BIBLIOTHÈQUE DES MERVEILLES

LES
STATUETTES DE TERRE CUITE
DANS L'ANTIQUITÉ

PAR

E. POTTIER

Agrégé de l'Université, Docteur ès lettres,
Attaché du Musée du Louvre

Sum fragilis; sed tu, moneo, ne sperne sigillum
(MARTIAL, XIV, 178.)

OUVRAGE ILLUSTRÉ DE 92 GRAVURES
DESSINS DE J. DEVILLARD

PARIS
LIBRAIRIE HACHETTE ET C^{ie}
79, BOULEVARD SAINT-GERMAIN, 79

1890

Droits de traduction et de reproduction réservés.

BIBLIOTHÈQUE
DES MERVEILLES

PUBLIÉE SOUS LA DIRECTION
DE M. ÉDOUARD CHARTON

LES

STATUETTES DE TERRE CUITE

DANS L'ANTIQUITÉ

PARIS. — IMPRIMERIE LAHURE
9, rue de Fleurus. 9

INTRODUCTION

Les qualités intellectuelles d'un peuple ne se reconnaissent pas seulement à ses œuvres d'art proprement dites, sculptures, peintures et monuments; elles se révèlent dans ses plus humbles produits. Le sentiment inné du beau inspire le désir de satisfaire les yeux par toutes sortes de formes attrayantes. On n'imagine pas une race qui, donnant naissance à de grands artistes, n'aurait aucun goût dans ses ajustements ou dans le décor de ses habitations. Xénophon, décrivant l'intérieur idéal d'une maison athénienne, celui de la jeune femme d'Ischomaque, prétend que rien n'est indifférent aux regards dans un ménage bien tenu et que même l'arrangement des casseroles de cuisine doit déceler des habitudes d'ordre et de goût. « La belle chose, dit-il, malgré le ridicule qu'y trouverait un écervelé et non point un homme sérieux, la belle chose que de voir des marmites rangées avec intelligence et symétrie! » Le mot est typique dans la bouche d'un Grec, et en particulier d'un Attique. Ce qui justifie l'admiration des siècles pour la Grèce, ce ne sont pas seulement les chefs-

d'œuvre accumulés qu'elle a produits et dont les débris sont recueillis pieusement dans nos musées ; c'est qu'aucun objet exhumé du sol hellénique n'est dépourvu de cette fleur d'élégance, de ce sentiment exquis et sobre de l'harmonie, qui donnent l'impression d'une race excellemment douée pour les arts. Qu'il s'agisse d'un vase ou d'une terre cuite, d'une épingle à cheveux ou d'une monnaie, on peut être sûr de se trouver en présence d'une esthétique particulière. Dans l'exécution des objets les plus usuels on perçoit l'application de principes supérieurs, d'un enseignement fourni par les intelligences d'élite dont les leçons n'ont pas été perdues pour la foule. Dans aucun pays du monde, l'art industriel n'a été, comme en Grèce, à la hauteur de l'art proprement dit.

Parmi les productions sorties des ateliers populaires il faut citer en première ligne les terres cuites. On comprend qu'étant elles-mêmes une application directe de la plastique, elles aient subi l'influence de la grande sculpture. Nous pourrions même croire, avec nos habitudes modernes, qu'elles en étaient une partie intégrante. Ceux qui, de nos jours, se sont adonnés à ce genre n'ont pas renoncé à s'attribuer la qualité de statuaires. Quelques-uns ont marché de pair avec les plus illustres et se sont fait un nom aussi célèbre en pétrissant l'argile que d'autres en taillant le marbre : par exemple Clodion au XVIIIe siècle et, de nos jours, Carrier-Belleuse. Mais l'assimilation n'est pas possible avec les modeleurs grecs, et c'est pour ce motif que la Grèce mérite une place à part dans l'histoire industrielle. Ces *coroplastes*, comme on les appelait dédaigneu-

sement, ces fabricants de poupées ne revendiquaient pour eux ni gloire ni profit considérable. C'étaient de très modestes marchands, établis dans de petites boutiques sur l'Agora ou aux abords des cimetières, et là, perdus dans la foule, ils façonnaient rapidement, comme en se jouant, avec quelques moules et une pointe d'ébauchoir, les frêles et mignonnes créatures que l'amateur moderne achète à prix d'or aujourd'hui et qu'il installe dans une luxueuse vitrine. On devait les payer dans les rues d'Athènes quelques oboles, et on se hâtait d'aller les enfouir dans un tombeau, ou bien elles venaient prendre place dans l'obscure niche du *lararium*, à côté des dieux Pénates et d'Hestia, déesse du foyer. Les pauvres gens en remplissaient les sanctuaires publics, n'ayant pas les moyens d'offrir autre chose aux dieux, si bien qu'au bout d'un certain temps, quand on trouvait le parvis trop encombré de ces ex-voto improductifs et méprisés, les prêtres les faisaient enlever et les enterraient en bloc dans une fosse consacrée.

Il paraît donc probable que les anciens n'ont jamais attaché la moindre importance à ce genre de sculptures et ne les considéraient pas comme de véritables œuvres d'art. Ainsi s'explique le silence presque absolu des auteurs sur l'industrie des coroplastes. Un des rares écrivains qui en parlent, Isocrate, ne fait allusion à leur métier que pour le rabaisser par comparaison avec les vrais statuaires. « Imagine-t-on quelqu'un, dit-il, qui oserait assimiler Zeuxis ou Parrhasius à des peintres d'ex-voto (nous dirions des peintres d'enseignes), ou Phidias à un coroplaste? » Iso-

crate écrivait pourtant au IV^e siècle, à une époque qui avait déjà produit d'admirables œuvres céramiques et qui annonçait l'éclosion des Tanagréennes aujourd'hui célèbres dans le monde entier.

Nous n'avons pas à protester contre le jugement du rhéteur grec. Nous le tenons, au contraire, pour caractéristique, et nous pensons qu'il répond au sentiment général de ses contemporains. Mieux placés qu'eux pour étudier le rôle de ces modestes fabricants dans l'histoire générale de l'art, nous essayerons de montrer qu'à nos yeux le rapprochement des statuettes de terre cuite avec les marbres de Phidias n'a rien de choquant, toute proportion gardée et à la condition expresse de marquer un simple rapport de maître à élève.

Le but de notre petit livre est donc facile à définir. Faire l'histoire des terres cuites antiques, c'est retrouver dans un art industriel les phases diverses par lesquelles a passé la plastique entière; c'est suivre, pas à pas, l'élaboration des types classiques de la sculpture. Les terres cuites se prêtent d'autant mieux à cette étude qu'elles se présentent à nous en quantité innombrable : la série céramique ne souffre pas les lacunes profondes que l'on constate dans les monuments de marbre. Plus fragile en apparence, l'argile est, de toutes les matières, celle qui résiste le mieux à l'action du temps : on peut même dire qu'elle lui échappe complètement. Si la statuette ne subit aucune détérioration résultant des accidents extérieurs, comme les chocs, l'humidité, le feu — et la résidence ordinaire dans les tombeaux lui assure un sort plus tranquille qu'aux autres monu-

ments — elle reparaît au jour dans tout l'éclat d'une fraîcheur que les siècles n'ont pu altérer.

Le nombre considérable des statuettes aujourd'hui connues ne nous offrait que l'embarras du choix. Nous avons tenu à faire la part belle aux œuvres de la meilleure époque, et le grand renom de la fabrique de Tanagre nous imposait d'insister particulièrement sur cette série béotienne. Mais nous avons pensé qu'un livre de vulgarisation devait tenir le public au courant de toutes les découvertes nouvelles et qu'on rendrait service aux amateurs en leur indiquant des fabriques moins connues, quoique aussi dignes d'attention, comme celles de Chypre, de Cyrénaïque, de Tarse et de Myrina. Les progrès des études orientales, en éclairant les origines de l'art grec, ont nécessité un court chapitre sur les œuvres céramiques de l'Égypte et de la Chaldée. Enfin il nous a paru utile de donner, en terminant, quelques éclaircissements sur les procédés techniques de la fabrication et sur les différents systèmes proposés pour expliquer le rôle religieux des terres cuites dans le monde ancien.

Ceux qui nous feront l'honneur de lire ce petit livre n'oublieront pas que c'est un ouvrage de vulgarisation. Nous avons seulement cherché à faire le bilan des découvertes principales et à indiquer l'intérêt qui en résulte pour l'histoire de l'art. Notre meilleur guide a été le *Catalogue des Figurines antiques de terre cuite du Musée du Louvre*, rédigé par M. Heuzey, qui sous les apparences modestes d'une brochure contient l'étude la plus approfondie qu'on ait encore écrite sur notre sujet, et l'on ne s'éton-

nera pas que, pour les illustrations, nous ayons fait de larges emprunts à son atlas des *Figurines antiques*, dans lequel l'habile burin de M. Achille Jacquet a reproduit les plus beaux spécimens de notre Musée national.

Paris, juillet 1889.

LES STATUETTES DE TERRE CUITE

DANS L'ANTIQUITÉ

CHAPITRE I

LES MOTIFS ORIENTAUX.

Contrairement à ce qu'on pourrait croire, ce n'est pas en Orient que nous trouvons les essais les plus rudimentaires de la plastique d'argile, bien que l'histoire de l'humanité ne fasse pas connaître de monuments plus anciens que ceux de l'Égypte et de la Chaldée. Mariette place cinquante siècles avant notre ère l'avènement du premier pharaon Ménès; le règne du grand Ramsès, du Sésostris des Grecs, marque déjà au xv^e siècle l'apogée de l'art et de la civilisation égyptienne; le Scribe accroupi du Louvre, une des merveilles de la statuaire, exprimant la vie avec une intensité qui n'a jamais été atteinte depuis, remonte à plusieurs milliers d'années (v^e à vi^e dynastie). Les récentes découvertes de M. de Sarzec à Tello ont révélé dans la Chaldée une digne rivale de l'Égypte comme antiquité : les statues de Goudéa sont attribuées au $xxxviii^e$ siècle, et l'on connaît un de ses prédécesseurs, Our-Nina, qu'on croit pouvoir placer à une période beaucoup plus reculée.

Malgré le caractère imposant de ces dates, nous n'avons pas à tirer grand parti des trouvailles céramiques faites en Égypte et en Chaldée. Les Égyptiens ont fabriqué des milliers de petites idoles et de statuettes en terre cuite, au sens propre du mot[1]. Parmi les premières on rencontre un type répété à satiété, la figurine funéraire, vêtue d'une robe collante, les deux mains croisées sur la poitrine et tenant des instruments d'agriculture (fig. 1), qui était comme un *double* du défunt et qui l'aidait à cultiver les champs d'outre-tombe. Mais presque toutes ces idoles attestent un art déjà développé et confiné dans les procédés d'une routine mécanique. Nous n'y saisissons pas l'effort patient et lent d'une esthétique qui se forme, et, de fait, la plupart sont peut-être contemporaines de la dynastie saïte, qui a multiplié la fabrication de ces images, à une époque contemporaine de l'art grec et jusque sous les Ptolémées[2]. L'introduction du style grec en Égypte s'est faite au viie siècle par les colonies ioniennes établies dans le Delta du Nil, à Naucratis et à Defenneh. On y voit apparaître les figurines dites en *galette*, que nous étudierons plus loin dans les centres helléniques; on y suit le développement du style jusqu'à la période gréco-romaine[3].

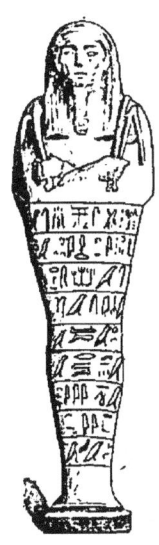

Fig. 1.
Statuette funéraire égyptienne.
(Perrot et Chipiez, *Hist. de l'Art*, 1, fig. 95.)

Parmi les antiquités de Chaldée nous rencontrons des essais plus curieux et plus voisins de l'ébauche archaïque, des têtes de femmes modelées en pleine pâte avec l'indication des yeux par deux petites boulettes et du nez par

1. Heuzey, *Catalogue des figurines du Louvre*, p. 5.
2. *Ibid.*, p. 14.
3. Fl. Petrie, *Naukratis*, part. i, pl. 1 (8), 2 (2 et 3), 15; part. ii, pl. 15, 16; *Tanis*, part. ii, pl. 24 (1 à 4, 7 et 8).

un morceau de pâte crochu (fig. 2). Mais les pays grecs nous offriront des exemples plus instructifs encore pour nous permettre de suivre pas à pas les différentes phases de la plastique. Si grossières que soient les statuettes chaldéennes, elles attestent déjà un certain progrès réalisé ; il n'est pas douteux qu'on en trouvera d'autres plus anciennes, produites par des mains encore plus novices. Quant aux figurines assyriennes, elles ont été recueillies dans les fondations du palais de Khorsabad et de Koujoundjik ; ces constructions sont dues aux souverains du VIIIe et du VIIe siècle, date relativement récente dans le sujet qui nous occupe. Les terres cuites de ce temps paraissent copiées d'après les grands bas-reliefs qui décoraient les façades des palais et ont le même caractère : c'est le génie Isdoubar tenant des deux mains un lourd épieu (fig. 3), des dieux coiffés de la tiare à double paire de cornes, des démons à tête de carnassier, etc.[1]. En Babylonie, ce qui domine, ce sont les figures de femmes appelées *courotrophes*, c'est-à-dire nourrices, allaitant un enfant ou faisant jaillir le lait de leurs mamelles pressées à deux mains (fig. 4), type qui dans sa grossièreté naïve exprime le symbole de la fécondité et d'où dériveront l'Anaïtis des Perses, la Diane Éphésienne, les figures grecques de Vénus Astarté, de Déméter et de Cybèle ; mais rien ne montre mieux que cet exemple comment les Grecs ont su idéaliser les images souvent immodestes des religions orientales. Ce qui n'est ici qu'une indication brutale du sexe se transformera entre leurs mains en une discrète attitude, familière au

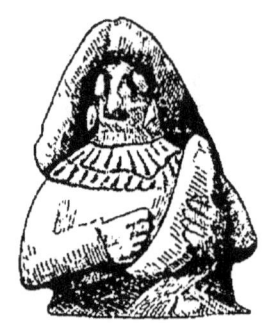

Fig. 2.
Femme chaldéenne.
(De Sarzec et Heuzey, *Découvertes en Chaldée*, pl. 39, 2.)

1. Voy. Heuzey, *Figurines antiques*, pl. 1.

corps féminin. Au réalisme choquant ils substitueront le sentiment le plus délicat, au point que finalement, « par un miracle de l'art et par une création nouvelle, le geste éhonté des anciennes déesses orientales deviendra, dans l'Aphrodite grecque, l'expression même de la pudeur[1]. » Ces traits de nudité robuste, avec des épaules et des hanches développées à l'excès pour accuser la maturité et la fécondité, ces ornements dont le corps est surchargé, caractérisent une série babylonienne[2], d'époque beaucoup plus basse, confinant à l'art des successeurs d'Alexandre; elles attestent dans les régions asiatiques la persistance des traditions locales et l'immobilité pendant une longue suite de siècles des types consacrés par la religion; on les a trouvées surtout dans les nécropoles, en même temps que de fines idoles d'albâtre, parées de bijoux d'or et de pierreries, qui reproduisent des motifs similaires, la femme nue et debout, souvent munie de bras articulés, ou la femme nue couchée sur un lit de banquet.

Ce sont aussi les nécropoles qui ont livré le plus grand nombre de terres cuites phéniciennes dont nous parlerons avec plus de détails au chapitre suivant. Conformément au caractère qu'on remarque dans toutes leurs œuvres d'art[3], les Phéniciens se sont contentés d'associer habilement les éléments de l'art égyptien et de l'art assyrien, sans créer par eux-mêmes des compositions originales. Un des plus célèbres monuments de la céramique orientale, qui est jusqu'à présent un document presque unique sur l'art phénicien de Carthage[4], le masque de terre cuite donné

1. Heuzey, *Catalogue*, p. 39.
2. Heuzey, *Figurines antiques*, pl. 3.
3. Voy. le *Catalogue* de M. Heuzey, p. 54 et suiv., et le III^e volume de *l'Histoire de l'art* de MM. Perrot et Chipiez.
4. MM. Reinach et Babelon ont découvert le fragment d'un autre masque assez semblable dans leur exploration de Carthage, *Bulletin archéologique du Comité des travaux historiques*, 1886, p. 28.

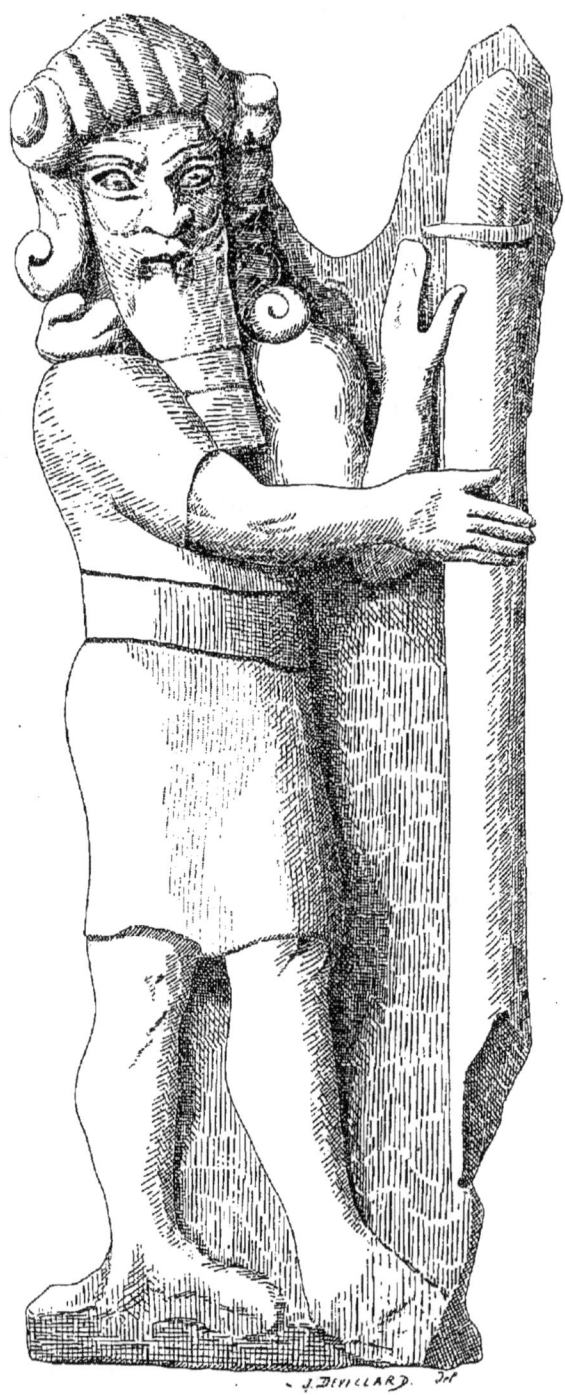

Fig. 3. — Dieu assyrien.
(Heuzey, *Figurines antiques du Musée du Louvre*, pl. 1, n° 1.)

au Louvre par M. Villedon (fig. 5) reproduit les traits et la chevelure des couvercles de momies égyptiennes; la même influence s'exerce sur la figure de femme debout, coiffée du *klaft* et tenant un tympanon (fig. 6), et sur les représentations du dieu Bès[1]. Au contraire, dans les petits chars de guerre, dans les dieux barbus, on reconnaît le costume lourd des Assyriens, leur nez aquilin, leur barbe longue et striée[2]. M. Heuzey a même pu mettre à part une classe de statuettes qu'il considère comme une imitation flagrante des types archaïques de la Grèce, sorte d'*action en retour* qui, au VIe siècle, fait passer l'Orient, le premier éducateur de la Grèce, sous la domination artistique de cette même Grèce, créatrice à son tour d'un style nouveau[3]. Ce sont des idoles de femme assise, la tête coiffée d'une haute tiare, des déesses debout, vêtues de draperies aux plis habilement dessinés, toutes semblables à celles qu'on rencontre à Rhodes et dans les grandes îles grecques dont nous parlerons plus loin (voy. fig. 13 et 14)[4].

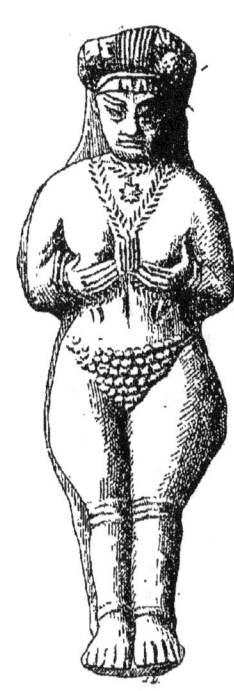

Fig. 4.
Déesse-nourrice babylonienne.
(Heuzey, *ouvrage cité*, pl. 2, n° 4.)

En somme, sans méconnaître l'intérêt considérable de la

pl. 1. On croit avoir mis la main tout récemment sur la nécropole punique. On a recueilli dans quelques tombes des objets fort anciens avec des terres cuites de style égyptien, une femme debout et un masque; de Vogüé, *Revue archéologique*, 1889, 1, pl. 7.

1. Heuzey, *Catalogue*, p. 74 et suiv.; *Figurines*, pl. 8, fig. 1.
2. Heuzey, pl. 5; Longpérier, *Musée Napoléon*, pl. 20, 23.
3. Heuzey, *Catalogue*, p. 82 et suiv. C'est là une des parties les plus instructives et les plus originales du *Catalogue*, car elle a détruit les idées fausses qui s'étaient répandues sur l'archaïsme grec sorti tout formé, croyait-on, des ateliers de la Phénicie.
4. Longpérier, *Musée Napoléon*, pl. 24, 25, 26.

céramique orientale, nous ne croyons pas devoir insister davantage sur ce qu'elle a produit, parce qu'elle ne nous offre pas, comme les pays grecs, des séries ininterrompues qui montrent l'éclosion et le développement d'un même type dans toutes ses phases, depuis l'ébauche la plus rudimentaire jusqu'à la création la plus achevée. De plus, les figurines orientales appartiennent en majorité à des époques de complet perfectionnement ou même de décadence ; beaucoup d'entre elles sont moins anciennes que les statuettes de Chypre ou de Béotie, et c'est pourquoi nous avons hâte d'arriver à celles-ci. Mais l'ordre logique nous imposait de ne pas passer sous silence l'Égypte et l'Assyrie, qui occupent nécessairement les premiers chapitres dans toute histoire de l'art. Nous aurons montré ce que ces antiques civilisations offrent d'insuffisant à nos recherches. Ces lacunes

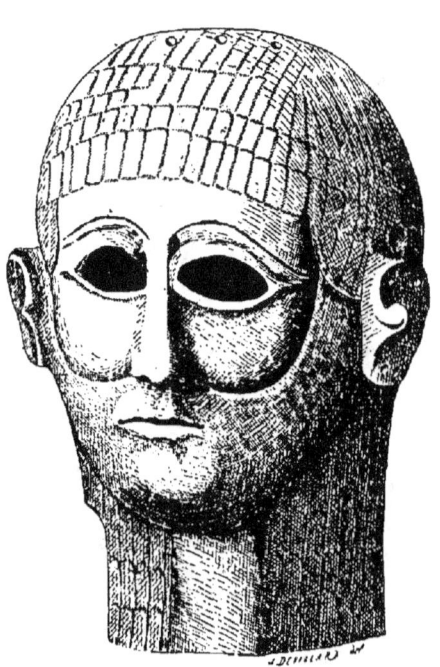

Fig. 5. — Masque carthaginois.
(Heuzey, *ouvr. cité*, pl. 7, n° 1.)

sont dues au petit nombre de fouilles régulières qui ont été faites jusqu'à présent dans l'Asie centrale; nous sommes encore réduits à ignorer presque complètement ce qu'était le mobilier d'une tombe chaldéenne ou assyrienne[1], et c'est

1. Voy. Perrot et Chipiez, *Histoire de l'Art*, II, p. 348 et suiv. Le *Jahrbuch des kaiserlich deutschen Instituts* de Berlin annonce (*Archäologischer Anzeiger*, 1889, p. 54 et suiv.) que l'expédition allemande en Mésopotamie a récemment recueilli de précieux renseignements sur ce sujet.

là qu'on peut s'attendre à recueillir des terres cuites. Les découvertes ultérieures dissiperont sûrement nos incertitudes; en les attendant, nous devons prendre acte de ce qui existe et noter surtout l'intime relation qui s'établit de bonne heure entre les cultes grecs et orientaux pour l'emploi des terres cuites dans les habitations et dans les nécropoles, entre l'art grec et l'art oriental pour la formation des types mythologiques. Mais la Grèce seule nous enseignera comment un motif plastique naît, se perfectionne, se transforme, se transmet d'un pays à l'autre jusqu'à ce que de main en main, d'altération en altération, il retombe dans une décadence où l'on retrouve presque la grossièreté des premières ébauches.

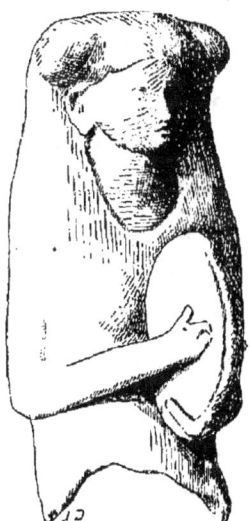

Fig. 6. — Femme avec tympanon, fragment phénicien.
(Heuzey, *ouvr. cité*, pl. 6, n° 4.)

CHAPITRE II

LES ESSAIS PRIMITIFS DANS LES PAYS GRECS.

La plus récente école de mythologues, s'appuyant sur les traditions populaires du Folk-lore, prétend que les mythes religieux de la Grèce se sont formés pendant une période de pure barbarie. Tout peuple doit traverser cette phase avant de naître à la civilisation ; il n'y a pas de différence entre les inventions des Boschimans ou des Hottentots et celles des premiers Hellènes qui imaginèrent la métamorphose de Jupiter en taureau et la lutte d'Apollon contre le serpent Python [1]. On pourrait soutenir la même thèse en art et dire que toute race, même celle qui produit des chefs-d'œuvre, débute par des essais semblables à ceux des peuplades sauvages. La céramique offre des exemples frappants de ce phénomène. Ceux qui ont vu des poteries mexicaines ou péruviennes ont été surpris de leur ressemblance extraordinaire avec les vases primitifs de l'île de Chypre : même argile, mêmes formes, même décor en couleurs brunes et rougeâtres, même goût pour les appendices bizarres et les imitations de la forme humaine ou animale. C'est là sans doute une rencontre fortuite de deux industries pratiquées par des races qui se sont trouvées,

[1] Voy. Andrew Lang, *La Mythologie*, traduct. Parmentier, 1886.

à des époques fort différentes et dans des régions très éloignées l'une de l'autre, au même point de culture intellectuelle. Aujourd'hui encore les Kabyles d'Afrique peignent des poteries où l'on est étonné de rencontrer des dessins identiques à l'ornementation géométrique des plus anciens vases de la Grèce. En sculpture les mêmes rencontres ont été signalées : c'est ce qui avait inspiré à Viollet-le-Duc l'idée d'un musée de moulages où l'on aurait placé côte à côte les œuvres de l'art français avec des modèles grecs, égyptiens et assyriens, groupés d'après un classement chronologique; on aurait ainsi montré les transformations analogues s'opérant dans chaque art, la marche logique des mêmes progrès. Cette idée s'est en partie réalisée au Musée des moulages du Trocadéro, et l'on a pu voir qu'au moins pour les époques archaïques la comparaison est des plus instructives : elle prouve qu'un artiste français du XI^e ou du XII^e siècle avait pour rendre la chevelure, la barbe, la saillie des yeux, les plis des vêtements, des procédés naïfs employés jadis par les artistes grecs du VI^e siècle avant notre ère. Nous ne serons donc pas surpris de constater que les premières ébauches de l'industrie céramique produisent des œuvres semblables sur différents points du bassin méditerranéen, sans qu'il y ait probablement d'imitation directe ni d'entente commune entre les artisans. Des mêmes observations nous conclurons, en outre, que dans des essais aussi rudimentaires il n'est pas possible d'assigner la même date à toutes les idoles : c'est une question de précocité dans la culture artistique de chaque localité. Si, par exemple, on peut faire remonter vers une époque antérieure à Homère les grossiers fétiches façonnés en Troade, il ne s'ensuit pas que les figurines primitives de la Béotie ou de l'Attique appartiennent à un âge aussi reculé. Peut-être ont-elles été fabriquées au $VIII^e$ ou au VII^e siècle, car la civilisation

de la Grèce continentale a dû retarder de quelques siècles
sur celle des îles gréco-orientales, plus directement soumises à l'influence égypto-assyrienne.

C'est l'Asie Mineure qui fournit les données les plus
curieuses sur l'industrie céramique à une époque fort
reculée, dont la date se place approximativement entre le
xive et le xiie siècle avant notre ère. Le docteur Schliemann
s'est rendu célèbre par de magnifiques trouvailles faites
dans la plaine de Troie et, en Grèce, sur l'emplacement de
Mycènes et de Tirynthe. Nous laissons de côté les débats
qu'ont soulevés les identifications proposées par lui.
Hissarlik est-il la fameuse cité d'Ilion? Les sépultures
mycéniennes renferment-elles les corps d'Agamemnon et de
ses compagnons assassinés au retour de l'expédition de
Troie? Peu nous importe ici qu'une princesse, fille du vieux
Priam, ait orné sa chevelure du grand diadème à pendeloques qu'on admire aujourd'hui au Musée de Berlin; peu
nous importe que le masque d'or exposé au Polytechneion
d'Athènes nous offre les traits mêmes du roi des rois,
époux de Clytemnestre. Nous considérons seulement, dans
l'ensemble de ces belles découvertes, l'industrie populaire s'exerçant sur l'argile, et il nous suffit de constater
que les essais céramiques décèlent un art encore très
novice; l'exécution est au contraire fort remarquable
dans le travail du métal et dans l'orfèvrerie. Nous nous
trouvons en présence d'une race que séduisent avant tout le
prix et l'éclat des métaux précieux; elle trouve à les amasser et à s'en parer le plaisir commun à tous les peuples
barbares ou sauvages, mais elle fait preuve d'une singulière inexpérience quand elle aborde un travail beaucoup
moins compliqué, comme le modelé de l'argile. Cette différence tient sans doute à ce que les bijoux et les armes
étaient achetés ou enlevés de vive force aux populations
industrieuses et commerçantes de la Phrygie et de l'Asie

centrale, tandis que les idoles d'argile et les poteries sont les véritables produits de l'industrie locale. Celles-ci ont donc l'avantage de nous donner une idée tout à fait exacte du degré de culture artistique en Troade, dans le temps légendaire où Homère a placé son épopée.

Un fait important frappera les yeux de l'observateur le moins attentif, en feuilletant les vignettes du livre sur *Ilios*. C'est que la céramique ne se divise pas encore en deux branches distinctes, telles qu'on les trouve constituées en Grèce à l'époque la plus ancienne que nous connaissions. La fabrication des figures humaines ou animales en terre cuite ne se distingue pas encore de la fabrication des poteries. Ceux qu'on appelle plus tard les κοροπλάσται sont les mêmes que les κεραμεῖς; fabricants d'idoles ou de poupées et fabricants de vases ne font qu'un. C'est là un indice de la très haute antiquité de la céramique troyenne; nous retrouverons le même phénomène à Chypre. On ne douterait pas non plus de l'ancienneté de ces produits, si l'on n'en jugeait que par le style. Quelle naïveté d'imagination et quelle grossièreté d'exécution! Quel aspect étrange revêtent ces vases munis sur le goulot d'une figure informe, composée d'un gros bec ou nez crochu, de deux yeux en boulettes, d'un collier autour du col, sur la panse de deux mamelons indiquant les seins et d'une large écharpe en sautoir qui représente un ornement de costume ou l'étoffe elle-même, parfois même coiffée d'un couvercle à houppe en guise de chapeau (fig. 7)! Il n'est pas contestable que l'ouvrier ait eu la prétention de modeler un vase ayant la forme humaine, et en particulier la forme féminine. Aussi est-ce bien à tort que l'explorateur d'Hissarlik a expliqué toute cette série comme des poteries à têtes de chouettes, emporté sans doute par le désir de retrouver là un symbole de la déesse Pallas et d'en faire un argument en faveur de sa

théorie sur la découverte d'Ilion, sanctuaire de la déesse. Nous verrons plus loin que ce procédé n'est pas isolé dans l'art primitif : les potiers chypriotes l'ont employé, et par conséquent il est inutile d'y chercher un symbole particulier à une localité. L'idée de modeler le vase en statuette se retrouve chez tous les peuples sauvages, chez les Aztèques du Mexique, chez les Péruviens, chez les Indiens, etc. C'est un goût inné à l'humanité et l'on en trouverait des exemples jusque dans les temps modernes : le

Fig. 7. — Vases de la Troade.
(Schliemann, *Ilios*, trad. Egger, p. 394, n°° 189, 190.)

signe certain de la célébrité pour un homme d'État n'est-il pas d'apparaître en informe bouteille de verre à l'étalage des liquoristes? Remarquons, en outre, que le vase s'est toujours prêté à des rapprochements avec la structure humaine, type de toute proportion élégante et sculpturale. Ne disons-nous pas encore le col, les lèvres, les oreilles, la panse, le pied d'un vase? Qu'est-ce autre chose que l'aveu inconscient du modèle éternel d'où dérivent la plupart des œuvres produites par des mains humaines? Enfin, sans aller chercher un symbolisme trop profond dans des

ustensiles de ménage, ne peut-on croire que le choix du corps féminin n'a pas été absolument fortuit? L'idée de contenance et de récipient, la ressemblance des parois du vase avec de larges flancs éveillaient naturellement cette assimilation chez des esprits un peu ingénieux.

Les observations précédentes légitimeront sans doute l'importance que nous attachons à ces ébauches, si imparfaites et grotesques qu'elles semblent d'abord. Ici, comme dans d'autres pays, l'artisan s'attaque du premier coup aux plus hautes difficultés, à l'union de l'objet manuel et pratique avec la représentation humaine; sa synthèse vise à faire un ustensile qui soit en même temps une œuvre d'art complète; il n'élimine même pas les détails, il ne choisit pas une tête seule pour la copier; il veut exécuter un vase qui soit un être humain en pied[1]. Son intrépidité naïve, qui atteste une ignorance profonde des problèmes de la plastique, fait sourire; mais l'esprit qui réfléchit en sera peut-être ému, car il assiste à l'apparition du sentiment le plus délicat qui puisse agiter l'âme d'un peuple enfant, à l'éclosion du sens esthétique.

D'ailleurs, le départ entre la poterie et la statuette s'imposait naturellement et nous en saisissons déjà la preuve en Troade. A côté des vases à forme humaine et animale se placent de petites idoles, grossièrement façonnées, qui n'ont d'autre signification que celle de fétiches et qui n'ont pas de destination pratique. Il est vrai que la plupart sont en os ou en pierre[2]; mais on rencontre aussi des terres cuites exécutées d'après le même modèle[3]. Elles sont presque plus informes, si c'est possible, que

1. L'essai le plus complet en ce genre est donné par la figure 1083 de l'ouvrage sur *Ilios* (Paris, Didot, 1885, p. 673). Comparez la figure 515, p. 506.
2. Voy. la série des figures 204 à 230 dans *Ilios*.
3. Fig. 199-203, 235-237, etc.

les figures des poteries ; la tête est à peine ébauchée, les yeux indiqués parfois par un grand cercle avec un point central, les bras ébauchés par deux courts moignons qui ne diffèrent pas sensiblement des appendices soudés aux vases en guise d'anses. C'est le ξόανον ou idole primitive dans toute sa barbarie, qui nous transporte à l'âge où une pierre dressée, un pieu mal équarri, un caillou représentaient un dieu[1]. Nous verrons que la Grèce elle-même n'a pas débuté autrement : combien d'offrandes du même genre avaient primitivement pris place sur l'Acropole d'Athènes, devenue plus tard l'asile d'incomparables chefs-d'œuvre !

Pour retrouver des essais analogues à ceux des habitants de la Troade, il faut nous transporter à Chypre. Dans les nécropoles les plus anciennes de l'île, celles de Leukosia et d'Alambra, on a recueilli une série d'antiquités où l'on surprend le même effort pour concilier la technique céramique et la forme plastique. Ce sont principalement les représentations d'animaux qui ont tenté les modeleurs chypriotes, et en cela ils se montrent plus avisés que leurs confrères de Troade, car le problème était plus facile à résoudre : une simple ouverture pratiquée dans le dos d'un quadrupède ou d'un oiseau permettait d'y adapter un goulot et d'en faire un vase. La solution était si simple et si pratique que le procédé a persisté à travers les âges : la céramique italo-grecque du IVe siècle en offre encore des exemples nombreux. Dans les essais chypriotes on reconnaît à la rudesse du style la haute antiquité des objets : ce sont des bœufs, mal assurés sur leurs quatre pieds rigides comme des pieux, avec des yeux ronds en boulettes, des cerfs à la ramure gigantesque et dentelée,

1. Voy. dans le *Dictionnaire des Antiquités grecques et romaines* de M. Saglio l'article *Bætylia*.

au corps bigarré de raies de couleur, des boucs, des oiseaux d'eau, etc.[1]. La reproduction de la forme humaine n'a pas manqué d'intéresser aussi les Chypriotes. Nous avons d'eux des vases dont le goulot orné d'une tête rappelle de très près les exemplaires de la Troade[2]. Mais ils ont eu l'esprit de ne pas insister sur la transformation de la panse en corps humain. De bonne heure ils isolent la tête, la dégagent du goulot de la poterie et en font le couronnement élégant du vase; à peine quelques appendices en mamelons, semés sur la panse, rappelleront-ils l'idée primitive qui assimilait le corps du vase au corps de la femme. Cette ornementation reste discrète, puis elle disparaît même et tous les soins se reportent sur l'exécution de la tête, poussée parfois à

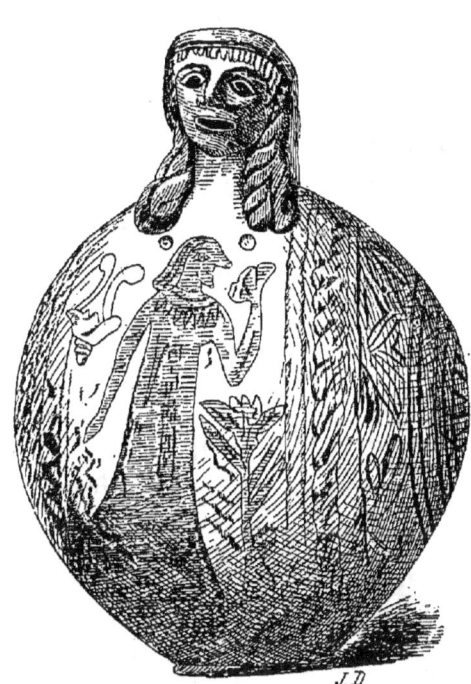

Fig. 8. — Vase chypriote.
Perrot et Chipiez, *Hist. de l'Art*, III, fig. 522.)

un certain degré de perfection (fig. 8). Ainsi comprise, l'union de la plastique et de la céramique avait chance de réussir. Sur ce point encore les Chypriotes ont fait école et légué à leurs successeurs une industrie spéciale de petits vases en forme de têtes dont la vogue est attestée par des exemplaires rhodiens au VIe siècle, puis grecs au Ve, puis italiotes au IVe. Nous devons même leur faire honneur

1. Voy. Perrot et Chipiez, *Histoire de l'Art*, III, fig. 498 à 502.
2. *Ibid.*, fig. 503.

d'une découverte qui ne sera pas perdue pour le monde hellénique : c'est que le seul moyen de concilier la forme du vase avec la représentation d'un corps féminin tout entier est de laisser subsister l'un à côté de l'autre ces deux éléments, sans chercher à les confondre comme on avait voulu maladroitement le faire en Troade. La forme humaine devient un accessoire dans le vase, un appendice élégant qui n'enlève rien à l'unité du galbe. On façonnera une petite statuette de femme, on l'assoira sur l'épaule du vase et, par un ingénieux artifice, on mettra dans sa main une petite cruche, qui sera elle-même le bec par lequel le liquide se déverse[1]. On aura ainsi une charmante composition dans laquelle la plastique se met au service de la céramique, pour l'embellir sans lui nuire. Les Grecs du ive siècle ont repris le problème à leur tour et ont simplement renversé les rôles : c'est la statuette qui est le principal; c'est elle seule qui frappe les regards, pendant qu'un petit goulot adroitement dissimulé dans le revers rappelle la vraie destination de l'objet comme vase (fig. 38). La solution est encore plus élégante, parce qu'elle met au premier rang le modelé sculptural; mais il faut avouer que les Chypriotes n'avaient pas mal réussi à tourner la difficulté.

En dehors de ces œuvres composites, l'art chypriote n'a pas négligé la fabrication d'idoles simples dès l'époque la plus reculée. Comme en Troade, les deux procédés s'exercent concurremment. Dans les nécropoles d'Alambra et de Leukosia on rencontre des maquettes grossières ayant encore un étroit rapport avec celles qu'a découvertes le docteur Schliemann. C'est le même travail sommaire, en *galette*, comme on dit, c'est-à-dire composé d'une petite plaque d'argile pincée à la hauteur où l'on veut placer le

[1]. Voy. Perrot, *ouvr. cité*, fig. 506.

cou, étirée à l'endroit des jambes, arrondie autour de la tête, puis munie de quelques boulettes ou appendices de pâte qui figurent les oreilles, les yeux, les seins, le nez et les bras; enfin quelques reprises à l'ébauchoir ouvrent la bouche en coup de sabre, indiquent au revers les cheveux pendants par une série de sillons parallèles, et l'idole est achevée[1]. Ces fétiches sont hideux et pourtant ils sont d'un réel intérêt pour l'histoire de l'art, car la sculpture de pierre ou de marbre, dont nous avons perdu les principaux monuments et dont nous reconstituons les séries à grand'-peine, n'a certainement pas opéré autrement. La *galette* d'argile et la σανίς ou planche[2], à laquelle les Grecs comparaient leurs plus anciennes statues, sont congénères (voy. la fig. 11). Nous savons, en effet, que l'on fit d'abord les idoles en bois, et du travail du bois dérivèrent naturellement deux formes : la statue en planche, la plus simple et la plus ancienne, et la statue en tronc d'arbre ou en colonne (κιο-νοειδὲς ἄγαλμα); celle-ci marque déjà un progrès, puisqu'elle rend tant bien que mal l'aspect cylindrique du corps humain et qu'elle peut se tenir debout sans appui. Nous trouvons précisément dans la fabrique chypriote les deux types représentés par de nombreux spécimens. Nous venons de parler des figurines en galette. Voici un exemple de l'autre forme (fig. 9) : c'est une femme qui d'une main soutient une cruche sur sa tête et porte un enfant sur le bras gauche. C'est de ce tronc informe que se dégageront plus tard les jambes, par une patiente gradation qui aboutit finalement au beau motif de l'hydrophore ou de la cariatide du v° siècle. De petits cavaliers juchés sur d'énormes chevaux à la crinière en brosse appartiennent à la même phase de début[3].

1. Heuzey, *Figurines du Musée du Louvre*, pl. 4, fig. 5, 6; pl. 9, fig. 1.
2. Heuzey, *Catalogue*, p. 147.
3. Heuzey, *Figurines*, pl. 10, fig. 5; Perrot et Chipiez, iii, pl. 11.

Il est difficile de déterminer exactement l'époque de ce style primitif; mais par les rapports très étroits qu'il offre avec les antiquités de la Troade il est permis de croire que nous nous trouvons en présence d'un art extrêmement ancien. Un archéologue allemand, M. Duemmler, qui a eu l'occasion d'étudier de près les nécropoles de Chypre et de compulser des procès-verbaux rédigés avec soin par les fouilleurs, a été très frappé de ces ressemblances : il en conclut que l'île devait être occupée, avant la colonisation phénicienne, par une nation sémitique dont les branches se ramifiaient sur une partie du littoral d'Asie Mineure et dans les grandes îles orientales. Les points communs entre la civilisation de la Troade et celle de Chypre ne seraient donc pas fortuits; toutes les antiquités dont nous venons de parler auraient été l'œuvre d'une seule et même race, à une époque fort reculée, antérieure certainement à l'an 1000, et dont M. Duemmler ne craint pas de placer les débuts plus de 2000 ans avant notre ère[1]. Sans nier le caractère aventureux des dates trop précises en cette matière, nous reconnaissons aussi qu'entre tous les essais du monde gréco-oriental ceux des artisans chypriotes se distinguent par un aspect singulièrement vénérable, qui permet de les ranger immédiatement à côté des vases et des idoles de la Troade comme des produits apparentés et sans doute contemporains.

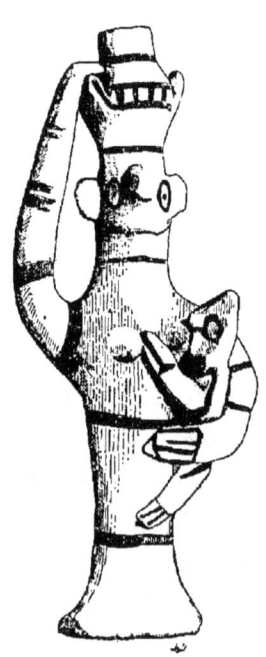

Fig. 9. — Hydrophore chypriote.
(Heuzey, *ouvr. cité*, pl. 9, n° 2.)

Après eux nous placerons les figurines primitives de

1. *Athenische Mittheilungen des deutschen Inst.*, 1886, p. 209 et suiv.

Rhodes dont l'industrie profite de tous les progrès réalisés par la grande île voisine. Les idoles informes en galette se sont trouvées à Ialysos[1]. A Camiros, on rencontre le type de figurine aplatie, surmontée d'une tête féminine

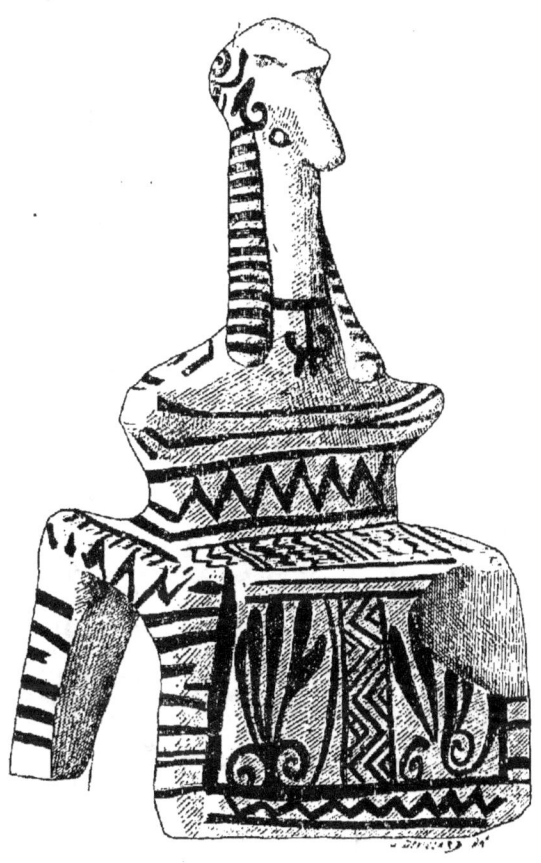

Fig. 10. — Femme assise, figurine archaïque de Tanagre.
(Heuzey, *ouvr. cité*, pl. 17, n° 2.)

aux traits convenablement formés, et aussi le type cylindrique avec une tête analogue[2]. Les modeleurs essaient même d'exécuter un groupe en soudant par le flanc deux idoles dont chacune n'a qu'un bras libre et visible[3]. Il est

1. Fürtwaengler et Lœschcke, *Mykenische Thongefaesse*, pl. 6, n° 29 pl. 11, n° 68.
2. Heuzey, *Figurines*, pl. 13, fig. 1 et 2.
3. *Ibid.*, pl. 13, fig. 1 et 2.

inutile d'insister davantage sur les ébauches de ce genre qui se répètent de proche en proche, à des dates différentes, dans les îles[1], jusqu'au moment où la Grèce continentale se met elle-même à les fabriquer. Du sol d'Athènes, de Mycènes, de Tirynthe, de Nauplie et d'Argos, de Tégée, d'Olympie, etc., on a exhumé en grande quantité des figurines si rudimentaires qu'on les croirait plutôt modelées par un enfant[2]. J'ai vu moi-même, dans le courant de l'année 1888, recueillir des terres cuites en galette et en colonne sur le plateau de l'Acropole d'Athènes, parmi les ruines des anciens édifices brûlés par les Perses. Enfin la surprise n'est pas moindre quand on constate qu'à Tanagre, dans la patrie des mignonnes créatures que nous admirerons plus loin, des mains grecques ont d'abord façonné d'horribles fétiches, aussi bizarres que ceux d'Asie ou de Chypre. Que de siècles de labeur et d'industrie patiente il a fallu pour métamorphoser l'étrange idole que voici (fig. 10), avec son long museau

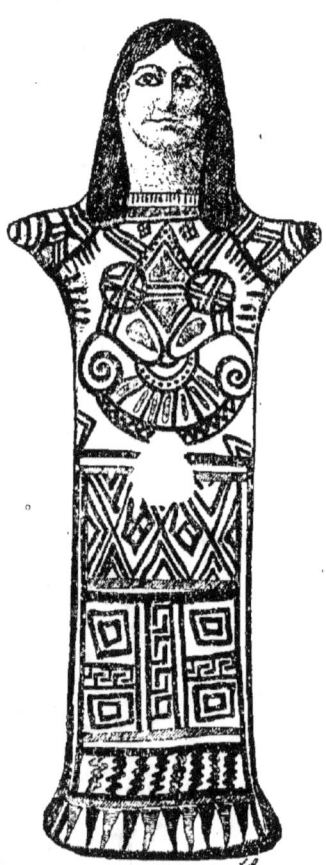

Fig. 11. — Femme debout, figurine archaïque de Tanagre.
(*Jahrbuch des deut. Inst.* 1888, p. 344, fig. 28.)

1. Voy. encore, comme exemples de Milo, Furtwaengler et Lœschcke, *ouvr. cité*, p. 52, fig. 20, 21.
2. Voy. les ouvrages du docteur Schliemann sur *Mycènes* (fig. 90-119, 159-161) et sur *Tirynthe* (fig. 76-96, pl. 24 et 25); le *Catalogue des figurines du Musée d'Athènes* par J. Martha; Gerhard, *Akademische Abhandlungen*, pl. 61; *Éphéméris archéol.*, 1888, pl. 9, n°ˢ 15, 16.

pointu, ses tresses de cheveux pendantes, son costume tout bigarré de couleurs voyantes, en une jeune femme assise à sa toilette, et rêvant demi-nue dans une légère tunique à bandes de pourpre! La série béotienne est de toutes la plus instructive, car le grand nombre des spécimens découverts permet de reconstituer toutes les phases de cette transformation. On voit d'abord la tête émerger, déjà belle et pure, de la gaine plate où le corps reste comme pétrifié (fig. 11); puis ce corps s'arrondit et devient colonne, suivant le système signalé plus haut; des bras se soudent au tronc et cherchent une pose qui donne l'illusion de la vie et du mouvement; les pieds prennent l'attitude de la marche; enfin la draperie vient en dernier se poser et faire courir ses frissons sur la chair. Chacun de ces progrès est une victoire artistique qui représente les efforts de vingt générations, taillant le bois, sculptant le marbre, ciselant le métal, pétrissant l'argile. Quoi de plus passionnant que de suivre pas à pas cette longue lutte du génie humain, acharné à dompter la matière rebelle? Nous en avons le spectacle en raccourci dans une seule vitrine du Louvre, celle des figurines archaïques de Béotie[1].

1. Voy. la pl. 17 des *Figurines* de M. Heuzey, où les statuettes sont disposées de façon à rendre sensible cette évolution. Voy. un récent article de M. Jamot sur le type des idoles féminines en gaine et sur celui des cavaliers archaïques, trouvés à Tanagre, *Bulletin de correspondance hellénique*, 1890, p. 204, pl. 13 et 14.

CHAPITRE III

LA CONSTITUTION DES STYLES ET DES SUJETS.

Dans le chapitre qui précède nous avons vu les tâtonnements par lesquels chaque peuple de l'antiquité a passé pour arriver à fabriquer une terre cuite qui eût à peu près l'apparence humaine. Si étrange que le fait paraisse à nos yeux tout imprégnés dès leur enfance de formes correctes et perfectionnées, la Grèce n'a pas procédé autrement que les sauvages de la Polynésie. C'est le fruit de notre éducation, formée par les œuvres accumulées de trente siècles, de ne pouvoir, sans un grand effort de l'esprit, nous figurer une société ignorante des éléments les plus simples, réduite à tirer tout de son imagination, sans autre guide que l'instinct. Pour cette raison nous avons cru devoir insister sur les ébauches primitives; elles nous feront juger du chemin parcouru dans la suite et elles démontreront mieux que toute autre chose la prodigieuse intelligence des Grecs en matière d'art. Leurs débuts ne diffèrent pas le moins du monde des grossiers essais de toute race encore plongée dans la barbarie. Mais, là où d'autres s'arrêtent, ils prennent leur élan définitif. A peine se sont-ils dégagés des rudiments de l'art plastique, à peine ont-ils appris à mettre debout sur ses pieds un bonhomme d'argile, que tout de suite leur science s'étend et s'affermit. Ils entrevoient ce que d'autres

ont laissé de côté; ils serrent la vérité du nu de plus près, ils s'instruisent des détails anatomiques et de la musculature, ils songent déjà au parti que la sculpture peut tirer des étoffes et des plis ondoyants, idée féconde qui leur assurera bientôt une véritable supériorité. En un mot, après les premières leçons de façonnage, nous allons assister à la naissance de ce qu'on appelle *le style*.

Ce qui frappe, en effet, dans les premiers essais céramiques, sur quelque point du monde qu'on les rencontre, c'est un grand air de famille. Si le modeleur béotien met deux boulettes en guise d'yeux et un morceau de pâte crochu pour nez à ses idoles, est-ce parce qu'il a vu procéder ainsi l'artisan chaldéen ou troyen? Assurément non. Il est trop éloigné par la distance et par le temps pour s'en douter. Mais il obéit à une loi commune qui régit tout travail humain à ses débuts : la simplification complète des formes, la substitution du plan au méplat, la préférence de l'ensemble reproduit sommairement au détail étudié en particulier. Ce n'est pas à dire que nous supposions l'ouvrier grec s'exerçant sans aucun modèle et s'adressant directement à la nature pour la copier. Ce serait se méprendre tout à fait sur notre pensée. Dès l'époque la plus reculée, le commerce des Phéniciens et des autres peuples marins avait répandu par milliers dans les régions voisines de la Méditerranée des objets qui devaient passer de main en main et éveiller l'attention curieuse des artistes : armures, étoffes, bijoux, vases de métal et de terre cuite, amulettes, telle était la pacotille que le cabotage jetait à travers les plages des îles et de la Grèce. Homère nous décrit déjà les mœurs de ces vendeurs passagers, pirates à l'occasion et marchands d'esclaves. Les œuvres à imiter ne manquaient donc pas et l'on a plus d'une fois signalé la ressemblance des peintures de vases archaïques avec les figures représentées sur les cylindres assyriens, sur les pierres gravées des îles, sur les coupes

phéniciennes d'argent et de bronze. Mais, quel que fût le modèle, la main de l'artisan n'était pas assez souple, dans la période des premiers tâtonnements, pour créer autre chose que d'informes fétiches. Qu'il se mit en présence d'un type vivant ou qu'il s'ingéniât à copier les gravures d'un beau cachet oriental, il devait nécessairement aboutir à un résultat analogue.

Ce que l'imagerie orientale lui a surtout appris, c'est à donner un corps à ses idées sur la religion, sur les dieux et les êtres fabuleux dont son imagination aimait à peupler l'univers. De ses propres croyances et de la vue des types orientaux le Grec a formé un étrange amalgame qui constitue la plupart de ses légendes mythologiques. Beaucoup d'entre elles ne reposent que sur une erreur d'interprétation, sur une histoire créée de toutes pièces pour expliquer un motif égyptien, assyrien ou asiatique : ainsi sont nées les images d'Harpocrate enfant, des Sirènes et des Harpyes, de la Chimère, du Sphinx, etc.[1]. Quant aux principes de plastique et de dessin, le modèle oriental ne paraît pas avoir fourni autre chose aux Grecs que des données générales sur la forme. C'est pourquoi tous les essais sont marqués à la même empreinte de naïveté et de gaucherie. Plus tard, au contraire, quand l'ouvrier est à peu près maître du façonnage, il étudie de plus près ses modèles ; il essaie de rendre, non pas seulement l'aspect d'ensemble, mais le détail des traits et des costumes, ou bien il les modifie suivant la tournure originale de son esprit et d'après ses propres observations sur la nature : alors il devient artiste et ses œuvres acquièrent un style personnel.

La période où les styles se constituent varie de date suivant les pays, comme la phase des premiers essais. Mais il résulte de l'étude des documents que l'époque du

1. Voy. l'introduction de M. Heuzey, *Catalogue*, p. 10-13, et l'ouvrage de M. Clermont-Ganneau, *l'Imagerie phénicienne*, Paris, 1880.

plus grand développement artistique dans les îles et en Grèce n'est guère antérieure au vii⁰ siècle et au début du vi⁰. Les faits historiques expliquent cette subite éclosion sur tous les points du monde ancien à la fois. D'une part, le règne glorieux des Sargonides, qui poussent les confins de l'empire chaldéo-assyrien jusqu'aux rivages de la Syrie et de l'Arabie au vii⁰ siècle, d'autre part l'ouverture de l'Égypte aux mercenaires grecs, appelés par Psammétique et par Amasis à la fin du vii⁰ et au début du vi⁰ siècle, mettent le monde hellénique des îles et du continent en contact direct avec les deux grands foyers de la civilisation orientale. Jusqu'alors les modèles n'étaient parvenus aux Hellènes que par une sorte d'infiltration lente et généralement altérés par les contrefaçons commerciales des Phéniciens. Maintenant, c'est une pénétration complète et réciproque de l'esprit sémitique et du génie aryen. La fortune toujours croissante du grand empire asiatique amène la construction des palais ninivites où s'exerce l'habileté d'une foule d'artistes. Les Milésiens s'installent à l'embouchure du Nil; la confédération des îles grecques prend possession de Naucratis, dans l'intérieur même du Delta. C'est une marée montante où l'hellénisme se pousse au premier rang et absorbe par tous les pores l'air vivifiant qui lui vient de l'Orient. Nous allons voir quel esprit nouveau il en rapporte et quelle originalité y gagnent les œuvres céramiques.

Le caractère d'imitation orientale est surtout marqué en Phénicie et à Chypre. Nous avons signalé plus haut deux groupes de statuettes, dans lesquels M. Heuzey retrouve les caractères d'un style *pseudo-assyrien* et d'un style *pseudo-égyptien*[1]. Au premier type appartiennent des représentations de chars montés par des guerriers coiffés d'un casque conique[2], qui rappellent les grands bas-reliefs des palais nini-

1. Heuzey, *Catalogue*, p. 64, 69, 151, 171.
2. Heuzey, *Figurines*, pl. 5, fig. 1; pl. 10. fig. 2.

vites; quelques petits modèles de galères¹ sont des documents fort curieux pour l'histoire de la marine à cette époque reculée. La prédilection des céramistes pour les figures militaires est née sans doute du grand renom des combats que livraient les Sargonides, monarques assyriens successeurs du grand Sargon, et dont la Phénicie, la Palestine, l'Arabie, les frontières mêmes de l'Égypte étaient alors le théâtre. L'imagination des Grecs avait reporté sur le nom d'un roi légendaire de Chypre, Kinyros, l'éclosion de cette céramique militaire. On racontait qu'au temps de la guerre de Troie, le roi chypriote, lié par une promesse d'alliance avec Agamemnon, avait eu recours à un subterfuge pour se soustraire à l'obligation de prendre part à l'expédition et qu'il avait envoyé une flotte de terre cuite (ὀστράκινον στόλον), montée par des soldats de même matière (γηΐνους ἄνδρας)². Mais le style de ces figurines doit les faire placer à une époque beaucoup plus basse que l'épopée homérique et, en particulier, la structure des chars de guerre, la forme des casques coniques dénotent un emprunt fait aux usages assyriens des vii⁰ et vi⁰ siècles³. Parmi les imitations du style égyptien il faut citer au premier rang les images du dieu Bès, communes à la Phénicie et à Chypre, sous forme d'un nain barbu et grotesque, aux jambes arquées et repliées⁴. Viennent ensuite des figures de femmes, la tête couverte d'une étoffe retombant sur chaque épaule qui reproduit le *klaft* égyptien⁵ (fig. 6), des modèles de temple ou de maison contenant une Harpye⁶; celle-ci n'est autre

1. Perrot et Chipiez, iii, fig. 552.
2. C'est M. Heuzey qui, le premier, a mis en lumière ce texte curieux d'Eustathe, *Commentaire de l'Iliade*, xi, 20; *Catalogue*, p. 116.
3. Heuzey, *Catalogue*, p. 67, 151.
4. Heuzey, *Figurines*, pl. 8, fig. 1, 2, 3, 6.
5. *Id.*, pl. 6 et pl. 10, fig. 7.
6. *Id.*, pl. 9, fig. 6.

que le symbole de l'âme dans la religion égyptienne, dont les Grecs ont fait un être fabuleux et nuisible en créant à ce sujet toutes sortes de légendes[1].

Ces deux catégories ne révèlent pas encore une originalité bien grande chez les fabricants de statuettes. Il faut mettre à part une série de petits aryballes en forme de têtes de guerriers casqués qui ont été étudiés par M. Heuzey[2] et qui sont exécutés avec une finesse admirable. On y reconnaît une représentation inspirée aux Phéniciens par la vue des mercenaires grecs, des hommes bardés de fer qui s'enrôlèrent dans les armées du pharaon Apriès et qui frappèrent vivement l'imagination des Orientaux. C'est une étude faite sur nature et du plus haut intérêt. La physionomie sombre et redoutable du visage, entrevue dans la pénombre des garde-joues métalliques, est rendue avec une intensité d'expression qui confine au grand art.

Les autres figurines, d'une exécution plus molle et d'une inspiration moins personnelle, permettent cependant de voir que le progrès réalisé est notable. Nous sommes loin des informes ébauches que l'on pétrissait quelques siècles auparavant. Les proportions du corps sont observées avec soin ; la figurine pose d'aplomb sur ses jambes ou sur le socle qui lui sert de piédestal comme à une statue ; les traits du visage sont assez finement modelés pour exprimer avec sincérité le caractère ethnographique d'une race particulière ; le costume rend, tant bien que mal, les détails du modèle étranger d'après lequel l'artiste s'est exercé. Sans prétendre encore faire naître l'impression esthétique de beauté, la statuette a pourtant droit au titre d'œuvre d'art. Il lui manque seulement une qualité, la plus précieuse de toutes : l'originalité, le style personnel, le reflet de la nature

1. Heuzey, *Catalogue*, p. 12, 155.
2. *Gazette archéologique*, 1881, p. 145, pl. 28 ; *Catalogue*, p. 60 ; *Figurines*, pl. 7.

vivante et directement reproduite. C'est aux ateliers grecs que revient l'honneur de cette découverte finale, couronnement d'un labeur poursuivi pendant plusieurs siècles.

M. Heuzey a le premier défini les caractères du style grec archaïque, apparaissant avec toute sa fraîcheur native dans les terres cuites de l'Orient et des Iles. Il réagit contre l'opinion courante qui attribue aux peuples sémitiques, en particulier aux Phéniciens, l'élaboration des types classiques dont la Grèce se serait emparée pour les porter au suprême degré de perfection. D'après lui, le rôle des Hellènes est beaucoup plus considérable : leur tâche ne s'est pas bornée à l'amélioration des motifs et des figures; ils ont été créateurs. Il montre que dans les statuettes phéniciennes du commencement du vie siècle, dans celles de Chypre et de Rhodes, et même en allant plus loin, dans les terres cuites babyloniennes, on constate un changement curieux de physionomie qui n'a rien de commun avec le type purement oriental. Les yeux s'allongent en amandes et se relèvent vers les tempes ; la bouche, très rapprochée du nez, se retrousse au coin des lèvres avec un sourire un peu gauche qu'on appelait autrefois *éginétique* dans la sculpture grecque; le menton est fort et osseux; le nez droit et long forme un plan continu et parallèle avec le front. Mais est-ce bien une invention nouvelle de l'art oriental? D'où viendrait-elle? N'est-ce pas plutôt une introduction de l'élément grec dans les figures antiques et une conséquence de ce que M. Heuzey appelle ingénieusement *l'action en retour de l'hellénisme*?

« Si l'obliquité des yeux était prise pour un caractère ethnographique, il faudrait en reporter l'origine à des peuples de race jaune, comme les Chinois, et nullement aux Égyptiens, aux Chaldéens ou aux Assyriens qui, dans les représentations anciennes de leur type national, se montrent ordinairement avec les yeux droits. Je ne veux pas dire que l'on

ne remarque fréquemment, chez les Asiatiques, un léger relèvement de l'angle externe de l'œil, qui se retrouve aussi accidentellement dans nos races. Cependant le même trait n'apparaît dans l'art égyptien, chaldéen ou assyrien, qu'à une époque relativement récente et surtout dans les figures de profil; seul l'archaïsme grec l'adopte, pendant une période assez longue, comme un caractère constant. C'est une pure affectation, une de ces modes conventionnelles par lesquelles les artistes croient ajouter à la beauté humaine. J'y vois surtout une tentative d'expression se rattachant au grand effort original des anciennes écoles grecques pour animer la physionomie. L'artiste, après avoir retroussé les coins de la bouche par un sourire accentué, observe que l'équilibre des traits est rompu, et, obéissant à une loi naïve de parallélisme, transporte aux yeux le même principe d'obliquité, s'efforçant de les faire sourire avec les lèvres. L'étiquette orientale imposait aux images des rois et à celles des dieux un visage impassible : dans la vie libre des cités grecques, les chefs des peuples et les dieux eux-mêmes veulent paraître aimables et cherchent la popularité[1]. »

Voilà donc la trouvaille qu'on doit aux artistes grecs : ils ont créé l'*expression* dans la physionomie, et ils ont voulu que cette expression fût aimable et souriante. Il va sans dire que nous ne faisons pas honneur d'un si grand progrès aux modestes pétrisseurs d'argile. Ils se sont certainement inspirés des grandes œuvres de la plastique sculpturale en pierre ou en marbre. Mais, grâce au nombre considérable des monuments céramiques et à l'état de conservation où ils nous parviennent, c'est surtout dans les terres cuites que nous voyons éclore ce sourire et cette beauté expressive. Un petit vase de Rhodes, en forme de tête de femme (fig. 12), indique le détail du retroussis

1. Heuzey, *Catalogue*, p. 131-132.

aux lèvres et aux paupières avec une netteté qui touche encore à l'exagération un peu comique de l'art primitif. Un autre beau masque de la grande île montre les mêmes détails harmonieusement fondus dans un visage qui sourit doucement, comme du fond d'un rêve, réalisant déjà la suprême élégance des œuvres du ve siècle[1].

Quand on y pense, c'est une grande nouveauté dans l'art que ce sourire : c'est l'avènement d'un sentiment encore inconnu à l'humanité. Les dieux, avant les Grecs, n'ont jamais souri. Monothéistes ou polythéistes, les religions orientales ont toujours placé Dieu dans une région inaccessible à l'homme. On l'adore en tremblant; on se soumet à ses arrêts justes ou iniques, toujours souverains; on tâche de gagner ses faveurs. Pendant des siècles

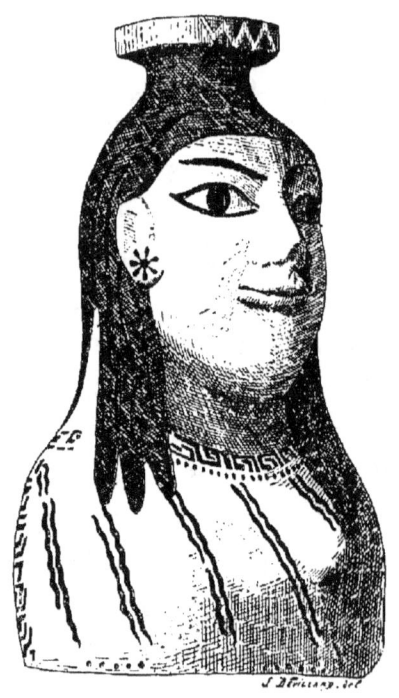

Fig. 12. — Vase rhodien en forme de tête féminine.
(Heuzey, *ouvr. cité*, pl. 13, n° 4.)

et des siècles, les pauvres mortels ne regardent le ciel qu'avec terreur, s'efforçant d'en détourner la menace et le mal qui y règnent suspendus sur leurs têtes. Dès la naissance de la littérature grecque, dès Homère, tout change : c'est une aurore. Les dieux sont bien encore fantasques et violents, querelleurs entre eux et friands de grandes tueries; mais ils s'humanisent, ils daignent frayer avec le monde des mortels; chacun d'eux y a son pied-à-terre établi

1. Heuzey, *Figurines*, pl. 13, fig. 5.

dans une ville préférée. Ils ont leurs protégés qui peuvent compter sur leur bienveillance, quoique jalouse et exclusive. Ce n'est pas encore le règne de la justice, c'est déjà celui de l'affection, ce qui est un grand progrès, même avec des formes brutales. Il y a dans l'*Odyssée* des dialogues adorables entre Minerve et Ulysse : elle lui sourit, elle lui porte ses armes, elle lui caresse la tête, elle l'éclaire dans un escalier. C'est une amie volontaire et despotique, mais une amie. Cette détente heureuse de l'esprit humain s'est traduite sous le ciseau du statuaire et sous les doigts du modeleur par le sourire malhabile qui éclôt aux lèvres de la divinité acueillant le dévot au seuil de son temple. La religion est transformée et purifiée par la plus grande pensée qu'on y ait mise, celle de l'amour; la haute parole de Jésus ne fera que donner une dernière et définitive sanction à ce dogme bienfaisant, placé désormais à la base de toute croyance religieuse. Voilà ce qu'il y a dans le sourire divinement gauche des premières idoles grecques : il annonce au monde que l'entente est faite entre le ciel et la terre.

Le génie grec n'a pas borné là ses heureuses inventions. Quand on passe en revue les œuvres des siècles qui précèdent, on est frappé de l'insuffisance d'exécution dans les draperies posées sur le corps. Ni les Égyptiens, ni les Chaldéens, ni les Assyriens, dans la plastique antérieure au vi⁰ siècle avant notre ère, n'ont réussi à vaincre la difficulté qu'offrait à leurs efforts l'adhérence de l'étoffe au corps vivant. Le contraste des parties plaquées sur la chair et des plis libres et mobiles est ordinairement supprimé de parti pris ou ébauché sans grâce : la forme humaine, emprisonnée dans une étroite gaine, paraît habillée d'une chape de plomb qui l'enserre et ses rondeurs se dégagent de l'ensemble dans une quasi-nudité qui déconcerte l'œil. Dès que les artistes grecs s'attaquent au problème jusqu'alors insoluble, on

sent qu'ils marchent pas à pas vers une formule définitive et précise. Toute une série de terres cuites rhodiennes permet de suivre le progrès réalisé, depuis l'idole assise avec son lourd vêtement (fig. 13), jusqu'à la déesse debout et relevant d'une main, par un geste d'une grâce toute féminine, le bord pendant de sa longue tunique coquettement drapée (fig. 14). Cette dernière figurine est encore tout empreinte d'un archaïsme gauche et naïf. Et pourtant, que de science conquise à force de patience et d'adresse dans les fines ondulations courant autour du sein et sur le bras, près de l'aisselle, dans les cassures raides et symétriques de l'étoffe rabattue sur la ceinture, dans les vagues sinuosités recouvrant la cuisse et indiquant un léger mouvement pour avancer la jambe! Il n'est aucun de ces détails qui ne se reproduise sur le modèle vivant, quand on le drape, aucune partie du costume qui ne soit scrupuleusement exacte. Avec ces idoles si simples et encore si raides on pourrait reconstituer la forme du vêtement grec, tel que l'artiste l'avait sous les yeux.

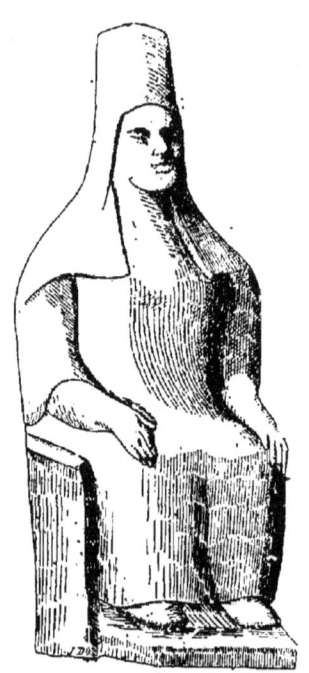

Fig. 13. — Déesse assise, style rhodien.
(Heuzey, *ouvr. cité*, pl. 11 n° 1.)

Grâce aux mêmes statuettes, nous possédons les éléments d'une autre histoire, non moins curieuse que celle du costume : l'histoire des gestes. L'infinie variété des œuvres d'art aujourd'hui connues nous empêche de comprendre la difficulté qu'il y avait dans la plastique primitive à créer une attitude, un mouvement du corps, si naturels qu'ils fussent. L'écueil redoutable pour un artiste moderne, c'est

de tomber dans la répétition des types trop connus, des figures d'atelier devenues conventionnelles, et de faire, comme on dit, du poncif. Le sculpteur des premiers âges n'avait pas cette gêne, mais d'autres obstacles plus embarrassants le gênaient. Comment indiquer le mouvement de la marche ou de la course? Comment faire une déesse ailée et volant dans les airs? Comment même séparer les bras du corps ou les jambes l'une de l'autre, sans rompre l'équilibre de l'ensemble? Toutes ces questions, qui paraissent élémentaires, ont exigé de nombreuses années d'études et de recherches. Une des plus précieuses qualités de l'esprit grec, c'est de procéder avec méthode et lenteur, sans compromettre par une hâte inconsidérée les résultats acquis. Ce n'est pas la soudaine intuition d'un génie hasardeux qui l'a conduit aux merveilleuses créations du siècle de Phidias : la patience et la réflexion seules l'ont rendu maître de tous les procédés techniques et de toutes les formules artistiques.

M. Homolle, dans une thèse soutenue en Sorbonne[1], a fait l'histoire d'un seul geste, celui de la main relevant le pli de la tunique, et il l'a suivi pendant la durée d'un siècle et demi, au moyen de sculptures recueillies dans ses fouilles de Délos. Il a montré que l'idole primitive a les bras collés au corps et les jambes réunies en gaine; plus tard, le sculpteur évide en certains points la pierre entre les bras et le corps, afin d'indiquer la séparation. Ensuite un des bras se replie au coude et la main se porte en avant, comme pour recevoir l'offrande du fidèle; par une loi d'équilibre naturel, un des pieds se porte en même temps en avant; puis le bras continuant son mouvement se pose sur la poitrine, contre laquelle la main serre un accessoire, fruit ou oiseau. Enfin le second bras, à son tour, abandonne son attitude rigide : sans quitter sa position le long du corps, il se relève

1. *De antiquissimis Dianæ simulacris deliacis*, Paris, 1885.

très légèrement, permettant à la main de prendre le bord de la tunique et de le soulever, de façon à dégager les pieds nus. Telle est la genèse laborieuse d'une figure de déesse debout, serrant contre elle un symbole sacré et prête à se mettre en marche (fig. 14). Il serait facile de multiplier les exemples du même genre pour montrer la lente formation de tous les motifs classiques de la sculpture. Les figurines sont à cet égard une mine inépuisable de renseignements.

Expression dans la physionomie, souplesse dans les draperies, variété dans les gestes : voilà les conquêtes du génie hellénique quand il entre en scène, voilà ce qui distingue d'abord le style grec. Nous verrons dans le chapitre suivant le développement logique, le perfectionnement progressif de ces principes.

L'examen des figurines trouvées en Grèce même complète la démonstration et achève de donner raison à la thèse soutenue par M. Heuzey; elles offrent exactement les caractères notés dans la céramique des îles gréco-orientales. En Attique, en Béotie, à Tirynthe, à Tégée, à Salamine, à Égine[1], on rencontre très fréquemment les deux types que la sculpture avait rendus classiques à cette époque : la déesse assise sur un trône,

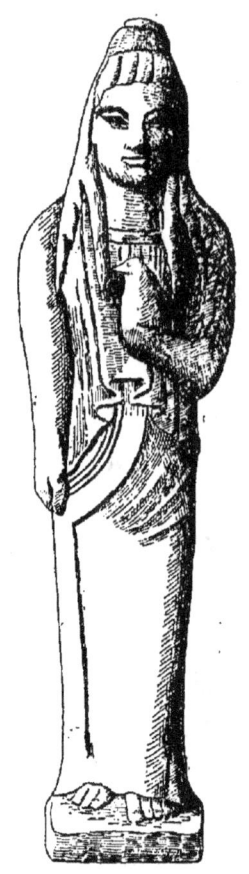

Fig. 14. — Déesse tenant la colombe, style rhodien.
(Heuzey, ouvr. cité, pl. 12, n° 5.)

les mains appuyées sur les genoux, dans l'attitude qu'on connaît depuis longtemps par les statues célèbres des

1. Voy. le *Catalogue des figurines en terre cuite du Musée de la Société archéologique d'Athènes*, par M. J. Martha.

Branchides à Milet (fig. 13) ; la déesse debout, tenant d'une main une fleur ou un oiseau contre sa poitrine, relevant de l'autre main le pli de sa tunique, telles que sont encore représentées en marbre les Dianes de Délos ou les Minerves archaïques de l'Acropole d'Athènes (fig. 14).

Cette double création défraye presque à elle seule l'imagerie religieuse des pays grecs pendant toute la durée du vie siècle et le commencement du ve. De quel nom doit-on l'appeler ? C'est ce qu'il est difficile de préciser. Dans ce type primordial se confondent les principes mythiques d'où se dégageront peu à peu les figures de Déméter ou Cérès, de Coré ou Proserpine, d'Aphrodite ou Vénus. C'est l'emblème de la fécondité éternelle, de la nature au sein profond où s'agite une vie sans cesse renouvelée. Par la chaîne ininterrompue des fétiches primitifs dont nous avons parlé, elle se rattache à la cosmogonie orientale ; en elle revivent les traits altérés des déesses mères que l'Égypte, la Phénicie, la Perse et la Babylonie adoraient sous les noms variés d'Isis, de Tanit, d'Anaïtis, d'Istar. La Grèce à son tour ébauche les traits de la grande divinité qui résume la puissance sereine et la beauté de l'univers. Plus tard, distinguant les caractères de ce type unique, les sculpteurs créeront une série d'individualités qui seront comme la monnaie de la première conception, qui auront chacune un rôle de protection spéciale sur les vivants ou sur les morts : alors le suppliant élèvera sa prière vers l'autel des Grandes Déesses, gardiennes des mystères, ou vers la statue de la radieuse Aphrodite, symbole de l'amour. Mais au point où nous en sommes, ce morcellement n'est pas encore accompli ; c'est le nom le plus vague, le plus étendu, qui conviendrait le mieux à ces petites idoles, ou plutôt tous les noms de déesses-mères leur appartiennent. Elles n'imposent par elles-mêmes aucune dénomination précise au fidèle qui en fait offrande dans les temples et dans les

tombeaux. Suivant son cœur, suivant sa religion préférée, suivant les légendes du pays qu'il habite, il les nommera Déméter, ou Cybèle, ou Astarté, ou Aphrodite.

La même incertitude règne dans toute la plastique du vi^e siècle. C'est une grande querelle entre archéologues de savoir si les torses archaïques d'hommes nus, découverts dans les îles et en Grèce, représentent des Apollons ou des morts héroïsés[1]. Une discussion analogue a surgi, dès que les fouilles récentes de l'Acropole d'Athènes ont eu livré une douzaine de statues féminines, toutes debout et drapées, sans symbole ni accessoire précis[2] : femmes, prêtresses ou déesses? s'est-on demandé. Le problème, à notre avis, n'est pas soluble, tant qu'on voudra placer toutes ces œuvres d'art sous une seule et même étiquette. La vérité est que l'art du vi^e siècle n'avait à sa disposition que trois ou quatre formules pour reproduire tous les sujets de la vie réelle et de la religion. Qu'il eût à faire un athlète vainqueur ou un Apollon, le statuaire aboutissait nécessairement à l'exécution d'une figure nue, modelée d'après les mêmes principes et dans une pose presque invariable. Si l'on avait demandé au même artiste de faire une Diane pour le sanctuaire de Délos et une Minerve pour l'Acropole d'Athènes, il est probable que les deux idoles eussent été sensiblement pareilles. De là vient qu'on peut discuter sans fin sur la qualification des statues grecques archaïques. La pensée du statuaire et celle du donateur étaient certainement précises; on voit bien, par les inscriptions des piédestaux, quand elles nous sont conservées, à quelle divinité l'offrande était faite. Mais, en l'absence d'une indication ainsi conçue,

1. Voy. l'article de M. Collignon dans la *Gazette archéologique*, 1886, p. 239.

2. Voy. l'article paru sous la signature Théoxénou (Doublet) dans la *Gazette archéologique*, 1888, p. 28-48, 82-102, et un article de M. Collignon dans la *Revue des Deux Mondes*, février 1890.

nous devons souvent nous résigner à ignorer le nom exact d'une figure archaïque.

Tel est aussi le sort des idoles modelées en argile : comme celui des statues, leur nom pouvait varier d'un pays à l'autre. Ce qu'il importe de constater, c'est que les mêmes types sont répandus partout et sous une forme qui se reproduit à peu près identique en tous lieux. Cette circonstance donnerait à croire que les moules ont voyagé de bonne heure, répandus par le commerce. Ainsi s'explique naturellement le fait que beaucoup de terres cuites présentent l'aspect le plus semblable dans des régions fort éloignées les unes des autres. L'argile seule diffère, parce qu'elle provient des gisements particuliers à chaque localité; mais tous les détails de la physionomie, du corps et du costume, sont les mêmes, parce que le moule a été importé d'un centre grec. C'est ainsi qu'en Cyrénaïque, en Asie Mineure, en Sardaigne, en Sicile et en Italie, nous rencontrons les motifs de la déesse assise et de la déesse debout sous des traits pareils à ceux qu'on leur donne en Attique et dans le Péloponnèse. Cette circonstance atteste la grande diffusion des objets céramiques par le cabotage maritime et la fréquence des relations commerciales entre toutes les populations du bassin méditerranéen.

Une seconde question se pose. D'où vient que les idoles féminines sont en nombre si considérable, tandis que les dieux et les hommes sont à peine représentés jusqu'à présent? Ce fait devient de plus en plus frappant, à mesure que le style grec grandit et prospère. Les petits cavaliers, les guerriers, les images du dieu Bès des âges précédents disparaissent : tout cède à l'invasion des figures féminines qui foisonnent et dont on trouve souvent de nombreux exemplaires réunis dans le même tombeau. Il est probable que cette particularité tient à des raisons multiples. Nous avons montré que, dès les origines, quand la céramique

s'efforce de maintenir l'union intime de la poterie et de la statuette, c'est le corps féminin qui sollicite de préférence l'attention des modeleurs. Il y a là une prédilection artistique qu'expliquent la beauté plus ample des formes et la grâce de la physionomie. L'Orient y mêle bientôt une idée religieuse en faisant de l'idole féminine l'image de la fécondité universelle. Le génie grec était par tempérament trop philosophique et trop amoureux du beau pour oublier cette double doctrine contenue dans les œuvres des précédentes civilisations. Le type de la déesse mère résume l'essence panthéiste de sa religion qui, dans la variété multiple des divinités olympiennes, ne perd jamais de vue l'unité de la force agissante. En outre, les yeux de ses artistes sont plus sensibles que d'autres au charme des attitudes féminines. Dans leur effort persévérant pour rendre les effets des draperies, c'est au modèle féminin surtout qu'ils se réfèrent, tandis que la nudité habituelle des hommes offre au ciseau du statuaire des difficultés sérieuses dont il n'a pas encore appris à triompher. La religion et l'art sont donc d'accord pour attribuer aux représentations de la femme un rôle prépondérant. Cette observation s'applique d'ailleurs à tous les temps. N'en avons-nous pas la preuve de nos jours? Les artistes du moyen âge et de la Renaissance, comme les fabricants d'ex-voto et les modeleurs modernes, n'ont-ils pas fait une situation hors de pair aux figures de la Vierge, jusqu'au point d'amoindrir et de reléguer dans l'ombre tous les autres symboles divins? Qu'est-ce autre chose que le désir naturel à l'esprit humain d'élever sa prière vers la forme la plus pure et la plus idéale, en qui s'allient la grâce et la bonté? L'antiquité grecque n'a pas senti autrement et, si l'on est fort surpris au premier abord de constater l'absence de Jupiter, d'Apollon, de Mercure, de Mars, des plus grands dieux de l'Olympe, dans le cycle familier des idoles helléniques, on

s'explique par la réflexion ces apparents oublis comme l'écho d'un sentiment profondément religieux et né d'une source très pure.

Ajoutons que l'industrie céramique a son principal débouché dans le culte funéraire et que, par suite, l'élimination d'un grand nombre de divinités s'imposait aux ouvriers attentifs à satisfaire les désirs et les besoins de leur clientèle. S'il est vrai qu'on ne rencontre pas ici des dieux, il faut reconnaître que beaucoup de déesses manquent à l'appel : nous ne voyons rien qui indique une Junon ni une Amphitrite; Minerve même apparaît rarement. C'est que la religion des morts a des rites spéciaux, des affinités particulières avec le culte des divinités chthoniennes et infernales. A cet égard, les images de Déméter, de Proserpine, de Vénus Astarté, répondaient à des sentiments bien définis et communs à toute la société dans n'importe quelle région. Nous verrons plus tard que Bacchus, en vertu de son alliance avec Proserpine et de ses accointances mystiques avec le monde des morts, bénéficie de la vogue qui s'attachait aux représentations des grandes déesses. C'est pourquoi les nécropoles livrent en plus grande quantité les figurines de ce genre. Mais la contre-épreuve est facile à faire. Quand les fouilles sont pratiquées sur un terrain autre qu'une nécropole, quand on découvre des amas de fragments qui sont les déchets d'un atelier ou le reste des offrandes déposées dans un sanctuaire, on constate que les types ne sont plus tout à fait les mêmes et l'on voit reparaître les figures ordinairement proscrites des sépultures. Par exemple, tout récemment, un membre de l'école d'Athènes, M. Lechat, faisant des fouilles à Corfou, a mis au jour une série très nombreuse de statuettes, simplement enfouies en terre, qui montrent sous des traits archaïques la déesse Diane armée d'un arc et escortée d'une biche. On connaissait déjà le riche dépôt des ex-voto accumulés à

Tarente qui se compose presque uniquement de figures

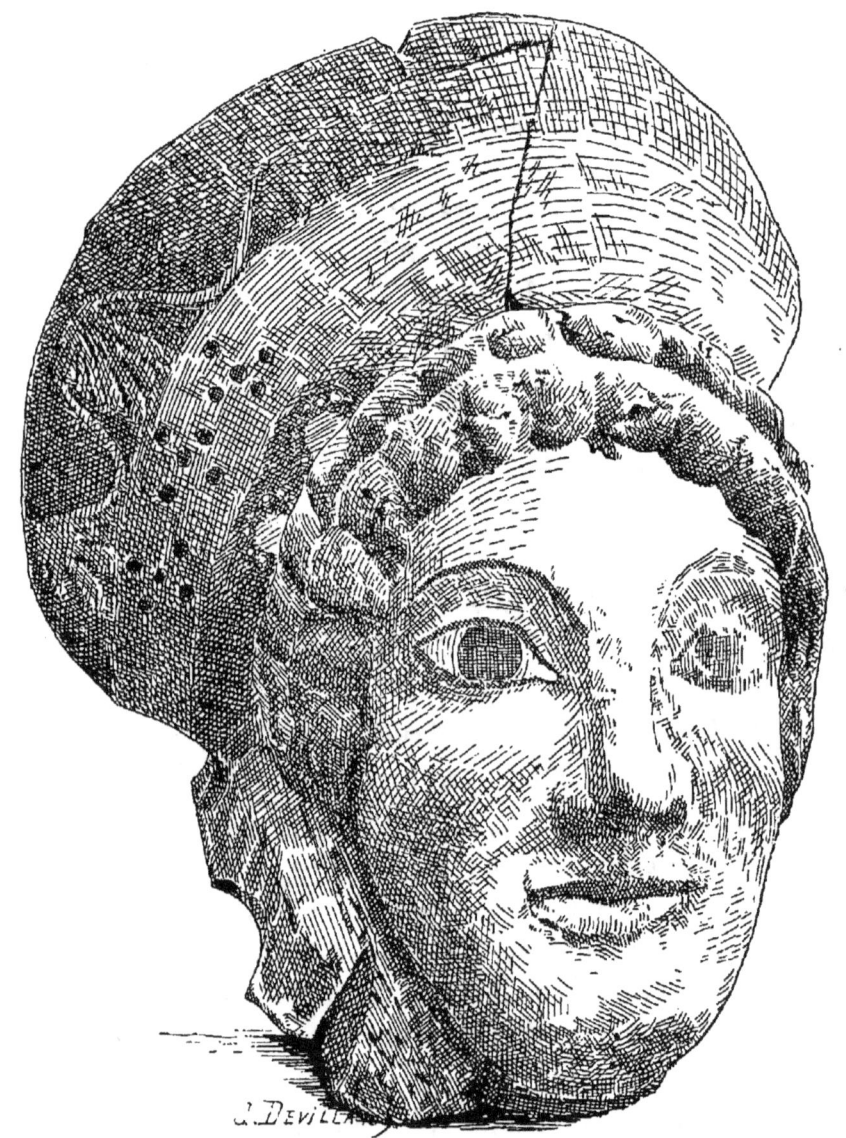

Fig. 15. — Tête de Minerve, trouvée sur l'Acropole d'Athènes.
(D'après une photographie.)

viriles[1], depuis l'archaïsme primitif jusqu'à l'épanouis-

1. *Gazette archéologique*, 1881-82, p. 163 ; *Annali dell' Instituto archeologico*, 1883, p. 194.

sement du style classique et pur (fig. 67). Il n'y a donc pas de règle qui exclue la représentation d'aucun dieu[1]. Ce serait méconnaître la liberté et la souplesse de l'art grec que de supposer une telle loi. Mais nous avons cherché à expliquer pourquoi, en général et par une sorte d'instinct, on recherche de préférence les figures de femmes et comment cette prédilection satisfait en même temps les goûts artistiques et les sentiments religieux de l'époque.

La fin du vie siècle et le début du ve sont employés à perfectionner sur tous les points du monde ancien l'œuvre élaborée par les modeleurs de la Grèce continentale et des îles. La Cyrénaïque utilise les moules exportés par les ateliers grecs et exécute avec beaucoup d'habileté le type classique de la déesse debout tenant le bord de son vêtement[2]. La Sicile surtout produit de très belles figurines, dignes d'être placées à côté des meilleures pièces attiques (fig. 64). Les statuettes gagnent en grandeur; on sent que le céramiste, stimulé par la vue des modèles plastiques qui l'entourent, s'efforce de se hausser à leur taille et de donner de plus en plus l'illusion de la vie en se rapprochant davantage des proportions naturelles du corps. Les Attiques ont eu sans doute l'initiative de ce progrès, car dans les décombres de l'Acropole, antérieurs aux guerres Médiques, on a recueilli quelques fragments déjà remarquables par leur taille. La tête de femme, probablement de Minerve, que nous donnons en exemple (fig. 15), appartient à cette série athénienne (haut. 0,145) : l'obliquité des yeux et le retroussis des lèvres, la saillie osseuse des pommettes indiquent encore l'archaïsme d'un style qui tâtonne et lutte patiemment contre la matière rebelle. Mais combien pénétrante et fine est l'étude du modelé, si on la compare aux tentatives

1. Voy. aussi la représentation de Mercure (Hermès Criophore) en Sicile; Kékulé, *Terracotten von Sicilien*, pl. 3, fig. 3.
2. Heuzey, *Figurines*, pl. 40, fig. 2.

précédentes; avec quelle harmonie le sourire se fond dans l'ensemble, sans gaucherie niaise et sans crispation; quelle intensité d'expression dans les prunelles soulignées par des traits de couleur noire; quelle élégance dans le haut diadème aux palmettes nuancées de bleu et de rouge! Déjà tressaille ici le germe qui s'épanouira au temps de Périclès et de Phidias. Comme les admirables statues de déesses polychromes qui proviennent des mêmes trouvailles, ce morceau d'argile peinte est la promesse d'une victoire prochaine et certaine pour l'art.

Le même souffle fécond passe à travers tout le monde ancien, des confins de la Perse jusqu'aux rivages de l'Italie. Les grands travaux de Darius, poursuivis par ses successeurs, pour élever les habitations royales de Suse et de Persépolis, sont confiés à des Grecs d'Ionie, comme le prouve le style des frises en terre cuite émaillée rapportées au Louvre par la mission Dieulafoy[1]; rappelons aussi la mention faite par Pline d'un certain Téléphanès de Phocée qui fut embauché pour le compte des souverains asiatiques et travailla dans leurs ateliers[2]. En Grèce même, on s'efforce d'élever l'industrie céramique à la dignité d'un art véritable; on grandit les maquettes, on leur donne l'aspect de statues imposantes. Les fouilles d'Olympie ont fait connaître d'intéressants spécimens en ce genre, parmi lesquels on remarque surtout une belle tête de Jupiter aux cheveux massés en boucles sur le haut du front et ceints d'une bandelette (fig. 16). Quelques têtes colossales, dont le Louvre possède les précieux débris, attestent qu'à Chypre les modeleurs s'essayaient de même à exécuter des terres cuites de dimensions inusitées[3]. A la même période nous rattachons les

1. Perrot et Chipiez, *Hist. de l'Art*, v, pl. 12.
2. Heuzey, *Revue politique et littéraire*, 20 nov. 1886; cf. Perrot, *ibid.*, p. 889.
3. Heuzey, *Catalogue*, p. 160-162.

principaux monuments de l'industrie étrusque qu'on a trouvés dans la nécropole de Cæré (Cervetri), sarcophages de terre cuite avec personnages couchés; on y compte un chef-d'œuvre, le beau lit funéraire du Louvre portant un homme et une femme de grandeur naturelle, entièrement peints en couleur rouge et noire, saisissante image du type et du costume étrusco-romains aux premiers temps de la République (fig. 73).

Pendant que certains fabricants, heureusement audacieux et quittant leur rôle d'imagiers pour celui de statuaires, grandissent leurs figures jusqu'à la taille humaine, la majorité de leurs confrères continuent leur travail ordinaire d'ex-voto et de petites idoles funéraires; mais ils n'en poursuivent pas moins dans une sphère plus humble tous les progrès réalisables. Ils varient leurs compositions et rompent avec la monotonie des types primitifs. La construction des édifices religieux s'est multipliée et les dévots, en affluant de tous côtés en pèlerinages, amènent la création d'une industrie spéciale qui est très florissante à Athènes à partir des Pisistratides. On façonne de petites plaques d'argile sur lesquelles l'empreinte d'un moule dépose l'image d'une divinité ou même de plusieurs personnages groupés; l'ébauchoir achève de donner aux figures un relief très faible et souvent les parties du fond sont découpées à l'emporte-pièce pour ne laisser que la silhouette des corps. La plaquette séchée et cuite est ensuite peinte de vives couleurs et munie de petits trous pour la suspendre ou la fixer sur une paroi. Nous connaissons actuellement un assez grand nombre de ces monuments[1]; presque tous sont de style archaïque. Les sujets sont empruntés aux légendes mythologiques de la Grèce ou même aux scènes de la vie

1. Schöne, *Griechische Reliefs*, n°ˢ 124 à 136; Dumont et Chaplain, *Céramiques de la Grèce propre*, II, notice des pl. 1-2.

familière : le Sphinx, Bellérophon et la Chimère, Phrixos et le Bélier, la chasse de Calydon, Persée et la Méduse, Diane et Actéon, les Sirènes et les Harpyes, Aphrodite et Éros sur un char attelé de griffons (fig. 18), Alcée et Sapho, Oreste et Électre au tombeau d'Agamemnon, des danseuses et

Fig. 16. — Tête de Jupiter, trouvée à Olympie.
(*Ausgrabungen zu Olympia*, iv, pl. 26, B.)

joueuses de crotales, des guerriers combattant, etc. Le spécimen d'Égine que nous reproduisons plus loin représente la lutte de Pélée et de Thétis (fig. 87). Toute espèce d'épisode religieux ou domestique pouvait prendre place sur ces ex-voto. Ils sont de même famille que les plaquettes peintes trouvées en grand nombre à Corinthe et décorées de figures

tout aussi variées[1]. Leur parenté avec les vases peints est également incontestable, car ceux-ci offrent les mêmes sujets sous un aspect très semblable. La source où les modeleurs ont puisé leur inspiration nous est donc connue. Ce n'est plus seulement la grande plastique qu'ils étudient et qu'ils imitent ; la peinture devient à son tour pour eux une mine inépuisable de documents et de modèles. Les fouilles récentes de l'Acropole d'Athènes ont mis au jour une série fort riche de nouveaux ex-voto. Ils représentent uniformément l'un ou l'autre de ces deux motifs : une femme vêtue d'une tunique fine et plissée est assise sur un siège ; Minerve coiffée du casque, tenant la chouette, monte sur son char[2]. Ce sont les débris des offrandes céramiques qui devaient encombrer les temples brûlés par les soldats de Xerxès en 480 avant notre ère ; la plupart portent encore les traces de l'incendie.

Pour revenir aux fabricants de statuettes proprement dites, nous devons signaler un caractère qui leur est commun avec les faiseurs d'ex-voto. L'imagerie religieuse ne leur suffit plus ; ils entrent dans la grande voie qui élargit les horizons de l'art et ils s'attaquent à la vie réelle. Voici une de leurs plus curieuses inventions : un cuisinier au crâne glabre, esclave ou homme du peuple, la tête penchée et la mine attentive, donne tous ses soins à la confection de quelque mets succulent (fig. 17). C'est une pochade amusante et vivement exécutée en quelques coups de pouce. Le sujet n'est pas, à vrai dire, absolument nouveau ; il a des antécédents qui remontent à l'époque la plus reculée, à l'âge des figurines en galette et en colonne, comme on peut le constater dans les trouvailles de Tirynthe et dans les

1. *Gazette archéologique*, 1880, p. 101-107 ; *Monuments grecs publiés par l'Association pour l'encouragement des études grecques*, 1882-84 p. 23-32.
2. Schœne, *ouvr. cité*, n° 130 ; Dumont et Chaplain, *l. c.*, p. 229.

plus anciennes nécropoles de l'Attique[1]. On se tromperait donc en supposant que l'artiste a obéi à un caprice, au simple désir de transporter dans le monde de ses figurines un épisode journalier. S'il a pris la nature sur le vif, c'est avec la conscience de créer un motif qui trouverait place naturellement dans les offrandes funéraires. C'est une idée

Fig. 17. — Cuisinier.
(Rayet, *Monuments de l'Art antique*, pl. 84, n° 1.)

fort ancienne, commune à tous les peuples de l'antiquité e développée surtout par les fresques tombales des Égyptiens, que le mort a besoin de nourriture et que tous les moyens de subsistance lui sont nécessaires dans la solitude du sépulcre. Pour cette raison on dispose autour de lui des plats remplis d'aliments, des fruits, des bouteilles de verre et des vases d'argile pour sa boisson. Mais on pense

1. Schliemann, *Tirynthe*, fig. 76; Martha, *Catalogue des figurines du musée d'Athènes*, n°ˢ 39, 40.

que ces provisions seront promptement épuisées et, par une fiction naïve, on s'efforce de procurer au défunt des serviteurs chargés d'assurer pour toujours son existence matérielle. Sur les peintures égyptiennes on voit des troupes de laboureurs, de moissonneurs, des scènes de pêche et de chasse, des troupeaux paissant, qui reconstituent au complet le vaste domaine d'un riche propriétaire. Dans les tombeaux grecs, plus modestes de dimensions, il n'y a place que pour quelques poupées d'argile, mais leur présence suffit à rappeler les mêmes croyances. Tantôt c'est un cuisinier ou un homme tenant un grand canthare de vin, tantôt un boulanger occupé à enfourner le pain, parfois même un coiffeur en train de tailler les cheveux de son client[1]. Pour une raison analogue, on enterre des statuettes de Satyres et de Silènes aux traits grotesques[2] : ce n'est pas assez de nourrir l'ombre du mort, il faut la distraire et la réjouir. Voilà pourquoi la tendance au comique, à la caricature la plus libre, s'accuse de bonne heure dans la fabrication des figurines funéraires, malgré l'opposition choquante que peut former à nos yeux l'idée de gaieté burlesque unie à celle de la mort. L'antiquité n'a pas raisonné sur ce point comme les modernes. Elle a réservé aux survivants la gravité mélancolique que fait naître la tristesse d'une éternelle séparation; mais elle essaie, au contraire, de réagir contre toute pensée lugubre en ce qui concerne le mort lui-même; elle s'attache, avec une pieuse charité, à lui donner par tous les moyens l'illusion d'une vie nouvelle et toute semblable à celle qu'il vient de quitter.

1. Furtwaengler, *Collection Sabouroff*, pl. 144, n° 2; Heuzey, *Figurines*, pl. 59, n° 1; *Collection Lecuyer*, pl. II 5; Rayet, *Monuments de l'Art antique*, pl. 84.
2. M. Paris, ancien membre de l'École d'Athènes, a fait don au Louvre d'une terre cuite de ce genre, trouvée dans la nécropole d'Élatée. Voy. Burlington Club, *Catalogue of objects of Greek ceramic art*, n°ˢ 142, 143, 144.

On entrevoit aisément les conséquences importantes de ce fait pour le développement de l'art céramique. En s'adressant à la clientèle des nécropoles, le fabricant n'a pas à restreindre le cycle de ses sujets; il n'est pas obligé, comme nos industriels modernes, de se renfermer dans un symbolisme vague et dans un petit nombre de produits uniformes. Le monde des vivants est encore de son domaine quand il travaille pour les morts; c'est pourquoi nous le verrons sans cesse étendre ses incursions sur le terrain de la réalité, puiser à pleines mains ses modèles dans les rêves de l'imagination comme dans la foule qui passe. Aucune entrave n'enchaîne sa liberté d'action ou sa verve et nous allons constater qu'en effet sa curiosité n'a rien négligé de ce qui intéresse ou émeut l'âme humaine.

Fig. 18. — Aphrodite et Éros sur un char attelé de griffons.
(Extrait du *Dictionnaire des Antiquités* de Saglio, I, fig. 2148.

CHAPITRE IV

LE STYLE ATTIQUE.

Bien que l'art soit le domaine des *templa serena* et qu'il semble s'élever au-dessus des faits pour s'isoler dans les choses de l'esprit et du sentiment, il est incontestable qu'il subit toujours l'influence des événements politiques. Toute révolution sociale marque une évolution intellectuelle. C'est ce qu'on vit de nos jours à la Restauration, au xve siècle avec la Renaissance, dans l'Empire romain après Auguste. C'est ce qui se produit en Grèce après les guerres Médiques. Les vainqueurs de Platées et de Salamine ne sauvèrent pas seulement leur pays de l'invasion asiatique : ils lui donnèrent une âme nouvelle. Les Grecs prirent conscience de leur supériorité physique et morale. Au sortir de la tourmente où il avait failli sombrer, ce petit peuple se réveilla maître du monde ancien. Une période de prospérité jusqu'alors inouïe commença pour lui. Athènes en particulier devint une ville luxueuse, un centre où affluaient tous les artistes et les poètes. Le mouvement, commencé déjà sous l'administration de Pisistrate et de ses fils, devint irrésistible pendant le gouvernement de Cimon et de Périclès. Durant la courte période qui s'écoula entre la retraite de Xerxès et la désastreuse guerre du Péloponnèse, Athènes conquit la suprématie artistique et littéraire que lui a reconnue l'admiration de la postérité.

Cinquante années ont suffi à cet essor prodigieux du génie grec; mais il faut avouer qu'il était préparé de longue main. Le grand renom du siècle de Phidias a tout couvert de son rayonnement et l'on est trop souvent tenté de lui attribuer l'honneur exclusif d'une éclosion si merveilleuse. A vrai dire, c'est moins une éclosion qu'une maturité. Les Pisistratides avaient eu l'initiative du progrès qui allait faire de la petite bourgade athénienne la capitale de l'Occident. Sous leur impulsion l'Acropole avait commencé à se couvrir de sanctuaires et d'offrandes, la ville s'était agrandie et nettoyée, les édifices publics s'étaient dressés de toutes parts. La cité déserte que les Perses dévastèrent presque sans coup férir rivalisait déjà en importance avec Corinthe et Argos. Après le passage des envahisseurs, il fallut reconstruire sur nouveaux frais. Le seul avantage de la situation, c'est que le champ était libre et que les faiseurs de plans pouvaient se donner carrière. Aussi voyons-nous que les grands hommes d'État à cette époque sont avant tout des constructeurs. Thémistocle va au plus pressé et fait relever les murs de la citadelle; Cimon, à son tour, élargit par des terrassements le plateau de l'Acropole et en fortifie l'enceinte; il jette les fondations des principaux édifices, achève le Pœcile et le temple de Thésée; enfin Périclès met la dernière main à cette œuvre gigantesque, commence le Parthénon, les Propylées, l'Odéon, confie la décoration des principaux monuments à Phidias et rend aux Athéniens une ville toute neuve, blanche de marbres, étincelante de gaies couleurs, peuplée de sanctuaires, de gymnases, de théâtres et d'idoles sans nombre. Il est l'ouvrier de la dernière heure et peut-être le plus méritant de tous, mais il ne doit pas faire oublier ses devanciers.

Dans cet étonnant concours de talents et de génies divers, l'art grandit singulièrement en force et en originalité. Dès le temps de Cimon, il est visible que les modèles attiques

vont servir de règle à tous les esprits préoccupés du beau
et que l'esthétique particulière à un petit coin de terre
grecque s'imposera bientôt au monde entier. L'industrie
profite de ce renom universel. En céramique, les potiers
athéniens éclipsent tous leurs rivaux de Corinthe, d'Eubée,
de Béotie, qui leur faisaient naguère une concurrence redoutable. Leur commerce absorbe les marchés d'outre-mer
et en particulier l'Italie ; celle-ci était le principal acquéreur des vases peints dont elle avait l'habitude d'orner les
chambres sépulcrales de ses nécropoles, et elle ne s'approvisionne plus que sur la place d'Athènes. Tout autre
centre de production est délaissé en faveur des ateliers
d'où sortent les œuvres signées par Epiktètos, Pamphaios,
Euphronios, Douris, Brygos et tous les grands peintres sur
argile du ve siècle. On s'attendrait donc à voir s'épanouir
en même temps une école florissante de coroplastes athéniens. Pourtant il n'en est rien, et la surprise qu'excite
une pareille lacune exige que nous en recherchions les
causes. Nous ne voulons pas dire que les terres cuites
attiques n'existent pas. On en connaît des spécimens qui
répondent de tout point au caractère grave et majestueux
de la sculpture contemporaine. Le musée du Louvre possède un précieux exemplaire de divinité assise provenant
d'une sépulture attique. « C'est encore l'attitude archaïque
des déesses assises ; mais le style, à la fois large et fin, le
costume, avec les coins du voile blanc posés sur la tunique
blanche, appartiennent à la plus belle époque de l'école
attique. Les bijoux, peints en couleur d'or, sont d'une rare
délicatesse, surtout la haute *stéphané* à ornements radiés,
dont l'usage n'appartient pas à la vie réelle. Les cheveux
sont brun rouge, le trône brun avec un coussin jaune à
raies brunes : les couleurs ont pris un ton luisant d'émail[1]. »

1. Heuzey, *Figurines*, pl. 18, fig. 4, p. 14 du texte de l'atlas.

L'archéologue Stackelberg, qui le premier a dirigé ses recherches avec beaucoup de flair et de tact du côté des produits de la Grèce proprement dite, a publié aussi une statuette analogue, recueillie à Athènes dans un tombeau d'enfant[1]. Mais, jusqu'à présent, les trouvailles de ce genre ont été exceptionnelles et il est à craindre que les fouilles ultérieures n'enrichissent pas beaucoup cette série. En effet, la rareté des figurines attiques est due à la nature des usages funéraires qui varient d'une contrée à l'autre. C'est une observation bien connue de tous les explorateurs en Grèce que si l'on ouvre une sépulture sur le territoire athénien ou corinthien, on a chance d'y rencontrer plutôt des vases peints, et que si l'on opère en pays béotien ou locrien, on découvre surtout des terres cuites. Des nécropoles, parfois fort rapprochées l'une de l'autre, présentent ainsi des différences notables d'ameublement. Cette singularité a pour cause les mœurs religieuses qui dérivent de traditions fort anciennes et auxquelles le développement artistique de la nation n'a rien pu changer. Le quartier d'Athènes appelé *le Céramique* comprenait surtout des ateliers de poteries, et rien n'indique que les merveilles de la plastique contemporaine aient suscité, au V^e siècle, la création de fabriques s'adonnant spécialement à la confection des figurines. Il y en avait assurément quelques-unes, puisque l'on constate parfois la présence de statuettes dans les sépultures et que les ex-voto recueillis parmi les décombres de l'Acropole (fig. 15) supposent l'existence de modeleurs fort habiles; mais cette industrie particulière occupait probablement peu d'ouvriers, si on la compare à la féconde production des poteries.

En dépit de cette circonstance, nous n'avons pas à

[1]. Stackelberg, *Graeber der Hellenen*, pl. 58; cf. pl. 63 pour le type de la déesse debout.

déplorer une trop grande lacune dans l'histoire des terres cuites étudiées comme documents artistiques. Le style attique n'est pas à rechercher autour de l'Acropole, parce que les fabriques y étaient sans doute peu nombreuses; mais il est ailleurs. Le rayonnement de la grande école qui décorait les édifices construits par Cimon ou par Périclès s'étend fort loin, et il suffit de sortir des limites d'Athènes même pour trouver ce que nous cherchons. Éleusis à la frontière de la Mégaride, Tanagre, Thèbes, Thespies et Thisbé en Béotie, Tégée dans le Péloponnèse, la Cyrénaïque en Afrique, Rhodes et Chypre, l'Asie Mineure, l'Italie et la Sicile, offrent d'admirables spécimens du grand style attique. Les figures religieuses y occupent la première place, en particulier celles de Déméter et de Coré (Cérès et Proserpine). L'importance donnée à la religion des mystères, le nombre toujours croissant des initiés, les processions organisées d'Athènes à Éleusis, le long de la voie Sacrée, expliquent le rôle de plus en plus considérable des Grandes Déesses dans le culte public et privé. Le sanctuaire éleusinien devait être un centre où s'entassaient les ex-voto de tout genre: les fidèles n'y venaient guère sans apporter chacun leur petite idole représentant la divinité mère assise sur son trône ou sa fille debout, tenant la torche enflammée des *dadouques*, et le porc, symbole de lustration, comme aujourd'hui les dévots viennent à l'église faire brûler un petit cierge. Le Louvre possède un beau fragment de terre cuite où l'épouse d'Hadès, coiffée de la haute tiare cylindrique appelée *calathos* ou *polos*, se montre dans cette attitude hiératique et avec ces accessoires consacrés[1] (fig. 19); il a été recueilli à Éleusis même par M. Lenor-

1. Cf. Heuzey, *ouvr. cité*, pl. 18 *bis*, n° 2. Une série de figurines analogues, trouvées aux environs de Rome même, d'après le vendeur, a été récemment acquise par notre musée. Pour la Sicile, voy. Kékulé, *Terra*

mant. Les statuettes de Coré debout, sévèrement drapée dans les plis rigides de sa tunique, sont fréquentes en Béotie (fig. 20) et à Tégée[1]. Au même cycle se rattachent, avec un caractère plus sacerdotal que divin, une série de femmes hydrophores, les jambes jointes, le bras gauche pendant et collé au corps, soutenant de la main droite élevée un vase posé sur leur tête voilée, ou bien tenant un petit porc[2]. La grâce familière, qui s'introduit dans la plastique sous l'influence de Phidias et de son école, modifie peu à peu l'austérité du costume et de l'attitude. Les deux déesses forment un groupe où la tendresse filiale et l'affection plus grave de la mère sont indiquées par des nuances pleines de finesse. Elles apparaissent d'abord réunies côte à côte sur des sièges voisins : un même voile les recouvre pour

Fig. 19. — Coré, divinité d'Éleusis.
(Extrait de *l'Histoire des Grecs* de Duruy, I, p. 769.)

cotten von Sicilien, pl. 4 ; pour l'Asie Mineure, Newton, *A history of discoveries at Halicarnassus*, pl. 47, n° 2.

1. Martha, *Catalogue*, n°ˢ 560-566.
2. *Ibid.*, n°ˢ 567-581 ; Dumont et Chaplain, *Céramiques*, II, pl. 6, fig. 2 ; *Gazette archéologique*, 1880, p. 15-18. Même type à Halicarnasse ; Newton, *ouvr. cité*, pl. 46, 47, n° 4 ; pl. 60, n° 10. De même dans l'île de Nisyros, près de Rhodes ; Heuzey, *Catalogue*, p. 236, n°ˢ 50-60. Ce type existe aussi en Sicile et en Italie ; Kékulé, *Terracotten von Sicilien*, pl. 4 et fig. 37, 49, 50, 56-59, 65 ; Panofka, *Terracotten des k. Museums zu Berlin*, pl. 57, n° 1 ; pl. 58, n°ˢ 1 et 2.

indiquer une intimité étroite, ou bien la mère passe son bras sur l'épaule de sa fille[1]. Ensuite, pour mieux montrer la hiérarchie, Déméter reste assise, pendant que Coré se tient debout à ses côtés[2]. Enfin l'art s'achemine par une pente naturelle vers la belle composition que nous verrons en vogue au IV^e siècle : on rapetisse la jeune déesse à la taille d'une enfant caressée tendrement par sa mère ou même assise sur son épaule[3]. Cette dernière conception date sans doute de la fin du V^e siècle, elle est tout empreinte de l'abandon gracieux qui annonce une transformation dans les types divins.

Un autre dieu se mêle alors au cycle des grandes déesses. C'est Dionysos ou Bacchus que la légende éleusinienne regardait comme l'époux mystique de Coré. En effet, le Bacchus infernal et funéraire commence à éclipser, au V^e siècle, l'antique renommée du dieu du vin et des orgies bruyantes : tous deux ont les mêmes origines et personnifient le travail de la sève dans les entrailles du sol. Mais, suivant qu'on envisage ce phénomène terrestre sous ses aspects tristes ou joyeux, il produit des légendes et des incarnations différentes. Les Grecs ont été frappés de l'aspect morne et désolé

Fig. 20. — Coré.
(Dumont et Chaplain, *Céramiques*, II, pl. 3, n° 2.)

1. Heuzey, *Catalogue*, p. 234, n° 54; pl. 13, fig. 7; p. 184, n°ˢ 132, 133 ; pl. 16, n° 1. L'école archaïque de Rhodes avait déjà essayé de rendre à sa manière cette union des Grandes Déesses; *id.*, p. 225, pl. 13, fig. 3.
2. *Gazette archéologique*, 1877, p. 42-48.
3. Heuzey, *Figurines*, pl. 18 *bis*, n°ˢ 3 et 4.

que prennent les champs et les vignobles pendant l'hiver ; leur vive imagination s'est emparée de ce spectacle pour le transformer en mythe religieux. La Terre inerte et lugubre devient Déméter (Γῆ μήτηρ) à qui la mort, Hadès ou Pluton, a ravi sa fille Coré, c'est-à-dire la jeunesse, le renouveau. Quand la saison ramène la végétation à la surface du sol, c'est la réunion de la mère et de la fille, c'est la joie et l'ivresse du printemps. Le même symbolisme mythologique s'applique aux métamorphoses de la vigne. Iacchos est le fils de Déméter. Comme la jeune Coré représente le blé, il incarne la sève gonflant les bourgeons de la vigne. Dieu mourant périodiquement pour ressusciter avec le printemps, il est amené naturellement à entrer en relations avec les demeures infernales. Il est associé aux grandes déesses et assis comme un petit enfant à leurs pieds dans certaines terres cuites d'Italie[1]. Puis il devient l'époux de Coré et se substitue complètement au dieu des enfers, Hadès ou Pluton. Qu'on nous permette de reproduire une page de M. J. Girard qui décrit les solennités dionysiaques et insiste sur le double rôle de Bacchus, dieu du vin et puissance chthonienne. « Un caractère d'antiquité est fortement marqué dans les Anthestéries par la double nature de la fête, qui est brillante comme il convient à la fête des fleurs, mais aussi mystérieuse et triste. Les jours pendant lesquels elle se célébrait étaient néfastes (μιαραί, ἀποφράδες); on fermait les temples et certains rites s'adressaient aux morts. Sous ces formes s'exprimaient un sentiment profond, une émotion, une crainte en présence du double mystère de la nature renaissante et de la fermentation du vin accomplie. Il fallait conjurer la colère des puissantes divinités qui présidaient à ces grands faits. Il fallait aussi s'associer aux

1. Gerhard, *Antike Bildwerke*, pl. 2 ; voy. Saglio, *Dictionnaire des Antiquités grecques et romaines*, I, p. 1049, fig. 1297.

épreuves de certaines d'entre elles et à leur étrange destinée.... L'antique statue en bois (ξόανον) de Dionysos Éleuthéreus était tirée du vieux temple de Limnæ et transportée dans un petit temple du Céramique extérieur. C'est de là qu'elle partait pour faire son entrée dans la ville et revenir au temple de Limnæ, où elle était censée être introduite pour la première fois. Elle s'avançait en grande pompe, suivant les rites de la cérémonie nuptiale, portée sur un char, accompagnée d'un brillant cortège. A côté d'elle était assise la femme de l'archonte-roi, qui figurait l'épouse. La procession des Dionysies parait avoir été une reproduction partielle de celle des Anthestéries. De même la statue de Dionysos Éleuthéreus était tirée d'un temple de Limnæ et transportée à un autre sanctuaire du dieu, voisin de l'Académie. De là il revenait en grande pompe au Lénæon pour présider à sa fête. La procession était magnifique ; toute la cité, les prêtres, les magistrats, les chevaliers, les citoyens rangés par tribus, les éphèbes, y prenaient part[1]. »

Voici enfin la partie la plus solennelle des fêtes attiques ; c'est la grande procession des fêtes éleusiniennes qui conduit l'époux mystique Iacchos vers la jeune Coré. Le 20 du mois Boédromion, les prêtres et les initiés se rassemblaient, au milieu d'un concours immense du peuple. Le cortège s'organisait dans le Pompéion, édifice destiné à la préparation des cérémonies publiques, et l'on se mettait en marche à travers le Céramique pour gagner la Voie Sacrée. La statue du dieu était précédée par le Iacchagogos, directeur de la pompe sacrée, et escortée de douze prêtresses. On portait les ustensiles mystiques, le vase, la ciste, et dans un sac les jouets de Bacchus enfant, osselets, balle, toupie et poupée de laine. La troupe des initiés suivait, chacun

1. Article *Dionysia* dans le *Dictionnaire* de Saglio, II, p. 235, 238, 242.

tenant une torche, une couronne de myrte sur la tête. Les éphèbes en armes formaient comme une garde d'honneur. Puis venait la foule sans ordre, bruyante et chantant avec les mystes le cantique à Iacchos. A chacun des sanctuaires établis comme des reposoirs le long de la Voie Sacrée, on faisait halte pour offrir des sacrifices et des libations, exécuter des danses religieuses. Aussi la procession n'avançait que très lentement. Partie d'Athènes le matin, elle n'arrivait à Éleusis que dans la nuit, à la lueur des milliers de flambeaux qui élevaient leur fumée rougeâtre et leurs étincelles dans l'obscurité. Le dieu pénétrait alors dans le sanctuaire des Grandes Déesses et les profanes étaient rigoureusement exclus de l'enceinte pendant toute la durée des cérémonies, qui occupaient les deux journées suivantes. Le 24, la partie secrète des Éleusinies, les initiations, était terminée : la fête redevenait publique. Des banquets, des jeux, des représentations théâtrales attiraient de nouveau les spectateurs de tous les environs. Le 25, les initiés retournaient processionnellement à Athènes : c'était la partie la plus joyeuse de la fête. La populace athénienne, à pied ou dans des chariots, le visage couvert de masques, venait se poster au pont du Céphise et, quand le cortège religieux débouchait sur la route, il était accueilli par des lazzis et des plaisanteries grossières auxquels les initiés répondaient avec entrain. Ce concours singulier avait ses récompenses, et le vainqueur, dans cette bataille de gros mots, recevait une bandelette. Aux portes d'Athènes, on procédait une dernière fois à des libations saintes du côté de l'orient et de l'occident en l'honneur des dieux des vivants et des morts, on remettait l'idole dans son temple, et la ville reprenait son aspect accoutumé[1].

1. J'emprunte ces détails à un article manuscrit de F. Lenormant sur les *Éleusinia*, destiné au *Dictionnaire des Antiquités* de Saglio.

Le rôle nouveau de Bacchus, ses relations avec les grands mystères, et par suite avec le monde des morts, nous sont maintenant bien connus. Nous ne nous étonnerons plus de trouver ses images mêlées, dès le ve siècle, aux ex-voto déposés dans les sépultures, et quand nous verrons, après l'époque d'Alexandre, son culte s'étendre et se ramifier dans toutes les parties du monde ancien, au point d'éliminer les grandes déesses elles-mêmes, nous nous souviendrons des éléments mystiques qui composent sa nouvelle incarnation et qui l'ont fait admettre dans le cycle des puissances infernales. Sous la multiplicité des légendes et des croyances qui ont, comme à plaisir, embrouillé et compliqué la nature de ce dieu, on retrouve, en somme, le symbole le plus simple et le plus pratique que la Grèce ait jamais créé : la Terre nourricière, avec les deux produits essentiels à l'existence humaine, le pain et le vin, forme une sorte de trinité sainte sous les traits de Déméter, la mère, Coré et Dionysos, la fille et le fils, qui sont en même temps époux mystiquement unis. Une grossière idole en terre cuite de Préneste symbolise cette triade sous l'aspect le plus clair : Déméter debout pose une main de chaque côté sur l'épaule d'Iacchos et de Coré qui se pressent tendrement contre elle[1].

Les artistes grecs ont trouvé, pour exprimer le caractère chthonien des trois divinités, une forme rappelant par un procédé ingénieux leurs relations avec la vie végétative qui sommeille au sein de la terre et qui fait ensuite son apparition à la surface du sol. Au moyen d'une mince couche d'argile pétrie dans le creux d'un moule, ils façonnent de grands masques ou bustes, coupés à la ceinture, qui reproduisent les traits d'une matrone à la physionomie austère, la tête couverte d'un voile (Déméter), ceux d'une

1. Gerhard, *Antike Bildwerke*, pl. 4, n° 1 ; voy. Saglio, *Dictionnaire des Antiquités*, I, p. 1062, fig. 1307.

jeune fille sévèrement ajustée dans une tunique collante (Coré), ou ceux d'un homme barbu et couronné de pampres, tenant un cratère (Dionysos)[1]. Ces masques, posés par terre, donnent l'illusion d'une figure qui s'élève des profondeurs souterraines et qui surgit comme une apparition parmi les vivants. M. Heuzey a consacré à ce genre de terres cuites un travail étendu auquel nous renvoyons[2]. Il montre que l'invention de ce type a pour origine l'usage des masques moulés sur les cadavres mêmes ou façonnés sommairement à l'imitation du visage humain, comme dans les couvercles de boîtes renfermant les momies égyptiennes[3]. Les sculpteurs grecs ont employé plusieurs fois ce motif pour symboliser les divinités de la terre. Pausanias[4] rapporte que Déméter Thesmophoros, adorée dans le plus ancien sanctuaire de Thèbes, en Béotie, était représentée par une statue dont la partie supérieure était seule visible. A Sicyone, dans l'édifice réservé aux femmes pour la célébration des mystères, les images des trois grandes divinités chthoniennes, Déméter, Coré et Dionysos, n'étaient que des têtes ou des masques[5]. Le Louvre possède une demi-figure de femme voilée, trouvée en Cyrénaïque, qui est coupée brusquement à la hauteur de la taille et personnifie probablement Déméter sortant du sol. Enfin, sur les rochers de Philippes, en Thrace, M. Heuzey a remarqué un buste de Bacchus exécuté dans les mêmes conditions[6]. Tous ces

1. Heuzey, *Figurines*, pl. 19, fig. 1 et 2; pl. 40 bis, fig. 3.
2. *Monuments grecs publiés par l'Association des études grecques*, 1873, p. 17 et suiv.; *Catalogue*, p. 58.
3. Voy. un curieux masque trouvé à Defenneh et rappelant d'une façon générale le type des bustes de Déméter; Fl. Petrie, *Tanis*, part. I, pl. 1, n° 17.
4. IX, 39, 4 et 5.
5. Pausanias, II, 11, 3; cf. VIII, 15, 3.
6. Heuzey et Daumet, *Mission de Macédoine*, pl. 2, fig. 3. Voy. aussi *Catalogue*, p. 233-234.

exemples prouvent qu'il y avait là un usage assez répandu dans la plastique religieuse; il est tout naturel qu'il se soit étendu ensuite aux ex-voto de terre cuite. Le spécimen que nous reproduisons ici (fig. 21) a été découvert dans la nécropole d'Abæ, en Phocide. Nous avons supprimé le bas du masque, où le raccourci trop grêle des bras, défaut commun à la plupart de ces bustes, produit un fâcheux

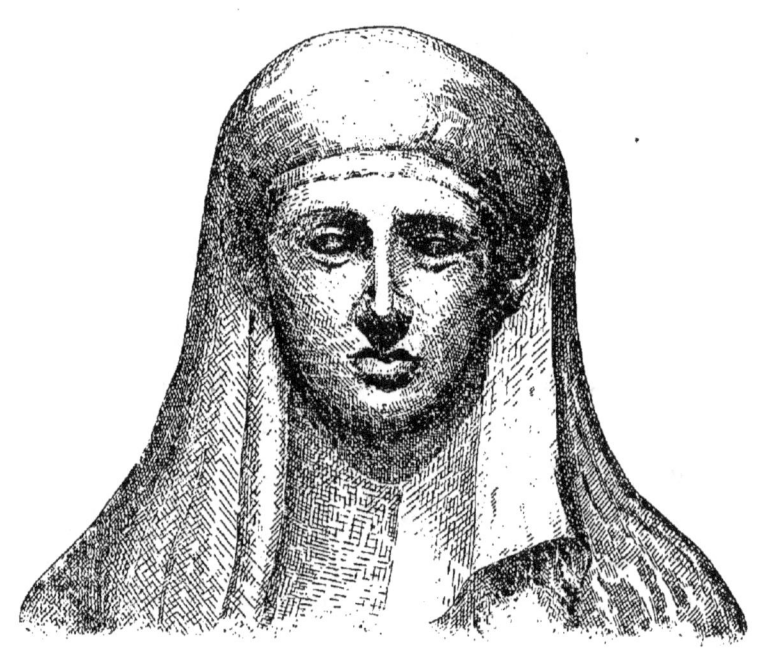

Fig. 21. — Masque de Déméter.
(*Bulletin de Correspondance hellénique*, 1886, pl. 10.)

effet. Mais la tête est remarquable par la pureté des lignes et l'expression sérieuse de la physionomie; l'ampleur du voile encadrant le visage ajoute à l'aspect mélancolique de cette belle figure, qui peut donner une juste idée du style majestueux et grave introduit dans l'art vers le milieu du v^e siècle. Des masques analogues ont été recueillis dans un grand nombre de nécropoles grecques, en Béotie, en Phocide, dans la Locride Opontienne, à Milo, en

Sicile, à Rhodes, en Asie Mineure, et jusqu'en Crimée[1].

Pour l'étude du type de Coré ou Proserpine, le Louvre contient une pièce précieuse parce qu'elle exprime mieux que toute autre la *montée* (ἄνοδος) de la déesse à la surface de la terre. Elle a été publiée par M. Rayet, qui la conservait autrefois dans sa collection[2]. C'est une statuette entière, coupée aux genoux, et non point un simple masque. La tête est charmante de jeunesse et exprime, avec une grâce sérieuse où l'on sent encore une pointe d'archaïsme, l'étonnement de la vierge rendue à la lumière; une draperie aux plis rigides colle au buste dont elle indique à peine les rondeurs; les deux bras, au lieu d'être ramenés sur la poitrine ainsi que dans les masques similaires, retombent le long des flancs, comme si le personnage sortait réellement d'une ouverture étroite, d'une sorte de puits pratiqué en terre; les mains mêmes ne sont point encore visibles et semblent cachées par le rebord de la fosse. La jeune déesse surgit semblable à une fleur merveilleuse et son attitude rend d'une façon aussi exacte que possible l'étrangeté de l'apparition. Ajoutons que la peinture de vases s'est à son tour emparée de ce gracieux motif et qu'elle en a fait un sujet de composition assez fréquent dans les œuvres qui avoisinent la fin du ve et le début du ive siècle[3].

Dionysos ou Bacchus se présente sous un aspect encore bien éloigné de la figure classique reproduite par les nombreuses statues de l'époque gréco-romaine. La conception du dieu imberbe aux formes molles et ambiguës, à peine viriles, aux attitudes nonchalantes, n'est pas encore née.

1. Voy. Pottier et Reinach, *Nécropole de Myrina*, pl. 27, 2, p. 387 et les notes.
2 O. Rayet, *Études d'archéologie et d'art*, publiées par S. Reinach, 1888, p. 351. Voy. Dumont et Chaplain, *Céramiques*, II, pl. 4, fig. 4.
3. Voy. *Annali dell' Instituto*, 1884, p. 205 et suiv., pl. M N. Le type de Coré sous forme de masque coupé se retrouve jusqu'en Sardaigne; *Annali dell' Inst.*, 1883, pl. D, 1.

Le Bacchus du vᵉ siècle est toujours un homme barbu, dans la force de l'âge, au corps puissant et parfois un peu lourd. Tels nous apparaissent les bustes funéraires qui le représentent et qui proviennent surtout de Tanagre[1]. Une épaisse couronne, entourée d'un large ruban qu'on appelle *lemnisque*, est posée sur sa tête; la physionomie sérieuse et presque triste, la barbe drue et largement déployée, lui donnent un air de ressemblance avec le dieu des Enfers, Hadès ou Pluton, dont il est le remplaçant. Il tient d'une main l'œuf qui jouait sans doute un rôle dans les symboles cosmiques des Mystères, et de l'autre un canthare, vase à boire le vin, qui rappelle plus spécialement ses attributions antiques.

A côté de cette trinité devenue populaire dans le culte funéraire des Hellènes, on peut citer, comme un type plus rare et conçu par analogie avec les précédents, certains masques d'Athéné ou Minerve. Le Louvre en possède un bel exemplaire qu'on dit trouvé à Lébadée, dans la Béotie septentrionale[2]. La tête diffère peu de celle de Déméter; elle n'a point de casque, mais un diadème d'où s'échappent les cheveux qui retombent en nappe ondulée sur les épaules. L'attribut caractéristique de la déesse est l'égide appliquée sur la poitrine, avec la tête hideuse de la Gorgone au centre. Les bras, coupés à la hauteur des coudes, prouvent qu'on a voulu aussi reproduire une figure sortant de terre. L'idée d'une Athéné funéraire peut sembler assez bizarre au premier abord. Mais il ne faut pas oublier que Minerve est, dans la plus ancienne religion attique, une divinité agricole; sous le nom de déesse Tritonienne ou née des eaux, elle préside aux fêtes printanières des Skirophories et des Errhéphories. Elle n'est donc pas sans accointances

1. Heuzey, *Figurines*, pl. 19, fig. 2.
2. *Id.*, pl. 19, fig. 3.

avec les puissances chthoniennes, comme le remarque M. Heuzey; il signale, en outre, sur une peinture de vase d'un style encore archaïque et sévère, une tête d'Athéné casquée tenant, au lieu de la lance, une énorme pomme ou grenade, attribut donné plus volontiers à Déméter et à Coré comme symbole de la végétation[1].

Tous ces masques ou bustes appartiennent à l'époque la plus belle de l'art grec. Les modeleurs leur conservent une saveur archaïque qui est due à des préoccupations religieuses, au souci d'imiter des types consacrés par le culte et vénérés dans les sanctuaires. Leurs œuvres y gagnent un caractère de gravité hiératique, admirablement propre à exprimer le rôle de ces idoles saintes; mais leur main, peut-être malgré eux, y ajoute déjà une vie nouvelle, une élégance de modelé, une science d'expression où se révèle l'influence impérieuse d'une sculpture toute proche de la perfection. Cet art de transition séduit plus qu'aucun autre par le mélange des formes anciennes prêtes à périr et des formes nouvelles en train de naître : telle une figure de vierge adolescente, où la naïveté de l'enfance transparaît encore et en qui s'épanouit lentement la grâce de la femme.

La fabrique où l'on rencontre le plus de morceaux appartenant au grand style attique est, chose étrange, établie dans l'île de Chypre, aux confins du monde grec et de l'empire asiatique. Les terres cuites de Larnaca (ancienne cité de Kittion) offrent une série remarquable de fragments, de têtes détachées, quelquefois de figurines entières, qui semblent issues directement des œuvres plastiques dont Athènes s'était enrichie au ve siècle. Elles proviennent pour la plupart de vastes lagunes, appelées *les Salines*, où l'on croit avoir reconnu l'emplacement d'un sanctuaire. C'est

1. *Monuments grecs*, 1885-88, p. 34-35.

ce qui explique pourquoi elles sont en moins bon état que les statuettes déposées dans les tombeaux. Rejetées par masses des édifices religieux et enfouies dans des fosses, elles ont dû être systématiquement mises hors d'usage, pour que les fraudeurs ne vinssent pas les déterrer et les remettre dans le commerce. Elles ont formé ainsi, par couches successives, un amas de débris mêlés aux terres et à la boue blanchâtre des salines que les habitants du pays ont longtemps exploité comme une mine d'antiquités. On les a exportées en nombre considérable et il est rare qu'un musée n'en possède pas quelques-unes ; la collection du Louvre contient plus de cent numéros[1]. Le motif exécuté de préférence est toujours celui de Déméter avec Coré ; les déesses sont assises sur deux trônes placés côte à côte, ou debout l'une près de l'autre. On se demande s'il ne faut pas donner le nom d'Aphrodite (Vénus), la grande déesse de l'île, à un groupe de belles têtes,

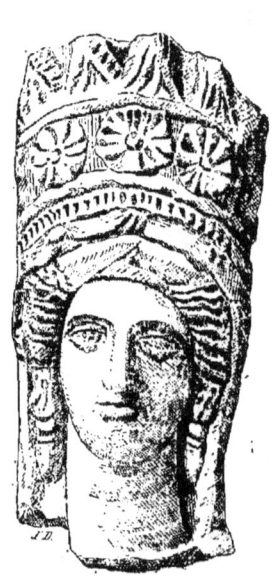

Fig. 22. — Tête chypriote. (Heuzey, *Fig.*, pl. 15, n° 1.)

coiffées de tiares cylindriques (fig. 22) où se superposent des zones de rosaces, des palmettes, des créneaux dentelés, et même parfois des figures de sphinx. La richesse particulière de cette coiffure donne aux figures un aspect oriental, tandis que la noblesse majestueuse du style respire toute la pureté de l'art grec. On connaît, en outre, par quelques fragments assez rares et par des textes épigraphiques, l'existence d'un culte local en l'honneur d'Artémis Paralia ; cette Diane chypriote est représentée dans la série du Louvre, tenant une fleur d'une main et serrant de l'autre

1. Heuzey, *Catalogue*, n°s 123-232 ; *Figurines*, pl. 15, 16 et 16 bis.

un jeune faon contre sa poitrine. Le choix exclusif des types féminins domine ici, comme on le voit, plus que partout ailleurs. On ne trouve même, pas une seule fois trace de Bacchus. La religion mystique du dieu thraco-phrygien n'a pas pris cette route pour pénétrer en Grèce ; Chypre est restée jusqu'au bout fidèle à sa dévotion pour le symbole oriental de la déesse-femme, éparpillé en quelque sorte dans les diverses créations de Déméter, Aphrodite, Artémis.

La question historique qui se pose est plus difficile à résoudre. Comment expliquer l'éclosion soudaine à Chypre d'une école attique? La coupure est très brusque entre les œuvres dociles à l'influence des modèles assyriens ou égypto-phéniciens et la classe des terres cuites de style attique. « Pour passer, dit M. Heuzey, aux belles figurines grecques qui font la réputation de Larnaca, il y a un saut brusque, un abîme franchi d'un seul coup, en un mot, toute la distance qui sépare la barbarie du grand art[1]. » L'auteur en conclut qu'il faut admettre, à un moment précis de l'histoire chypriote, l'arrivée de colons grecs, d'artistes apportant avec eux les ressources d'une éducation raffinée et infiniment supérieure à celle des modeleurs indigènes. Il remarque pourtant une sorte de contradiction historique[2] dans l'éclosion de ces petits chefs-d'œuvre à Kittion, qui resta jusqu'au milieu du IV^e siècle le siège de l'influence phénicienne. C'est alors, suivant lui, une infiltration lente de l'élément grec, bien antérieure au IV^e siècle, qui a produit une révolution dans la céramique de Chypre. La solution du problème est peut-être encore plus simple et elle nous semble donnée par les fragments conservés au Louvre, où M. Heuzey a reconnu le premier les éléments d'une composition purement attique[3]. Stackelberg a publié

1. Heuzey, *Catalogue*, p. 174.
2. *Id.*, p. 180
3. *Id.*, p. 191

dans son ouvrage sur les tombeaux de la Grèce un groupe de deux femmes debout, dont l'une, la jambe droite croisée sur l'autre, tient de la main droite un miroir abaissé et s'accoude sur l'épaule de sa compagne; celle-ci, enveloppée de longs voiles, s'appuie contre un pilastre qui supporte une idole archaïque[1]. M. Heuzey y voit une représentation de la double Aphrodite, la Vénus Ourania voilée et la Vénus populaire ou Pandémos. Je pense que c'est une transformation du type classique de Déméter et Coré, modifié sous l'influence d'un art où s'annonce la recherche de sujets plus libres et plus familiers; nous verrons cette idée se développer au IV^e siècle. Les fragments chypriotes du Louvre se composent d'une tête de femme aux cheveux noués sur le sommet du crâne, d'un magnifique torse au sein droit découvert, à la tunique collante, et d'un morceau de jambe croisée sur l'autre. Toutes ces pièces répondent point pour point au costume et au type de la Vénus Pandémos qui fait partie du groupe recueilli à Athènes. C'est le même style, « la fière désinvolture, la grâce large et puissante que l'on retrouve dans les frontons du Parthénon ». En cataloguant une petite collection de Larnaca, pendant un voyage à Chypre, j'ai décrit deux têtes qui appartiennent évidemment à une composition du même genre, avec des dimensions plus petites et le caractère d'une époque un peu plus récente[2]. Nous avons donc affaire à une véritable contrefaçon, faite à Chypre, d'une œuvre céramique née à Athènes. Faut-il supposer que des ouvriers grecs sont venus s'établir à Larnaca et y ont importé leurs modèles? Ou bien devons-nous croire que les moules seuls sont parvenus entre les mains d'artisans chypriotes, apportés par le commerce et le cabotage maritime?

1. *Graeber der Hellenen*, pl. 69.
2. *Bulletin de correspondance hellénique*, 1879, p. 87, n° 13; cf. Heuzey, *Catalogue*, p. 191, note 2.

Nous considérons cette dernière supposition, dont M. Heuzey a d'ailleurs tenu compte, comme la plus simple et la plus vraisemblable. L'étude des vases peints nous apprend que les objets d'art voyageaient à cette époque beaucoup plus qu'on ne le croirait aujourd'hui. Les découvertes de vases purement grecs et attiques ont été assez fréquentes dans la grande île orientale; elles attestent entre les deux contrées des relations commerciales très suivies qui datent déjà du viie siècle et qui se multiplient avec le temps[1]. Il n'est donc pas indispensable d'imaginer une émigration en masse de colons grecs pour expliquer la naissance du style attique dans les statuettes chypriotes, pas plus que l'établissement d'un groupe de potiers athéniens pour rendre compte de la présence des vases peints. Les moules de figurines se transportaient encore plus facilement que les grandes poteries fragiles. Si nous avions affaire à une véritable colonisation hellénique, nous en trouverions surtout la trace dans la sculpture. On constate pourtant que la plastique chypriote ne dévie en rien de la voie qu'elle s'est tracée : aucune marque d'originalité puissante ne s'y fait sentir; elle continue à tailler dans un calcaire gris et triste des statues à l'image des modèles grecs, comme autrefois à l'imitation des types assyriens et égyptiens. Le propre de cette race, comme on l'a souvent remarqué, est de copier docilement les œuvres de ses voisins, sans se hausser à des conceptions personnelles[2]. Nous avons ici la preuve d'une contrefaçon flagrante. Elle n'a rien de répréhensible, car nous savons que les anciens n'avaient pas le moins du monde, en matière de propriété artistique, les idées que les modernes

1. Le géographe Scylax rapporte dans son *Périple* (p. 112. éd. Didot) que la fête des Anthestéries à Athènes donnait lieu à un grand marché de poteries où les commerçants phéniciens venaient s'approvisionner pour transporter ensuite ces objets jusqu'en Éthiopie.

2. Voy. dans l'*Histoire de l'Art*, t. iii, p. 620 et suiv., quelques pages de M. Perrot.

se sont efforcés et s'efforcent encore chaque jour de faire prévaloir. Des générations entières d'ouvriers et d'artistes n'ont vécu que de contrefaçons ; à certaines époques, elles sont l'âme même de la production artistique, par exemple au temps qu'on appelle *hellénistique*, et c'est grâce à cette tolérance que les copies gréco-romaines nous ont conservé le souvenir plus ou moins exact de chefs-d'œuvre à jamais détruits. Les modeleurs de Larnaca sont donc restés fidèles à leur caractère phénicien en puisant à pleines mains dans les trésors que leur envoyait la Grèce sous forme de moules à figurines. Ils étaient assez habiles pour en tirer parti, pour ajouter à coups d'ébauchoir les retouches légères qui donnent de la souplesse et de la vie à une terre cuite sortant de la matrice. Incapables peut-être d'inventer par eux-mêmes, ils avaient au moins la curiosité du beau et recherchaient avec passion les modèles venus de cette Athènes dont la renommée grandissait chaque jour. Nous en trouvons un témoignage dans la mention faite par Pline d'un certain Styppax, statuaire et fondeur originaire de Chypre, qui était venu s'établir à Athènes au temps de Périclès et y exécuta une œuvre célèbre, le *Splanchnoptès*, esclave accroupi et soufflant le feu du sacrifice[1].

Il est évident qu'Athènes attirait vers elle beaucoup plus d'artistes qu'elle n'en exportait à l'étranger. La vraisemblance veut que les Chypriotes aient envoyé chercher des modèles en Grèce, et non pas que des Athéniens soient allés en grand nombre fonder une école d'art à Chypre. La solution proposée répond donc mieux aux probabilités historiques et elle respecte les faits qui nous montrent l'élément phénicien dominant à Kittion jusqu'au dernier jour de la domination perse (332 av. J.-C.).

1. Heuzey, *Catalogue*, p. 181 ; cf. Pline, *Histoire naturelle*, XXII, 17, 20 ; XXXIV, 8, 19.

On pense aussi retrouver dans certains détails de la coiffure un caractère oriental qui aurait été ajouté à dessein par des artisans hellènes pour traduire l'esprit particulier des créations asiatiques, pour leur donner un aspect de magnificence et de richesse s'éloignant un peu de la sobriété des formes grecques. Ainsi les têtes de déesses sont le plus souvent coiffées de grands diadèmes à plusieurs étages, rehaussés de rosaces saillantes, de denticules et même de figures d'animaux (fig. 22). Que cette décoration soit venue de l'Orient, qu'elle rappelle la tiare assyrienne ou persique, c'est ce que nous ne songeons nullement à contester[1]. Mais elle ne nous paraît pas constituer un type particulier à l'art céramique des Chypriotes. On voit des couronnes identiques sur la tête de figurines qui ont été recueillies en Sicile et qui sont étroitement apparentées, comme celles de Chypre, au grand style attique[2]. La plastique grecque nous offre assez souvent, vers la fin du ve siècle et pendant toute la durée du ive, des exemples de hauts diadèmes ornés, en particulier dans les figures classiques de Junon, pour que nous voyions là une marque de l'invention hellénique. Nous ne croyons pas que les modeleurs chypriotes ou siciliens aient eu rien à changer au costume ni à la coiffure des figurines exécutées avec les moules exportés de Grèce. Bijoux, colliers et bracelets, diadèmes chargés d'ornements, toute cette décoration luxueuse existait dans les compositions attiques : ce n'est qu'un embellissement ajouté à la haute coiffure du vie siècle, le *polos*, qui reste sous un aspect plus riche et plus artistique la forme fondamentale du diadème divin.

Sur d'autres points reculés du monde ancien nous constatons le rayonnement bienfaisant de la grâce attique. Une

1. Heuzey, *Catalogue*, p. 174-175.
2. Kékulé, *Terracotten von Sicilien*, pl. ii, fig. 3; pl. iii, fig. 2.

admirable composition que M. Heuzey intitule « l'Aphrodite au livre » compte parmi les chefs-d'œuvre céramiques rassemblés au Louvre. Celui-ci a été trouvé en Cyrénaïque,

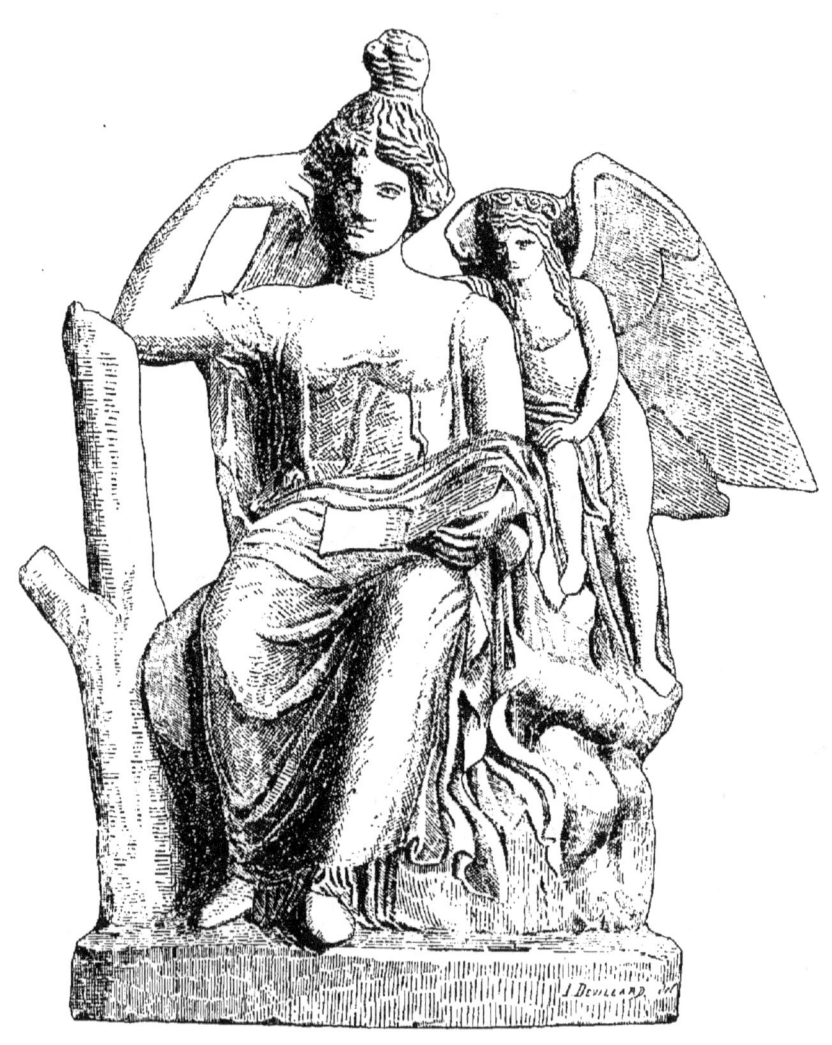

Fig. 23. — Aphrodite au livre.
(Heuzey, *ouvr. cité*, pl. 41, fig. 1.)

sur une côte aujourd'hui sauvage et déserte de l'Afrique. La déesse assise, dans une attitude pensive, s'accoude contre le tronc d'un arbre, un livre ouvert sur les genoux ; à côté d'elle, un jeune Éros se penche doucement et touche

d'une main l'épaule de sa mère comme pour la tirer de sa rêverie distraite (fig. 23). L'ensemble est d'une merveilleuse délicatesse; l'exécution ample des draperies rappelle l'école de Phidias; la coiffure de Vénus, d'une élégance un peu compliquée, indique plutôt la fin du v^e siècle ou le commencement du iv^e. Cette composition est vraisemblablement empruntée à quelque original célèbre; on en trouve des reproductions éparses dans plusieurs régions fort éloignées les unes des autres, où la diffusion des moules attiques l'avait fait pénétrer. M. Heuzey en signale un fragment à Chypre[1]. Nous rappellerons, en outre, un morceau assez complet du même sujet, recueilli en Troade par le docteur Schliemann[2].

Dans cette période, comme dans la précédente, nous avons de préférence signalé et décrit des figurines de femmes. Nous n'avons pas à revenir sur les raisons qui entravent la reproduction du type viril. Il est visible pourtant que le modeleur du v^e siècle saisit avec empressement toute occasion propice de secouer ce joug. Bon gré mal gré, il fait entrer dans ses séries des figures masculines. Elles sont, il est vrai, légitimées par des raisons religieuses : c'est Bacchus qui protège le mort, les Silènes grotesques qui le font rire[3], le cuisinier qui est censé le nourrir, les héros divinisés de Tarente, etc. Mais la brèche est faite, par où l'art pénètre peu à peu; il sera bientôt difficile de saisir les nuances subtiles dont il s'autorise pour reproduire de beaux éphèbes, dans leur nudité vigoureuse, tels qu'on les rencontre en Locride (fig. 24). Debout, la tête couronnée

1. *Figurines*, p. 24, pl. 41, fig. 1; *Catalogue*, p. 195, n^{os} 198, 199.
2. *Ilios*, traduction Egger, p. 805, n° 1583.
3. Les petits masques de Silènes barbus aux traits encore archaïques sont fréquents dans les tombes italiennes; Panofka, *Terracotten des königlichen Museums zu Berlin*, pl. 47; cf. pl. 45, acrotère d'un édifice.

de feuillages, une courte chlamyde couvrant l'épaule, ils portent un coq ou un lièvre[1], comme leurs camarades des palestres dont on admire les vivants portraits sur les vases à figures rouges de la même époque.

Y verra-t-on un simple mortel, un jeune homme occupé à ses jeux familiers, comme les gentils enfants de Tanagre, de Cyrénaïque et de Myrina dont nous nous occuperons plus tard? Leur donnera-t-on un titre plus pompeux, rappelant quelque personnage mythologique, comme Ganymède, Hermès ou Agon, le dieu des combats? La discussion dure encore sur ce point. A notre avis, si l'on tient compte de la filiation qui unit ces images aux précédentes figures masculines, on pensera que le souvenir du mort héroïsé a surtout contribué à la création de ce type. Celui-ci annonce une révolution prochaine dans l'art et dans la signification symbolique des terres cuites. L'idée mythique deviendra de plus en plus secondaire; sous le couvert de croyances religieuses qu'ils seront les premiers à oublier, les modeleurs grecs partiront à la conquête d'un domaine nouveau, celui de la réalité vivante, de la nature prise sur le vif. Nous ne sommes plus loin de l'inspiration qui créera les jeunes Tanagréennes et leur gracieux entourage. Mais il est nécessaire, à l'époque où

Fig. 24. — Éphèbe de Locride.
(Martha, *Catalogue des figurines d'Athènes*, pl. 7.)

1. Voy. aussi Dumont et Chaplain, *Céramiques*, II, pl. 5.

nous nous plaçons, de tenir compte encore des préoccupations religieuses qui associent ces statuettes au culte des morts.

Quand on jette les yeux sur l'art contemporain, on constate qu'une innovation du même genre s'accomplit dans la grande scuplture. Si Phidias a pu passer pour un créateur, bien qu'il procède directement des artistes qui ont décoré Athènes depuis les Pisistratides jusqu'au temps de Cimon, c'est qu'il a introduit dans la plastique un sentiment jusqu'alors inconnu. Il a fait l'art plus familier et la religion moins austère. Les dieux n'ont rien perdu de leur majesté souveraine, mais ils se sont humanisés. Après tant d'études passionnées sur le Parthénon, on se demande encore si les nobles figures qui assistent assises au défilé de la procession, dans la frise des Panathénées, sont des divinités ou des bourgeois d'Athènes. Phidias a fait descendre la société olympienne de ses hauteurs et l'a mêlée au monde des vivants en lui donnant les mêmes traits et le même costume. Ses Parques, nonchalamment étendues et accoudées l'une sur l'autre, symbolisent l'intimité gracieuse de deux sœurs divinement belles. Son groupe de Cécrops et Aglaure donne à l'union du père et de la fille le même caractère affectueux. L'artiste n'a plus besoin du sourire gauche des œuvres primitives pour promettre aux fidèles la bienveillance des divinités. Il leur prête une physionomie plus impassible et plus noble, où vibre encore l'amour profond que leur inspire l'humanité. Ces hautes leçons du génie ne seront pas perdues pour les industriels dont le talent s'exerce sur des sujets plus humbles. Le souffle qui descend des marbres dorés du Parthénon arrive jusqu'aux maquettes d'argile que l'on pétrit en Béotie; de là il s'envole à travers le monde et fait passer dans les productions les plus lointaines quelque chose de l'âme attique. Un demi-siècle à peine a suffi aux contemporains de Périclès pour réaliser les formes les

plus parfaites de l'art et pour mériter le rôle d'éducateurs à l'égard de toute nation civilisée. La Grèce trouvera d'autres conceptions, elle produira d'autres chefs-d'œuvre; elle ne s'élèvera jamais plus haut.

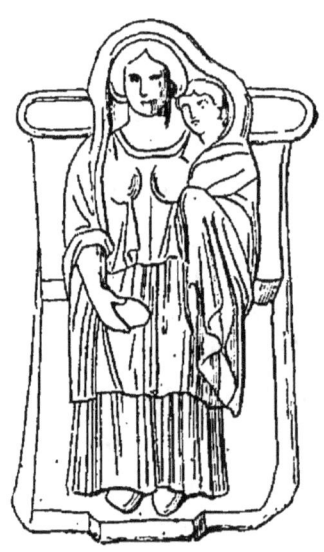

Fig. 25. — Déméter nourrice, trouvée à Pæstum.
(Extrait du *Dictionnaire des Antiquités* de Saglio, I, fig. 1295.)

CHAPITRE V

PÉRIODE TANAGRÉENNE.
L'INTRODUCTION DES SUJETS FAMILIERS.

Au IVe et au IIIe siècle une double révolution s'accomplit dans l'industrie des terres cuites. Les sujets se modifient profondément sous l'influence de causes religieuses et artistiques dont nous aurons à déterminer la nature : d'une part, les motifs familiers croissent en nombre et en importance, au point d'annihiler presque complètement les types mythologiques, comme on le constate à Tanagre; d'autre part, les figures des divinités changent de physionomie, les antiques idoles de Déméter et de Coré cèdent la place au culte envahissant de Bacchus escorté de son thiase, auquel s'adjoint ordinairement Vénus accompagnée des Amours, comme c'est le cas dans les sépultures de Myrina. Ces deux transformations ont besoin d'être envisagées chacune séparément, d'autant plus qu'elles répondent à un classement chronologique. L'essor de la fabrication tanagréenne se place vers le milieu du IVe siècle; celle de Myrina débute dans le courant du IIIe. Pendant cette période les rites d'ensevelissement paraissent s'accomplir sous l'empire de préoccupations un peu différentes de celles qui ont prévalu aux âges précédents et la plastique contemporaine, entraînée dans une voie nouvelle, y ajoute le poids d'une influence toujours docilement subie par les coroplastes.

Quand on jette les yeux sur une collection formée à Tanagre ou sur un recueil de planches gravées d'après les originaux de cette provenance[1], on est frappé du caractère gracieux et enjoué de ces figurines béotiennes. « Cette impression, dit M. Rayet, n'est pas douteuse. L'art le plus grec, je le demande, a-t-il jamais si lestement troussé les dieux? Et ces statuettes si prestes d'allure, si coquettes d'ajustement, si familières et si pimpantes d'aspect, ne sont-elles pas tout simplement des personnages de ce bas monde, des types empruntés à la vie de tous les jours? Là est à mes yeux le grand intérêt de ces œuvres, hâtivement faites parfois, modelées toujours avec le sentiment le plus sincère et le plus fin de la réalité des choses. Elles nous font pénétrer plus avant que tous les marbres ne sauraient le faire dans l'existence intime des anciens Grecs. Grâce à elles, les contemporains d'Alexandre le Grand ressuscitent un moment sous nos yeux : regardons-les passer devant nous, non pas tels que les idéalisait le marbre, mais tels qu'ils se montraient dans la rue ou à la maison, avec leurs vrais costumes, leurs mouvements ordinaires, leurs attitudes et leurs gestes typiques[2]. »

Nous avons cherché à présenter à nos lecteurs une galerie à peu près complète des créations tanagréennes. L'importance de cette fabrique et les questions difficiles d'interprétation qui s'y rattachent, la perfection du façonnage et des retouches, la grâce piquante des sujets, la célébrité même conquise par ces statuettes dans le monde des amateurs sous le nom un peu bizarre de *Tanagra* nous imposaient

1. Nous rappelons que le Louvre possède une série fort riche de ces figurines (galerie Charles X, Salle de la Céramique trouvée en Grèce). Voyez l'ouvrage de M. Heuzey, *Les figurines antiques de terre cuite du Musée du Louvre*, pl. 20 à 58, et dans le *Catalogue des figurines du Musée d'Athènes* par M. Martha les n°⁸ 213 à 410.
2. O. Rayet, *Études d'archéologie et d'art*, p. 308.

de leur tailler une part plus large qu'aux autres dans notre choix de figures.

Ce que l'art nouveau retient des principes anciens, c'est la prédilection pour les figures féminines. A Tanagre, nous

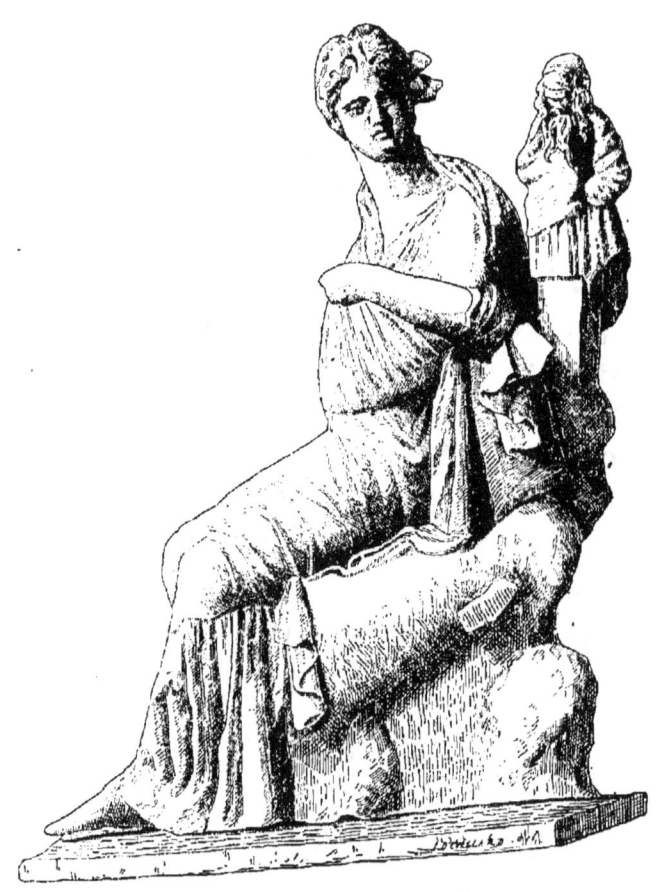

Fig. 26. — Statuette de Tanagre.
(Heuzey, *Figurines*, pl. 22, n° 1.)

retrouvons aussi nombreuse qu'auparavant la troupe des femmes drapées, assises ou debout, tenant toutes sortes d'attributs, mais combien différentes dans leur expression, dans leurs gestes et dans la recherche de leur ajustement! Plus de raideur hiératique, plus d'immobilité majestueuse, plus d'impassibilité dans les traits, plus d'attributs mytho-

logiques. La déesse s'est évanouie pour laisser place à la jeune fille souriante ou rêveuse; le corps s'incline avec des poses nonchalantes; les bras ont de molles inflexions; la coiffure libre et dégagée livre à l'air ses mèches onduleuses ou bien elle s'emprisonne dans un étroit mouchoir;

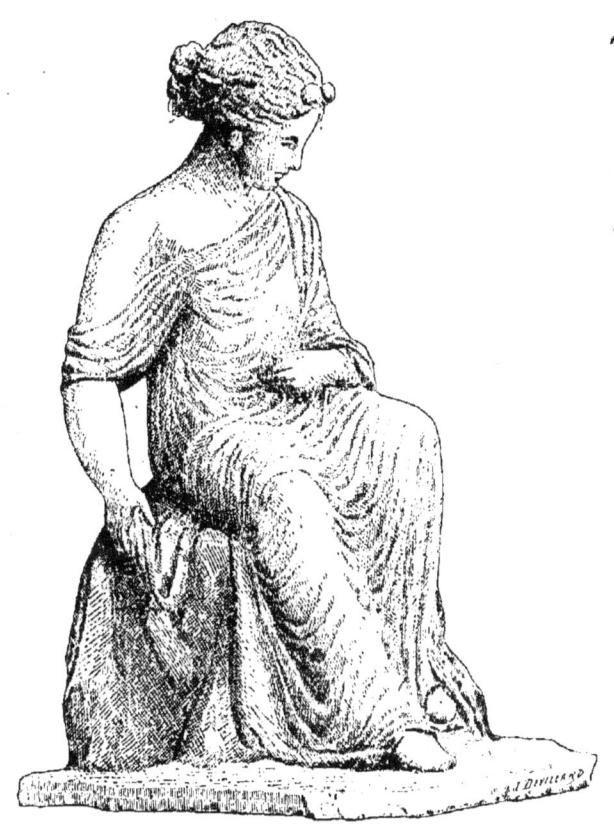

Fig. 27. — Statuette de Tanagre.
(Heuzey, pl. 23, n° 2.)

un léger chapeau de paille de forme conique donne parfois à la physionomie un air printanier; la tunique négligemment attachée glisse le long d'une épaule nue ou frissonne en mille plis autour de la gorge; la main se campe sur la hanche ou, distraite, laisse pendre un éventail en forme de feuille. Pas un détail de la coquetterie la plus raffinée n'a échappé à l'œil de l'artiste. On voit qu'il a

suivi d'un œil attentif et passionné ces aimables passantes qui venaient promener devant lui leurs grâces souveraines. On sent la jeunesse et l'amour voltiger autour de toutes ces têtes charmantes[1].

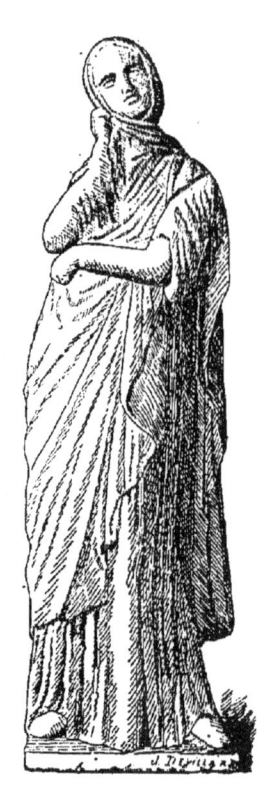

Fig. 28. — Statuette Tanagre.
(Heuzey, pl. 26, n° 2.)

Voici une de ces rêveuses assise sur un rocher, au pied d'une petite idole de Silène (fig. 26). Elle a mêlé à ses cheveux quelques feuilles de pampres, comme au retour d'une fête bachique. Le bras à demi replié sur la poitrine, la tête relevée et fixant un point vague dans l'espace, elle laisse errer ses pensées, et son visage s'éclaire d'un imperceptible sourire. A quoi pense-t-elle? Le dieu qui semble ricaner derrière elle dans son épaisse moustache a sans doute pénétré le secret de son cœur. Une autre de ses compagnes, parée des mêmes feuillages, s'enfonce dans des rêveries plus mélancoliques, si l'on en juge d'après le port de la tête penchée et le regard baissé vers la terre (fig. 27). D'une main elle s'appuie au rocher qui lui sert de siège et de l'autre elle tient la ceinture de sa tunique dénouée; l'étoffe mal assujettie glisse et découvre l'épaule ronde jusqu'à la naissance du sein. Mais tout est chaste et tranquille dans cette demi-nudité. Ailleurs, debout dans une attitude de noblesse un peu dédaigneuse, apparaît une femme sévèrement drapée

1. Outre l'atlas de M. Heuzey, voy. les spécimens de la *Collection Lecuyer*, pl. K, L, M, N, U, V, A³, C³, D³, G³; Rayet, *Monuments de l'Art antique*, pl. 76 à 82.

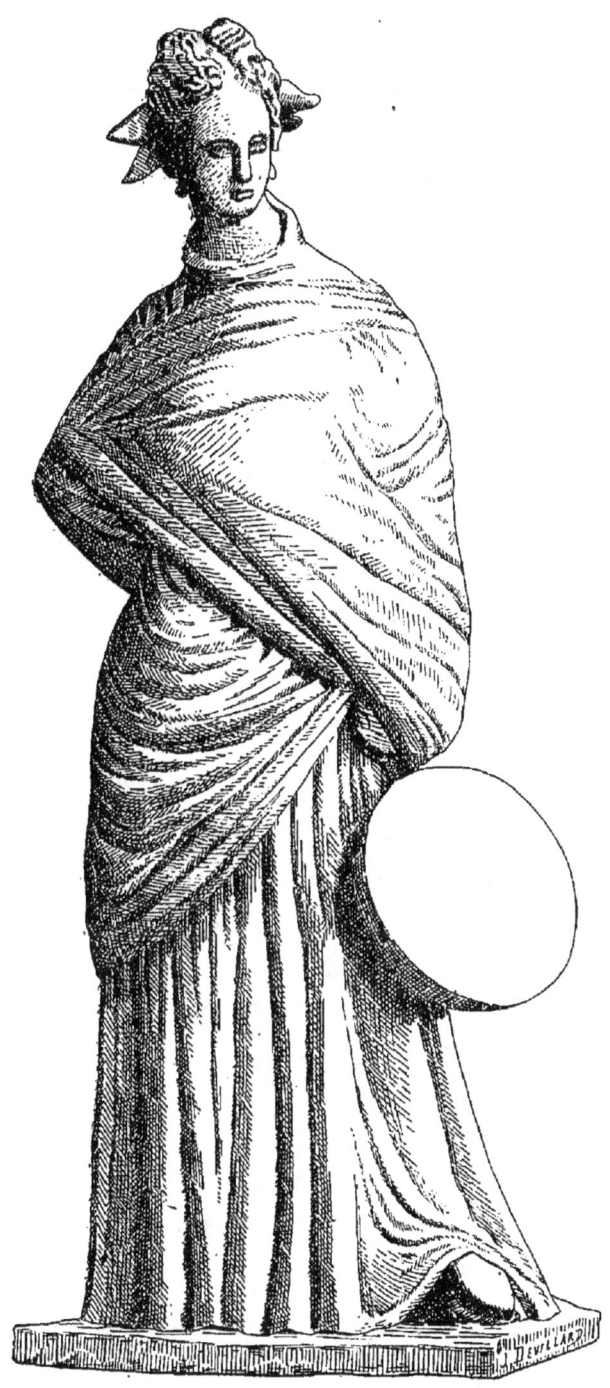

Fig. 29. — Statuette de Tanagre
(Heuzey, pl. 23, n° 1.)

fig. 29). Le bras droit passé derrière la taille fait saillir le coude sous l'étoffe et plaquer la draperie sur le torse. Les feuilles lancéolées dont la chevelure se couronne et le grand tympanon porté par la main gauche indiquent que cette beauté fière vient comme les précédentes de se mêler aux jeux et aux processions joyeuses de quelque fête[1].

Voyons maintenant sous d'autres aspects ces coquettes figures. Une femme d'un âge plus mûr s'enferme frileusement dans ses voiles; elle a couvert du pan de son *himation* le sommet de sa tête et, le coude posé sur la main gauche, la joue appuyée contre la main droite, elle élève ses regards vers le ciel avec une expression pensive (fig. 28). Que l'on grandisse en imagination cette terre cuite, qu'on lui donne les proportions d'une statue, et l'on aura sous les yeux le portrait idéal de la matrone grecque, la laborieuse et charmante épouse d'Ischomaque, si bien décrite par Xénophon, ou la pieuse Cydippe, mère de Cléobis et de Biton, demandant aux dieux pour ses enfants la récompense de leur inaltérable tendresse. Veut-on voir la femme au dehors, vaquant dans la rue à ses occupations domestiques? Voici

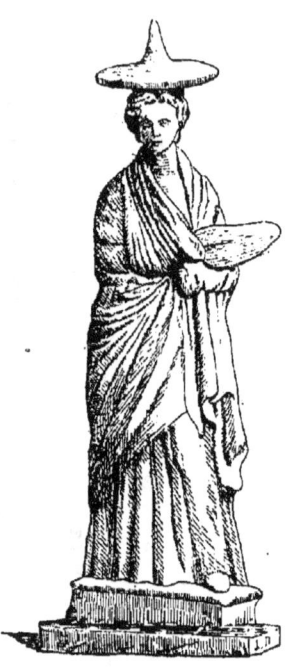

Fig. 30. — Statuette de Tanagre.
(Heuzey, pl. 30, n° 1.)

1. L'usage de mêler des feuillages à la chevelure apparaît déjà sur les vases de la seconde moitié du v° siècle, en particulier dans les représentations de scènes nuptiales, où le caractère réel, et non divin, des personnages est hors de doute. C'est une parure de fête. Voy. *Arch. Zeitung*, 1882, pl. 5; Furtwaengler, *Collection Sabouroff*, pl. 58, etc.

les promeneuses enveloppées dans leur manteau à frange de couleur, un bout de draperie ou un léger chapeau de paille posé sur la tête, l'éventail à la main pour rafraîchir l'air embrasé autour de leur visage (fig. 30, 31). Une d'elles s'arrête et, prenant un instant de repos, s'appuie d'une main sur un court pilier; elle ne craint pas les ardeurs du soleil et ses cheveux ne sont parés que d'un simple bandeau (fig. 89). Vu de côté, son fin profil se détache nettement dans l'air; les plis de son manteau retombent en ondes savamment symétriques; on ne voit rien du corps que le bout des pieds et pourtant sous l'étoffe on sent la plénitude vigoureuse de tous les membres. Comme ces créatures élégantes savent bien marcher et se poser! Quel équilibre et quelle pondération exacte dans tous leurs mouvements, quelle impression de force tranquille et de santé imperturbable! Comme elles sont bien les mères et les épouses de ces beaux athlètes qui, à la même heure, remplissaient les palestres et les stades de leurs vigoureux ébats! L'excellence physique de la race grecque se trahit dans ces maquettes d'argile autant que dans les plus beaux marbres.

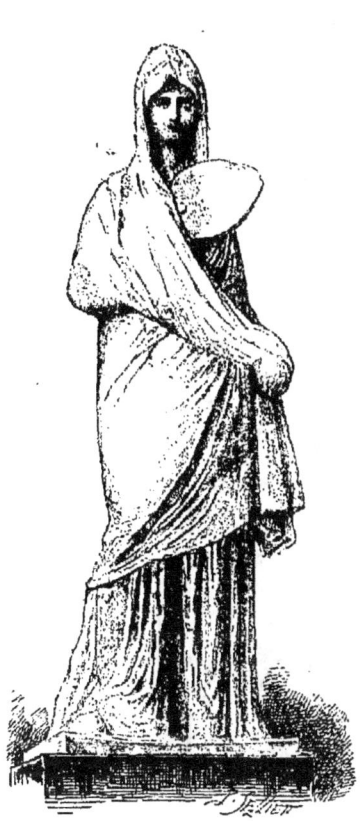

Fig. 31. — Statuette de Tanagre.
(Extrait de l'*Hist. des Grecs* de Duruy, I, p. 176.)

Jetons un coup d'œil à présent sur la vie intérieure du gynécée. Une jeune fille étendue par terre, le coude

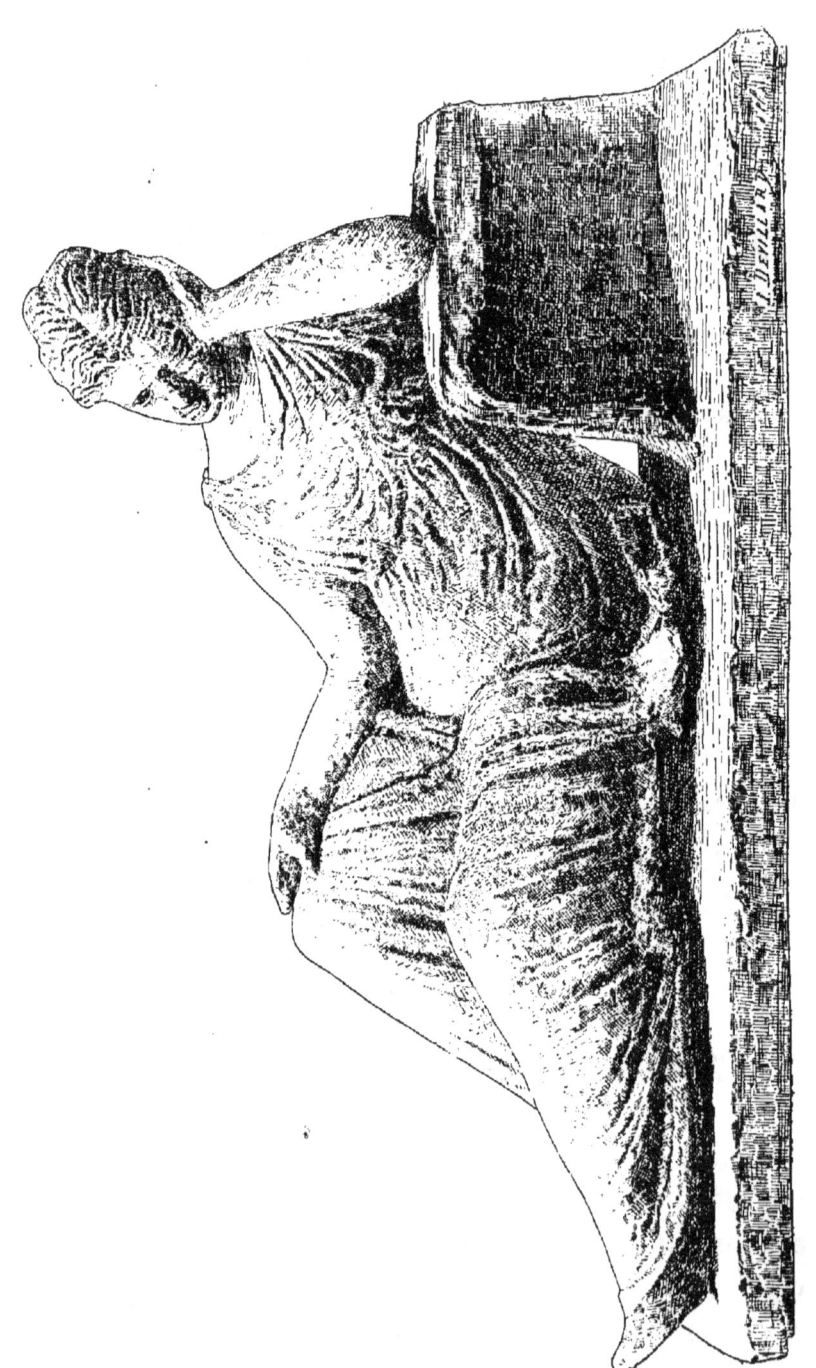

Fig. 32. — Statuette de Tanagre.
(*Terracotten im Berliner Museum*, pl. 22.)

appuyé sur un escabeau, rêve ou essaie de dormir (fig. 32). Une autre, plus active ou plus turbulente, a pris son sac à osselets[1] et, accroupie sur ses talons, se livre avec ardeur à son divertissement favori (fig. 33). D'autres encore, après quelque récréation innocente, font payer leurs gages aux vaincues : la perdante prend sa partenaire sur son dos et la promène dans cette position triomphale; c'est ce qu'on appelle *l'enkotylé*[2] (fig. 34).

Où l'artiste a-t-il pris ces types si variés et d'une allure si vraie? On pourrait affirmer *a priori* que la nature vivante a été le modèle sur lequel il avait constamment les regards fixés, qu'il a connu toutes ces femmes coquettement parées ou livrées à un abandon gracieux, qu'il les a surprises dans leur maison, au milieu de leurs occupations domestiques et de leurs récréations. Mais nous sommes en mesure d'invoquer une preuve plus formelle. Les descriptions d'un témoin oculaire prêtent à la population féminine de la Béotie une physionomie toute semblable à celle que nous voyons ici. Nous possédons trois fragments d'un voyage en Grèce, où l'on a plusieurs fois signalé une description relative au bourg béotien et aux habitants de la plaine thébaine[3]. « Tanagre, dit le narrateur, est une ville haute et escarpée, blanche d'aspect et argileuse; l'extérieur des maisons est élégant et décoré de peintures à l'encaustique[4]. » M. Rayet rappelle, d'après d'autres textes, en particulier de Pausanias, que le goût

1. Voy. aussi *Collection Lecuyer*, pl. C[4].
2. Sur les différentes interprétations qu'on a données de ces groupes, voy. Pottier et Reinach, *Nécropole de Myrina*, p. 358-360.
3. Voy. les *Fragmenta historicorum græcorum* de Müller, II, p. 225 et suiv. On attribuait ces fragments à Dicéarque, philosophe et élève d'Aristote. Des travaux récents les placent au nombre des ouvrages d'Hérakléidès écrits entre 260 et 247 avant J.-C. Voy. E. Fabricius, dans les *Bonner Studien*, 1890, p. 58 et suiv.
4. Nous suivons la traduction donnée par M. Rayet, *Études d'archéologie et d'art*, p 277 et suiv

du beau paraît avoir été là plus répandu que dans le reste de la région. Les temples, étagés en terrasses sur les pentes de l'Acropole, au-dessus de la ville, et séparés

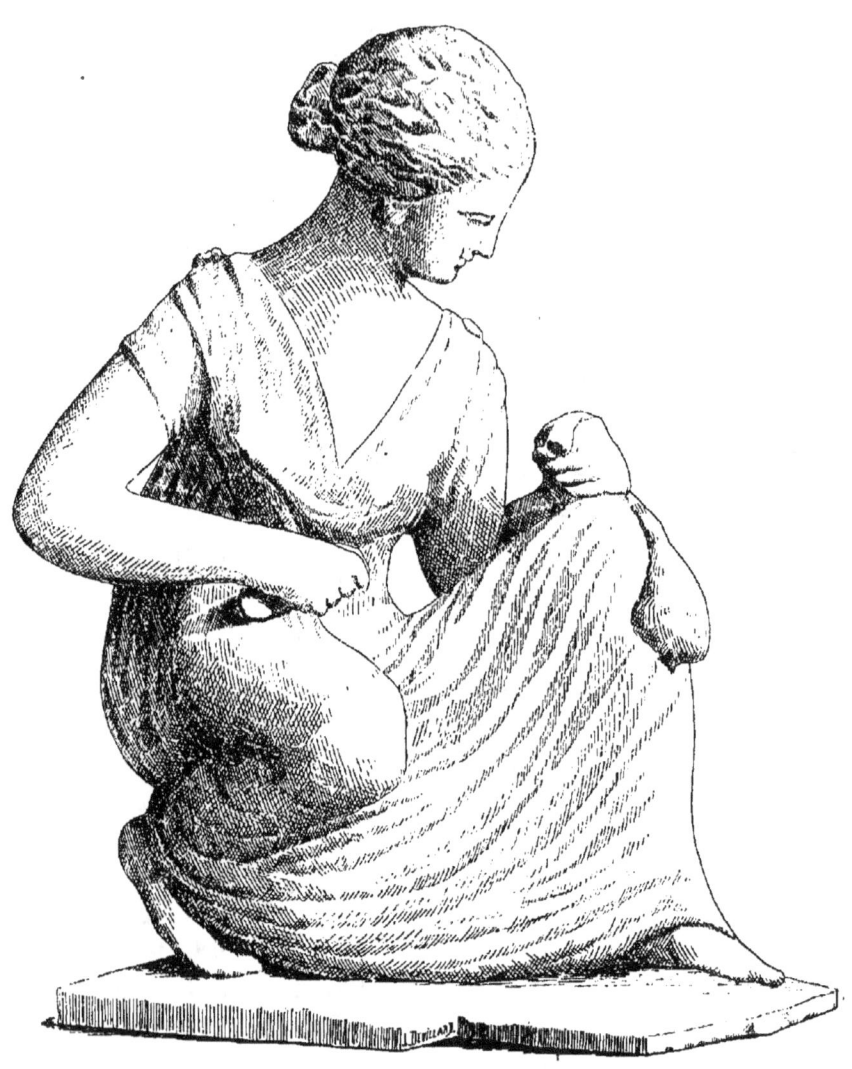

Fig. 33. — Statuette de Tanagre.
(Heuzey, pl. 52, n° 2.)

des habitations privées, étaient nombreux et construits avec luxe. On y voyait deux statues célèbres du sculpteur primitif Calamis : un Dionysos et un Hermès Criophore, c'est-à-dire portant un bélier sur ses épaules. Les Tana-

gréens montraient surtout avec fierté le tombeau de leur compatriote Corinne qui, cinq fois, dans les jeux publics de la Grèce, avait triomphé de Pindare. Un des rares fragments qui nous restent d'elle nous montre la poétesse célébrant elle-même « la gloire dont elle avait comblé les Tanagréennes au blanc péplos ». Une peinture murale du gymnase représentait une de ses victoires[1].

Hérakleidès parle ensuite de la beauté des femmes thébaines, voisines et compatriotes des Tanagréennes. « Ces femmes, dit-il, passent pour être, par leur taille, par leur démarche et par le rythme de leurs mouvements, les plus gracieuses et les plus élégantes de la Grèce. Leur conversation n'avait rien de béotien ; leur voix même était pleine de séduction. » Voilà pour l'ensemble des qualités intellectuelles. Le voyageur s'arrête maintenant avec complaisance aux détails de la toilette. « La partie de leur himation qui forme voile au-dessus de leur tête est disposée de telle sorte que le visage est réduit aux proportions d'un petit masque ; les yeux seuls sont à découvert, et tout le reste est caché sous le vêtement. » N'est-ce pas l'image aussi exacte que possible d'un ajustement très usité chez les statuettes de l'époque tanagréenne[2] (fig. 37), rappelant la façon dont aujourd'hui les

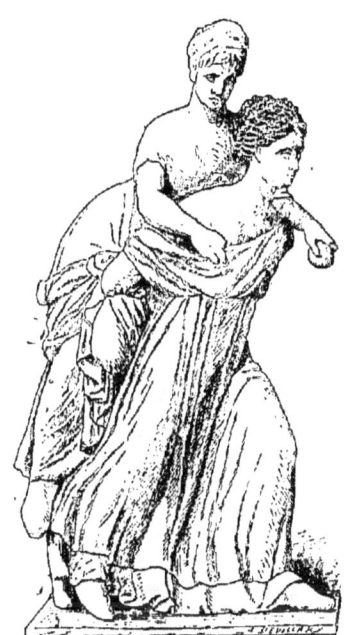

Fig. 34. — L'enkotylé, groupe de Tanagre.
(Furtwaengler, *Collection Sabouroff*, pl. 81.)

1. Rayet, *ibid.*, p. 277, 278.
2. Heuzey, *Figurines*, pl. 26 (1), 27 (1, 3).

dames turques s'entortillent dans leur *féredgé*, de manière à ne laisser voir que les yeux[1]? « Elles portent une chaussure mince, basse et étroite, de couleur rouge ; ces bottines sont si bien lacées que le pied semble presque nu. » Tous ceux qui ont examiné des terres cuites de Tanagre savent que la tranche rouge du soulier souligne ordinairement le bord blanc de la tunique qu'elle dépasse un peu. « Leurs cheveux, poursuit l'auteur, sont blonds, ramenés en touffe sur le sommet de la tête ; les indigènes donnent à cette coiffure le nom de λαμπά-διον, petite lampe. » On a souvent noté, en effet, sur les statuettes des traces de couleur rougeâtre et jaune qui sont destinées à rendre les effets d'une chevelure rousse ou blonde, genre de beauté plus rare en Grèce que partout ailleurs et par conséquent fort apprécié.

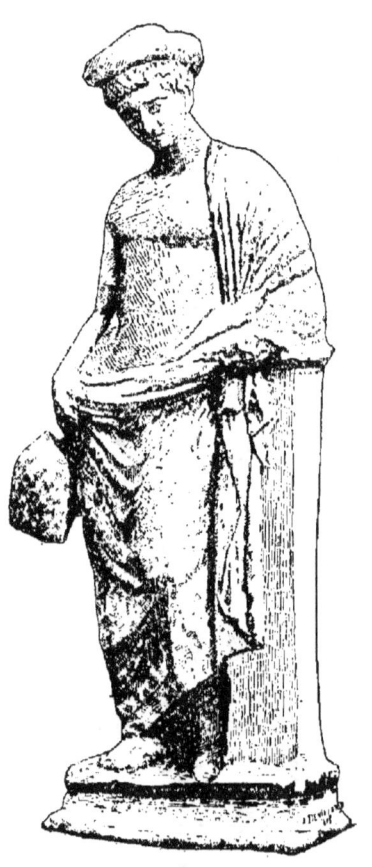

Fig. 35. — Éphèbe de Tanagre.
(*Gazette archéologique*, 1883, pl. 21.)

La touffe de cheveux redressés au sommet de la tête existe dans quelques figurines, en particulier de jeunes filles : il est probable que les mèches frisées et ébouriffées de la partie la plus élevée avaient fait naître la comparaison avec la flamme onduleuse d'une lampe ou d'une torche

1. Les terres cuites de Thèbes reproduisent d'ailleurs, comme celles de Tanagre, cet arrangement de draperie ; voy. la *Collection Lecuyer*, pl. S.

allumée. Cette mode est plus souvent encore visible sur les peintures de vases[1].

On voit combien ces témoignages sont précieux pour nous. Ils viennent d'un auteur qui vivait dans la première moitié du IIIe siècle, à l'époque même où florissait la fabrique dont nous nous occupons. Ce qu'il a vu alors correspond parfaitement à ce que nous voyons aujourd'hui dans les vitrines de nos musées. Nous ne faisons donc pas une hypothèse en interprétant ces statuettes comme les portraits mêmes des Béotiennes que le géographe admirait en passant : je prends le mot portrait dans le seul sens compatible avec les principes de l'art hellénique à cette époque, c'est-à-dire la reproduction idéale des traits et du costume particuliers à une race, et non pas l'étude minutieuse de la physionomie chez des individus isolés.

Si nombreux que soit le bataillon féminin dans cette armée de figurines sortie des entrailles du sol béotien, il ne faut pas oublier qu'on y compte quelques représentants de l'élément masculin. Les jeunes filles ont des compagnons de leur âge ou plus petits encore, qui se mêlent aux mêmes jeux et rivalisent avec elles de grâce et de légèreté. La troupe des enfants armés de leurs ballons, de leurs sacs à osselets, de leurs cages à coq (fig. 35), les uns jouant avec un lièvre, d'autres avec un petit chien, ou avec un masque de théâtre, assis par terre ou sur un escabeau carré, à cheval sur leur *dada* ou sur une oie grasse de tournure comique, toutes ces images charmantes du monde enfantin sont rendues avec une souplesse et un esprit inimitables[2]. Puis viennent les éphèbes dans des attitudes plus posées, livrés à des occupations sérieuses, comme la lecture[3]. L'homme apparaît encore rarement dans cette société en diminutif. On

1. Saglio, *Dict. des Antiquités*, I, p. 1361, fig. 1822.
2. Voy. la *Collection Lecuyer*, pl. U[2], V[2].
3. *Ibid.*, pl. B[4].

peut cependant signaler quelques belles statuettes de guerriers portant le casque et la cuirasse (fig. 36), avec la chlamyde agrafée sur l'épaule, portrait fidèle et intéressant de l'hoplite grec en campagne. La persistance du culte dionysiaque, destiné à prendre une extension de plus en plus grande dans les offrandes funéraires, s'accuse par la présence des Satyres et des Silènes, d'un type plus adouci, moins burlesque, que leurs prédécesseurs du v^e et du vi^e siècle[1]. On voit aussi s'introduire à cette époque une classe de figurines qui se multipliera rapidement dans la suite : c'est l'escorte ailée de la déesse des Amours, transformée par la religion en divinité funéraire, représentant avec Bacchus les délices promises aux élus du domaine élyséen. Ces Éros ont déjà un caractère tout anacréontique : ce sont de minuscules idoles, exécutées avec une finesse incroyable, qui répètent avec la même grâce mutine les ébats des jeunes enfants[2] (fig. 41, 44). Ils emportent en volant toutes sortes d'objets, plats, vases, fruits, couronnes,

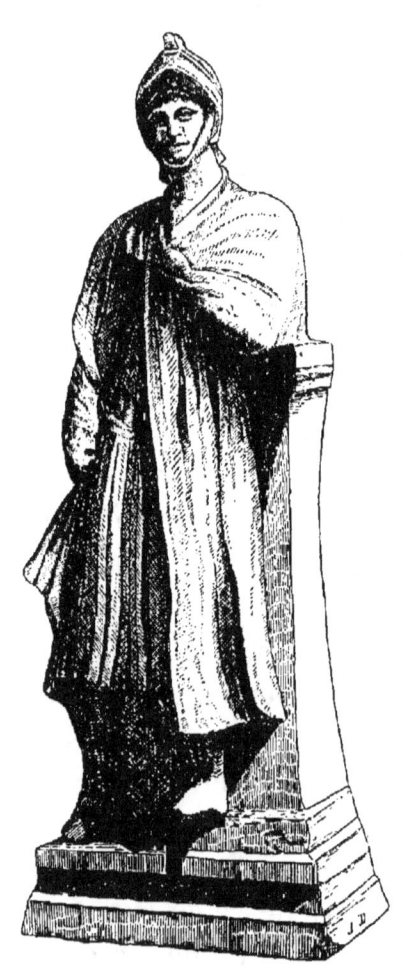

Fig. 36. — Guerrier de Tanagre.
(*Gazette archéologique*, 1878, pl. 21.)

1. *Collection Lecuyer*, pl. II, F³. Voy. Martha, *Catal.*, n°ˢ 388-398.
2. *Collection Lecuyer*, pl. T⁵; Rayet, *Monuments de l'art antique*, pl. 83.

poupées, dont le poids semble accabler la force de leurs petits bras, mais qu'ils soutiennent avec belle humeur, riant de leur audace et amusés par l'effort du travail accompli (fig. 90). On trouve là en germe la plupart des motifs que les fabriques de Cyrénaïque, de Myrina, de Tarse et d'Italie, développeront avec une abondance inépuisable. C'est le commencement de l'évolution religieuse qui, dans le monde des morts, substitue à la royauté austère des grandes déesses l'adoration sensuelle et passionnée de Bacchus uni à Vénus; elle est le fruit de l'esprit nouveau qui souffle sur la Grèce après les conquêtes d'Alexandre et qui oriente encore une fois l'art hellénique du côté de l'Asie.

Nous nous sommes contenté jusqu'ici de décrire les sujets, sans mettre en lumière autre chose que les qualités d'invention et d'exécution où éclate le talent des modeleurs. Nous avons insisté sur l'aspect familier de ces figurines, parce qu'il doit frapper les yeux les moins prévenus; nous avons montré quelles relations étroites les unissent à la société contemporaine, avec quelle fidélité scrupuleuse sont reproduits les moindres détails d'ajustement, de coiffure, d'ornements, tels que les ont signalés des témoins oculaires. Mais une question délicate se présente, relative à l'interprétation de ces types. Sont-ils absolument dégagés du sens religieux que les âges précédents ont prêté à la plupart des idoles funéraires? Y-a-t-il, comme le pense M. Rayet, « une interruption à la fois des traditions artistiques et des rites funéraires » et « une limite infranchissable entre deux périodes du développement de la civilisation grecque[1]? » Y-a-t-il, comme le soutient au contraire M. Heuzey, non pas une suppression des sujets religieux, mais simplement « l'atténuation du symbolisme dans l'art et l'avènement de cette libre inspi-

[1] *Études d'archéologie et d'art*, p. 304.

ration qui emprunte volontiers à la contemplation de la vie familière le secret d'une grâce plus expansive[1]?... A l'époque la plus libre de l'art grec, les figurines déposées comme offrandes dans les tombeaux, pour lesquels on en fabriquait en si grand nombre, y continuent certainement la tradition des statuettes funéraires de la période précédente. Seulement, la main plus souple des modeleurs cherche maintenant, avant tout, à les parer des grâces de la vie. Aussi le caractère mythologique va-t-il s'y atténuant de plus en plus, mais sans disparaître tout à fait. A côté des types adoucis et encore reconnaissables des anciennes divinités protectrices, se forme un cortège d'êtres plus familiers qui ne sont pas pour cela plus réels : nymphes et génies du monde souterrain qui tendent à se confondre avec les ombres mêmes dont il est peuplé, et portent les poétiques emblèmes du culte des morts et de la vie élyséenne, telle que se la figurait l'imagination populaire[2]. » Entre ces deux opinions diamétralement opposées, notre sentiment intime nous porte à rechercher un *modus vivendi* qui est, en quelque sorte, une conciliation de deux contradictions. Nous aussi, nous sommes frappé du changement introduit dans le style des terres cuites et nous croyons à une inspiration puisée dans la vie journalière, sans préoccupation des rites funéraires et des joies élyséennes. Mais nous aussi, nous trouvons difficile d'admettre une rupture brusque entre le passé et le présent. La transition s'est faite par ces « types adoucis » dont parle si justement M. Heuzey, qui sont comme un reflet des images religieuses, chères aux époques d'archaïsme, mais d'où la signification symbolique a disparu. Pour prendre un exemple, le groupe de la mère accompagnée de sa fille (fig. 40)

1. *Gazette des Beaux-Arts*, septembre 1875, p. 209.
2. *Sur les origines de l'industrie des terres cuites* (Académie des inscriptions, 17 novembre 1882), p. 23-24.

dérive visiblement de la composition ancienne qui montre Déméter réunie à sa fille Coré. Mais entre les mains d'un artiste plus occupé du monde des vivants que de l'empire des morts, elle perd son sens primitif; elle se transforme en un sujet familier et réel, au point de représenter parfois deux sœurs pareilles en grâce et en jeunesse ou même deux petites filles [1]. En un mot, la composition ancienne et la composition actuelle sont, à mon avis, unies par un lien *artistique*, mais non par la même conception *religieuse*.

Il y a lieu d'insister sur cet état de transition qui réunit les terres cuites du IVe siècle à celles du Ve, car la théorie de l'interruption entre deux âges de la civilisation grecque risquerait de nous engager dans une voie fausse, où l'étude de l'art céramique perd toute cohésion et toute logique [2]. A la vieille maxime de Bacon, *natura non operatur per saltus*, la nature ne procède jamais par bonds, on peut ajouter en corollaire, *neque ars facit saltus*, l'art non plus ne fait pas de sauts. Au milieu des obscurités et des incertitudes inhérentes à toute question historique, il est essentiel de s'attacher à des déductions rigoureusement logiques. On est en droit de supposer des changements, des transformations insensibles, même pour aboutir à des métamorphoses complètes, car l'esprit humain est dans un *devenir* perpétuel; mais c'est à condition de montrer les transitions qui sont comme les soudures entre les différents maillons d'une chaîne. En un mot, il n'y a pas de révolutions dans l'histoire de l'art, pas plus que dans celle des faits politiques et sociaux : il n'y a que des évolutions.

1. Voy. les développements que nous avons donnés à cette idée dans la *Nécropole de Myrina*, p. 141, et surtout p. 431-436.
2. M. Furtwaengler a montré aussi la jonction des deux époques vec des exemples analogues; *Collection Sabouroff*, tome II, p. 17.

PÉRIODE TANAGRÉENNE. 97

L'évolution qui conduit des sévères déesses du v° siècle aux coquettes Tanagréennes n'est enveloppée d'aucun mys-

Fig. 37. — Femme voilée, fragment de Chypre.
(Heuzey, pl. 16 *bis*, n° 2.)

tère. Les types de transition abondent dans les vitrines des musées : il suffit de les y chercher.

Nous citerons comme exemple un magnifique fragment de Chypre représentant une femme voilée, assise sur un

trône à dossier élevé (fig. 37). On ne s'étonnera pas de rencontrer un morceau du plus pur style hellénique sur le sol de l'île orientale, après les explications données au sujet de l'importation des moules dans les contrées les plus éloignées de la Grèce[1]. L'ajustement du voile, la façon de cacher la bouche sous la draperie, la simplicité majestueuse des plis sur le corps, rappelleront à tout le monde les meilleures œuvres de la fabrique tanagréenne. Mais la pose solennelle de la femme sur un siége monumental lui donne un caractère de divinité; le mouvement qu'elle fait pour s'enfermer dans son manteau a quelque chose de douloureux et de tragique; l'expression même des traits ajoute à la mélancolie résignée qui plane sur toute la composition. Aussi M. Heuzey a-t-il pu avec vraisemblance y reconnaître une Déméter pleurant le rapt de sa fille et rattacher cet admirable morceau aux images de la déesse, si fréquentes pendant le ve siècle. On n'en sent pas moins un sentiment nouveau d'individualité, un souci de la réalité vivante, avant-coureur des principes si hardiment formulés par les artistes du temps d'Alexandre. Toute déesse qu'elle est, cette figure est la véritable ancêtre des femmes assises, occupées à se mirer ou plongées dans une douce rêverie, telles que nous venons de les voir dans la catégorie béotienne. Il a suffi de quelques modifications, d'un apprêt un peu plus coquet dans le vêtement, d'un siège plus modeste, d'un sourire égayant la physionomie, pour transformer la divinité en mortelle.

Les mêmes réflexions sont suggérées par la vue d'une catégorie de statuettes en forme de vases, où l'on remarque assez souvent la figure d'une jeune vierge, debout dans une attitude de cariatide, vêtue d'une étroite tunique et entourée de rosaces dorées qui s'attachent aux bordures de son

1. Voy. ci-dessus, p. 68-72.

vêtement comme une auréole (fig. 38). Il est d'usage d'expliquer ces figurines comme des représentations de Coré : en effet, l'éclosion des fleurs épanouies autour de la déesse rappelle, par un symbole ingénieux, la végétation dont elle est la personnification poétique et le mystère qui s'accomplit quand, remontant des entrailles de la terre, elle ramène à la surface du sol la parure embaumée des campagnes. Peu à peu, la même figure s'assouplit et s'humanise. Les rosaces encadrent une femme au gai visage dont le corps onduleux semble se courber au rythme d'une danse lente : c'est encore une Heure, une Saison, ou une nymphe gracieuse, mais elle n'a plus qu'un caractère de divinité secondaire. Enfin le cadre tombe, la figure se dépouille de tout ce qui rappelait sa nature surhumaine et du socle s'élance une vive et élégante danseuse, tourbillonnant dans ses voiles enflés par le vent (fig. 39). Ce motif, une fois créé, jouit d'une vogue persistante et il compte parmi les plus fréquents dans la période hellénistique; on arrive même à lui donner un aspect tout à fait burlesque et déhanché. Si franchement qu'il soit entré dans le cycle des sujets familiers et réels, on ne doit pas perdre de vue le prototype religieux auquel il se rattache[1].

Fig. 38. — Coré, vase en forme de statuette. (D'après une photographie de l'original du Louvre.)

1. Une terre cuite inédite, dessinée par M. Chaplain dans une collection grecque, justifie bien la filiation indiquée ici. C'est une danseuse tourbillonnant dans ses voiles et portant encore à la main le petit porc, attribut ordinaire de Coré. Nous signalons plus loin (p. 103) un groupe de Milo, dérivé des représentations de Déméter avec Corés où les deux femmes sont représentées sous les traits de danseuse.

Continuons la démonstration par un troisième exemple. Tous les visiteurs du Louvre ont pu admirer dans les vitrines de terres cuites un groupe de deux femmes admirablement proportionnées, dont l'une s'appuie sur l'autre avec un geste de tendre abandon; la première est complètement voilée, la seconde porte une courte étoffe qui enserre les cheveux et laisse son manteau s'ouvrir largement sur la poitrine à peine cachée par une fine tunique (fig. 40). La pensée se reporte naturellement vers les groupes connus de Déméter et de sa fille; mais on saisit, à des nuances délicates d'expression et d'attitude, que le modeleur a fait effort pour se dégager du type ancien et devenu banal. Les deux femmes sont de même taille; la familiarité du geste donné à la plus jeune indiquerait plutôt une sœur ou une compagne qu'une fille; elle tient dans sa main une pomme, attribut amoureux auquel font allusion de nombreux textes anciens[1]. Rien dans l'attitude ne révèle une majesté divine; rien dans le rapprochement des deux figures n'indique la joie d'une réunion longtemps désirée et obtenue au prix de mille souffrances. Ces légères déviations du type primitif n'ont pas échappé au premier éditeur de ce beau groupe. Dans le commentaire qu'il lui consacre, il n'hésite pas à y voir les images des grandes déesses, mais il reconnaît

Fig. 39. — Danseuse.
Dumont et Chaplain, *Céramiques*, II, pl. 12, n° 2.)

(*Figurines antiques du Louvre*, pl. 37, 2). Voy. aussi Stackelberg, *Graeber der Hellenen*, pl. 51, n° 2.
1. Voy. O. Rayet, *Études d'archéologie et d'art*, p. 372.

Fig. 40. — Groupe de deux femmes, fabrique de Corinthe.
(Heuzey, pl. 24, n° 1.)

toutes les réserves qu'impose l'interprétation d'un tel sujet où l'on sent un esprit tout nouveau d'indépendance et d'originalité. « On pourrait faire de la figure voilée une Perséphone, de l'autre une Aphrodite, et penser à la réconciliation de ces divinités après leur dispute au sujet d'Adonis. Peut-être même quelque mythologue songera-t-il aux deux Aphrodites, opposées parfois l'une à l'autre comme deux déesses différentes, » mais « c'est au groupe populaire des grandes déesses qu'il faut en revenir comme à l'explication qui s'impose naturellement à l'esprit[1] ». Le doute est plus positivement exprimé dans le texte adjoint aux planches gravées d'après les originaux du Louvre. « Ce groupe représente *originairement*, croyons-nous, Déméter et sa fille Corè; mais le même motif a pu être appliqué à d'autres couples de deux déesses. Dans ce remarquable spécimen qui nous a été vendu comme provenant de Corinthe, la seconde figure se rapprocherait aussi d'une Aphrodite par sa coiffure et par la pomme qu'elle tient à la main[2]. » Ce qui justifie, à notre sens, les hésitations des esprits les plus clairvoyants et les plus familiers avec les choses antiques en face de cette composition, c'est qu'elle est par essence d'une nature extrêmement indécise et indéterminée. C'est une œuvre de transition. Elle conserve encore toute la saveur de l'art uniquement voué aux préoccupations religieuses. Et cependant sur elle a passé le souffle de liberté qui fait rêver les hommes du temps présent à des créations encore irréalisées, mais conçues vaguement et toutes prêtes à éclore.

« Sur des pensers nouveaux faisons des vers antiques »,

s'écrie le poète moderne. L'artiste grec du IVᵉ siècle aurait pu retourner la formule et dire :

« Sur des sujets anciens faisons un art nouveau. »

1. Heuzey, *Monuments grecs*, 1876, p. 5 et 6.
2. Heuzey, *Figurines antiques du Musée du Louvre*, texte, p. 17.

Pour notre part, nous pencherions volontiers vers une interprétation moins symbolique de ces deux figures; le caractère mythique nous en semble presque absent. Si nous examinons la série qui fait suite à ce groupe dans les produits plus récents de la Cyrénaïque et de l'Asie Mineure, nous voyons s'accentuer de plus en plus la familiarité du style. Déjà un beau groupe de Milo donne aux deux femmes l'aspect de nymphes ou de bacchantes entraînées à la danse par un petit Éros qui bat du tambourin[1]. Nous arrivons plus tard à des compositions où l'élément pittoresque prédomine entièrement, comme dans le sujet myrinéen qui représente une fillette escortant une femme à la promenade et tenant gravement le bord de la robe maternelle pour ne pas se perdre en route[2]. Ainsi, sans perdre de vue les prototypes religieux qui président à la formation de tous ces motifs, il nous semble nécessaire d'admettre un changement dans les intentions de l'artiste. Le groupe de Corinthe appartient probablement déjà au cycle des sujets réels, mais il est, plus qu'aucun autre, voisin des œuvres inspirées par la religion : c'est un excellent spécimen de transition qui sert de trait d'union entre l'art du vᵉ et celui du ivᵉ siècle.

Nous pourrions multiplier les exemples de ce genre, car il suffit de les rechercher avec attention pour les voir se présenter en grand nombre. On trouve parmi les produits de la Grèce propre quelques statuettes de femmes drapées, d'un port majestueux, la tête surmontée d'un diadème, qui ont toute l'apparence de déesses[3]. Nous pensons qu'on y peut reconnaître Aphrodite dont le culte se substitue alors dans les croyances funéraires à celui des grandes déesses. Le vêtement est déjà drapé comme dans les figurines du cycle familier : le bras droit pend sous l'étoffe qu'il casse en petits

1. Heuzey, *Figurines antiques du Musée du Louvre*, pl. 37, n° 2.
2. Voy. la *Nécropole de Myrina*, pl. 39, et la notice, p. 431-436.
3. Dumont et Chaplain, *Céramiques*, ii, pl. 13.

plis divergents; la main gauche est posée sur la hanche; la jambe fléchit mollement pour faire sentir les contours du corps. Otez sa couronne à cette déesse et vous aurez sous les yeux une femme drapée toute semblable à celles de Tanagre et à leurs innombrables congénères. C'est encore un type de transition.

Que dire des Satyres et des Silènes tanagréens qui rappellent sous une forme moins brutale leurs ancêtres du ve siècle? Et de la jeune fille allant puiser de l'eau à la fontaine[1], ingénieux souvenir des croyances qui faisaient placer auprès du mort, à l'âge archaïque, des boulangers et des cuisiniers? Et de la femme drapée, le chapeau de paille sur la tête, tenant maternellement dans ses bras un petit Éros nu[2], pareille à une Vénus dépouillée de sa majesté divine et habillée à la mode tanagréenne? Comment parler de rupture entre deux périodes, quand nous avons tant de preuves d'une lente et insensible transformation?

Ici, comme pour les époques précédentes, il faut se reporter à l'histoire de la plastique contemporaine, si l'on veut s'expliquer l'évolution qui aboutit à la constitution d'un art nouveau en céramique. Les modeleurs d'argile n'ont rien inventé, rien modifié de leur propre autorité. Suivant leur habitude constante, ils ont prêté l'oreille aux enseignements venus de haut. Après avoir adouci et humanisé leurs dieux sous l'influence de Phidias, ils se tournent maintenant vers l'étude de la réalité, grâce à la séduction exercée par les œuvres d'un autre génie où s'incarnent les tendances nouvelles du ive siècle : leur maître et leur modèle préféré, c'est Praxitèle.

Sans doute il serait injuste d'attribuer à ce grand artiste

1. Dumont et Chaplain, *Céramiques*, II, pl. 19, n° 3.
2. Burlington Club, *Catalogue of objects of greek ceramic art*, 1888, n° 186. L'auteur du catalogue donne cette jolie pièce comme un produit de Tanagre. Nous croyons être sûr qu'elle est de Myrina. Comparez dans la *Nécropole de Myrina* la pl. 5, n° 3; cf. p. 522, n°[s] 52, 53.

tout l'honneur d'une entreprise dont les débuts remontent fort loin; c'est assez pour sa gloire d'avoir définitivement entraîné la plastique dans un mouvement auquel elle doit une prospérité éclatante et une influence profonde sur les âges suivants. La reproduction du monde des vivants n'est pas chose inconnue à l'art du v^e siècle. On sait quelle quantité de statues d'athlètes, de portraits équestres, de chars vainqueurs aux jeux peuplaient les sanctuaires de la Grèce, depuis l'époque des Pisistratides jusqu'au temps de Périclès et d'Alcibiade. Mais ces œuvres gardaient encore, par leur destination, par le souvenir de l'événement qu'elles consacraient, des attaches étroites avec la religion. La statuaire de pure ornementation, la sculpture *de genre*, n'apparaît guère qu'avec Pythagoras de Rhégium : cet artiste, vers l'année 460 avant Jésus-Christ, exécute un jeune esclave Libyen portant des tablettes et une figure de boiteux si expressive que les spectateurs croyaient ressentir la douleur de l'infirme. Un groupe de scieurs de bois et une vieille femme ivre s'attachent au nom célèbre de Myron qui est contemporain du précédent. Lykios, fils de Myron, compte parmi ses ouvrages un enfant portant un vase et un jeune serviteur soufflant sur le feu. Ce même sujet avait tenté un Chypriote dont nous avons parlé, Styppax, venu à Athènes sous l'administration de Périclès. Le Crétois Crésilas représente un blessé près d'expirer. Callimaque, surnommé *le raffiné*, l'homme toujours mécontent de lui-même, montre des Lacédémoniennes dansant, avec une vérité plus voisine de la sécheresse que de la grâce. Jusqu'à présent ces motifs de composition familière sont assez rares. Mais voici qu'à la fin du v^e siècle ils se multiplient avec les joueuses d'osselets de Polyclète, les chasseurs de Patroklès, les femmes adorant de Naukydès, l'orateur de Céphisodote l'ancien. C'est alors qu'apparaît l'œuvre de Praxitèle, préparée et annoncée par tous les essais de ces maîtres anciens.

Dans l'ensemble considérable de ses travaux on distingue une double préoccupation, précisément la même que dans les produits céramiques de l'époque suivante : d'abord une préférence marquée pour les images relatives au culte de Vénus et des Amours auquel s'adjoint le thiase dionysiaque et, d'autre part, un goût prononcé pour les sujets familiers. La nomenclature de ses ouvrages en dit plus long que toute autre preuve. On y remarque une Minerve, une Hébé, une Déméter, une Flore, une Cérès, un Neptune, un Mercure, un Agathodæmon, un Pan, deux Junons, deux Proserpines, trois Latones, quatre Apollons, quatre Dianes, quatre Éros et une Peitho, cinq Vénus, cinq Bacchus et des groupes de Satyres, Silènes et Bacchantes. La proportion suivie indique nettement à quelle inspiration l'artiste a obéi. Son sentiment intime le conduit plus volontiers à la peinture des passions amoureuses et bachiques. Pourtant il ne rompt pas avec les motifs des âges précédents, comme l'atteste le nombre des figures d'Apollon et d'Artémis, de Latone et de Proserpine. Il est véritablement un homme de transition : il n'a pas oublié les leçons du passé et il en continue pieusement les traditions religieuses, mais il modifie singulièrement le type des divinités en leur donnant des formes de plus en plus juvéniles et gracieuses, ainsi qu'on peut le voir dans deux de ses plus admirables créations, l'Apollon Sauroctone, ou Tueur de lézard, au Louvre, et l'Hermès d'Olympie, portant Bacchus enfant. Ses compositions y perdent peut-être en précision tout ce qu'elles gagnent en élégance et en saveur piquante; mais cette incertitude même est une partie de leur grâce et c'est le caractère que nous notions aussi dans les statuettes céramiques se rattachant au cycle religieux.

Si nous passons à l'examen des sujets familiers traités par Praxitèle, nous relevons, dans les descriptions des auteurs, un portrait de Phryné, une femme en pleurs

et une courtisane riant, une femme avec une couronne, une femme avec un collier, une canéphore, un soldat debout à côté de son cheval. Il est remarquable qu'ici, comme dans la céramique béotienne, les figures féminines dominent : ajoutons que plusieurs des motifs paraissent être les mêmes de part et d'autre.

L'inspiration puisée dans l'étude de la vie quotidienne prend une place de plus en plus considérable. Ce n'est pas une incursion faite au hasard et comme par soubresauts dans le domaine de la réalité; c'est une série continue d'œuvres importantes qui indiquent un système et un parti pris dans la pensée du maître. Praxitèle mérite à cet égard le nom de créateur : il marque d'une empreinte toute personnelle la plastique grecque, à la fois par le choix original des sujets, par le rajeunissement des types divins et par la grâce un peu sensuelle qu'il donne aux figures de femmes. Aussi toute une série de sculptures sans noms d'auteurs, du même caractère élégant et suave, reste cataloguée dans l'histoire de l'art antique sous le titre de *style praxitéléen*. C'est grâce à lui que son successeur Lysippe pourra proclamer avec franchise le droit de l'artiste à prendre ses modèles dans la nature seule, sans se préoccuper des créations antérieures. Si Praxitèle n'a pas formulé ce principe aussi hardiment, c'est qu'il appartient à un âge plus respectueux des traditions anciennes. Il n'a pas l'esprit révolutionnaire, mais c'est un novateur qui cherche à concilier les enseignements du passé avec les goûts d'une époque plus raffinée et plus curieuse de nouveautés. Ce sont exactement les tendances que nous avons remarquées dans la fabrication des terres cuites exécutées sous l'influence immédiate de son école.

Enfin un document précieux nous montre en quelle faveur était la plastique céramique au ive siècle. Les plus grands artistes ne dédaignaient pas, à l'occasion, de se

faire les collègues de ces humbles modeleurs. Pline rapporte que le célèbre peintre Zeuxis avait exécuté lui-même des *figlina opera*, vus par Fulvius Nobilior à Ambracie[1]. De quel genre étaient ces monuments? Nous l'ignorons. Il est probable qu'il s'agit de véritables statues ou de reliefs trop lourds pour être déplacés, puisqu'on ne les envoya pas à Rome. En tout cas, nous avons là une indication intéressante pour l'histoire des terres cuites. A côté des productions modestes, dues aux fabricants d'ex-voto, il y avait sans doute place pour une statuaire céramique de haute valeur. La tradition du v^e siècle ne s'était pas perdue. Les *coroplastes* ne manquaient donc pas de modèles en tout genre. Il faut tenir compte aussi des progrès réalisés par la peinture, de l'abondance des sujets familiers qu'on y rencontrait[2]. Rappelons, parmi les plus célèbres, le prêtre adorant d'Apollodore, la famille de Centaures, l'enfant aux raisins, la vieille femme grotesque de Zeuxis, le portrait de Navarque, les hoplites et la nourrice thrace de Parrhasius, la tresseuse de couronnes de Pausias, la mère mourante et l'homme malade d'Aristide, etc.

Ces rapprochements nous permettent-ils de fixer avec quelque vraisemblance la date des statuettes tanagréennes? On est fort pauvre en documents relatifs à la chronologie de ces figurines, car les fouilles de la nécropole béotienne ont été faites à tort et à travers par des paysans et des marchands, préoccupés de trouver beaucoup et de vendre cher, indifférents à tout fait d'observation scientifique, gênés d'ailleurs par la crainte des confiscations et par la malencontreuse loi des antiquités qui continue à faire régner en Grèce un véritable régime de terreur. Il en résulte

1. Pline, *Hist. nat.* xxxv, 66.
2. M. Furtwængler (*Collection Sabouroff*, II, Introduction, p. 8) voit dans les figurines de Tanagre une imitation très particulière des motifs de la peinture.

qu'on bouleverse les tombes nuitamment, qu'on emporte à la hâte les beaux objets, en brisant ou en jetant les autres : un des plus intéressants lieux de trouvailles a été ainsi saccagé en pure perte depuis une vingtaine d'années[1]. M. Rayet, qui a vécu de longs mois en Béotie et qui entretenait des relations avec tous les gens du pays, a pu voir plusieurs fragments des stucs peints qui décoraient l'intérieur de certaines tombes. « Le tracé ferme et allongé des oves, aussi bien que l'emploi des couleurs, rappelaient le temple de Priène et le mausolée d'Halicarnasse, deux édifices datant de 550 ans avant Jésus-Christ environ. » Il cite aussi une douzaine d'inscriptions rapportées d'une nécropole de Mégaride avec des statuettes analogues à celles de Tanagre. « Ces inscriptions dataient, à n'en pas douter, de quelques années avant Alexandre. » Sa conclusion est que l'on peut placer au IVe siècle le grand essor de la fabrique de Tanagre. Il ajoute que la même impression résulte pour lui du *faire* même de ces statuettes[2].

Cette opinion a été combattue avec vivacité par M. Furtwængler, qui rejette la date précédente comme trop reculée. Voici les raisons sur lesquelles il appuie son argumentation. 1° L'art de Praxitèle se conformait à l'ancienne méthode de poser les figures debout et au repos dans une attitude tranquille, tandis qu'à Tanagre le mouvement de marche lente est déjà prédominant. 2° Les statues drapées qui ressemblent aux terres cuites de Tanagre sont presque exclusivement des œuvres de l'époque hellénistique; au lieu de donner de l'ampleur à la poitrine, les draperies

1. Les observations qu'on a pu recueillir sur place ont été résumées par M. Lolling dans la préface à l'ouvrage de M. Kékulé, *Thonfiguren von Tanagra*, p. 11-13. Voy. aussi Rayet, *Études d'archéologie et d'art*, p. 278 et suiv.; Haussoullier, *Quomodo sepulcra Tanagræi decoraverint*, Paris, 1884.
2. *Études d'archéologie et d'art*, p. 300. Voy. aussi Collignon, *Manuel d'archéologie*, p. 243.

sont ajustées de façon à rétrécir les épaules, à amincir le haut du corps qui va en s'élargissant vers le bas, disposition contraire aux principes de la belle époque. 3° L'éventail en forme de feuille et le chapeau pointu n'apparaissent que sur les peintures murales de Pompéi et dans quelques reliefs d'un caractère hellénistique très prononcé. 4° Les Amours ont déjà un rôle d'enfants espiègles et rieurs ; ce n'est plus l'Éros praxitéléen représenté sous les traits d'un éphèbe sérieux. 5° Le type du visage féminin étroit, avec le nez droit et allongé, diffère absolument du type attique et se rapproche de la physionomie donnée aux jeunes filles de Pompéi. 6° On n'a pas recueilli de vases peints auprès des terres cuites de Tanagre ; on ne trouve que des vases sans ornements, mal vernis, d'une époque où la peinture des vases était tombée en désuétude. Toutes ces considérations « amènent à faire remonter à l'époque qui a suivi immédiatement la mort d'Alexandre et à la première moitié du III^e siècle l'origine des produits de Tanagre qui portent l'empreinte du beau style[1] ».

La différence de date proposée n'introduit pas de modification profonde dans les conclusions énoncées plus haut. On s'accorde à dire que la fabrication tanagréenne remonte à l'époque d'Alexandre. Qu'elle débute quelques années avant la mort du grand conquérant ou quelques années après, la question a peu d'importance et il n'y a pas matière à discuter longuement sur ce sujet. Les objections relatives au style même et à l'école artistique dont relève l'ensemble des figurines ont plus de gravité, car elles contredisent formellement les rapprochements que nous cherchions à établir entre les œuvres de Praxitèle et les produits des modeleurs béotiens. Après un mûr examen des originaux exposés au Louvre, nous ne croyons pas nécessaire d'aban-

1. *Collection Sabouroff*, édit. française, tome II, p. 4-7.

donner le sentiment qui nous portait d'instinct à voir dans ces figurines un reflet du génie auquel nous devons tant de créations pathétiques et charmantes[1]. Quelques-unes des ressemblances qu'on signale avec l'époque hellénistique sont exactes; mais il ne faut pas oublier qu'une fabrique florissante comme celle de Tanagre n'a pas une durée limitée à une cinquantaine d'années. Elle s'est prolongée assurément dans le courant du IIIe siècle et elle subit les influences que nous analyserons dans le chapitre suivant en étudiant les produits de la Cyrénaïque et de Myrina; il n'est donc pas surprenant de trouver dans les détails d'ajustement certaines modes étrangères au pur style attique, dans les airs malicieux des Éros une saveur de poésie alexandrine. Sur quoi se fonde-t-on pour affirmer que l'attitude de la marche lente est une création postérieure à Praxitèle? N'avons-nous pas déjà dans ses statues debout et tranquilles les éléments du même mouvement? Toutes les copies des Vénus attribuées au maître ont pour signe caractéristique l'aspect du corps penché sur une jambe qui supporte tout le poids du corps, tandis que l'autre fléchit mollement. Une pose analogue, favorable aux flexions onduleuses du torse, est commune aux célèbres Satyres du même sculpteur. Remarquons que la majorité des statuettes tanagréennes reproduit ce léger gauchissement du corps. La main posée sur la hanche saillante paraît être aussi une trouvaille du grand artiste dans une de ses figures de Satyres; or ce geste est, on le sait, particulier à beaucoup de figurines béotiennes. Nous sommes également bien loin de retrouver dans les visages cette étroitesse de lignes, cet allongement qui les ferait mettre au rang des œuvres hellénistiques. La tête est

1. M. Heuzey a indiqué aussi la même filiation dans son article sur les *Femmes voilées* (*Monuments grecs*, 1874, p. 6).

fort petite pour le corps, ce qui a été de tout temps un signe de la race grecque; les yeux sont longs et sensiblement fendus en amandes; la bouche mignonne, avec ce retroussis voluptueux de la lèvre inférieure d'une complexion un peu grosse qu'on signale ordinairement comme un trait du style praxitéléen. La coiffure enfin, en bandeaux ondulés et légèrement bouffants, rappelle tout à fait les chevelures des plus célèbres Vénus copiées sur les. originaux du IVe siècle. Il est vrai que la mode hellénistique y ajoute plus tard des frisures, des divisions en côtes, des enroulements de nattes, qui s'éloignent de la simplicité primitive; mais on constate facilement dans de nombreux spécimens l'harmonieux et sobre arrangement de la belle époque. Nous trouvons, en particulier, dans la plastique du IVe siècle un monument qui offre les plus intimes ressemblances avec les statuettes tanagréennes. C'est un des basreliefs découverts à Mantinée dans les fouilles de l'École française et qu'on suppose appartenir au piédestal d'une statue de Latone sculptée par Praxitèle. Le style en est tout à fait conforme aux bonnes œuvres du IVe siècle et forme un contraste frappant avec les marbres de l'époque hellénistique. On y voit des Muses assises ou debout, tenant des instruments de musique. Plusieurs d'entre elles sont absolument semblables aux figurines de Tanagre par le costume, la coiffure et l'attitude. Le rapprochement s'est imposé à l'esprit de tous ceux qui ont vu les originaux à Athènes. Nous n'avons pas de raisons d'attribuer l'exécution de ce piédestal à Praxitèle lui-même, mais il date probablement du même temps et il est peut-être dû à un des élèves du maître[1].

L'argument fondé sur l'absence de vases peints dans les

1. *Bulletin de correspondance hellénique*, 1888, p. 105-128, pl. I, II, III (voy. surtout la pl. III), article de M. Fougères, auteur de la découverte.

tombes de Tanagre ne suffit pas à prouver que la fabrication des terres cuites ait commencé après la décadence des ateliers de poteries en Grèce. Si l'on trouvait dans ces sépultures un grand nombre de vases mêlés au figurines, on pourrait déterminer par ce moyen un point de repère chronologique. De ce qu'il n'y en a pas ou seulement d'insignifiants, est-on en droit de conclure que la peinture de vases n'existait plus? Les rites funéraires diffèrent de pays à pays. En Attique, on ne met guère que des vases, sans terres cuites, auprès du mort. En Béotie, on dépose près de lui des terres cuites, sans autre vase qu'une sorte de grande cruche, en terre rouge ou noire, dépourvue de toute ornementation, simplement pour contenir la boisson du défunt[1]. C'est un usage particulier à la région; il ne prouve nullement que les poteries peintes n'existaient plus. Ce qui tendrait à faire croire le contraire, c'est que sur certains vases de Sicile ou de Crimée, à figures rouges rehaussées de tons blancs, bleus et jaunes, suivant le système employé vers le milieu du ive siècle, on remarque des figures de femmes encapuchonnées et embéguinées dans leurs draperies de la même façon que les statuettes tanagréennes[2].

Rappelons encore que dans les nécropoles de la Locride Opontienne, fertiles en figures archaïques du ve siècle (éphèbes avec coq ou lyre, Déméter assise, canéphore), on ne recueille ordinairement que des vases noirs unis, sans décor[3]. C'est pourtant une époque de pleine floraison pour la peinture de vases.

Nous avons un dernier argument à faire valoir en faveur de

1. Rayet, *Études d'archéologie et d'art* p. 285. Fauvel a remarqué que les paysans béotiens ont encore aujourd'hui la coutume de mettre un vase plein d'eau dans les tombes, près de la tête du mort.
2. Benndorf, *Griechische und Sicilische Vasenbilder*, pl. 45, n° 1; pl. 55, 56; Rayet et Collignon, *Hist. de la Céramique grecque*, fig. 109.
3. P. Girard, *Bulletin de correspondance hellénique*, 1878, p. 588, 1879, p. 214.

l'hypothèse qui place les débuts de l'industrie tanagréenne sous l'influence de Praxitèle et de ses disciples. Si les ateliers béotiens n'avaient commencé à prospérer qu'à la fin du IV^e siècle ou au début du III^e, comment auraient-ils échappé à l'action immédiate d'une autre école, aussi fameuse que celle de Praxitèle, aussi féconde en enseignements nouveaux et docilement écoutée par tous les artistes contemporains, je veux dire l'école de Lysippe? Nous aurons à montrer dans l'étude de la céramique hellénistique tout ce que les modeleurs ont dû à ce puissant statuaire qui remplace promptement Praxitèle sur la scène de l'art grec. Rien dans les types tanagréens ne révèle l'application de ses principes favoris, l'étude du nu, le jeu de la physionomie, la facture particulière des cheveux, l'allongement exagéré du corps. N'est-il pas naturel d'admettre que si les plus anciens artistes de Tanagre ignorent les lois créées par lui, c'est qu'ils ne l'ont pas connu? Il en résulte que la naissance de leur industrie doit se placer à une époque un peu antérieure à Alexandre le Grand, plutôt qu'après la mort du conquérant, c'est-à-dire entre les années 550 et 330 : la gloire de Praxitèle rayonnait alors sans rivale[1].

1. Voy. plus loin l'argument que nous tirons aussi des antiquités trouvées en Cyrénaïque (chapitre VII, p. 152).

Fig. 41. — Éros de Tanagre.
(Extrait du *Dictionnaire des Antiquités* de Saglio, I, fig. 2187.)

CHAPITRE VI

L'ART HELLÉNISTIQUE EN GRÈCE.

On est convenu d'appeler *hellénistique* la période qui s'étend du règne d'Alexandre à l'établissement de la domination romaine. Ce terme qui pourrait passer pour un barbarisme, car il ne correspond à aucune forme ancienne, a pourtant l'avantage d'être clair et de caractériser les nouveautés sociales et religieuses au moyen desquelles le monde entier renouvelle le fonds usé de ses institutions et de ses croyances. L'histoire grecque a été jusqu'alors une histoire de cités, séparées les unes des autres par des frontières naturelles, par des mœurs différentes, par des régimes politiques opposés. Les principales villes luttent entre elles à qui s'emparera de l'hégémonie sur la Grèce entière : c'est tantôt Athènes, tantôt Sparte, tantôt Thèbes qui l'emporte. Les alliés et les tributaires s'attachent à ces divers partis ou subissent leurs lois, suivant la fortune changeante des armes. Mais chaque peuple, cantonné dans ses limites physiques comme dans sa vie sociale, garde avec un soin jaloux sa nationalité particulière : il y a des rapprochements fréquents, des pénétrations continuelles de province à province; mais les traités d'alliance, les relations de commerce, la religion même, l'éclat des grandes processions et des concours, où les spectateurs accouraient de toutes parts, ont été également impuissants à créer une fusion

véritable. L'individualisme politique est la loi organique de ce grand corps qu'on appelle la Hellade. Du jour où la Macédoine triomphante réunit en un faisceau ces éléments disparates, autrefois rebelles à tout amalgame, et les pétrit d'une main rude, tout change en Grèce. « Désormais, dit le traducteur du grand ouvrage de M. Droysen sur l'*Hellénisme*, chaque cité abandonnant « les longs espoirs et les vastes pensées » se replie sur elle-même et vit au jour le jour, craignant à chaque instant de perdre le peu d'autonomie communale que la Macédoine a jugée compatible avec l'unité de son empire. La Grèce s'émiette peu à peu sous la pression d'une monarchie militaire qui va devenir le colossal empire d'Alexandre. Ce travail de désorganisation, plutôt morale encore que matérielle, se poursuit avec une rapidité effrayante; en quelques dizaines d'années, il a emporté toutes les vertus des Hellènes, attachées à la forme étroite, mais vivante, de la cité libre et souveraine. La foi religieuse elle-même, bien ébranlée déjà, s'en va; les dieux patrons des cités n'inspirent plus la même confiance à ceux qu'ils n'ont pas su ou n'ont pas voulu défendre. Le vide laissé dans les âmes par la disparition des grands sentiments patriotiques et religieux va se combler un peu au hasard, avec la poussière qu'apporte le vent de chaque jour. Chacun s'oriente comme il peut : la philosophie s'occupe à dresser des programmes de vertu et de bonheur à l'usage de l'individu sans patrie, de l'homme « citoyen du monde »; le grand nombre a recours aux distractions vulgaires et se hâte de jouir des restes d'une prospérité qui décline[1]. »

C'est à ce moment que le monde hellénique perd son titre pour devenir *hellénistique*. Il ne faut pas voir dans ce mot

[1]. Bouché-Leclercq, préface de l'*Histoire de l'Hellénisme* par G. Droysen, I, p. III-IV.

une formule méprisante. L'horizon change pour les âmes, mais il est peut-être plus profond et plus large. Mieux que personne, les modernes sont capables de comprendre les aspirations soudaines de cette race qui, déchue de sa grandeur militaire et politique, se jette avec passion dans le domaine des idées et qui, n'ayant plus de foyer à aimer et à glorifier, embrasse le monde entier d'une étreinte généreuse. La Grèce est morte : vive l'hellénisme ! Il n'y aura plus de cités grecques, mais il y aura une race grecque qui sera partout chez elle, qui convertira à ses idées d'éducation et d'humanisme les nations barbares de l'Orient comme les grossiers Romains de l'Italie, qui laissera des traces de son architecture jusque dans les forêts de l'Inde, qui lancera à travers la terre une armée de philosophes, de rhéteurs, de politiciens, de poètes et d'artistes, pour en faire les ouvriers de sa revanche intellectuelle, qui reprendra enfin l'hégémonie à sa manière, la plus noble de toutes, jusqu'au point de forcer le poète latin à s'écrier :

« Græcia capta ferum victorem cepit. »
La Grèce prise a pris son fier vainqueur.

La défaillance religieuse qui s'empare des âmes à cette époque s'accuse en Grèce même par un symptôme grave : la fabrication des terres cuites paraît diminuer de plus en plus et bientôt s'éteindre complètement. Avant de donner à cette observation la valeur d'un fait historique, il faut sans doute attendre que les travaux de fouilles aient dit leur dernier mot et qu'il n'y ait plus rien à attendre des nécropoles grecques. Ce moment n'est pas encore prochain, car on peut dire que l'ère des recherches dans les profondeurs du sol, succédant aux explorations de la surface, a seulement commencé dans le domaine archéologique. Bien des surprises nous sont encore réservées, qui réformeront sur beaucoup de points nos idées actuelles. Il n'en est pas

moins vrai que les documents aujourd'hui rassemblés donnent beaucoup de vraisemblance à l'hypothèse d'un ralentissement considérable dans l'industrie des figurines, à partir du IIIe siècle. Si l'on examine les collections formées par les différents musées de l'Europe, on s'aperçoit que les terres cuites de style hellénistique, trouvées en Grèce, y sont fort rares. Elles se réduisent à quelques spécimens de l'Aphrodite nue ou demi-nue, des Éros aux formes alanguies et presque féminines, des Satyres et des Silènes aux traits socratiques, des caricatures de vieilles femmes et d'esclaves dont nous retrouverons une série beaucoup plus complète et plus riche en Asie Mineure[1].

On remarquera que le même temps voit le déclin rapide et irrémédiable de la poterie peinte, si florissante dans les siècles précédents. Ces deux industries, après avoir vécu et prospéré côte à côte, dégénèrent ensemble, et sans doute pour des raisons semblables : état politique troublé, occupation du territoire grec par les garnisons macédoniennes, ralentissement général des affaires qui amène la ruine des petits commerçants, enfin scepticisme croissant des masses et renoncement graduel aux pratiques religieuses des ancêtres.

Si peu nombreuses que soient les figurines hellénistiques en Grèce, elles suffisent cependant à faire connaître quelques-uns des éléments dont nous verrons le complet développement dans les fabriques extérieures : prédominance du culte de Vénus et de Bacchus, introduction de sujets mythologiques étrangers à la religion funéraire et imités de la plastique contemporaine, tendance à l'observation satirique et à la parodie, goût pour les divinités orientales. A l'appui de ces différents caractères nous citerons, parmi les

1. Voy. dans les *Céramiques* de Dumont et Chaplain, t. II, les planches XXIV à XXX, gravées d'après des originaux dont la provenance grecque est certaine.

originaux des collections athéniennes, quelques statuettes de Vénus demi-nue[1], un charmant Éros jouant de la flûte auprès d'une colonnette surmontée d'une petite Psyché (fig. 42), une Léda ou Némésis fuyant avec le cygne[2], une caricature de vieille femme imitée du théâtre tragique (fig. 43), enfin un joli vase dont la panse est ornée d'un groupe en relief représentant Aphrodite nue sur les genoux du Phrygien Adonis[3]. Un curieux groupe en haut-relief, provenant de Tanagre, montre aussi le couple divin dans une grotte où les a suivis le jeune Éros[4].

Les principes nouveaux de l'art hellénistique sont nettement indiqués dans cette série. Le développement des figures de Vénus nue, qui fait contraste avec les images antérieures de déesses sévèrement drapées, révèle la grâce un peu sensuelle dont on s'efforce de parer les représentations féminines. A vrai dire, cette audace n'est pas une invention nouvelle. On en fait souvent honneur à Praxitèle, mais à tort, comme M. Reinach l'a remarqué[5]; car Phidias déjà avait sculpté sur le trône du Jupiter Olympien une Aphrodite sortant de l'onde, et l'on ne peut supposer dans cette circonstance qu'une figure nue. Scopas, un peu plus ancien que Praxitèle, compte parmi ses déesses une Vénus nue dont Pline a parlé. Il n'en est pas moins vrai que la nudité féminine est un cas fort rare dans la plastique du ve siècle, tandis qu'elle est des plus fréquentes à partir du ive. A cet égard, il est juste d'attribuer à l'auteur de la Vénus Cnidienne, si souvent célébrée par l'antiquité, une influence décisive sur les artistes qui s'essayèrent après lui à reproduire les charmes

1. Dumont et Chaplain, *Céramiques*, ii, pl. 28 et 29; Stackelberg, *Graeber der Hellenen*, pl. 61, 62.
2. Dumont et Chaplain, pl. 30, n° 2.
3. *Ibid.*, pl. 29, n° 2; Rayet, *Monuments de l'art antique*, pl. 90.
4. *Gazette archéologique*, 1878, pl. 11.
5. S. Reinach, *La Vénus de Cnide*, p. 15 (Extrait de la *Gazette des Beaux-Arts*, 2° période, t. xxxvii).

du corps divin. On peut même supposer que le dévoilement ne s'est pas opéré brusquement : comme dans toute tentative nouvelle, il y eut des acheminements progressifs vers l'idéal entrevu. Les draperies fines et transparentes, plaquées sur le corps dont elles laissent deviner tous les contours, montrent le premier pas accompli. Ensuite on fit glisser l'étoffe sur une des épaules, de façon à laisser voir la naissance de la gorge; enfin on mit à nu le haut du corps, en arrêtant la chute du vêtement à la saillie des hanches. Ces différentes phases sont représentées chacune par une série importante de monuments dont la chronologie s'espace entre le milieu du ve siècle et la fin du ive. Le premier type a créé des chefs-d'œuvre comme l'Iris du Parthénon, les Victoires du temple de la Niké Aptère, et plus tard la Victoire de Samothrace. Le second est visible dans quelques-unes des terres cuites tanagréennes, parmi lesquelles nous citerons en particulier les jeunes filles assises (fig. 27). Le troisième compte un spécimen illustre entre tous, la Vénus de Milo, et nous en voyons aussi comme un reflet dans les figurines précédemment citées. La nudité complète apparaît enfin dans le groupe de la déesse sur les genoux d'Adonis.

L'Éros de Mégare (fig. 42)[1] est le produit de transformations analogues s'appliquant à la représentation de l'Amour. Celle-ci en est à sa troisième métamorphose. Le ve siècle n'a connu Éros que sous les traits d'un adolescent ailé, au

[1]. La Mégaride est le centre grec où la fabrication persiste le plus longtemps pendant la période hellénistique. Comme spécimens de ses ateliers, voy. *Gazette archéologique*, 1876, pl. 15; *Coll. Lecuyer*, pl. Q, R, Y, V^3; *Coll. Sabouroff*, pl. 130, 133, 141. Les formes deviennent empâtées et molles, les tons de la peinture criards et sans harmonie. On attribue à Corinthe quelques figurines hellénistiques d'une facture beaucoup plus soignée; *Coll. Sabouroff*, pl. 77-78; *Coll. Lecuyer*, pl. 23 (provenance douteuse). *L'Expédition de Morée*, t. iii, pl. 44, a publié un groupe hellénistique d'Égine, Éros jouant avec un chien. Voy. dans les *Graeber der Hellenen* de Stackelberg, pl. 60, une Victoire volant d'une facture analogue aux Nikés danseuses de Myrina.

Fig. 42. — Éros de Mégare.
(Heuzey, *Figurines*, pl. 36.)

visage sérieux et rêveur, au corps nerveux et d'une gracilité juvénile. Dans les terres cuites de Tanagre nous avons vu apparaître l'Éros enfant, espiègle et rieur, dont la poésie alexandrine et anacréontique s'emparera pour faire le sujet de pièces légères et badines. Voici que de nouveau l'Amour reprend l'aspect d'un éphèbe, mais efféminé, d'une ambiguïté de formes inquiétante, près d'aboutir à la création d'un être bizarre, l'Hermaphrodite ou Androgyne. Sa tête se couronne d'un épais bourrelet de feuillages, comme pour indiquer son enrôlement dans le thiase bachique. Toute la composition respire l'allégorie, l'effort pour exprimer sous une forme plastique un sentiment compliqué. C'est, croyons-nous, l'Amour charmant l'Ame au son de sa musique céleste, si la petite figure ailée qui danse au sommet du pilier peut être interprétée comme une Psyché[1]. Bien que l'ensemble soit gracieux et le sujet poétique, combien on se sent transporté loin des conceptions pures et simples où s'enfermaient autrefois les modeleurs! Comme l'esprit de l'artiste se tourmente pour produire du nouveau, pour remplacer par de vagues sentimentalités les croyances naïves qui ont disparu sans retour!

Dans la Léda ou Némésis avec le cygne[2] nous saisissons l'indice d'un penchant naturel à l'époque hellénistique : l'imitation des œuvres d'art devenues célèbres. L'étude de ce type a été faite par M. Furtwængler avec une grande abondance de renseignements et de preuves[3]. Il a montré qu'une confusion, due à la conformité des deux légendes, s'était établie de bonne heure entre la représentation de Léda et celle de Némésis, la grande déesse de Rhamnonte, en Attique.

1. Cette idée est de M. Furtwængler, *Collection Sabouroff*, tome II, p. 20. M. Heuzey a proposé d'y voir la Nuit, mais sans rien affirmer.
2. Dumont et Chaplain, *Céramiques*, II, pl. 30, n° 2.
3. *Collection Sabouroff*, pl. 71, n° 2, et *Introduction* à la partie II, p. 8-19.

Toutes deux sont séduites par Jupiter changé en cygne. Mais un détail particulier à l'histoire de la seconde, c'est qu'elle échappe plusieurs fois aux poursuites du dieu qui a recours alors à la ruse : il se fait poursuivre par un aigle et se réfugie, comme un oiseau tremblant de peur, dans le sein de Némésis qui l'accueille sans défiance et s'efforce de le soustraire au bec de son ennemi. C'est à ce motif que se rattache évidemment la statuette athénienne : le regard dirigé vers le ciel, le voile étendu comme un bouclier protecteur, la démarche hâtive, prouvent que la femme s'enfuit devant un danger qui vient d'en haut. On connaît une série de monuments analogues qui attestent la célébrité de cette composition, évidemment empruntée à la statuaire ou à la grande peinture. Nous aurons occasion de revenir sur ces nombreuses imitations d'œuvres célèbres, exécutées par les modeleurs de cette période.

Fig. 43. — Caricature d'acteur tragique. (Dumont et Chaplain, II, pl. 24, n° 3).

La caricature est ici représentée par un spécimen jusqu'à présent unique (fig. 43). Les longs cheveux pendants, le voile ramené très haut et en pointe au-dessus de la tête, en forme d'ὄγκος, l'expression douloureuse de la bouche ouverte donnent à la physionomie de cette vieille quelque ressemblance avec les masques connus de la tragédie. Or, c'est un fait curieux à noter dans les usages funéraires que l'on ne rencontre pas auprès des morts de statuettes d'acteurs tragiques[1], tandis

1. Il n'y a jusqu'à présent de dérogation à cette règle que pour les masques tragiques dont on a recueilli d'assez nombreux exemplaires, mais en bien moins grande quantité que les masques comiques. Une seule statuette de terre cuite, à ma connaissance, peut passer pour l'image d'un acteur tragique. Elle provient, croit-on, de Pergame et a été publiée par M. Rayet, *Monuments de l'art antique*, pl. 86.

que les histrions et les grotesques sont fréquents dans les nécropoles de l'époque hellénistique. La raison en est simple : on veut avant tout distraire le mort, le récréer par des images joyeuses dans la solitude morne du tombeau ; en outre, le rire était de bon augure et réputé pour éloigner les mauvaises influences. On évitait donc d'ensevelir avec le défunt des figures tristes, des personnages placés dans des situations tragiques. Aussi notre figurine offre-t-elle un singulier compromis entre la tragédie et la comédie. Par l'attitude du corps, la main posée sur la hanche, le gros ventre postiche saillant sous la robe, elle rappelle le costume comique. Ce n'est pas une véritable reproduction de personnage tragique : c'est une caricature de ce genre d'acteurs, et par là même elle rentre dans le cycle ordinaire des parodies, dont elle est une variante intéressante. M. Heuzey a montré[1] comment ces figures de vieilles femmes aux traits burlesques, costumées en danseuses, en nourrices, en buveuses, se rattachent encore à la fable de Déméter et à la légende de la facétieuse servante qui seule eut le talent de dérider la mère éplorée. On sait que dans la procession des Éleusinies les plaisanteries grasses se donnaient carrière sous le patronage de ces compagnes peu graves, admises dans l'intimité de la déesse, Déô, Iambé et Baubo. Leurs images se multiplient à l'époque où la caricature entre franchement dans le domaine de la plastique[2]. Nous verrons que les modeleurs en profitent pour aborder toutes sortes de sujets divertissants, n'ayant plus de rapport avec les primitives origines religieuses[3].

1. *Les Figurines antiques*, p. 28.
2. Voy. aussi la *Collection Lecuyer*, pl. Q² (1, 2, 3).
3. Voy. encore comme caricatures attribuées à Tanagre la *Collection Lecuyer*, pl. D⁴, G⁴, nains pugilistes, vieilles femmes, nourrices, vendeur en costume oriental, etc. D'autres spécimens grecs ont été publiés par Schöne, *Griechische Reliefs*, pl. 36, nos 138-142 ; Stackelberg, *Graeber der Hellenen*, pl. 70, n° 5.

Le groupe d'Aphrodite et d'Adonis[1] est important pour expliquer l'évolution religieuse qui s'accomplit. Déçus dans leur confiance envers les dieux nationaux, envahis par le scepticisme inhérent aux doctrines philosophiques, fatigués des monotones et tranquilles cérémonies dont se compose le culte public, certains Grecs se laissaient séduire par les pratiques étranges et les idoles mystérieuses qu'étalaient chaque jour sous leurs yeux les étrangers et les métèques autorisés à adorer en pleine Attique les divinités de l'Orient. Dans son étude sur les *Associations religieuses*, M. Foucart a montré que l'introduction des religions étrangères commence dès le ve siècle. « Après les guerres médiques, dit-il, il y eut en Attique une invasion de dieux barbares. Athènes avait porté sur toutes les côtes de la mer Égée ses flottes et ses colonies : les marins et les soldats rapportèrent dans leur patrie les religions de la Thrace, de la Phrygie, de Cypre; les nombreux étrangers que le commerce attirait au Pirée en furent aussi les propagateurs. Aussi, dès les premières années de la guerre du Péloponnèse, leurs progrès avaient été assez grands pour fournir des sujets à la tragédie et pour inquiéter les poètes comiques, qui défendaient contre ces dieux étrangers la religion de la cité[2]. »

Ces dieux étrangers viennent de tous les points du monde oriental : la Thrace est représentée par Cotytto, adorée au bruit infernal des cymbales, des tambours et des flûtes; la Syrie et la Phrygie par Adonis, déchaînant les hurlements des femmes qui se frappent la poitrine en chantant des hymnes lugubres, par la Mère des Dieux et Attis avec leur cortège d'eunuques et de mutilés volontaires, par Sabazios avec son attirail de vases mystiques et de

1. Rayet, *Monuments de l'art antique*, pl. 90.
2. *Des associations religieuses chez les Grecs, Thiases, Éranes, Orgéons*, Paris, 1873.

serpents à grosses joues, par Isodaitès dont le culte peu recommandable s'introduit sous les auspices de la courtisane Phryné. Au Pirée, les marchands chypriotes élèvent un temple à leur Aphrodite Astarté, les Égyptiens à Isis, les Thraces à Bendis. La plupart de ces cultes sont officiellement autorisés dès le ve siècle et le commencement du ive. « On aurait donc tort d'attribuer l'origine de ce mouvement religieux à la conquête d'Alexandre et de le placer au déclin du paganisme officiel. L'établissement des Macédoniens dans l'Asie, en rendant encore plus fréquents les rapports de la Grèce avec l'Orient, contribua sans doute à multiplier les thiases et les orgéons, mais ils existaient déjà depuis plus d'un siècle[1]. » L'intérêt que ces superstitions étrangères excite en Grèce reste superficiel. Les mœurs n'y gagnèrent assurément pas ; il est probable que parmi les initiés des mystères phrygiens et thraces se glissèrent souvent des Grecs attirés par le charlatanisme et les jongleries des prêtres, séduits par le charme du nouveau et de l'inconnu. Mais la tolérance de la République à l'égard des dieux orientaux ne dégénéra jamais en partage avec la religion officielle de l'État. On n'eut même pas à combattre par des mesures publiques, comme à Rome, la démoralisation qui résultait des orgies, des danses licencieuses, des pratiques contre nature dont les réunions de thiases étaient bien souvent le prétexte. Le Grec était trop fin et trop sceptique pour se laisser prendre à ces reproductions grossières du culte dionysiaque dont il connaissait depuis longtemps les excitations nerveuses et les joies exaltées. Il assistait en spectateur paisible à ces ébats tumultueux et, s'il y prenait part, c'était en *dilettante*, amoureux des sensations nouvelles et désireux de tout connaître par lui-même.

« Malgré tout, conclut M. Foucart, il est impossible de

[1] Foucart, *ouvr. cité*, p. 84.

ne pas être frappé du développement toujours plus grand des religions propagées par les thiases et les éranes; au contraire, le culte de l'État, sans être abandonné, devient de plus en plus une cérémonie tout extérieure et ne paraît exciter aucune ferveur religieuse…. Entre les religions de l'État et celles des thiases, il n'y eut pas de lutte, il ne pouvait pas y en avoir; ce fut plutôt une concurrence. Les unes et les autres étaient sorties du même fonds et reposaient sur la même conception naturaliste et panthéiste. A en juger par les vestiges que l'on peut reconnaître de la religion primitive des Grecs, leurs divinités, à l'origine, différaient peu de celles de l'Orient. Mais, par ce fait même qu'elles entrèrent dans la religion de l'État, que leur culte devint le fondement de la vie publique et privée, leur caractère tendit sans cesse à s'épurer et à s'élever. C'est un des traits les plus frappants et les plus honorables du génie des Grecs. Ils valaient mieux que leur religion; ce ne fut pas elle qui améliora les hommes; ce furent les hommes qui rendirent leurs dieux un peu meilleurs. L'effort des thiases et des éranes se produisit en sens contraire; ils ramenaient la religion aux cultes orientaux, dans lesquels des symboles plus grossiers exprimaient les conceptions païennes que la Grèce était parvenue à rendre sous une forme plus élevée et plus idéale. Par là même, les religions de l'État avaient, auprès de la foule, moins de chances de succès que les thiases. Plus conséquents dans l'erreur commune, ceux-ci prétendaient qu'on ne pouvait trop multiplier les moyens de connaître la volonté des dieux, et ils se vantaient d'en posséder le secret. Leurs devins et leurs devineresses, et surtout les métragyrtes, débitaient, au prix de deux oboles, leurs prédictions; ils annonçaient qu'ils disposaient de recettes plus puissantes pour découvrir l'avenir. La foule, c'est-à-dire les esprits faibles, les superstitieux, les gens animés de passions basses ou mauvaises, trouvaient bien

plus d'attrait dans les cérémonies désordonnées des thiases que dans le culte réglé de l'État ; les divinités plus grossières, plus sensuelles de l'Orient, promettaient à leurs adeptes des jouissances bien autrement vives que les dieux, jusqu'à un certain point spiritualistes, de la Grèce ; les pratiques superstitieuses, que la religion hellénique modérait sans les supprimer, se déployaient à l'aise dans ces religions orientales où se multipliaient les sacrifices expiatoires et les purifications. Voilà quelles furent les véritables causes du succès des thiases. On peut donc affirmer que, bien loin d'avoir été un immense progrès pour l'humanité, leur développement, au contraire, lui fit faire un pas en arrière. »

On ne saurait expliquer avec plus de netteté pourquo les cultes étrangers, malgré le succès croissant de leur propagande, ont laissé si peu de traces dans l'art de la Grèce propre. L'agitation qu'ils créèrent fut toute de surface et ne réussit pas à entamer les rites de la religion officielle. C'est pourquoi l'on constate rarement la présence de sujets orientaux dans les terres cuites grecques destinées aux sépultures des morts. Mais si l'on n'admet pas ces nouvelles venues, il faut ajouter qu'on commence à se passer fort bien des autres. Placé entre l'indifférence croissante pour la religion nationale et le mépris inné pour les pratiques étrangères, le citoyen libre de bonne famille paraît renoncer à orner la tombe de ses proches au moyen des petites idoles auxquelles un âge plus naïf et plus fervent attachait une puissance protectrice. A partir de ce moment, nous sommes obligé de quitter le sol hellénique pour aller rechercher dans d'autres régions la continuation de cette touchante coutume. Si elle doit subsister quelque part, c'est évidemment dans les contrées mêmes qui sont le foyer des religions sensuelles et passionnées. C'est en Orient que l'art céramique va se retremper aux sources d'une foi plus vive et plus convaincue. Là, rien ne s'oppose

à la création de symboles et d'images empruntés aux fêtes d'un Adonis ou d'une Mère des dieux. Citons une dernière fois quelques lignes de M. Foucart qui nous serviront de transition pour l'étude des fabriques extérieures à la Grèce. Il observe que dans les îles grecques, comme Rhodes, les associations de thiases présentent une organisation analogue à celles du Pirée. Mais, ajoute-t-il, « l'Asie Mineure nous offrira un spectacle différent. On en voit sans peine la raison. Les dieux que les thiases et les éranes apportaient dans la Grèce étaient des étrangers et restaient en dehors de la cité. Au contraire, dans la Carie, la Lydie, la Phrygie et la Mysie, la Mère des dieux, Sabazios, Mèn, Zeus Labrandos et les autres sont les divinités nationales. » Ce sont ces divinités nationales que nous retrouverons en assez grand nombre dans les produits de Myrina, de Tarse et autres centres asiatiques.

Fig. 44. — Éros de Tanagre.
(Extrait du *Dictionnaire des Antiquités* de Saglio, I, fig. 2188.)

CHAPITRE VII

L'ART HELLÉNISTIQUE EN AFRIQUE ET EN CRIMÉE.

La fabrique qui sert de trait d'union entre les produits purement grecs et les créations nouvelles des ateliers orientaux est située en Afrique. La nécropole de Ben-Gazi, dans la Tripolitaine actuelle, sur l'emplacement de l'ancienne Bérénikè, et la nécropole de Cyrène, depuis longtemps exploitées par les fouilleurs, ont fourni en quantité notable des vases peints et des terres cuites dont une série nombreuse est venue enrichir le Musée du Louvre[1]. Cet ensemble présente une remarquable unité de style. Les types anciens sont en assez petit nombre; nous y avons déjà fait allusion dans l'étude de la période archaïque et du grand style attique[2]. La majorité des poteries paraît appartenir au milieu du IVe siècle. Cette date est fondée sur les renseignements chronologiques fournis par de belles amphores panathénaïques où se lit le nom de l'archonte athénien alors en fonctions. Le Louvre possède quatre amphores de ce genre qui ont été décernées en prix à des athlètes vainqueurs dans les années 324 à 313 avant Jésus-Christ.

1. Une importante collection de cette provenance est conservée au musée de Leyde; voy. Janssen, *Terracottas uit het Museum van Oudheden*, 1862, pl. 1 à 10.
2. Voy. p. 38 et 75, fig. 23.

Les autres poteries appartiennent au style connu du ɪᴠᵉ siècle, petits vases à figures rouges d'un dessin fin et libre, hydries relevées de couleurs blanche et bleue avec des appliques de dorure, péliké s à figures rouges et blanches représentant surtout des personnages asiatiques, des griffons, des pygmées, etc.

Nous n'avons malheureusement pas de procès-verbaux de fouilles qui nous permettent de savoir si les terres cuites ont été recueillies avec les vases dans les mêmes sépultures. Il est plus probable, d'après les observations faites dans les nécropoles de Crimée où l'on rencontre exactement les mêmes types de poteries et de figurines, qu'elles marquent une seconde période des usages funéraires. En tout cas, cette période ne peut se placer qu'immédiatement après l'emploi des vases à figures rouges et blanches, c'est-à-dire au ɪɪɪᵉ siècle. Le style des figurines ne dément pas la date précédente. Elles sont tout à fait apparentées aux figurines de Tanagre dont elles reproduisent souvent les types et les attitudes, mais en général avec plus de lourdeur et avec un mélange de sujets orientaux où s'accuse la tendance nouvelle de l'art hellénistique. Il est impossible de croire qu'elles aient précédé l'éclosion de la fabrique tanagréenne ni qu'elles lui aient fourni des modèles. C'est évidemment le contraire qui est vrai. Par conséquent, nous possédons avec elles un nouveau moyen de justifier la date proposée pour les produits béotiens que nous avons placés à une époque un peu antérieure, vers le milieu du ɪᴠᵉ siècle[1]. La fabrique africaine fait suite à la fabrique béotienne, sans modifier sensiblement le caractère des motifs empruntés aux ateliers grecs. On peut même dire qu'elle en est une sorte de succursale, car plusieurs moules y ont dû être importés

1. Voy. p. 109 et suiv.

directement de Grèce. Que l'on mette à côté des figures de Tanagre certains motifs de Ben-Gazi, comme la femme assise sur un rocher, la jeune fille relevant son manteau pour marcher, la promeneuse encapuchonnée dans son voile[1] : on ne peut discerner entre elles aucune différence de proportions ni de maintien. Les Éros en petits enfants, les danseuses aux draperies envolées, les vieilles femmes grotesques, les groupes de mère et de fille[2] sont également des types communs avec les produits de Grèce. Le fait en lui-même n'a rien de surprenant : nous nous sommes déjà expliqué sur la diffusion des moules dès l'époque archaïque[3]. Cette facilité d'importation est encore affirmée par la présence des vases peints polychromes où l'on s'accorde à voir des œuvres purement grecques et par celle des amphores panathénaïques dont on ne peut méconnaître l'origine attique. La Cyrénaïque, comme la Crimée, a été un des principaux marchés ouverts au commerce céramique dès la fin du Vᵉ siècle, un des débouchés trouvés par les industriels pour remplacer l'importante exportation par la voie de la Sicile et de l'Italie : celle-ci leur avait été fermée depuis la désastreuse expédition de l'an 415 où s'engloutirent les finances et les forces vives de la confédération athénienne.

Les nouveaux essais de l'art hellénistique, dont nous avons noté les symptômes dans quelques-unes des figurines grecques, se poursuivent en Cyrénaïque et aboutissent à des résultats analogues. Aux figures drapées se mêlent des images d'un maintien moins sévère où le dévoilement des formes nues s'accomplit par des phases successives. La tunique, si légère qu'on la pourrait croire absente, déguise d'abord la nudité sous un voile transparent, comme dans

1 Heuzey, *Figurines antiques*, pl. 45 (2 et 3), 47 (1).
2. *Ibid.*, pl. 46 (4), 47 (2), 49 (2), 51 (1, 2, 3).
3. Voy. p. 69-71.

cette charmante silhouette, semblable à celle d'une mère penchée sur le berceau de son enfant (fig. 45). L'ajustement des draperies glissant sur une épaule et découvrant la poitrine n'est pas rare non plus[1]. Puis le vêtement tombe plus bas, arrêté à la ceinture et dégageant complètement le torse[2]. Enfin le mouvement commencé s'achève et le corps nu se révèle aux yeux dans le plein épanouissement de sa beauté[3]. On remarquera dans ces figures un allongement particulier des proportions, un amincissement des épaules qui, joint à la longueur des jambes et à la petitesse de la tête, contribuent à donner au personnage une structure d'une élégance un peu grêle et factice. Nous aurons à étudier de plus près ces caractères où l'on reconnaît l'introduction d'un *canon* artistique inventé par le sculpteur Lysippe[4].

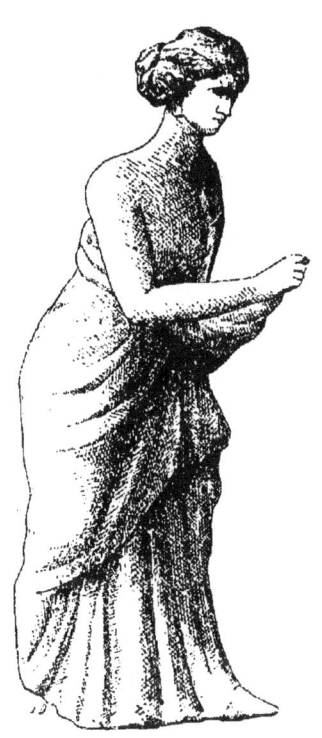

Fig. 45. — Statuette de Cyrénaïque.
(Heuzey, pl. 46, n° 1.)

Une amusante composition, traduite avec beaucoup d'esprit, nous amène aux sujets de genre tirés de la plastique contemporaine. Un artiste originaire de Carthage, Boëthos, dont on place l'existence vers la fin du IVe siècle, s'était rendu célèbre par la façon de représenter les enfants. Une de ses œuvres, entre autres, exécutée

1. Heuzey, *Figurines*, pl. 44, (1 et 2).
2. *Ibid.*, pl. 43, (1).
3. *Ibid.*, pl. 42, (1).
4. *Ibid.*, p. 26, pl. 48.

en bronze, avait joui d'une grande vogue, si l'on en juge d'après les copies nombreuses que l'antiquité nous a laissées[1]. Elle se retrouve précisément parmi les figurines de Cyrénaïque : c'est un enfant accroupi et luttant de toutes ses forces contre une oie qu'il a empoignée par le cou; l'infortuné volatile tend le bec d'une façon désespérée et s'arc-boute de ses pattes contre le sol pour essayer d'échapper à cette étreinte (fig. 46). Étant donnée l'époque à laquelle on place Boëthos et celle que nous attribuons à la fabrique de Cyrénaïque, il est possible que nous ayons là une des imitations les plus anciennes et les plus exactes de l'*Enfant à l'oie*. Parmi les ouvrages de Boëthos se trouvait aussi une statue d'enfant assis, dans un temple d'Olympie. On peut se demander si ce motif n'est pas lui-même reproduit dans des images de garçonnets, nus et assis par terre[2], qui sont assez fréquentes en Cyrénaïque. Il ne serait nullement étonnant que les modeleurs africains eussent montré quelque complaisance à l'égard d'un compatriote devenu célèbre. Quoi qu'il en soit, le premier motif contribue encore à démontrer l'influence de la sculpture contemporaine sur l'art industriel et à expliquer l'introduction des sujets de genre dans la céramique du ive siècle.

La caricature, encore soumise aux traditions religieuses dans les figurines d'origine grecque, prend en Cyrénaïque une allure plus franche et plus libre. Les modeleurs exploitent surtout les effets comiques produits par l'association de la figure animale avec la structure et les attitudes du corps de l'homme. L'influence égyptienne n'est peut-être pas étrangère à ce goût particulier, car on sait que, dès une haute antiquité, les peintres de la vallée du Nil avaient donné carrière à leur verve satirique en dessinant sur des

1. Les références les plus complètes sont données dans un article de M. E. A. Gardner, *Journal of hellenic studies* t. vi, p. 1-15.
2. Heuzey, *Figurines*. pl. 49, (4).

papyrus toutes sortes de scènes où les animaux parodient les occupations et les divertissements du genre humain : on y voit des rats en guerre avec les chats, un quatuor musical composé d'un âne, d'un lion, d'un crocodile et d'un singe, un troupeau de chèvres mené par deux loups costumés en bergers, un lion faisant une partie de dames avec

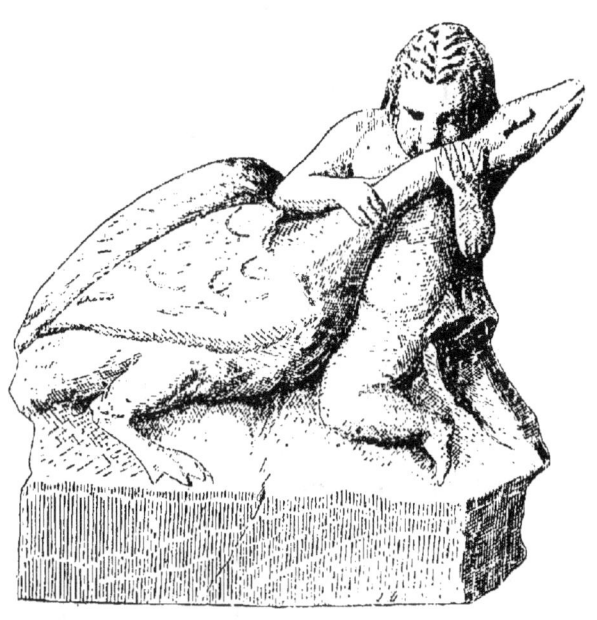

Fig. 46. — L'enfant à l'oie.
(Heuzey, pl. 53, n° 4.)

une antilope, un âne déguisé en pharaon et recevant majestueusement des offrandes, etc.[1] Les terres cuites de Cyrénaïque ne sont pas moins divertissantes. Le singe y est représenté par plusieurs exemplaires; il appartient à la faune africaine et prête plus que tout autre aux grimaces comiques. Il se montre en joueur de harpe, la tête ceinte d'une grosse couronne, comme un initié des thiases; ailleurs, il frappe à tour de bras sur un grand plat posé entre ses

1. Perrot et Chipiez, *Hist. de l'Art*, t. I, p. 802-804.

jambes. Plus loin, c'est une truie au corps de vieille femme qui tambourine gravement sur un tympanon[1]. Il semble que les modeleurs aient cherché spécialement à parodier les étranges cortèges qui promenaient dans les rues leurs idoles de dieux, au bruit d'une musique infernale dont les auteurs anciens paraissent avoir gardé un mauvais souvenir.

Après avoir indiqué le point de suture entre la céramique de Grèce et celle de Cyrénaïque, nous avons à établir les rapports de cette fabrique avec les ateliers établis en Asie. L'importance croissante du culte dionysiaque eut pour résultat de multiplier les emblèmes dont se paraient les personnes associées aux thiases orgiaques. Déjà, dans les figurines tanagréennes (fig. 26, 27, 29), nous avons remarqué la fréquence des coiffures ornées de feuilles de pampre et de lierre; mais c'est une indication toute discrète, une poétique allusion aux fêtes bachiques, sans étalage d'accessoires encombrants. En Cyrénaïque, la physionomie des femmes est singulièrement modifiée par l'addition d'une énorme couronne, semblable à un bourrelet, qui pèse sur la tête et en alourdit la grâce[2]. C'est une transformation voulue, répondant à une préoccupation religieuse bien définie, car elle s'applique souvent à des statuettes tirées des moules mêmes de la Grèce et en altère à dessein la structure primitive. Athénée décrit ce genre de couronnes sous le nom de στέφανοι κυλιστοί ou ἐκκύλιστοι, c'est-à-dire pareilles à des cerceaux qu'on pouvait faire rouler par terre[3]. Nous en trouverons d'abondants exemples en Asie Mineure. Un passage de Démosthène montre clairement qu'il n'a pas spécialement un caractère de symbole mythique, réservé aux divinités; par conséquent, nous ne croyons pas nécessaire d'attribuer un nom mythologique à toutes les figures qui le

1. Heuzey, *Figurines antiques*, pl. 55 (1, 2, 5).
2. *Ibid.*, pl. 42 (1), 43 (2), 44 (1, 2, 3), 46 (2), 48 (1), 49 (2).
3. Voy. Saglio, *Dictionnaire des Antiquités*, s. v. *Corona*, p. 1522.

portent. Faisant allusion à la basse extraction de son adversaire Eschine, l'orateur attique le montre assistant sa mère dans les initiations au culte de Sabazios, le Bacchus thrace : « La nuit, tu revêtais la peau de faon; tu répandais sur les initiés l'eau du cratère; tu les purifiais, tu les frottais avec l'argile et le son.... Le jour, tu conduisais à travers les rues les beaux thiases, couronnés de fenouil et de peuplier, serrant dans tes mains, agitant au-dessus de ta tête les serpents à grosses joues[1].... »

Des attributs plus caractéristiques encore permettent de saisir l'influence orientale s'exerçant sur les accessoires de costume et rattachant les personnages au cycle des divinités égyptiennes ou asiatiques. L'Égypte est si voisine de la Cyrénaïque que les allusions à la religion alexandrine sont ici toutes naturelles. M. Heuzey reconnaît la coiffure isiaque dans une sorte d'appendice ornant la coiffure de deux femmes[2]. L'emblème particulier du petit Horus est donné à une statuette d'Éros chevauchant sur une oie et tenant une torche à la main[3]. Une des plus curieuses figurines rappelle, d'autre part, la forme bizarre de l'Artémis éphésienne : la poitrine porte une triple rangée de mamelles et la tête est surmontée d'un haut *calathos*[4]. On voit poindre ainsi le travail de syncrétisme qui va mélanger aux formes plastiques inventées par la Grèce les symboles des divinités étrangères.

Notons encore une nouveauté dans la fabrique cyrénéenne : c'est l'apparition des sujets spécialement funéraires. Jusqu'alors on s'était contenté des idoles de divinités pour exprimer les idées de protection et de survivance qu'on voulait, en

1. *Discours de la Couronne*, 259-260. Voy. Foucart, *Des associations religieuses*, p. 67.
2. *Figurines antiques*, pl. 48 (2, 3).
3. *Ibid.*, pl. 53 (5).
4. *Ibid.*, pl. 48 (1).

quelque sorte, enfermer avec le mort dans son tombeau, comme une consolation suprême. Mais l'invasion des motifs familiers, le caractère plus réaliste et moins austère des figures divines dans l'art hellénistique, l'oubli croissant des traditions anciennes tendent maintenant à relâcher les rapports étroits qui unissaient le défunt aux maquettes d'argile déposées à ses côtés. Pour rétablir ce lien, on crée une catégorie de statuettes d'un type tout particulier. Elles symboliseront les regrets de l'existence perdue, beaucoup plus que les espérances d'une félicité future, et l'on ne peut douter que le dessèchement des âmes en matière religieuse ne contribue alors à la tristesse des images funéraires. On représentera Éros, le dieu des joies humaines par excellence, dans une attitude mélancolique, retournant une torche enflammée contre terre : il semble planer sur une vie à jamais disparue (fig. 47). Nous verrons, à Myrina, cette classe de figurines s'enrichir de créations différentes,

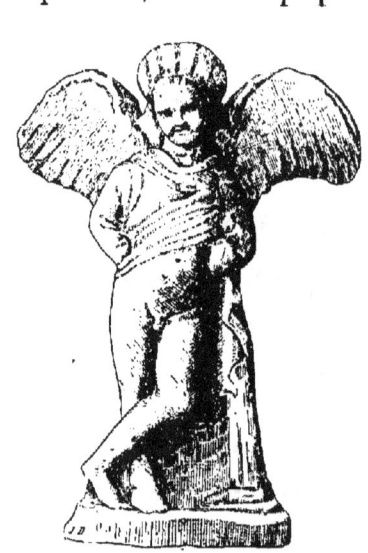

Fig. 47. — Éros funéraire.
(Heuzey, pl. 52, n° 1.)

mais inspirées par les mêmes sentiments de chagrin et de découragement. On sent là une note nouvelle au fond de l'âme grecque, et l'écho s'en retrouve dans la composition des épitaphes gravées sur les pierres des tombeaux : il s'y glisse souvent un mot amer ou sceptique qui fait contraste avec la limpide tranquillité des inscriptions antérieures.

Avant de quitter le sol africain, il serait naturel de faire ici une place aux terres cuites d'Alexandrie : la grande cité égyptienne ne doit pas seulement son renom à la gloire de

son fondateur et à sa prospérité commerciale; elle dispute bientôt à Athènes vieillissante le rôle d'éducatrice du monde ancien par l'originalité de ses produits littéraires, de ses peintures, de ses petits bronzes, et par l'éclat de ses fêtes pompeuses où accouraient de toutes parts des spectateurs émerveillés. Dans les manifestations imposantes de cette renaissance artistique, il paraît certain que l'industrie céramique a dû jouer un rôle important. Nous connaissons de belles amphores à lustre noir, aux anses torses, décorées de feuillages blancs ou d'appliques en relief, des poteries émaillées dont on attribue la fabrication aux ateliers alexandrins, pendant le règne des Ptolémées[1]. On a recueilli dans les mêmes nécropoles ptolémaïques des terres cuites d'une argile brune, un peu rougeâtre et friable, dont le caractère local est évident et qui les rend faciles à distinguer entre toutes. Des renseignements qui nous sont parvenus, nous sommes en droit de conclure que les collections particulières du pays renferment de nombreux spécimens en ce genre[2]. Une vitrine entière a pu être composée au Musée du Louvre avec des exemplaires de provenance égyptienne. Malheureusement la plupart de ces figurines sont encore inédites et n'ont pas fixé l'attention des archéologues autant qu'elles le méritent. Il y a là une lacune qu'il serait urgent de combler. En attendant, nous signalons comme objet d'étude la petite collection du Louvre où l'on trouvera, mêlés aux motifs plus récents de l'époque romaine, quelques types intéressants pour l'histoire hellénistique. Les figures comiques y sont représentées par des têtes

1. Rayet et Collignon, *Céramique grecque*, p. 269, 270, 371.
2. Voy. par exemple les jolies statuettes de la collection Pugioli, publiées par M. Néroutsos-bey, *L'ancienne Alexandrie*, 1888, p. 74-75. On y remarque des femmes drapées, analogues à celles de Cyrénaïque et dérivées du type tanagréen, un jeune Hypnos appuyé d'une main sur une lyre et tenant de l'autre une énorme tige de pavots.

d'hommes du plus fin travail : on sait que les Alexandrins avaient la réputation de gens d'esprit, très portés aux plaisanteries satiriques[1]. Les divinités helléniques sont en petit nombre; on compte parmi elles une Coré tenant la torche, traitée dans un style assez souple. C'est surtout dans le panthéon égyptien que les céramistes ont cherché leurs modèles en les accommodant aux formes plus récentes de l'art : le jeune Horus, avec un doigt sur la bouche, est reproduit fréquemment dans des attitudes diverses où se reflète la grâce de l'enfance. Une idole plus énigmatique se présente sous les traits d'une femme assise, coiffée des attributs isiaques et ouvrant les bras avec un geste bénisseur de Bouddha indien [2]. Les animaux sacrés, le bœuf Apis, le chat, ne sont pas oubliés. Les physionomies populaires de l'esclave nu et adossé à un pilier, de la danseuse, de la joueuse de cithare, nous ramènent à une observation plus précise de la réalité.

Telle qu'elle est, cette série donne une idée avantageuse de l'habileté déployée par les ouvriers alexandrins dans le façonnage des terres cuites, du IIIe au Ier siècle avant notre ère; elle prouve qu'ils ne sont pas les descendants indignes des consciencieux artistes chargés jadis de décorer les tombes pharaoniques. Avec autant de précision dans la copie de la nature, ils ajoutent à cette qualité native une pointe de gaieté et de pétulance où se reconnaît l'esprit nouveau qui a soufflé sur la vieille Égypte. Comme exemple de cette fabrique nous reproduisons une jolie statuette, attribuée par M. Rayet à la fin du IVe ou au début du IIIe siècle (fig. 48). C'est une composition dont aucun monument ou texte ancien ne peut être rapproché, mais qui

1. Voy. Pottier et Reinach, *Nécropole de Myrina*, p. 482.
2. M. Maspero veut bien me faire remarquer que ce motif dérive probablement de l'attitude donnée à un grand nombre de momies égyptiennes.

rappelle les fantaisies fréquentes des fables alexandrines. Un jeune Satyre, dans ses courses vagabondes à travers les bois et les monts, a trouvé une des outres où Éole a enfermé les vents. Il s'en saisit, heureux de cette aubaine et croyant y puiser du vin; mais à peine l'a-t-il débouchée qu'il voit, à sa grande surprise, l'outre se dégonfler et le vent qui en sort s'engouffrer avec violence dans la peau de bête dont son dos est couvert. La physionomie ébahie du mystifié est

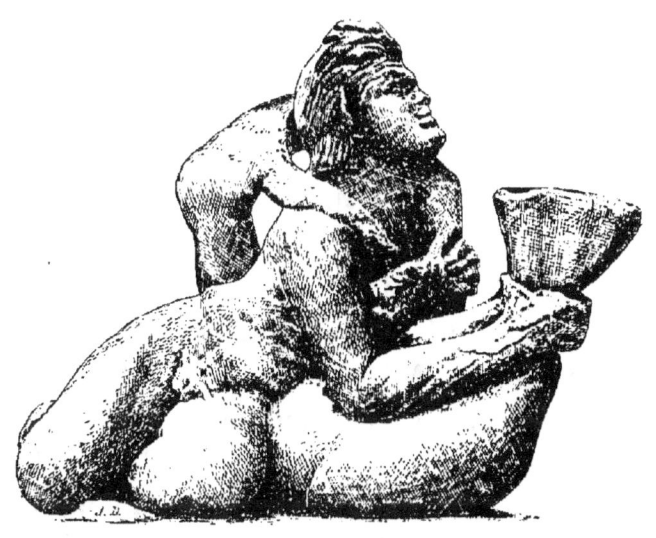

Fig. 48. — Satyre pressant une outre.
(Rayet, *Monuments de l'art antique*, pl. 85, n° 2.)

rendue avec esprit. Mais ce qu'il faut admirer encore davantage, dit M. Rayet, c'est l'habileté avec laquelle l'artiste a su faire sentir, voir en quelque sorte, le souffle fugitif, donner une réalité à ce qui n'a point d'existence.

Pour trouver des produits plus semblables à ceux de la Cyrénaïque, il faut nous transporter à l'autre bout de l'empire colonial de la Grèce, dans la partie septentrionale du monde civilisé, sur les rives du Bosphore Cimmérien. La Tauride, appelée aujourd'hui Crimée, dont les habitants, apparentés

aux Scythes, s'étaient fait un renom de férocité et de barbarie dans les légendes helléniques, conservait le souvenir de relations très anciennes avec la Grèce. C'est là qu'Iphigénie passait pour avoir été transportée par Diane et consacrée au service de la divinité locale dont les rites vouaient à la mort tout étranger abordant sur cette terre inhospitalière ; on sait comment Oreste, échouant sur cette côte après de lointaines pérégrinations, faillit y périr avec son fidèle Pylade et, reconnu à temps par sa sœur, réussit à s'enfuir avec elle. A l'époque historique, le voyage du philosophe scythe Anacharsis, contemporain de Solon, prouve que l'influence grecque avait déjà singulièrement transformé les mœurs de ces peuples barbares. Au ve siècle, les importantes cultures de céréales dans le royaume du Pont attirèrent de ce côté les commerçants et, au temps de son hégémonie, Athènes n'hésita pas à jeter là, en plein pays barbare, une garnison de colons pour s'assurer les arrivages de blé nécessaires à ses approvisionnements. Nymphæon, port de la Chersonèse Taurique, au sud de Panticapée, était le point le plus éloigné de l'empire athénien, sous l'administration de Périclès. Les revers de la guerre du Péloponnèse et surtout le désastre de Sicile furent bien près de porter une mortelle atteinte aux intérêts attiques dans ces contrées. Heureusement la dynastie qui présidait alors aux destinées du royaume, les Spartocides, usa d'une grande générosité à l'égard de ses anciens alliés et leur amitié survécut aux vicissitudes de la fortune. Au début du ive siècle, nous trouvons encore sur le trône des princes de cette famille, Satyros et son fils Leukon, qui se font connaître par une longue liste de bienfaits et de privilèges accordés aux Athéniens : les navires des autres nations devaient attendre que les vaisseaux attiques eussent leur complet chargement de blé avant de pouvoir s'approvisionner eux-mêmes ; en temps de disette, les Athéniens obtinrent d'acheter les céréales à des prix très modérés ; leurs

cargaisons furent affranchies des droits de sortie, etc.[1] On comprend que cette fidélité et cette sûreté de relations encouragèrent la cité grecque à resserrer ses liens d'amitié et d'intérêts avec le royaume du Bosphore. La route étant barrée du côté de la Sicile et de l'Italie, le commerce se rejeta avec empressement sur la voie maritime du nord. La péninsule taurique s'hellénisa complètement. En échange des céréales, les Grecs importaient leurs armes, leur orfèvrerie, leur céramique. Des colons s'établissaient dans le pays et épousaient des femmes indigènes. Un des plus illustres citoyens d'Athènes au IVe siècle se trouve ainsi avoir du sang cimmérien dans les veines. Son aïeul Gylon, chargé de négocier une alliance avec les princes du Bosphore, s'était assez mal tiré de son ambassade pour mécontenter la métropole et être condamné à une amende. Il s'exila alors volontairement, retourna en Tauride où il fut reçu à bras ouverts, s'y maria et eut deux filles qui émigrèrent plus tard à Athènes avec des dots considérables. L'une d'elles, Cléobule, devint la femme d'un grand négociant en armes, coutellerie et meubles : il s'appelait Démosthène et fut le père du célèbre orateur. Lorsque celui-ci fut à la tête d'un parti politique, ses ennemis ne manquèrent pas de rappeler cette filiation comme injurieuse. Ils le représentaient comme un intrus, un demi-barbare, dont la grand'mère était Scythe[2].

De tels faits expliquent d'une façon très satisfaisante la nature des objets qu'on recueille aujourd'hui en fouillant les *tumuli* des environs de Panticapée et de Phanagoria. Si l'on n'avait pas des renseignements aussi précis sur les relations suivies d'Athènes avec ces régions lointaines, on

1. Curtius, *Histoire grecque*, traduction Bouché-Leclercq, t. v, p. 124. Sur l'histoire du Bosphore Cimmérien et ses relations avec la Grèce, voy. aussi O. Rayet, *Études d'archéologie et d'art*, p. 196-202.
2. Curtius, *Ibid.*, p. 207-208.

s'étonnerait à juste titre de rencontrer dans les sépulcres des chefs scythes tant d'admirables bijoux du style le plus fin, des vases de bronze richement ciselés, des monnaies d'or au type d'Alexandre ou de Lysimaque, des poteries peintes d'un dessin purement attique, et enfin des statuettes de terre cuite reproduisant tous les motifs helléniques. Il suffit de parcourir les planches luxueusement gravées des *Comptes rendus de la commission archéologique de Saint-Pétersbourg* ou des *Antiquités du Bosphore Cimmérien*, d'après les originaux conservés au Musée de l'Ermitage, pour être frappé de l'étroite parenté qui existe entre les objets trouvés en Crimée et les produits des fouilles pratiquées en Cyrénaïque. La céramique peinte, en particulier, est tout à fait semblable dans les deux pays. Les vases de style sévère à figures rouges sont plus nombreux dans le Bosphore, parce que les importations grecques ont commencé dès le milieu du ve siècle. Mais la série la plus riche est celle du ive siècle, comme en Afrique : c'est la même abondance de petites amphores ou pélikés à figures rouges rehaussées de tons blancs, portant des sujets orientaux, des Amazones, des griffons, des cortèges bachiques ; c'est la même quantité de vases minuscules où les jeux d'enfants sont reproduits à satiété ; enfin on y constate aussi la présence d'amphores panathénaïques appartenant à l'époque tardive de cette fabrication.

Les comptes rendus de fouilles donnés par la publication russe sont assez détaillés pour fournir matière à une étude méthodique du mobilier funéraire. Deux faits sont ainsi mis en lumière : en général, les vases peints à figures rouges représentent seuls la céramique dans les tombes les plus anciennes ; les statuettes de terre cuite paraissent appartenir à une période plus récente et se mêlent à des poteries vulgaires, d'argile commune sans ornements, parfois décorées de guirlandes et de feuillages

10

blancs, ou ornées de reliefs. D'après ces indices, il est vraisemblable de placer au III^e siècle la grande floraison des figurines cimmériennes. Faut-il ajouter que la démarcation entre les vases peints et les statuettes n'est pas absolument tranchée? Il y a pénétration entre ces deux périodes. Les figurines qu'on recueille auprès des belles peintures ou des vases-statuettes du IV^e siècle sont rares et ont encore une saveur d'archaïsme, fort éloigné des principes hellénistiques[1]. On constate aussi la présence de poteries à figures peintes auprès des terres cuites de style récent; mais, dans ce cas, les peintures sont nuancées de tons blancs et la négligence du pinceau trahit la décadence de la fabrication, voisine du III^e siècle[2].

Le style des terres cuites est tout particulier, d'un provincialisme lourd où les formes s'empâtent dans une rondeur inélégante : beaucoup sont laissées à l'état brut au sortir du moule; celles que l'ouvrier a retouchées à l'ébauchoir n'y gagnent point en finesse ni en légèreté. Les gestes sont gauches, les draperies épaisses, les traits tirés ou grimaçants. Au premier abord, on pourrait se croire en présence d'une fabrique d'époque tardive, en pleine décadence romaine. Il est vrai que ces figurines n'appartiennent pas toutes à l'art hellénistique et que la fabrication a duré en Tauride jusque sous les empereurs, comme le prouve la découverte de monnaies au type des princes du Bosphore contemporains du I^{er} et du II^e siècle après Jésus-Christ[3]. Cependant nous croyons qu'on serait conduit à une conclusion très inexacte, si l'on ne tenait compte que de cette impression première. Les monnaies elles-mêmes sont de sûrs garants de l'antiquité des statuettes, car plusieurs portent la frappe

1. Voy., par exemple, la pl. 2, année 1870-71, dans les *Comptes rendus de Saint-Pétersbourg*, avec le texte de 1869, p. VI; 1870-71, p. 7.
2. *Ibid.*, 1867, p. XV; 1868, p. VIII; 1877, p. IV.
3. *Ibid.*, 1867, p. XI; 1872, p. XIX; 1875, p. XXVI.

de personnages appartenant au IIe siècle avant Jésus Christ, et elles se trouvent mêlées à des œuvres aussi inhabiles d'exécution que celles de l'époque romaine[1]. Enfin les figures encore influencées par l'art du Ve siècle et recueillies avec des poteries de style purement hellénique témoignent elles-mêmes d'une rudesse et d'une inexpérience étranges[2]. Nous sommes ici, non seulement en province, mais en pays barbare. Malgré leurs efforts et leur bonne volonté, malgré l'importation de moules grecs aussi abondante qu'en Cyrénaïque, les ouvriers de la Chersonèse taurique n'ont su tirer de ces creux que de grossiers essais, comparables à ceux de la décadence. Rien n'est plus instructif que leur échec pour montrer toutes les difficultés de ce métier délicat où se jouaient les mains adroites et admirablement exercées des ouvriers grecs. Les instruments étaient les mêmes, les modèles ne manquaient pas; mais ce qui était absent, c'était le sens du beau, la délicatesse du toucher, le *genius* sans lequel il n'y a point d'œuvre d'art. La peinture de vases indique une impuissance analogue. Si hâtives que soient les esquisses à figures rouges et blanches dont on barbouillait à Athènes les poteries destinées à l'exportation, elles peuvent encore passer pour des chefs-d'œuvre à côté des quelques imitations locales, tristement décorées d'un noir terne, d'un rouge faux, de maigres silhouettes, qui tranchent à première vue sur l'ensemble de la céramique recueillie dans les *tumuli* cimmériens.

L'intérêt de cette fabrique réside principalement dans le choix des sujets représentés. Là nous retrouvons des rapports étroits avec les produits de la Cyrénaïque. Les moules sont parfois identiques et l'on ne peut douter qu'ils aient une origine commune en Grèce. Nous citerons en ce genre parmi les produits les plus anciens une série

1. *Comptes rendus de Saint-Pétersbourg*, 1870-71, p. xxxvi.
2. *Idib.*, 1870-71, p. 7, pl. 2.

déesses assises, tenant dans leurs mains une sphère ou un plat[1] ; parmi les œuvres du grand style classique, un groupe de Coré avec le jeune Iacchos juché sur son épaule[2] ; parmi les motifs libres de l'époque hellénistique, les jeux de l'enfant avec son chien et son oiseau, les caricatures de vieilles femmes, le singe frappant à tour de bras dans un plat, etc.[3] Cette série de comparaisons achève de faire la lumière sur la date de la fabrique cimmérienne : elle passe par les mêmes phases que les ateliers d'Afrique et reçoit les mêmes moules d'une source intermédiaire. D'un bout à l'autre du monde ancien la Grèce répand les modèles de son industrie céramique et oblige des nations presque inconnues l'une à l'autre, séparées par d'énormes distances, à rivaliser ensemble sur le terrain qu'elle leur a choisi et préparé.

Le caractère oriental se précise davantage en Crimée. Ce ne sont plus de simples indications, des accessoires de costume, des détails de coiffure, comme en Cyrénaïque. Le voisinage immédiat de l'Asie se révèle dans l'introduction du costume classique des Phrygiens, bonnet à pointe recourbée, blouse large et flottante, braies ou *anaxyrides* couvrant les jambes jusqu'à la cheville[4]. Les guerriers à pied ou à cheval, armés du long bouclier ovale, ont le costume scythe et peuvent passer pour les reproductions des types indigènes[5]. Enfin l'on voit apparaître une figure de

1. Atlas des *Comptes rendus*, 1869, pl. 3, n°s 3, 4, 5 ; 1873, pl. 2, n° 1. Comparez avec les *Figurines antiques du Louvre*, pl. 40, n°s 4, 5.
2. Atlas des *Comptes rendus*, 1870-71, pl. 2, n° 1. Comparez avec les *Figurines antiques*, pl. 18 *bis*, n° 3.
3. Atlas des *Comptes rendus*, 1863, pl. 1, n° 6 ; 1869, pl. 3, n° 11 ; 1877, pl. 6, n° 9. Comparez avec les *Figurines antiques*, pl. 52, n° 5 ; pl. 54, n° 3 ; pl. 55, n° 5.
4. Atlas des *Comptes rendus*, 1859, pl. 3, n° 1 ; *Antiquités du Bosphore Cimmérien*, pl. 64, n° 1 ; pl. 70ᵃ, n° 7.
5. *Comptes rendus*, 1876, pl. 6, n° 8 ; 1877, pl. 6, n° 17 ; *Antiquités du Bosphore*, pl. 64, n°s 2, 3.

divinité essentiellement asiatique, originaire de Perse, le dieu Mithra, emblème du soleil et du feu, qui immole un taureau en lui plongeant un poignard dans le cou[1]. C'est à partir d'Alexandre que la religion du *Taurobole* commence à inonder de ses monuments l'Orient et les contrées grecques; introduite à Rome au temps de Pompée, elle fait fureur dans les deux premiers siècles de l'ère chrétienne. Elle passionnait la foule par ses cérémonies étranges, en particulier par le baptême sanglant que recevait l'initié placé sous la victime égorgée.

Les sujets familiers sont ceux que nous ont offerts les produits de Tanagre et de Cyrénaïque, femmes drapées, jeunes filles, éphèbes, enfants joueurs, danseuses, etc. Nous signalerons seulement un motif curieux, dont le type se retrouve d'ailleurs en Grèce, où il a été probablement inventé[2] : c'est un pédagogue conduisant un petit garçon à l'école (fig. 49). La tournure un peu grotesque et sénile du précepteur est rendue avec esprit; l'exécution du modelé est moins lourde que dans les autres terres cuites de même provenance. C'est un véritable tableau de genre, où il est impossible de chercher une intention mythologique. La Cyrénaïque a fourni, de son côté, l'image plus difficile à expliquer d'un personnage aux traits comiques, aux oreilles longues, à demi nu ou enveloppé d'un manteau à capuchon et entouré d'une troupe de petits enfants. M. Heuzey interprète cette espèce de *père Gigogne* comme un dieu de la génération, protecteur des enfants mâles, apparenté à Silène[3]. On peut se demander, en rapprochant cette composition des spécimens analogues de Béotie, de Crimée et de Myrina, si le modeleur n'a pas cherché là aussi

1. *Comptes rendus*, 1880, pl. 6, n° 6.
2. Voy. *Collection Lecuyer*, pl. U² (2); *Archæologische Zeitung*, 1882, pl. 8; la provenance indiquée est Tanagre.
3. *Figurines antiques*, pl. 56. p. 30.

à parodier les types des précepteurs chargés de garder les enfants ou de les mener en troupe à l'école. En effet, les familles grecques, dès le vᵉ siècle, confiaient la surveillance des jeunes garçons à des esclaves qu'on choisissait ordinairement parmi les plus âgés de la maison et qui étaient souvent de race barbare. Les peintures de vases du plus beau style attique sont remplies de ces scènes d'éducation, traitées déjà dans un esprit de caricature discrète et finement ironique[1]. C'est un de ces pauvres diables que le modeleur nous présente ici, le dos voûté, la barbe longue, coiffé d'un bonnet de forme exotique. Il porte avec humilité dans une sorte de besace la lyre de son élève qui marche à son côté, les mains vides, chaudement enveloppé dans son manteau. Ce jour entr'ouvert sur la société contemporaine a tout le prix d'un document historique, propre à éclairer les textes des auteurs sur l'éducation des enfants et la condition sociale des pédagogues. Nous y voyons tout le profit que l'industrie céramique a su tirer de la révolution accomplie dans l'art et combien s'est étendu le domaine de ses créa-

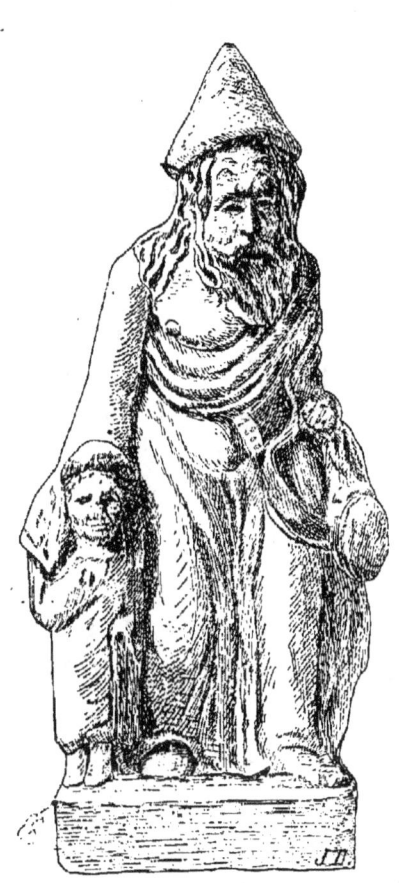

Fig. 49. — Pédagogue et enfant.
(*Atlas du Compte rendu de St-Pétersbourg*, 1869, pl. 2, nº 2.)

1. Voy. Paul Girard, *l'Éducation athénienne*, P. 115-126.

tions, depuis qu'elle n'est plus absorbée par la seule préoccupation des types religieux.

Le pédagogue barbare et son élève se retrouvent précisément dans une composition plastique fort célèbre de Scopas ou de Praxitèle, la mort de Niobé tuée à coups de flèches avec tous ses enfants par Apollon et Diane. Cet épisode dramatique est reproduit dans une série de quatorze statues conservées au musée de Florence; on s'accorde à y reconnaître des copies faites à l'époque romaine[1]. Un heureux hasard a fait découvrir en Crimée des répétitions en terre cuite et en plâtre peint de la même scène[2]. Elles sont probablement d'une époque assez basse, peut-être même postérieure à l'ère chrétienne, mais elles constituent un spécimen fort précieux des imitations exécutées d'après la grande sculpture. Elles n'ont point l'aspect des figurines ordinaires : le revers est complètement plat, de sorte qu'on pouvait les appliquer sur une paroi et les ranger à la file. L'ensemble formait une sorte de bas-relief qui devait orner le flanc d'un sarcophage de bois, pareil à ceux dont on a recueilli les débris en grand nombre dans les chambres sépulcrales de Crimée. Le sujet se prête bien à une décoration funéraire et il figure, en effet, avec la même signification sur des sarcophages en marbre sculpté des temps romains. Dans les terres cuites du Bosphore la copie est, suivant l'usage des modeleurs, tout à fait éloignée d'une exactitude servile. C'est plutôt une libre interprétation du chef-d'œuvre plastique. Le groupe central, Niobé et sa plus jeune fille, rappelle de près les mêmes personnages dans le fronton de Florence. On peut citer encore un jeune homme demi-nu, tombé sur les genoux et portant vivement la main à son dos comme pour en arracher le trait dont il se sent atteint,

1. Overbeck, *Geschichte der Plastik*, 3ᵉ édit., t. II, p. 52, fig. 104.
2. Atlas des *Comptes rendus*, 1865, pl. 3 et 4; 1868, pl. 2.

qui offre beaucoup d'analogie avec une des statues de marbre. Mais, plus souvent, les attitudes changent, comme dans la figure que nous reproduisons ici (fig. 50). C'est une

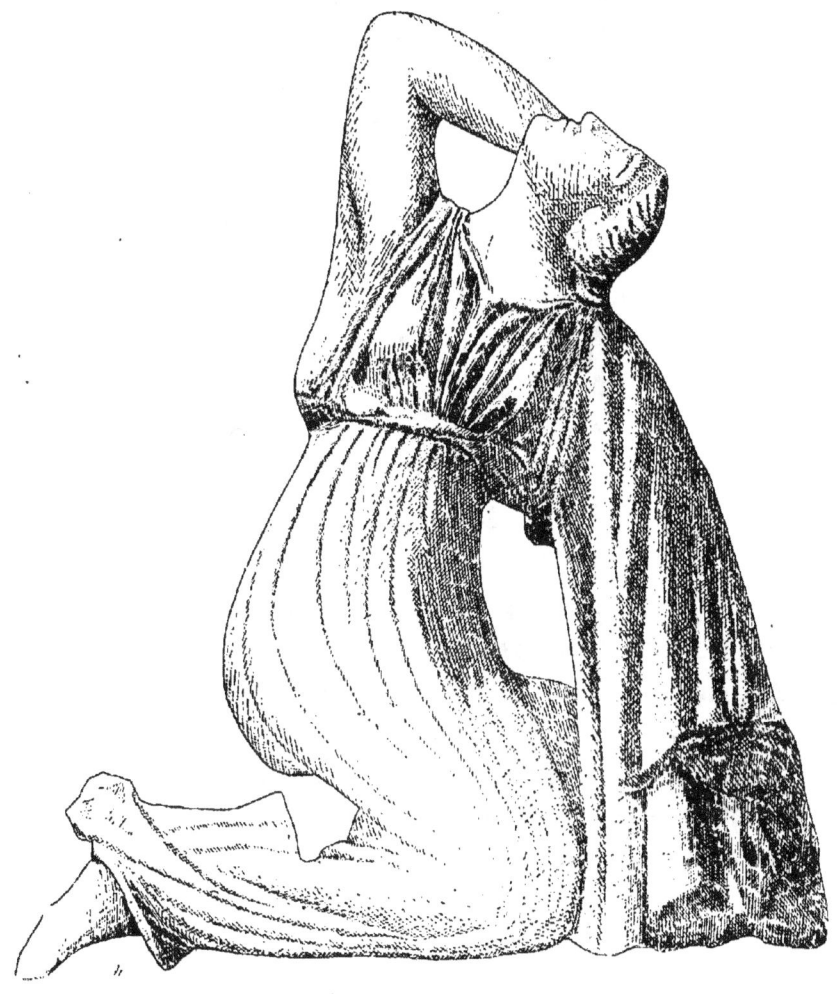

Fig. 50. — Niobide blessée.
(*Atlas du Compte rendu de St-Pétersbourg*, 1863, pl. 4, n° 3.)

Niobide tombée sur les genoux et portant la main à sa tête avec un geste douloureux. Les draperies sont raides et désagréablement symétriques, le style indique un art assez gauche; cependant l'attitude est pathétique et heureusement choisie. Notons encore, parmi les œuvres inspirées par la

sculpture, un enfant étranglant une oie[1]. Nous avons déjà remarqué en Cyrénaïque un emprunt fait à la composition de Boëthos. Mais ici le motif s'est affadi et a perdu toute sa grâce piquante : il se distingue à peine des autres jeux d'enfants. En outre, signalons plusieurs Vénus anadyomènes[2] dont nous retrouverons le motif traité avec plus d'ampleur et de variété dans les produits de Myrina.

Comme en Cyrénaïque, la caricature a exercé la verve des modeleurs cimmériens, mais avec une lourdeur et une absence d'esprit où se marque de nouveau l'infériorité artistique de la fabrique locale. Ce qu'elle invente est misérable et consiste en poupées bizarres, aux têtes hérissées de cornes qui les font ressembler à des diables[3]. D'autres types paraissent tirés de moules importés : les meilleurs sont analogues à ce qu'a produit l'Italie; les têtes chauves avec un nez crochu rappellent le *Pulcinello* napolitain[4]. Mais comme tout cela est loin de la finesse et de la gaieté franche où excellent les modeleurs d'Asie Mineure et les fabricants de petits bronzes alexandrins! Il semble que le pays soit trop sombre pour disposer aux idées comiques. Aussi nous avons hâte de quitter cette pauvre fabrique de Crimée, peu fertile en créations nouvelles, pour aller du côté du soleil, du côté de l'Orient, où nous verrons s'épanouir un art plus exubérant de force et de vie, plus riche en conceptions originales, plus souple d'exécution.

1. *Comptes rendus*, 1876, pl. 6, n° 9.
2. *Ibid.*, 1868, pl. 1, n° 14; 1870-71, pl. 3, n° 6; 1880, pl. 6, n°ˢ 10 et 11.
3. *Ibid.*, 1873, pl. 2, n°ˢ 7, 9, 10; 1874, pl. 1, n° 8.
4. *Ibid.*, 1859, pl. 4, n° 7; 1869, pl. 2; 1870-71, pl. 3, n°ˢ 9, et 10.

CHAPITRE VIII

L'ART HELLÉNISTIQUE EN ASIE MINEURE.

A deux heures de Phocée, la fondatrice de Marseille, et à dix heures de Smyrne vers le nord, s'ouvre sur la côte d'Éolide une large baie qui fait face à l'île de Métélin, l'antique Lesbos dont le profil montagneux s'élève des flots à l'horizon : les anciens l'appelaient golfe Élaïtique. Ces parages furent le théâtre d'un événement fameux dans l'histoire, le combat des Arginuses (406 av. J.-C.), où les Athéniens tentèrent un effort désespéré pour reconquérir l'hégémonie maritime qu'ils avaient perdue. Cent cinquante vaisseaux d'Athènes et de ses alliés heurtèrent la flotte des Péloponnésiens composée de cent vingt voiles. L'issue fut favorable aux premiers; quarante-trois navires ennemis seulement purent échapper après une effroyable mêlée. Mais une tempête soudaine, fondant des hauteurs de l'Ida, vint disperser vainqueurs et vaincus et rendit impossible le sauvetage des blessés tombés à la mer ou des cadavres flottants. Les généraux athéniens passèrent en jugement pour leur crime involontaire et furent condamnés à mort par la rigueur des lois. Dans un coin de la baie, maintenant déserte, s'abrite un petit port que des fouilles récentes ont permis d'identifier avec l'emplacement de l'antique Myrina. Le nom de cette cité, inconnu il y a dix ans, est aujourd'hui

célèbre parmi les amateurs d'antiquités, comme centre important de fabrication céramique : les produits de ses ateliers sont venus partager la vogue toujours croissante des chefs-d'œuvre tanagréens. De 1880 à 1883, les travaux de l'École française d'Athènes ont fait sortir de la nécropole myrinéenne plus d'un millier de statuettes dont un tiers environ est exposé dans les vitrines du Louvre. Le commerce en a répandu un grand nombre dans toutes les collections européennes et jusqu'en Amérique. Cette mine féconde ne paraît pas encore être épuisée, car on en voit paraître chaque jour de nouveaux spécimens.

Cette ville, destinée à une si prompte renommée, a fait peu de bruit dans le monde ancien. Bien que la fondation en remonte aux âges héroïques et qu'elle doive son nom à une Amazone, « l'agile Myrina » dont Homère place le tombeau en Troade, elle vécut sans gloire, presque sans histoire, à l'ombre de ses puissantes voisines, Pergame, Phocée, Smyrne. Nous savons qu'elle fit partie au ve siècle de la confédération athénienne. Ses belles monnaies d'argent sont recherchées au temps des successeurs d'Alexandre. Sous le règne de Tibère, elle fut rebâtie après un tremblement de terre qui l'avait jetée bas comme plusieurs autres cités de la région. De nouveau détruite sous Trajan par une catastrophe semblable, elle dut se relever encore de ses ruines, car pendant la période du Bas Empire elle était le siège d'un évêché. Puis son nom disparaît; la mer démolit ses môles et ses quais; les alluvions du petit fleuve qui la traverse, le Pythicus, recouvrent les débris de ses monuments. Aujourd'hui, on aperçoit seulement au bord de la mer une acropole aride où se dresse un pan de mur déchiré, seul souvenir d'une cité qui a eu dix-sept siècles d'existence.

La date de la nécropole a été fixée par le caractère épigraphique des inscriptions funéraires, par la présence des monnaies autonomes de la ville, antérieures à la domination

romaine, par la nature de quelques poteries à décor blanc mêlées aux statuettes, enfin par le style même des terres cuites[1]. Elle ne remonte pas au delà du III^e siècle avant notre ère et confine en certains points à l'époque de l'Empire romain. Le plus haut degré de prospérité qu'aient atteint les ateliers céramiques établis dans la région doit se placer vraisemblablement à la fin du III^e siècle et dans le courant du II^e. Le mobilier funéraire des sépultures, les sujets représentés en argile offrent de nombreux termes de comparaison avec les antiquités de Crimée, mais on constate sans peine que la culture artistique y était infiniment plus avancée : à cet égard, Myrina prend place à côté de la Cyrénaïque, sur un rang un peu inférieur à Tanagre.

L'influence du V^e siècle n'est pas encore entièrement perdue pour les modeleurs de cette région. Comme en Cyrénaïque et en Crimée, nous remarquons là certains types religieux qui gardent une physionomie primitive et archaïque : il semble que les moules d'où ils sont tirés se soient transmis à travers les âges sans s'altérer. Tel est un beau masque de Déméter et une petite statuette de cette déesse assise[2], qui nous reportent à l'art contemporain des guerres médiques, bien qu'ils aient été recueillis en compagnie d'autres objets appartenant à une époque beaucoup plus récente. Mais ces rappels de traditions oubliées sont fort rares. Partout on sent l'empire des écoles d'art écloses au siècle d'Alexandre. L'importation des moules tanagréens semble avoir été plus féconde ici que partout ailleurs. Jamais on n'a imité avec plus d'exactitude et de finesse le costume et la lente démarche des promeneuses béotiennes, à tel point que nombre de produits myrinéens pourraient être confondus dans les mêmes vitrines avec des statuettes

1. Pottier et Reinach, *La Nécropole de Myrina*, p. 107. 113, 228, 373.

2. *Ibid.*, pl. 27 (2), 44 (2).

de Tanagre, sans que l'œil le plus expérimenté soit capable de les distinguer[1]. Jusqu'à la base en forme de plaquette, particulière aux figurines de ce genre et totalement absente dans les autres, tout est reproduit avec la plus scrupuleuse fidélité : c'est la perfection dans la contrefaçon,

Ces imitations ont été une sorte de tribut payé par les Myrinéens au grand renom de la fabrique grecque : à cet égard, ils ont suivi l'exemple commun. Mais ce n'était pas assez pour eux de se montrer supérieurs à tous dans ce tour d'adresse. Ils aimaient mieux encore voler de leurs propres ailes : la métaphore est permise, appliquée à une industrie qui a été véritablement le triomphe des Amours et des autres divinités habituées à s'abattre dans les airs. Une des tombes de la nécropole ne contenait qu'une série d'ailes admirablement peintes, sans statuettes, comme si l'on eût jugé suffisant de placer auprès du mort un symbole gracieux de condition surhumaine et d'immortalité[2]. Cette prédilection particulière explique pourquoi un grand nombre de figurines sont privées de tout support. Les socles sont devenus presque inutiles : posant à peine le bout du pied sur le sol, le charmant bataillon d'Éros et de Victoires ou de Psychés souriantes semble raser la terre, prêt à reprendre sa course vers le ciel, sa demeure. C'est essaim sert de cortège aux deux grandes divinités. Vénus et Bacchus, dont le culte prend une nouvelle vigueur sur le sol asiatique, leur patrie d'origine. Ils règnent en souverains absolus dans ce monde funéraire et leur caractère de beauté sensuelle s'épanouit à l'aise sous le climat de la « molle Ionie. » La mère des Amours s'y montre de préférence en baigneuse, livrant à la brise les blancheurs de son corps,

1. *Nécropole de Myrina*, pl. 33 (1, 3, 5), 35 (2), 36 (2, 4, 5), 37-38. Voy. aussi les fragments recueillis à Halicarnasse; Newton, *A history of discoveries at Halicarnassus*, pl. 6ʰ, n° 1, 2, 3. 6.
2. *Nécropole de Myrina*, pl. 151.

laissant flotter autour d'elle ses cheveux humides ou se regardant coquettement dans un miroir, pendant que les Amours s'empressent autour d'elle; ici elle s'accroupit

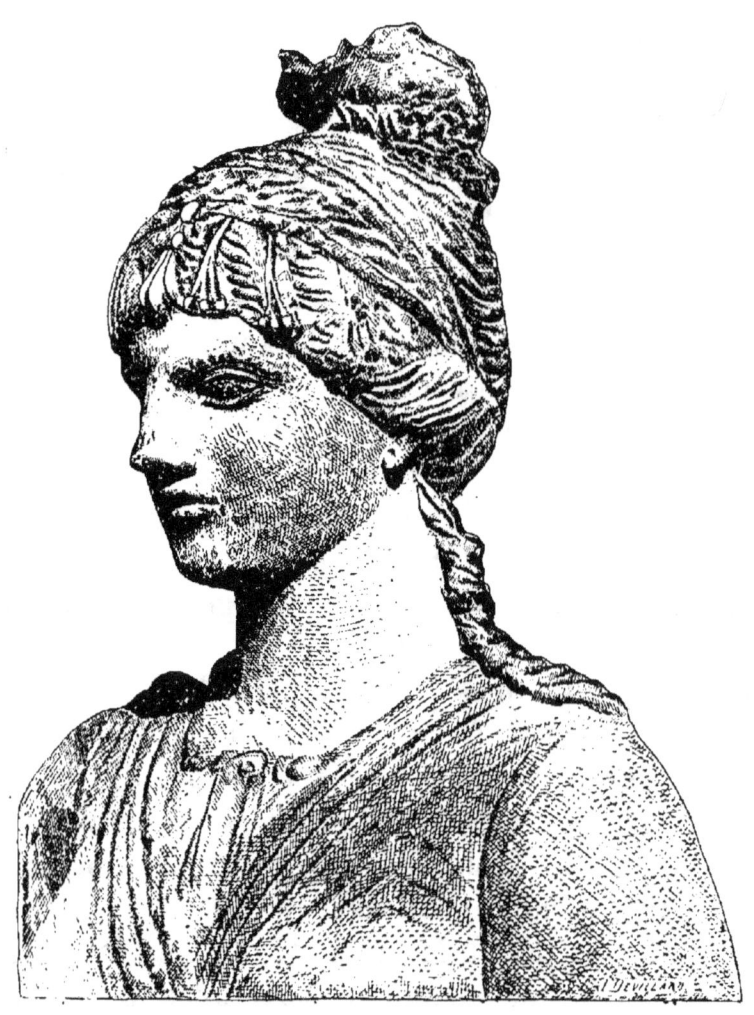

Fig. 51. — Buste d'Aphrodite.
(Pottier et Reinach, *Nécropole de Myrina*, pl. 9, n° 2.)

pour recevoir une douche d'eau fraîche sur la tête; là elle s'assied sur un escabeau pour polir à la pierre ponce les ongles de ses pieds; ailleurs, elle détache sa sandale ou sa ceinture et laisse tomber ses derniers vêtements sur le

vase rempli des parfums dont elle va oindre ses épaules. Parfois, éprise comme les Éros du désir des courses lointaines, elle se laisse emporter sur le dos d'un cygne ou, assise sur la proue d'un navire, elle met à la voile, divine voyageuse, pour quelque rive inconnue[1]. Nous la voyons supplanter audacieusement l'antique Déméter dans son rôle de protectrice des tombeaux. Elle emprunte à celle-ci sa forme de masque ou de grand buste pour émerger des entrailles mêmes de la terre. Afin de mieux entrer dans ce rôle, elle se montre sévèrement drapée dans une étroite tunique, et bien que sa coquetterie instinctive lui fasse mettre de riches pendeloques dans ses cheveux, elle représente assez bien une déesse austère (fig. 51). Mais il arrive aussi que le naturel reprend le dessus et la blonde déesse reparaît nue et souriante sous la même forme de buste coupé aux épaules[2].

Son compagnon Bacchus prend des allures inquiétantes d'androgyne, au contact de l'art asiatique, qui dans les premières figures de divinités laissait entrevoir le désir naïf de rassembler en une seule personne la nature mâle et la nature femelle. Cette idée, toute philosophique à ses débuts et destinée à exprimer l'universalité du principe divin, contribue à créer plus tard dans la plastique gréco-romaine un être bizarre où la foi pure trouve moins son compte que l'imagination blasée en quête de formes inconnues et, pour ainsi dire, inédites. L'ancien époux de la chaste Coré y perd

1. *Nécropole de Myrina*, pl. 2 (3), 3, 4, 5 (1, 2, 4, 5), 6 (4, 5), 7 (2), 10 (2). Rappelons qu'un tiers du produit de nos fouilles est devenu, aux termes de la loi turque, la propriété du gouvernement ottoman. Les statuettes sont exposées au musée de Tchinli-Kiosk; Reinach, *Catalogue du Musée de Constantinople*, 1882, p. 74-77. M. Reinach a publié, en outre, quelques spécimens de cette collection dans l'*American Journal of archæology*, t. IV, n° 4, pl. 14, 15. On y voit une très jolie figurine de Vénus nue assise sur un rocher et arrosant son corps avec le contenu d'un vase à parfums.

2. *Nécropole de Myrina*, pl. 9.

la gravité noble qu'on avait coutume de lui prêter au vᵉ siècle. Sa physionomie et son attitude ne symbolisent plus que la mollesse et la nonchalance où s'endort l'esprit obscurci par les vapeurs de l'ivresse[1]. La tête couronnée de larges pampres, cherchant d'une main à s'appuyer sur l'épaule de quelque Bacchante, la figure éclairée d'un sourire vague et inconscient, il laisse retomber pesamment le canthare vide qu'il vient d'épuiser : c'est l'image du débauché au sortir de l'orgie. Son corps à demi nu se dégage des draperies, qui semblent peser trop lourdement sur ses épaules fatiguées, et les rondeurs de son buste juvénile, son visage imberbe, les molles inflexions de tous ses membres lui donnent une apparence efféminée où s'ébauche visiblement le type de l'hermaphrodite[2].

La même influence façonne à l'image de ce dieu les corps des Éros enrôlés dans le thiase dionysiaque et serviteurs de Bacchus autant que de Vénus, comme l'indique la large couronne encadrant leur tête ou les feuillages piqués dans leurs cheveux. Leur troupe légère ne se compose plus seulement de garçonnets ailés, enclins aux jeux et aux ris[3]. Ceux qui prennent au milieu d'eux le rôle de coryphées ont la stature de jeunes adolescents, d'une grâce un peu maniérée et toute féminine. Avec des gestes harmonieux de danseurs, ils s'élancent dans l'espace[4], repoussant du pied la terre qui leur appartient, sûrs de leur puissance et de leur impeccable beauté (fig. 88). Quelques-uns sont de purs Orientaux par le prix qu'ils

1. Voy. un joli groupe de la *Collection Lecuyer*, Dionysos et une Bacchante, pl. G. Il est, sinon de Myrina, au moins d'une fabrique voisine et tout à fait contemporaine.

2. *Nécropole de Myrina*, pl. 7 (1, 3, 4), 25.

3. *Ibid.*, pl. 11 (4, 5), 12 (1, 2, 4, 5), 13 (2, 4), 17, 19 (1), 20 (4, 9,) 32 (4, 5), 33 (2), 34 (3), 42 (1).

4. *Ibid.*, pl. 12 (3), 13 (1, 3, 5), 14 (1); voy. la *Collection Lecuyer*, pl. Z³, A⁴.

attachent aux bijoux, aux bracelets, aux chaînettes et pendeloques dont ils surchargent leur torse et leurs jambes, poussant la manie du luxe jusqu'à se mettre des bagues aux doigts de pieds, entremêlant leur chevelure bouclée d'un curieux échafaudage de fruits et de feuilles[1] : le goût enfantin des Asiatiques pour le clinquant et les dorures s'affiche dans ces complications fastueuses. Le caractère d'hermaphrodite, si souvent indiqué dans ces figurines, se précise dans une belle statuette d'Éros voilé qui fend l'air rapidement, la tête baissée, tenant à la main une sorte de boîte à parfums (fig. 52). A ne regarder que le haut du buste, c'est une femme que nous avons sous les yeux : le voile qui recouvre la chevelure, la triple rangée de boucles sur le front, les rondeurs de la poitrine font illusion. Mais, pour qu'il n'y ait pas de doute, l'artiste a donné à la main droite un geste qui écarte la tunique du bas du corps et révèle discrètement le sexe du personnage.

L'aspect androgyne de ces représentations d'Éros n'a rien de choquant; il conserve encore un caractère de réserve et de pudeur. Il dérive directement des images créées par Praxitèle et ne franchit jamais la limite où finit le beau et où commence le bizarre. Ces Amours sont beaux dans leur grâce féminine, autant que les éphèbes des *Dialogues* de Platon auxquels vont naturellement les hommages admiratifs comme vers un des types les plus parfaits de l'humanité. « Pas plus que Phèdre ou Charmide, dit M. Reinach, l'Éros de Praxitèle n'est hermaphrodite : il est beau de la double beauté de l'homme et de la femme; c'est le chef-d'œuvre, ce n'est pas une erreur de la nature. » Malheureusement le goût public ne se maintint pas toujours à cette hauteur de conception. « Même chez le peuple le plus délicat de la terre, les idées des philosophes et des artistes

[1] *Nécropole de Myrina*, pl. 7 (1, 3, 4), 25.

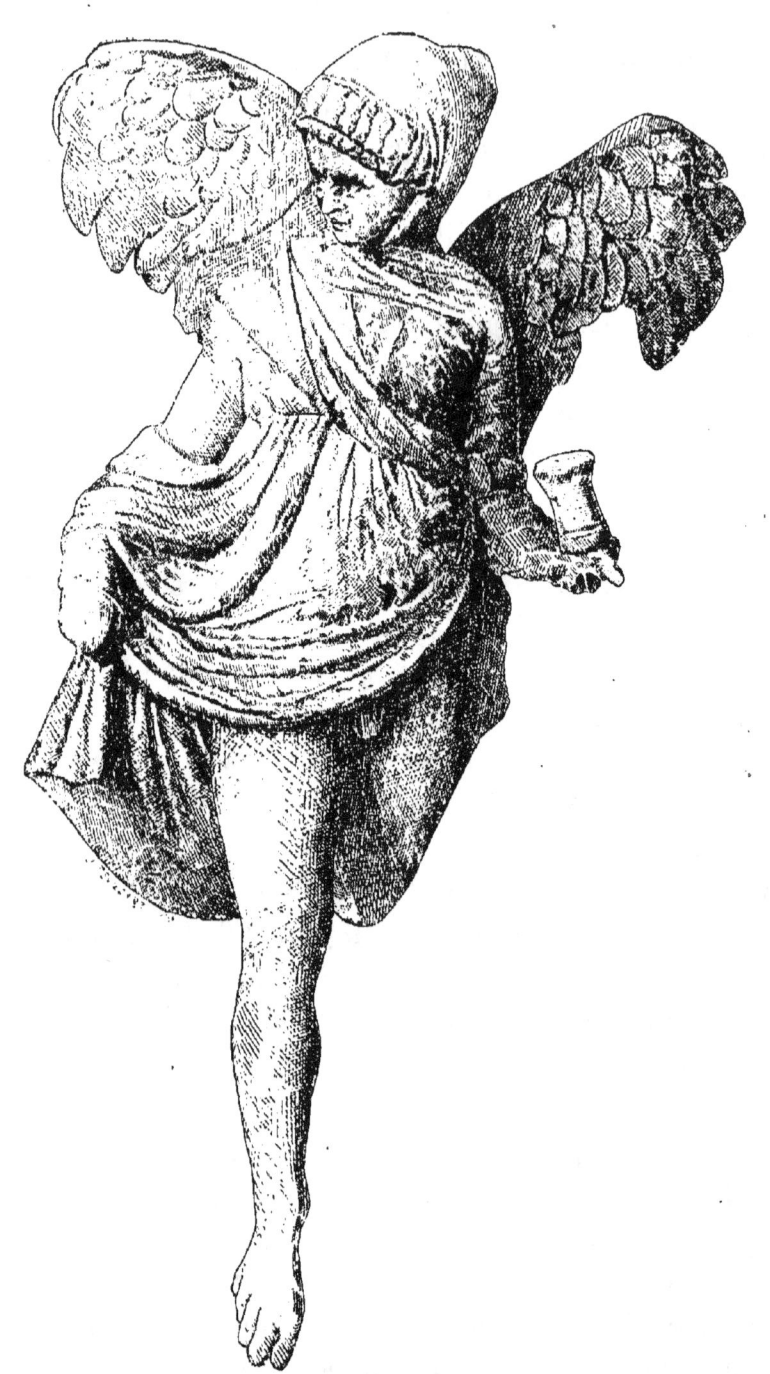

Fig. 52. — Éros volant.
(*Nécropole de Myrina*, pl. 15.)

illustres deviennent difficilement celles du grand nombre. Une pente rapide conduit des jeunes dieux de Praxitèle aux représentations sensuelles de l'Hermaphrodite. L'influence des religions orientales, à la fois mystiques et grossières, et surtout la décadence des mœurs, dénaturèrent l'idéal que la civilisation athénienne avait conçu. L'Hermaphrodite ne fut plus la synthèse de deux beautés, mais celle de deux sexes. On sait par quel raffinement l'Hermaphrodite Borghèse résume cette équivoque en la précisant. Avec les coroplastes de Myrina, nous ne sommes plus dans l'Académie de Platon, mais nous ne sommes pas encore à Pompéi[1]. »

Ces Éros ont des sœurs, compagnes aussi gracieuses qu'eux, qui se mêlent à leurs ébats et grossissent le cortège groupé autour de la déesse des jeux et des ris. Elles n'ont pas encore le type caractéristique des Psychés livrées aux mains des Éros tourmenteurs par la poésie et l'art gréco-romain. Leur ancêtre directe est Niké, la Victoire, dont elles reproduisent ordinairement l'attitude et le costume, mais avec un air de fantaisie plus libre qui appartient en propre à l'âge hellénistique. Elles portent des accessoires qui n'ont rien de commun avec le rôle de la Victoire, des vases à boire, des crotales ou castagnettes, des coquillages[2]. M. Cartault, en publiant une figurine qui provient évidemment de Myrina, a expliqué ainsi la filiation de ce motif comparé aux représentations anciennes de Niké : « Chez le poète comique Antiphon on nous raconte que les dieux ont enlevé à Éros ses ailes et les ont données à Niké comme un brillant trophée. Dans la poésie alexandrine, le type de Niké s'altère et se modifie d'une manière analogue

1. S. Reinach, notice de la pl. 14 dans la *Nécropole de Myrina*, p. 329.
2. *Ibid.*, pl. 21 (1 et 2), 22 (1 et 3). 23.

à celui d'Éros dont elle apparaît déjà comme le pendant chez le poète comique cité précédemment. Les *Dionysiaques* de Nonnos, influencés ici comme en général par la poésie alexandrine, décrivent d'une façon particulièrement caractéristique son apparition aux noces de Cadmos. — Pour faire plaisir à Zeus, Niké, chaussée de sandales aux courroies entortillées, se montra dans la chambre nuptiale, saluant Cadmos favori de Zeus : près du rideau du lit, elle mêla sa voix à celle des jeunes filles dans le chant d'hyménée ; exécutant un pas de danse, elle s'engagea dans la ronde gracieuse et agita ses ailes à côté de celles d'Éros. — Ce passage montre bien comment Niké, devenue un pendant féminin d'Éros, a été touchée par ces conceptions souriantes, confinant au genre, qui ont pris place dans la poésie alexandrine[1]. »

« Nous avons donc bien affaire à une Niké dansante et c'est ici le lieu de remarquer quel rôle considérable a joué la fantaisie dans la création de beaucoup de statuettes trouvées à Myrina. Déjà les *danseurs* nous ont offert un singulier mélange du féminin et du masculin.... Ici c'est une danseuse qui reçoit des ailes ou une Niké dans une attitude bien éloignée de ses anciennes fonctions mythologiques. Les coroplastes cédaient évidemment au goût de la nouveauté qui a tourmenté l'époque hellénistique ; ils ne songeaient guère à préciser le sens de leurs figurines et leurs conceptions avaient quelque chose de flottant. Il faut conserver aux figurines de Myrina quelque chose du vague qui a présidé à leur éclosion. Elles représentent des personnages de la vie auxquels on s'est plu à donner des ailes, des êtres mythologiques auxquels on a enlevé leur caractère primitif.

1. Ces réflexions, dit en note M. Cartault, sont empruntées à un livre de M. Knapp sur les représentations de la Victoire dans les peintures de vases, *Nike in der Vasenmalerei*, p. 6.

Au point de vue de l'histoire de l'art grec, cette conception est des plus intéressantes. Les fouilles de la nécropole de Myrina nous apprennent d'où sont venues toutes ces figures légères et dansantes qu'ont prodiguées sur les murs les peintres décorateurs d'Herculanum et de Pompéi et qu'on rattache tant bien que mal au cycle de Dionysos ou à celui d'Aphrodite; c'est d'Asie Mineure qu'elles ont pris leur vol et c'est à l'art hellénistique de l'époque des successeurs d'Alexandre qu'elles doivent leur naissance [1]. »

Jusqu'à présent nous n'avons senti dans tous ces motifs qu'un vague parfum d'orientalisme, littéraire et poétique, inhérent au climat et aux mœurs faciles des régions asiatiques. L'influence des cultes locaux s'affirme avec plus de force dans une série de statuettes habillées à la mode phrygienne, large blouse serrée à la taille, pantalons flottants jusqu'à la cheville, bonnet conique à pointe aplatie et rabattue sur le sommet de la tête. On peut y reconnaître des représentations d'Adonis, compagnon de la Vénus orientale, ou d'Attis, aimé par la Mère des dieux, Cybèle, et dont le culte était très répandu en Asie. Le jeune dieu se livre parfois à une danse animée dont le mouvement ramène à plusieurs reprises le geste des mains jointes au-dessus de la tête [2], attitude caractéristique et souvent reproduite dans les peintures de vases : elle n'est jamais prêtée qu'à des figures de type oriental et elle appartient sans doute aux rites de la religion indigène. Un autre personnage, plus énigmatique, tient dans sa main droite une fleur à quatre pétales ou une graine de pavot coupée en deux, symbole attribué au dieu lunaire Mên ou à Attis [3]. Ajoutons que cette statuette porte au revers des épaules deux trous pour l'insertion d'ailes mobiles, ce qui en complique singu-

1. Cartault, *Collection Lecuyer*, notice de la pl. C5.
2. *Nécropole de Myrina*, pl. 28 (3), 54 (1).
3. *Ibid.*, pl. 31.

lièrement la nature mystérieuse. Mais on connaît par les produits de Tarse l'existence d'un dieu ailé, revêtu du même costume phrygien, que M. Heuzey assimile à Mên-Attis (fig. 61)[1]. Nous avons donc affaire ici à une divinité purement locale, mêlée par les fabricants d'ex-voto aux dieux helléniques et adorée avec la même ferveur par les dévots de ce temps. C'est un exemple curieux du syncrétisme introduit dans les œuvres céramiques de l'Asie : ce motif n'est lui-même qu'un reflet de l'état étrange où se trouvaient les consciences tiraillées entre le respect des cultes nationaux et la soumission à la toute-puissance de l'Olympe hellénique. Minerve, Junon, Cérès, Niké, les Muses, Hercule, Hermès, Ploutos[2] apparaissent eux-mêmes, timidement, mais leur présence indique assez combien est devenu large le cycle divin où l'on peut puiser pour les offrandes funéraires.

C'est encore au souvenir de quelque vieille divinité orientale qu'est due la création de femmes assises, nues ou drapées, coiffées d'un énorme diadème ciselé à jour dans lequel sont enchâssés toutes sortes de motifs décoratifs, entre autres le croissant lunaire[3]. On peut songer au culte d'Anaïtis, de l'Artémis persique, issue de la religion babylonienne, dont les images se sont perpétuées jusqu'à l'époque romaine. Leurs bras sont en général articulés et mobiles : M. Heuzey s'est fondé sur un texte curieux de Servius[4] pour prouver que ce détail devait appartenir aux idoles anciennes, afin de frapper les esprits par une apparence de vie réelle. Dans la suite, ces figurines ont pris un carac-

1. *Les fragments de Tarse au Musée du Louvre*, fig. 12.
2. *Nécropole de Myrina*, pl. 18 (2), 19 (2), 20 (1, 2, 3), 28 (2, 4, 5), 29 (6, 8), 32 (2), 33 (6), 34 (6).
3. *Ibid.*, pl. 1 (2, 5).
4. *Ad. Aeneid.*, VI, 68; voy. *Catalogue des figurines du Louvre*, p. 43 et 45, note 1.

tère plus simple d'amulettes et de poupées, mais l'origine en appartient incontestablement à une haute antiquité[1].

La diversité des types de divinités eut pour conséquence la création d'une catégorie plus spéciale d'idoles funéraires. Le mort n'a plus autour de lui ces invariables images de Déméter, de Coré, de Bacchus mystique, auxquelles s'attachaient des idées de protection et de consolation dans le tombeau. D'autres idoles expriment d'une façon plus particulière les sentiments de deuil. Ces symboles revêtent un aspect nouveau, conforme au caractère de la société grecque, moins sereine et moins tranquille dans ses espérances d'immortalité : ils font sentir de préférence l'amertume des regrets et la douleur de l'existence perdue. Ce sont des Éros voilés et comme enveloppés de crêpes sombres, d'autres appuyés sur une torche retournée[2], et surtout de plaintives et lugubres Sirènes, se frappant la poitrine ou s'arrachant les cheveux (fig. 53). On s'aperçoit que l'âme humaine, en présence d'un si grand mystère, est devenue craintive, remplie d'incertitudes et de troubles.

A côté des motifs religieux, les compositions empruntées à la vie familière offrent autant de variété et prêtent à des réflexions aussi instructives pour l'histoire des idées artistiques. Les modeleurs de Tanagre et de Cyrénaïque s'étaient complu dans la répétition un peu monotone de la femme drapée, assise ou debout. Ceux d'Asie Mineure n'ont pas méconnu la grâce facile de ces représentations, mais ils s'y attardent moins. Épris des charmants Éros, ils devaient être séduits par la gentillesse et la gaieté des enfants. Ces deux petits mondes se confondent souvent à leurs yeux : de part et d'autre ce sont les mêmes ébats,

1. On a publié dans la *Collection Lecuyer*, pl. F, une statuette analogue, d'un type plus hellénique, assise sur un trône à dossier : on croit qu'elle provient de Thèbes.
2. *Nécropole de Myrina*, pl. 34 (5), 27 (1, 3, 4) et p. 385 (fig. 47).

es mêmes jeux, la même ardeur au plaisir et à la joie de vivre. Que ces bambins aient des ailes dans le dos ou non, ils sont compères et compagnons pour les amusements de tout genre, tourmenter des bêtes, chevaucher sur le dos des oies, faire sauter les chiens après une grappe de raisin, grimper sur les tables, transporter à la force du poignet de lourds ustensiles ou se quereller ensemble et se battre avec fureur[1]. Les animaux martyrisés prennent quelquefois leur revanche, comme nous le voyons dans cette charmante composition où un bébé, gras et dodu, soigneusement peigné par sa mère et récompensé de sa sagesse par une belle grappe de raisin, essaie avec terreur de repousser les atteintes d'un coq qui se précipite le bec en avant, les plumes hérissées, pour avoir sa part du goûter (fig. 54). Tout n'est pas plaisir dans la vie de l'enfance : il faut compter les heures consacrées à l'étude sous la surveillance du pédagogue qui montre du doigt la leçon, prêt à relever les moindres fautes[2];

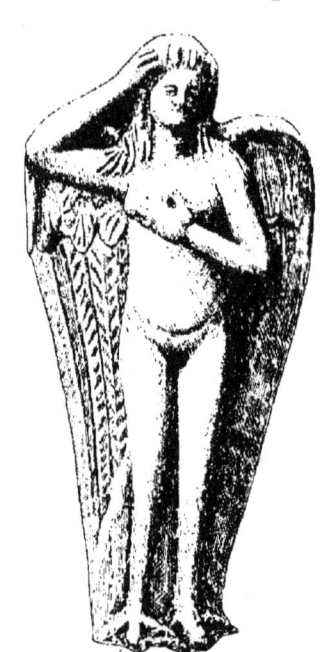

Fig. 53. — Sirène funéraire.
(*Nécropole de Myrina*, pl. 27 n° 5.)

les petites filles elles-mêmes sont occupées à faire des devoirs[3]. Enfin, la tâche terminée, l'écolier rentre à la maison, à moitié endormi sur l'épaule de l'esclave qui l'a pris dans ses bras et éclaire la route, une lanterne à la

1. *Nécropole de Myrina*, pl. 11 (1 et 2), 17, 18 (1, 3), 29 (5), 35 (2), 42 (1, 3, 4, 5), 43 (1, 3, 5, 6), 44 (4, 5). Voy. aussi Rayet, *Études d'archéologie et d'art*, p. 587; Frœhner, *Collection Gréau*, pl. 34, 35, 36, 38.
2. *Nécropole de Myrina*, pl. 29 (3).
3. *Ibid.*, pl. 42 (2).

main[1]. Puis voici les récréations promises : l'enfant va à la promenade. Soigneusement emmitouflé dans son manteau et coiffé d'un bonnet, il donne la main à une nourrice vieille et courbée[2]. La fillette accompagne sa mère; elle marche à quelques pas en arrière, levant le nez et questionnant sur toutes choses; pour ne pas se perdre, elle a

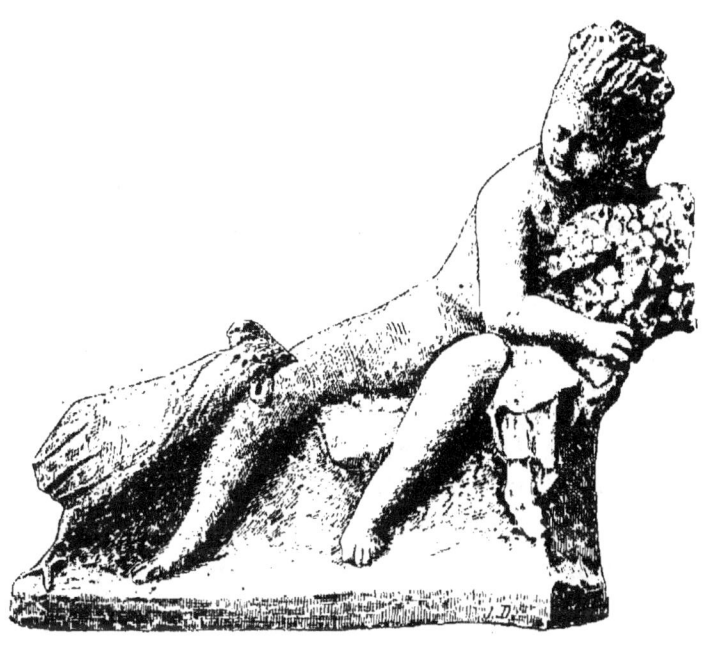

Fig. 54. — Enfant se défendant contre un coq.
(*Nécropole de Myrina*, pl. 42, n° 4.)

pris le bas du manteau maternel et se fait traîner à la remorque[3]. L'horizon des modeleurs s'est singulièrement élargi : ils puisent à pleines mains dans la nature, dans les scènes de la vie qui se déroulent sous leurs yeux. A tous les coins de rue, dans tous les incidents de l'existence de famille, ils trouvent matière à des observations piquantes. C'est là qu'ils se montrent vraiment originaux et dignes du

1. *Nécropole de Myrina*, pl. 53 (4).
2. *Ibid.*, pl. 59 (4).
3. *Ibid.*, pl. 59 (5).

nom d'artistes. Le monde des femmes et des enfants est le théâtre ordinaire de leurs études; ils explorent ce domaine après les peintres de vases, leurs collègues industriels qu'ils remplacent avec les mêmes qualités d'observation fine et de souple exécution.

L'homme apparaît à son tour dans cette représentation en raccourci de la société contemporaine. Le portrait est esquissé en quelques touches spirituelles; l'observation satirique y appelle franchement à son aide la caricature. Évidemment ce n'est pas la beauté masculine qui a frappé les artistes : ils ont réservé les qualités de grâce et de noblesse à l'enfant et à la femme. Quant à leurs semblables, ils ont cherché surtout à les peindre sous des traits ridicules. Petits commerçants, boutiquiers, esclaves, tout le menu peuple qui s'agite sur les marchés et dans les faubourgs de la ville, voilà quels ont été leurs modèles : ils se sont appliqués à rendre avec un implacable réalisme les expressions serviles, rusées, laides et comiques, qu'ils lisaient sur les physionomies des gens de basse condition. C'est la peinture fidèle de la rue, de la foule où s'agitent les bourgeois flâneurs, les marchands, les crieurs publics, les bateleurs. Toute une série de types défile sous nos yeux, qui eût fait la joie d'un Callot ou d'un Téniers. L'art n'a jamais poussé plus loin l'ironie dans l'étude de la trivialité. Voici l'esclave cuisinier, aux cheveux rasés, à la figure glabre (fig. 63) : il tient d'une main un plat, probablement destiné au dîner de ses maîtres, et approche l'autre main de sa bouche, comme s'il mangeait avec gloutonnerie[1]. D'autres reviennent du marché avec un lapereau, des paniers de raisins[2]. Trois statuettes rappellent les joies innocentes de la pêche à la ligne. C'est d'abord un vieux bonhomme

1. *Nécropole de Myrina,* pl. 47 (6).
2. *Ibid.,* pl. 47 (1, 2).

à l'air grognon, appuyé sur un haut bâton et portant de la main gauche le panier de jonc tressé où l'on met le poisson : sans doute, il regarde l'emplacement favorable à choisir. Puis nous voyons le second, coiffé d'un méchant chapeau sans bords, les jambes jointes, le bras droit tendu, tout occupé à surveiller son liège flottant. Enfin le troisième, la jambe gauche levée, la tête renversée, paraît tirer sa ligne d'un geste précipité : le poisson a mordu et la proie était belle, à en juger par l'effort comique du pêcheur[1]. Voici le paysan se rendant à la ville : la route est longue et poussiéreuse, le soleil ardent ; aussi le voyageur fait des haltes fréquentes et s'assied pour redemander un peu de force et de courage à la gourde qu'il a eu soin d'emporter[2]. Élevons-nous d'un degré : nous rencontrons le bourgeois enrichi, promenant par les rues sa lippe dédaigneuse, correctement drapé dans son manteau, avec un air fort divertissant de Prudhomme grec qui regarde de haut le vulgaire[3]. Que de sujets drôlatiques ! Que de *charges* amusantes on pourrait énumérer ! N'oublions pas la troupe des acteurs, leur variété inépuisable de types, depuis le père noble de comédie « avec sa large barbe au milieu du visage » jusqu'au parasite éhonté, les mains croisées sur son ventre d'un air de piteuse résigna-

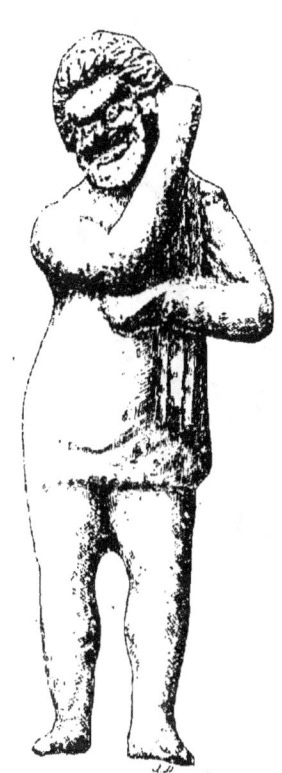

Fig. 55. — Acteur comique.
(*Nécropole de Myrina*, pl. 45, n° 9.)

1. *Nécropole de Myrina*, pl. 46 (1), 47 (4), 45 (3).
2. *Ibid.*, pl. 47 (3).
3. *Ibid.*, pl. 47 (5).

tion, attendant sans doute un bon dîner qui ne vient pas[1]. Nous reproduisons un de ces acteurs, bien caractérisé par le masque, les yeux petits et enfoncés, le front plein de bosses saillantes, la perruque courte et drue, le manteau jeté sur l'épaule (fig. 55). La main droite levée et rapprochée de la bouche, la tête tournée de côté, il ressemble à un valet de comédie, à un Xanthias ou Carion faisant un aparté et communiquant au public des réflexions humoristiques sur son maître. Nous avons choisi comme caricature des métiers populaires une statuette qu'on dit provenir de Pergame, centre très voisin de Myrina; elle est d'une finesse tout à fait remarquable. C'est un marchand forain (fig. 56). « Vêtu d'un simple caleçon, il tient devant lui, appuyée contre son ventre, une corbeille évasée dont il ne subsiste plus qu'un morceau, et, le buste renversé en arrière, la poitrine gonflée, la tête au vent et la bouche ouverte, il crie sa marchandise... Il est singulier de voir avec quel soin et quelle science, dans ces simples

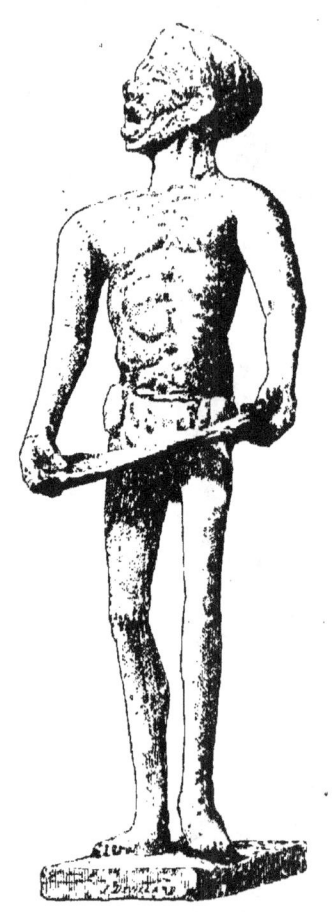

Fig. 56. — Marchand ambulant.
(Rayet, *Monuments de l'art antique*, pl. 88, n° 3.)

charges lestement troussées, l'artiste a rendu la charpente du corps humain et les détails essentiels de l'anatomie[2]. » La maigreur exagérée, la calvitie, l'ampleur du nez et des

1. *Nécropole de Myrina*, pl. 45, 46 (4, 5).
2. O. Rayet, *Études d'archéologie et d'art*, p. 388.

oreilles sont les traits ordinaires de ces portraits satiriques. Il est probable que les petits bronzes alexandrins ont fourni souvent aux céramistes des modèles tout préparés pour le surmoulage, car l'on reconnaît encore dans certaines figurines d'argile une sécheresse et une vigueur de touche où transparaît le travail du métal[1].

Ce penchant aux drôleries n'exclut pas absolument les représentations plus sérieuses du monde masculin. Mais celles-ci sont assez rares et, si le modeleur se hasarde à façonner un beau corps d'athlète nu, il ne songe plus à inventer de lui-même l'attitude et les gestes du personnage : il a recours dans ce cas au procédé plus commode de l'imitation, il reproduit une œuvre connue de la grande sculpture[2]. Veut-il nous présenter les épisodes de la vie conjugale, la réunion de la femme avec son mari, c'est à la peinture qu'il s'adresse. Un des groupes les plus importants de la fabrique myrinéenne rappelle une fresque célèbre du Vatican, les *Noces Aldobrandines*[3], que l'on considère comme une copie romaine d'un tableau exécuté à l'époque hellénistique. Ce groupe nous fait voir le premier acte de la soirée des noces, quand les époux se retrouvent seuls en tête à tête, assis sur le lit nuptial (fig. 57). La jeune femme, chastement enveloppée dans ses longs voiles, a le regard perdu dans une vague rêverie; le jeune homme se penche vers elle avec une tendresse émue et impatiente. Une grande pureté d'expression est répandue sur toute cette scène : on y sent cette sérénité un peu grave, cette noblesse tranquille d'attitudes qui est la marque des œuvres les mieux inspirées de l'antiquité.

1. Voy. dans la *Nécropole de Myrina*, p. 476-488, l'étude détaillée que j'ai consacrée à la caricature dans l'art grec et à l'influence des Alexandrins sur ce genre de représentations.
2. *Nécropole de Myrina*, pl. 41 (3).
3. Baumeister, *Denkmäler des klassischen Altertums*, fig. 946.

Cette charmante composition nous amène à noter un élément de plus en plus important dans la fabrication des figurines et, en général, caractéristique à cette époque de l'art. La reproduction des œuvres célèbres en sculpture et en peinture devient une mine féconde de sujets pour les

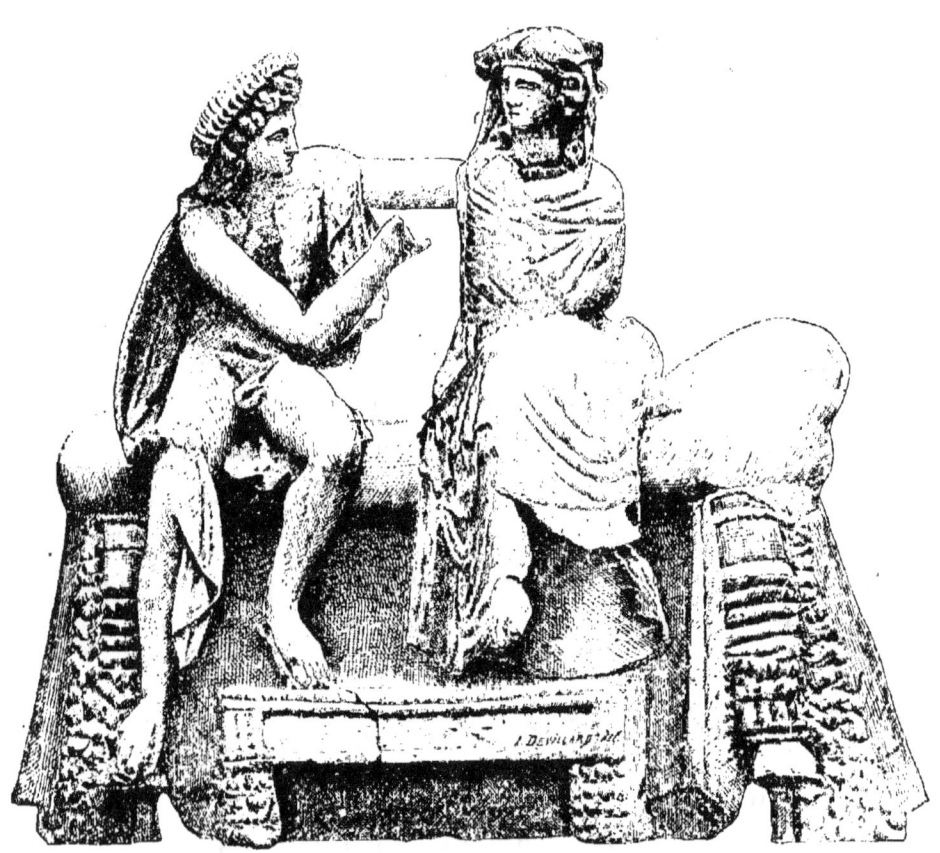

Fig. 57. — Scène nuptiale.
(*Nécropole de Myrina*, pl. 40, n° 2.)

modeleurs comme pour les sculpteurs, les uns fabriquant des milliers d'ex-voto destinés aux temples et aux sépultures, les autres peuplant de statues les palais des princes ou les maisons des riches particuliers. Deux raisons expliquent pourquoi l'on songeait moins alors à inventer qu'à imiter, sans exactitude servile, les créations antérieures. C'est

d'abord une certaine impuissance d'imagination qui paralysait les esprits de ce temps : il semblait que tout fût dit en matière d'art, qu'on ne pût songer à rivaliser avec les chefs-d'œuvre éclos pendant les deux derniers siècles; l'incontestable supériorité de ces merveilles écrasait d'avance les essais nouveaux. Ensuite, le besoin de produire vite pour satisfaire aux exigences croissantes du public interdisait les longues réflexions où se mûrissent les conceptions fortes et originales. Les cours des Attales, de Ptolémée II, d'Antiochus Épiphane, sont, au IIIe et au IIe siècle avant Jésus-Christ, les centres d'une véritable industrie artistique où les sculpteurs acquièrent une prodigieuse habileté de main et répètent sans se lasser, à l'usage de leurs riches clients, les œuvres célèbres. Ce que les grands artistes font pour les monarques, les fabricants de petits bronzes et les modeleurs de terres cuites le font aussi pour les simples citoyens. C'est un immense et actif atelier, dans lequel l'adresse et l'ingéniosité remplacent les qualités supérieures d'inspiration et d'invention. Il en sort souvent des œuvres un peu froides; mais, dans le détail, que de grâce, que d'esprit employé à rajeunir et à transformer les types anciens !

Les deux grands noms qui dominent toutes ces copies d'antiques sont ceux de Praxitèle et de Lysippe. Au souvenir du premier se rattache une série importante de Vénus parmi lesquelles on reconnaît des imitations plus ou moins libres de l'Aphrodite Cnidienne, debout et nue à côté d'un vase à parfums[1], quelques Éros inspirés par les originaux célèbres de Thespies ou de Parion[2]. Nous avons, en outre, une adaptation intéressante de l'Hermès portant Dionysos enfant, découvert à Olympie en 1877 dans les fouilles de la mission allemande. C'est la seule œuvre du maître qu'on puisse consi-

1. *Nécropole de Myrina*, pl. 5 (4); Frœhner, *Terres cuites d'Asie Mineure*, pl. 22 (3).
2. *Nécropole de Myrina*, pl. 6 (1), 13 (1, 5).

Fig. 58. — Satyre portant Bacchus enfant.
(*Nécropole de Myrina*, pl. 26, n° 2.)

dérer avec une entière certitude comme étant l'original authentique : pour cette raison, elle a pris place au premier rang de la statuaire antique. Depuis cette découverte, on a constaté dans les produits de l'art gréco-romain un assez grand nombre de copies plus ou moins libres du même motif. Parmi les terres cuites nous signalerons une figurine en forme de vase que l'on dit provenir du Pirée et dans laquelle on reconnaît une imitation assez fidèle de la composition imaginée par Praxitèle : Mercure porte l'enfant Bacchus sur le bras gauche et tient de la main droite une grappe de raisin, détail important pour la restitution de l'accessoire absent dans le marbre d'Olympie; mais cette main est baissée, au lieu d'être élevée en l'air conformément au geste donné par le sculpteur attique à son personnage[1]. Le groupe de Myrina s'éloigne encore plus du modèle ancien : il offre un singulier mélange de type différents, issus de la peinture ou de la plastique et ingénieusement combinés ensemble. Ce n'est plus Mercure qui porte le jeune dieu et s'efforce de le distraire : c'est un Satyre qui se trémousse gaiement, dansant sur la pointe des pieds, la bouche ouverte par un léger rire, un pan de son manteau rempli de beaux fruits vers lesquels l'enfant tend sa petite main (fig. 58). J'ai fait de cette charmante scène une étude détaillée[2], dont je me contenterai d'indiquer les conclusions. Le prototype auquel il faut remonter est l'Hermès de Praxitèle; l'idée de placer l'enfant assis sur le bras écarté du corps apparaît déjà au IVe siècle, dans une œuvre du sculpteur Euphranor, et de nombreux sarcophages romains en offrent des exemples; la danse sur la pointe des pieds était spéciale aux Satyres, dans un jeu appelé σκοπ ς, et elle avait fourni probablement un sujet à Antiphilos, peintre du IVe siècle. L'indication minutieuse des muscles,

1. *Collection Lecuyer*, pl. R5, n° 2.
2. *Nécropole de Myrina*, p. 372-384.

l'admirable anatomie du torse, la sécheresse nerveuse des jambes rappellent le travail du métal et il est probable que cette statuette est due au surmoulage d'un petit bronze, analogue à une élégante figure de Satyre bondissant, que l'on a découverte dans les fouilles de Pergame. Tous les détails de cette jolie œuvre s'accordent avec les caractères de l'art hellénistique, plus chercheur que naïvement inspiré, curieux des attitudes neuves et des contrastes piquants, merveilleusement habile dans l'exécution des formes. Le talent des artistes s'attache surtout à la mise en œuvre ingénieuse d'une foule de motifs empruntés aux époques antérieures et réunis entre eux par une sorte de *contaminatio* adroite.

A l'influence de Lysippe nous devons des représentations d'Hercule et un enfant en *Apoxyomenos*, statue d'athlète se frottant avec son strigile[1]. Mais c'est surtout par un caractère général de style, par un certain canon de proportions qu'il fait sentir sa prépondérance. Les figurines de Myrina, à cet égard, sont toutes différentes des produits issus de Tanagre. Les détails des chevelures sont étudiés avec un soin spécial, parfois avec une coquetterie d'arrangement très raffinée; les têtes se font petites, le torse s'amincit et s'allonge démesurément; les jambes deviennent souvent grêles, à force de vouloir paraître fines : tous ces caractères sont sensibles en particulier dans les figures d'Éros adolescents[2]. N'oublions pas enfin que Lysippe fut le premier à proclamer la loi de liberté absolue, à affranchir l'artiste des traditions convenues; il prétendait fièrement qu'il n'était élève de personne et, montrant la foule qui passait dans les rues : « Voilà, disait-il, le seul modèle à étudier, la nature, et non pas les œuvres des anciens[3]. »

1. *Nécropole de Myrina*, pl. 18 (2) et p. 164, 345, fig. 44.
2. *Ibid.*, pl. 11 à 16.
3. Pline, *Histoire naturelle*, xxxiv, 61.

Cette formule explique tous les efforts qui ont suivi pour rompre avec la tyrannie des sujets religieux et puiser largement dans l'étude de la société contemporaine. C'est de ce principe qu'a découlé le rajeunissement des terres cuites par l'introduction des scènes de la vie familière.

Fig. 59. — Vénus drapée.
(*Nécropole de Myrina*, pl. 8, n° 1.)

Autour de ces grands maîtres se groupent d'autres noms fameux dont l'influence se manifeste aussi fréquemment. Nous avons déjà noté en Crimée et nous retrouvons à Myrina des imitations fréquentes de l'Aphrodite *Anadyomène*, tordant ses cheveux humides, comme dans le tableau du peintre Apelle[1]. La Vénus drapée et tenant une pomme[2] (fig. 59) est un type souvent reproduit en céramique et en sculpture : l'origine paraît en remonter à une création du statuaire Alcamène. La fameuse Vénus de Milo, dont l'auteur est inconnu, a certainement inspiré beaucoup d'œuvres au nombre desquelles il faut placer une importante figurine de Myrina[3]. La même catégorie de motifs anonymes, mais célèbres et immortalisés par de nom-

1. *Nécropole de Myrina*, pl. 2 (5), 7 (2).
2. Frœhner, *Terres cuites d'Asie Mineure*, pl. 22 (1).
3. *Nécropole de Myrina*, p. 312, fig. 42.

breuses copies, comprend des Vénus au bain, détachant leur sandale ou dénouant leur ceinture[1], un beau fragment de Silène portant dans ses bras Bacchus enfant[2], un athlète nu versant sur son corps un flacon d'huile[3], etc. Nous pouvons peut-être attribuer à un sculpteur bithynien du IIIe siècle, Dédale, la création de la Vénus accroupie[4], dont le Louvre possède de très belles répliques en marbre[5]. Enfin il est permis de voir un souvenir de quelque trophée élevé par les rois de Pergame, ou de la peinture exécutée dans la même ville par Pythéas de Bura, dans le curieux groupe qui représente un éléphant de guerre foulant aux pieds un Gaulois renversé : la nationalité du vaincu est reconnaissable à sa nudité de barbare et au long bouclier ovale placé dans sa main[6]. La nécropole myrinéenne a fourni une seconde figure de Galate[7] où l'on peut étudier de plus près la physionomie de ces redoutables envahisseurs qui semèrent la terreur en Asie dans le courant du IIIe siècle avant notre ère. Ces statuettes ont une véritable valeur de documents historiques : en outre, elles contribuent à fixer la date de la fabrique qui les a produites en faisant allusion à des événements politiques dont les esprits étaient encore tout remplis.

Il était vraisemblable que les écoles asiatiques, celles de Pergame, de Tralles et de Rhodes, où l'art hellénistique s'est développé sous des formes si nouvelles et si intéressantes, ne fussent pas restées étrangères à l'éducation des modeleurs de terres cuites. Nous ne voudrions

1. *Nécropole de Myrina*, pl. 5 (5), 6 (5); Frœhner, *ouvr. cité*, pl. 7, 21 (1); *Collection Gréau*, pl. 51.
2. *Nécropole de Myrina*, pl. 44 (1).
3. *Ibid.*, pl. 41 (3).
4. *Ibid.*, pl. 3 (1).
5. Rayet, *Monuments de l'art antique*, pl. 53.
6. *Nécropole de Myrina*, pl 10 (1).
7. *Ibid.*, p. 321, fig. 43.

pas encourir le reproche d'exagération en comparant nos modestes figurines avec des œuvres aussi considérables que la *Gigantomachie*, frise monumentale découverte à Pergame en 1880 et aujourd'hui exposée au Musée de Berlin[1]; pourtant on ne saurait méconnaître une certaine ressemblance, sinon de style, au moins d'allure entre quelques Nikés ou Victoires de Myrina et les beaux reliefs dont l'autel pergaménien était entouré. On y remarque une vivacité de gestes et d'attitudes, un gonflement des draperies qui n'est pas sans analogie avec la fougue un peu théâtrale des sculptures de Pergame. Dans ces images de déesses l'exécution s'écarte sensiblement des principes généraux de l'art alexandrin et des proportions imaginées par Lysippe. Toute recherche d'afféterie et de sveltesse a disparu : les têtes sont bien en harmonie avec le corps, le cou est puissant; le buste vigoureux sort des draperies trop étroites pour le contenir; les jambes et les bras nus s'élancent en avant d'un mouvement rapide et impatient[2]. De même, dans la facture de certains groupes importants, ne saisit-on pas l'influence du goût de l'époque pour les motifs compliqués, pour les personnages nombreux, pour l'introduction du décor pittoresque servant de cadre et de fond à la scène? Telles sont les représentations des Muses réunies et dansant dans une grotte ombragée de pampres, de Vénus assise sur un rocher au bord de la mer en compagnie d'Éros et de Peitho[3]. Elles font penser, toutes proportions gardées, aux compositions hardies du *Laocoon* et du *Taureau Farnèse*. Enfin, dans la mesure de leurs faibles ressources, il semble que les modeleurs aient même cherché à rappeler les grandes dimensions des œuvres contemporaines. Comparées à celles de

1. Baumeister, *Denkmäler des klassischen Altertums*, article *Pergamon*, pl. 37 à 40, fig. 1425, 1427.
2. Voy. dans la *Nécropole de Myrina* les pl. 21, 22, 23.
3. *Ibid.*, pl. 4 et 19 (2).

Grèce, certaines figurines d'Asie sont d'une taille inusitée[1]. Le Louvre en possède qui mesurent de 0 m. 40 à 0 m. 50, tandis que la moyenne des Tanagréennes est de 0 m. 20 à 0 m. 30. Deux têtes que nous avons rapportées[2] proviennent de statuettes qui avaient 0 m. 60 de hauteur et dont le corps est tombé en poussière au sortir du tombeau. On a pu voir dans une collection parisienne une figurine de même provenance, mesurant 0 m. 64[3].

Une dernière particularité achève de caractériser les produits myrinéens. On lit fréquemment au dos de la statuette, généralement sur le revers du socle, une inscription gravée dans l'argile encore tendre ou imprimée au moyen d'un sceau qui donne la signature de l'artiste[4], Diphilos, Pythodoros, Ménophilos, Gaios, Ouarios, etc. Cet usage n'avait été constaté jusqu'alors que sur des figurines de basse époque, en particulier sur celles de la Gaule. Il est assez difficile de discerner la raison qui a fait adopter ce procédé. C'est peut-être une simple marque de fabrique, permettant de reconnaître la propriété de chaque atelier; d'autres signes plus abréviatifs, des lettres, des monogrammes, paraissent répondre à la même intention. Mais remarquons, en tout cas, que la signature n'affirme pas un droit de monopole pour la reproduction de tel ou tel motif : deux statuettes identiques peuvent être signées de deux noms différents, en vertu de la liberté absolue laissée à l'exécution des œuvres industrielles. L'idée de déloyauté et d'improbité attachée aux contrefaçons modernes est tout à fait inconnue dans

1. *Nécropole de Myrina*, pl. 16 (haut. 0 m. 43), 28, 2 (haut. 0 m. 41), 50, 4 (haut. 0 m. 36).
2. Voy. dans la *Nécropole de Myrina*, pl. 30 (1, 3).
3. Frœhner, *Terres cuites d'Asie Mineure*, pl. 35. On a publié comme originaire de Corinthe une statuette d'éphèbe nu, haute de 0,68; elle est d'un caractère tout hellénistique (Furtwaengler, *Collection Sabouroff*, pl. 77-78).
4. *Nécropole de Myrina*, p. 172-196.

l'antiquité. Faut-il croire aussi que l'imitation des statues célèbres amenait les modeleurs à inscrire leurs noms sur le socle, comme le sculpteur plaçait le sien sur la base? En effet, les signatures sont plus fréquentes au revers des terres cuites inspirées par les créations de la plastique, bien qu'en général ces œuvres soient inférieures pour la finesse du modelé aux sujets familiers : par exemple, les exemplaires du type tanagréen ne portent jamais aucune marque. D'autres indications relèvent de la technique : ce sont des points de repère à l'usage de l'ouvrier pour assembler les parties détachées d'un personnage. Ainsi les ailes d'un Éros porteront une lettre qu'on retrouve gravée dans le milieu de son dos. Des graffites plus curieux encore désignent la maquette à laquelle sont destinées les ailes par une allusion au caractère de la figurine, à son geste, à l'attribut qu'elle tient; on lit en écriture fine et cursive un *memento* de ce genre : l'éphèbe, le porteur, coffret à alabastres, cithare, etc. Ailleurs c'est le possesseur de la figurine qui a inscrit son nom, mais dans ce cas sur le devant du socle et bien en vue.

De cet ensemble d'observations il résulte que l'imitation des motifs illustrés par la grande sculpture occupe une place de plus en plus considérable dans la fabrication des terres cuites. C'est là un des caractères les plus intéressants et les plus instructifs des antiquités recueillies à Myrina : elles nous remettent sous les yeux une foule de types dont les originaux sont aujourd'hui détruits et elles contribuent ainsi à éclairer l'histoire obscure des chefs-d'œuvre disparus. Elles attestent en même temps le goût très vif des gens de toute condition pour les beautés de la plastique, leur admiration intelligente et passionnée pour les créations des maitres anciens : le *dilettantisme* en matière d'art n'est plus le privilège d'une élite raffinée, d'une aristocratie de naissance et de fortune; grâce au commerce des terres

cuites et sous le couvert de la religion, il se répand peu à peu dans la masse du public. Cette diffusion des connaissances esthétiques se joint au progrès de l'enseignement littéraire, de la critique, et à l'érudition savante de la poésie alexandrine pour faire des Grecs d'Asie, pendant les trois premiers siècles avant notre ère, une des races les plus policées et les plus lettrées que le monde ait jamais vues. Aussi est-ce là que les Romains, épris sur le tard de beau langage et de culture intellectuelle, allaient de préférence chercher des rhéteurs et des professeurs pour les amener en Italie.

Au sud de la même région nous rencontrons un centre aussi florissant et plus célèbre, la ville de Tarse, en Cilicie. Elle était située dans une position admirable, adossée au Taurus, à cheval sur la rivière du Cydnus, fameuse par ses ondes glacées où Alexandre faillit périr. Les rives en étaient couvertes d'une végétation luxuriante qui faisait comparer les habitants à des oiseaux aquatiques, groupés sur les deux bords d'un cours d'eau et s'enivrant de la fraicheur de ses eaux. La fondation de Tarse remontait à une très haute antiquité. Le roi assyrien Sennachérib en avait fait, dès le viie siècle, une place forte de premier ordre : on y voyait un temple bâti par lui et sa propre image accompagnée d'une inscription chaldéenne dans laquelle le monarque énumérait ses constructions et ses hauts faits. Le dieu protecteur de la ville était Melkarth, l'Hercule syrien. C'est près du mur d'enceinte qu'on découvrit, vers 1845, un dépôt important de terres cuites en fragments dont une partie alla enrichir le Musée Britannique. En 1852, un voyageur français, Victor Langlois, fit pratiquer des fouilles sur cet emplacement et réunit une remarquable collection qui fut offerte au Musée du Louvre. Cet ensemble a fourni à M. Heuzey la matière d'une étude dont je ne fais que résumer ici les traits essentiels et où il a combattu les

explications erronées que l'on donnait sur l'origine de ces débris céramiques. Il est remarquable, en effet, qu'on ne trouve dans ce tumulus que des figurines brisées : les têtes, en particulier, sont hors de proportion avec les autres fragments. Les premiers éditeurs anglais avaient pensé que ces idoles représentaient les dieux pénates des Tarsiens, détruits par eux lors de leur conversion au christianisme. D'autres y voyaient le résultat d'accumulations successives, formées par le rejet des ex-voto déposés dans les temples. Langlois supposait que l'on avait affaire à une nécropole fouillée et bouleversée par les Musulmans, lors de la reconstruction des murailles au moyen âge. En examinant de près les spécimens du Louvre, M. Heuzey a remarqué sur un certain nombre de pièces des sections nettes au ras des épaules ou des jambes et, en outre, une quantité de membres détachés, bras et pieds, présentant le même plan de section. Il en conclut que ce sont des rebuts de fabrique, entassés pendant le cours des siècles sur le même emplacement. Quand on mettait au four les figurines, l'ardeur du feu faisait parfois tomber les parties insuffisamment collées de la statuette : elles cuisaient séparément et, comme il était impossible de les faire adhérer de nouveau à l'argile durcie, on les jetait au rebut. Ainsi s'est formé sous le murs de la ville cette espèce de *Monte Testaccio*, devenu une mine précieuse de documents, non seulement pour l'étude de l'art tarsien, mais encore pour la connaissance des procédés techniques employés dans les ateliers de modeleurs[1].

Le style des statuettes correspond au développement de la sculpture hellénistique sous les successeurs d'Alexandre. Aphrodite et Bacchus règnent en souverains dans ce petit

1. *Les fragments de Tarse au Musée du Louvre*, p. 11-16 (Extrait de la *Gazette des Beaux-Arts*, novembre 1876). Voy. en particulier les fig. 4 à 6.

monde d'idoles. Les représentations de la déesse sont fréquentes : la série du Louvre contient un admirable morceau de ce genre, auquel manque malheureusement la tête[1]. Les femmes couronnées de pampres, les Éros bachiques forment le cortège usité auprès de Vénus. Comme Hercule était le plus ancien patron de la ville, il est naturel de rencontrer ici son image. Mais, par la force de la religion prépondérante, lui-même est enrôlé dans le bataillon dionysiaque et orne ses cheveux de pampres[2]. La déesse attique, Minerve, se présente avec un type de figure amolli et, en quelque sorte, sensualisé par l'influence des formes arrondies qui est particulier aux personnages du thiase bachique (fig. 60). En effet, le dieu préféré est Bacchus, représenté comme adulte ou comme enfant. Plus que partout ailleurs triomphe l'association des deux divinités, symboles de l'amour et du vin. Marc-Antoine et Cléopâtre semblent s'être souvenus de cette idolâtrie particulière, quand ils choisirent Tarse pour y célébrer les fameuses noces où l'un et l'autre se montrèrent au peuple en Bacchus et en Vénus.

Fig. 60. — Tête de Minerve.
(Frœhner, *Musées de France*, pl. 54 n° 2.)

A côté de ces dieux helléniques, il est curieux de retrouver le souvenir vivace des divinités indigènes dont la physionomie s'adoucit et s'humanise au contact des formes grecques, mais dont le symbolisme oriental est exprimé en-

1. *Les fragments de Tarse au Musée du Louvre*, fig. 7; Frœhner. *Les musées de France*, pl. 30.
2. Heuzey, *Ibid.*, fig. 11 et vignette en tête de l'article.

core avec netteté par les modeleurs asiatiques. Nous avons vu ce qu'était devenu le formidable Melkarth de Tyr, transformé en Hercule bachique. A leur tour, le dieu lunaire Mèn, divinité populaire entre toutes dans la région centrale de l'Asie Mineure[1], le phrygien Attis, compagnon de la Mère des dieux, acceptent des vêtements d'emprunt pour entrer dans le panthéon hellénique. Celui-ci garde sa tunique flottante, ses larges braies et son bonnet classique, en dérobant ses ailes à Éros (fig. 61); l'autre s'entoure la tête de pampres comme le jeune Bacchus[2]. Dans une troisième série apparaît l'égyptien Horus, avec le petit appendice ou *apex* au centre de sa couronne et portant des grappes de raisin[3]. Cet amalgame étrange donne une juste idée de la religion populaire dans les cités hellénistiques de l'Asie vers le IIIe et le IIe siècle avant notre ère. La confusion qui existe dans les motifs céramiques existait dans les esprits mêmes. Le patriotisme de clocher avait fait place à une tolérance universelle à l'égard des dieux. Le courant croissant de l'hellénisme importait en Asie les cultes grecs, sans faire renoncer aux croyances locales. On s'efforçait de réunir dans une vaste synthèse, qui devien-

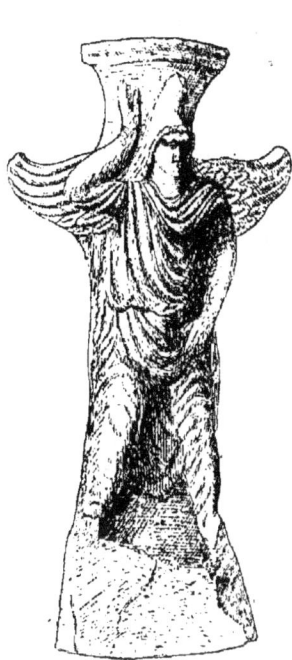

Fig. 61. — Attis phrygien ailé.
(D'après l'original du Musée du Louvre.)

1. Voy. une curieuse figure de ce dieu en enfant bachique, tenant la grappe de raisin et un coq, avec le croissant lunaire dans le dos (*Gazette archéologique*, 1880, pl. 32); on dit qu'elle provient de Coloé, en Méonie.
2. Heuzey, *ouvr. cité*, fig. 12 et 13.
3. *Ibid.*, fig. 10.

dra bientôt le panthéon romain, les éléments religieux les plus hétéroclites et l'art plastique traduisait à sa manière cet état d'âme par le mélange des symboles mythiques.

Dans ce monde d'idoles religieuses, l'étude des vivants n'abdique pas ses droits et nous retrouvons ici, comme à Myrina, les traces de la curiosité qu'excitait chez les modeleurs la vue des types contemporains. Voici la jeune fille assise et écrivant son devoir[1], les dames coiffées des hautes et volumineuses chevelures qui seront fort à la mode à l'époque impériale[2], les guerriers barbares, armés du long bouclier galate[3], les esclaves ou grotesques contorsionnés[4]. Parmi les imitations de la grande sculpture, notons, d'après M. Heuzey, deux petits fragments qui paraissent représenter le célèbre groupe rhodien du *Laocoon*[5]. On voit, en somme, que ces débris de Tarse, quoique inférieurs en importance aux produits de Myrina, à cause de l'état de mutilation où ils se trouvent, fournissent encore beaucoup d'observations utiles et propres à confirmer nos précédentes conclusions sur l'originalité des fabriques asiatiques.

Par une coïncidence singulière, Smyrne ne donne aussi que des documents fort incomplets, mais ils sont d'un intérêt artistique au moins égal. M. Reinach déclare qu'à en juger par les morceaux qui restent, cette fabrique a dû produire de véritables chefs-d'œuvre, supérieurs à toutes les terres cuites de la Grande-Grèce et même de Tanagre[6]. Son étude sur les *Terres cuites de Smyrne*, d'après une collection particulière qui depuis a pris place

1. Frœhner, *Musées de France*, pl. 32 (5).
2. Heuzey, *ouvr. cité*, fig. 14.
3. Frœhner, *ouvr. cité*, pl. 31 (6).
4. *Ibid.*, pl. 31 (3); *Collection Gréau*, pl. 9.
5. Heuzey, *ouvr. cité*, p. 20.
6. *Esquisses archéologiques*, p. 222.

au Musée du Louvre[1], nous fournira les éléments d'un résumé rapide.

La fondation de Smyrne, dans la baie du même nom, remonte à une haute antiquité. Elle fut détruite par les Lydiens et resta presque déserte pendant quatre cents ans. Elle ne retrouve une existence prospère qu'après la mort d'Alexandre. Antigone la rebâtit à quelque distance de l'ancien emplacement : l'admirable situation du port, l'ampleur de la rade, la douceur du climat favorisèrent rapidement le développement de la cité. Aujourd'hui encore elle jouit de ces avantages précieux qui la font passer pour la plus belle ville de l'empire ottoman après Constantinople : les étrangers l'ont surnommée « la perle de l'Orient ». La nécropole, éparse sur les flancs du mont Pagus, amphithéâtre naturel où les blanches maisons montent à l'escalade et présentent un merveilleux coup d'œil aux voyageurs arrivant en rade, fut fouillée et bouleversée très anciennement, peut-être dès l'époque byzantine. Les tombes éparpillées à de grandes distances sont toutes violées; mais on recueille fréquemment dans les terres des débris de figurines, des têtes, des torses, des bras et des jambes, qui proviennent des recherches faites autrefois par les chercheurs de bijoux et ont été rejetés comme objets sans valeur. Il en résulte que les statuettes entières sont d'une extrême rareté. De ce nombre sont deux belles figures d'Hercule nu et debout, l'une imberbe avec une expression un peu douloureuse qui de la collection Lecuyer a passé au Musée du Louvre[2], l'autre appartenant au Musée de Berlin, où elle a figuré longtemps parmi les terres cuites

1. Voy. le *Catalogue des Terres cuites et autres antiquités trouvées dans la Nécropole de Myrina*, avec un *Appendice* sur les figurines de provenance asiatique, p. 297-322.

2. *Collection Lecuyer*, pl. T⁴; *Catalogue des terres cuites et autres antiquités*, n° 699.

dites d'Éphèse[1] : mais il est actuellement reconnu que cette dénomination est inexacte, car la nécropole de cette dernière ville n'a encore fourni que des fragments sans grande valeur[2].

L'intérêt de la fabrique smyrniote réside surtout dans l'imitation des motifs plastiques et, en particulier, des statues exécutées par Lysippe. Nulle part la prépondérance du maître protégé par Alexandre ne s'affirme avec plus d'autorité. La vogue ordinaire des sujets bachiques, des représentations empruntées au cycle d'Aphrodite et de Dionysos, en souffre un peu. Bien que les types de Vénus et d'Éros, de Bacchus et de Satyres, ne fassent pas entièrement défaut[3], la première place leur est enlevée par Hercule et par des divinités supérieures comme Jupiter. Le fait est nouveau, car on a souvent constaté avec surprise combien le souverain des dieux était délaissé par les modeleurs grecs[4]. Les statuettes de femmes, si nombreuses ailleurs, sont également en diminution sensible. On remarque dans l'arrangement des chevelures une minutie laborieuse, dans l'exécution du nu une précision assez sèche dont nous n'avons pu citer que de rares exemples dans les autres régions et où transparaît le souvenir des modèles exécutés en métal. L'imitation est plus flagrante encore, si l'on observe que beaucoup de fragments portent des traces de dorure, non seulement sur les cheveux, mais aussi sur toute la surface du corps, procédé destiné à produire une véritable contrefaçon de petits bronzes dorés[5]. La physionomie des têtes présente à son tour un caractère tout parti-

1. *Griechische Terracotten aus Tanagra und Ephesos*, 1878, pl. 2.
2. Reinach, *ouvr. cité*, p. 216.
3. *Ibid.*, p. 224-225 ; *Catalogue des terres cuites*, n⁰ˢ 701, 725-745. Voy. la pl. 8 dans les *Esquisses archéologiques* de M. Reinach.
4. *Ibid.*, p. 223.
5. *Ibid.*, p. 220.

culier; le front est plissé, les sourcils contractés, l'expression habituellement douloureuse, fort éloignée de la placidité rêveuse ou de la bonne humeur souriante des autres terres cuites grecques et asiatiques[1]. En présence de ces figures d'Hercule ou de Jupiter, le souvenir du *Laocoon* s'éveille naturellement dans l'esprit, de même que les proportions élancées du corps, l'étude attentive de la musculature, font songer au canon de Lysippe. Enfin quelques-uns de ces fragments sont de dimensions insolites : certaines statuettes complètes devaient mesurer 0 m. 80 à 0 m. 90[2]. Le goût du colossal s'affirme ici comme à Myrina.

Dans tous ces traits distinctifs se reflètent les principes d'art qui ont agité et tourmenté les âmes des artistes depuis la fin du IV° jusqu'au II° siècle. Ce que nous savons de Lysippe, en particulier, s'applique parfaitement aux terres cuites de Smyrne. « Il fit faire, dit Pline, de grands progrès à l'art de la statuaire, en s'attachant à mieux rendre la chevelure, en réduisant les têtes à des proportions plus petites et en donnant aux corps une structure plus élancée et plus nerveuse, afin que la hauteur totale de la statue parût plus grande. Le propre de son style était une minutie d'exécution visible dans les moindres détails[3]. » Lysippe avait surtout exécuté des œuvres en bronze, ce qui explique chez lui la sécheresse du modelé et la prédilection pour les figures d'hommes. Le type traditionnel d'Hercule date de son époque. Il est l'auteur de quatre statues de Jupiter et selon toute vraisemblance il avait introduit certaines modifications dans la création de Phidias, changements dont nous saisissons la nature grâce aux fragments smyrniotes. Ses célèbres compositions d'athlètes à la palestre ont inspiré quelques mor-

1. Frœhner, *Collection Gréau*, pl. 10, 11, 12, 13, 15, 57.
2. Reinach, p. 222; *Catalogue des terres cuites*, n°ˢ 710, 711, 712; Frœhner, *ouvr. cité*, pl. 58.
3. *Hist. nat.* XXXIV, 19, 15-16

ceaux du plus beau style[1], parmi lesquels se place au pre-

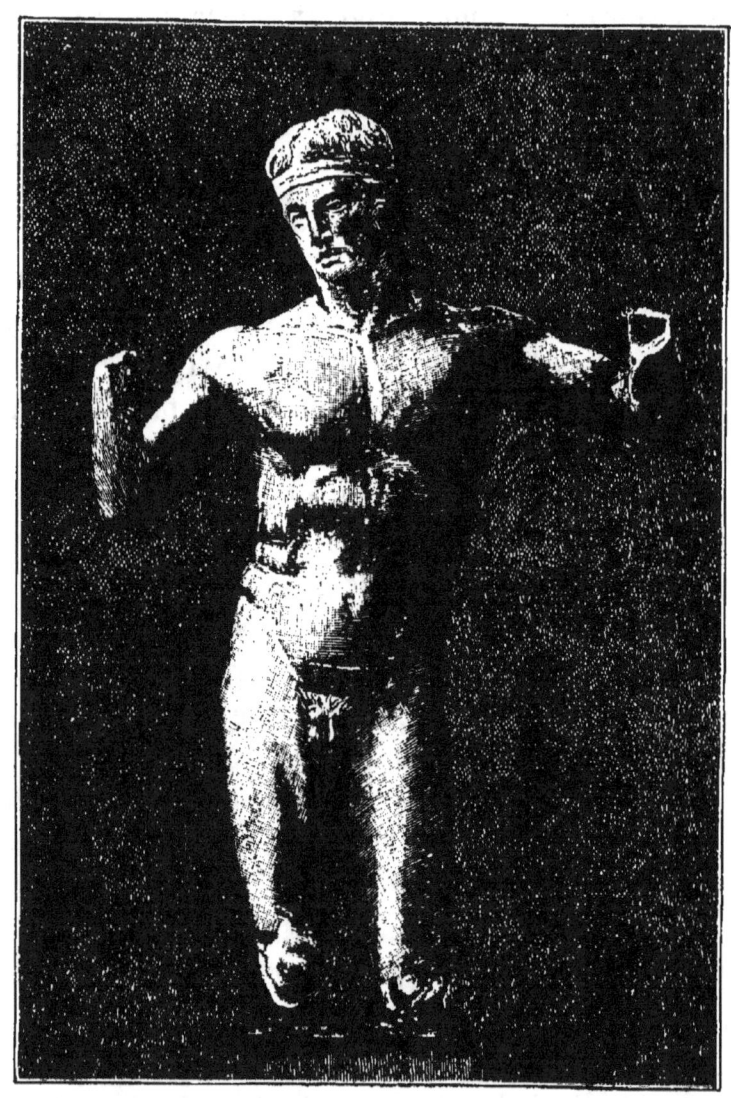

Fig. 62. — Athlète nu, imitation du *Diadumène* de Lysippe.
(Extrait de l'*Histoire des Grecs* de Duruy, III, p. 544.)

mier rang une grande statuette à peu près complète qui est

1. Reinach, p. 226; *Catalogue*, n⁰ˢ 704-709, 768-787; Burlington Club, *Catalogue of objects of ceramic art*, n⁰ˢ 221 à 224, 237.

une copie très fidèle du *Diadumène* (fig. 62)[1]. Enfin les représentations d'animaux, assez nombreuses dans cette série, prennent un intérêt particulier quand on sait que Lysippe était renommé comme sculpteur de chevaux, de lions et de chiens. Terminons cette revue des produits de Smyrne en notant une quantité de grotesques[2] où l'on remarque les mêmes qualités de finesse et de verve que nous ont offertes les pièces plus complètes de Myrina, mais sans nouveauté d'invention.

Un essai inusité, d'ordre tout technique, mérite notre attention : c'est l'emploi d'un émail vitreux appliqué sur la surface de la terre cuite qu'il recouvre complètement, y compris le socle. Nous ne savons pas où ce procédé a pris naissance, mais les spécimens actuellement connus proviennent surtout de Smyrne, Myrina, Cymé et Pergame, c'est-à-dire de la même région d'Asie Mineure. Le Louvre possède deux exemplaires bien conservés de ce genre[3] et, en outre, un assez grand nombre de fragments. L'enduit est le même que sur les poteries vernissées d'époque romaine; mais le style des objets semble prouver que l'invention de ce lustre remonte à une époque plus ancienne, peut-être au IIIe ou au IIe siècle avant Jésus-Christ, et avait trouvé son application dans la fabrication des terres cuites : il ne paraît pas d'ailleurs que cette mode nouvelle ait joui d'une grande vogue.

Nous aurons achevé l'énumération des ateliers asiatiques quand nous aurons nommé, après celles dont nous venons de parler, les fabriques de Cymé[4] et d'Ægæ[5] en Éolide ; elles

1. Haut. sans les jambes brisées, 0 m. 295. Voy. *Journal of Hell. studies*, 1885, pl. 61, p. 243.
2. *Catalogue*, n°ˢ 677, 788 et suivants.
3. Reinach, *Esquisses*, p. 231.
4. V. la notice de M. Reinach dans la *Nécropole de Myrina*, p. 506-511.
5. Clerc, *Bulletin de correspondance hellénique*, 1886, p. 276. Les objets sont réunis au Louvre; *Catalogue*, n°ˢ 678-698.

ont jusqu'à présent fourni des œuvres trop peu importantes pour mériter une étude spéciale, d'autant plus que les motifs traités par les modeleurs y sont conformes en général aux produits des autres centres. Tout ce qu'on peut affirmer, c'est qu'il reste encore beaucoup de découvertes à faire sur la côte d'Asie où les colonies grecques ont de bonne heure pris racine et créé des villes florissantes : combien de nécropoles attendent là un explorateur et recèlent dans leur sein des trésors ignorés!

On s'étonnera peut-être de ne pas trouver ici un seul mot relatif aux terres cuites de grandes dimensions qui, sous le nom de *groupes d'Asie Mineure*, ont afflué depuis quelques années à Paris et passionné les amateurs. Deux raisons nous ont empêché de leur faire place dans un livre de vulgarisation. Elles sont fort suspectées par de bons juges qui y reconnaissent un style mièvre et affecté, plus semblable au pseudo-antique du xixe siècle qu'à une variété de la décadence gréco-romaine, de hautes invraisemblances dans l'agencement des draperies et dans l'exécution des accessoires, enfin des sujets peu familiers à l'art industriel des anciens. De plus, on n'a jamais voulu ou pu indiquer l'emplacement exact d'une nécropole assez importante pour fournir en peu de temps plusieurs centaines de groupes et de figurines d'une taille inusitée : toutes les enquêtes sur cette mystérieuse contrée sont restées sans résultat. Aux dernières nouvelles, on annonçait que l'hypothèse d'une provenance asiatique était abandonnée et qu'il fallait chercher en Béotie la patrie d'origine de cette série. Nous n'avons point ici à prendre parti dans les débats irritants que cette question a soulevés, bien que notre opinion personnelle soit faite sur ce point et suffisamment connue. Nous nous contentons de constater que les principaux musées d'Europe ont jusqu'à présent fermé leurs portes à ce qu'on a spirituellement appelé « le demi-monde des terres cuites » et

que ces nouvelles venues ne peuvent être admises à jouir du droit commun, tant qu'elles n'auront pas un état civil en règle[1].

[1]. Voy. le résumé des discussions fait par M. Reinach, *Classical Review*, 1888. p. 119-123, 153-155.

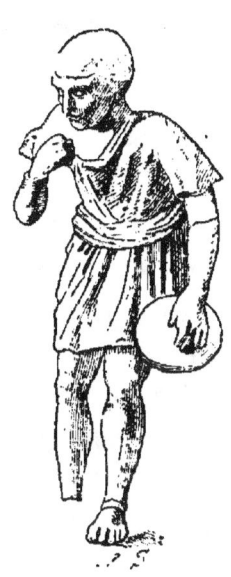

Fig. 63. — Esclave cuisinier, statuette de Myrina.
(Extrait du *Dictionnaire des Antiquités* de Saglio, 1, fig. 1956.)

CHAPITRE IX

LES TERRES CUITES DE SICILE ET D'ITALIE AVANT LA DOMINATION ROMAINE.

Nous avons laissé de côté jusqu'à présent la partie occidentale du monde ancien afin de lui réserver une place à part. Dans le mouvement général qui entraînait les nations européennes vers un degré de civilisation de plus en plus élevé, il va sans dire que les régions placées au delà de la mer Adriatique ne restèrent pas stationnaires. Elles profitaient, comme tous les peuples méditerranéens, des richesses commerciales et artistiques répandues à l'époque la plus ancienne par la marine des Phéniciens et des Rhodiens, ensuite par les colons venus de la Grèce même. Nous avons fait quelques allusions précédemment aux types céramiques exécutés en Sicile ou en Italie. Il est temps d'y revenir avec plus de détails. Nous n'aurons pas à insister sur les motifs de style archaïque ou de style libre qui reproduisent exactement l'allure et la composition des modèles helléniques; il est plus intéressant de rechercher ce que l'industrie de ces pays a apporté de nouveau dans la fabrication des figurines.

La Sicile, placée comme un avant-poste à l'entrée de la mer Tyrrhénienne, station centrale pour les navigateurs qui, dépassant les frontières des eaux grecques, s'aventu-

raient dans les parages de la lointaine Hespérie, était destinée par sa position à recevoir de bonne heure des colons. Les premiers sont les Phéniciens, qui établissent des comptoirs au sud et au nord de l'île. A cause de la proximité du rivage africain, la grande cité de Carthage, d'origine phénicienne, surveillait facilement les abords des ports siciliens, qu'elle s'habitua à considérer comme une partie intégrante de son domaine colonial. Mais vers le milieu du vIIIe siècle avant notre ère, les Grecs commencent à faire leur apparition dans ces eaux. Ils se contentent d'abord de coloniser la côte orientale et de se grouper dans les environs de l'Etna que les Phéniciens avaient négligé d'occuper. Les Chalcidiens, conduits par l'Athénien Timoclès, fondent Naxos en 756. Vers le même temps les exilés messéniens se réfugient en Sicile et s'installent à Zancle, plus tard Messine. En 735, la première pierre de la ville qui deviendra la célèbre Syracuse est posée dans l'île d'Ortygie par des Corinthiens unis aux Mégariens. Dans les cinq années suivantes, les possessions chalcidiennes se rapprochent des précédents et déterminent la création de nouveaux centres, à Léontini, à Catane. Les Mégariens forment un groupe particulier à Mégara Hyblæa, en 728. Au nord, les Zancléens poussent une pointe jusqu'à Mylæ, en face des îles Lipari, vers 716. Le vIIIe siècle n'est pas écoulé que déjà toute la côte orientale, faisant face à l'Italie, est hellénisée. Le vIIe siècle voit des événements plus importants encore. Les Rhodiens accourent à leur tour et doublent hardiment le cap Pachynos, qui avait jusqu'alors séparé du domaine phénicien le terrain où opéraient les Grecs. Ils s'installent à Géla vers 690; puis la nouvelle ville, devenue rapidement puissante, pousse ses colons jusqu'à Agrigente. Encouragés par cet exemple, les Mégariens franchissent toute la largeur de la Sicile et fondent Sélinonte, à l'extrémité ouest de l'île, en plein empire phénicien. Vers le temps

de Solon, la colonisation grecque avait réussi, en moins d'un siècle, à établir une série ininterrompue de cités helléniques depuis l'embouchure du détroit de Messine jusqu'au cap Lilybée. Les Phéniciens, autrefois souverains incontestés de cette région fertile, étaient acculés à la côte occidentale, où ils se maintenaient désespérément pour garder les ports qui faisaient face au rivage carthaginois. On ne réussit pas à les en déloger. Un dernier effort fut fait vers le nord avec la fondation d'Himère, en 648, par les habitants de Zancle unis aux Chalcidiens. Mais on ne put aller plus loin. La baie de Panormos, aujourd'hui Palerme, et la position fortifiée d'Eryx restèrent aux premiers occupants. L'infiltration grecque se fit pacifiquement, par voie de relations commerciales, de marchés communs, par la diffusion des produits manufacturés.

L'histoire politique de la Sicile se reflète dans les arts industriels. La marque de l'influence hellénique y est plus profonde que partout ailleurs; mais l'esprit de la race, fortement trempé et jaloux de ses libertés, n'abdique pas devant l'importation des modèles étrangers; il les fait siens en y imprimant un cachet particulier d'originalité et de beauté artistique. On sait que les monnaies de Syracuse comptent parmi les types monétaires les plus parfaits du monde ancien. Ses vases de bronze, d'argent et d'or, richement ciselés ou décorés d'appliques en relief, étaient célèbres : la manie de collectionneur, développée jusqu'à la piraterie chez le préteur Verrès, le porta à la recherche toute particulière de ces objets précieux. Les produits plus modestes des ateliers céramiques échappaient à cette renommée dangereuse, mais nous pouvons juger par les spécimens conservés dans nos musées qu'ils sont dignes de la réputation faite aux œuvres siciliennes. Nous suivons avec eux les différentes phases de la plastique et la série des figurines fait repasser sous nos yeux tous les motifs déjà connus par la Grèce, depuis les

figures archaïques jusqu'aux libres créations de l'âge hellénistique. Il ne faut pas y chercher des essais rudimentaires comme à Mycènes, à Tyrinthe ou à Chypre. La fabrication commence à une époque où l'art avait déjà surmonté les premiers tâtonnements de la période primitive. Plusieurs petits vases en forme de sirènes et de femmes[1] paraissent remonter au temps où les Phéniciens étaient encore seuls à alimenter les marchés de l'île : ils sont tout à fait semblables à ceux que nous avons étudiés d'après les antiquités de Phénicie et de Rhodes. Dès le viie siècle l'influence grecque se dessine dans certaines statuettes d'Agrigente, déesses en forme de planches, assises et chargées de riches colliers à pendeloques[2]. Elle s'affirme ensuite avec de beaux morceaux archaïques provenant de Mégara, de Camarina et de Sélinonte[3] : ceux-ci correspondent à la formation du type des divinités en Grèce, au vie siècle, et ils en reproduisent le caractère sévère, la physionomie osseuse, le sourire fixe, les draperies aux plis symétriques, de même qu'ils s'attachent de préférence à la représentation de la femme (fig. 64). Le beau style attique de la première moitié du ve siècle est représenté par des déesses assises, vêtues d'amples tuniques, coiffées de hauts diadèmes : la vogue prédominante des figures de Déméter et de Coré[4] est ici manifeste, comme sur tous les points du monde grec.

Si l'on remarque peu de statuettes appartenant à la fin du ve siècle[5] et au style de transition qui mène aux sujets familiers, la raison en est peut-être que la longue guerre soutenue contre Athènes avait interrompu l'importation des

1. Kékulé, *Die Terracotten von Sicilien*, p. 5 et fig. 16, 54, 63, 64.
2. *Ibid.*, fig. 21-25.
3. *Ibid.*, fig. 1 à 19, 54, 55, pl. 1, 5, 6.
4. *Ibid.*, fig. 37, 48 à 52, 56 à 59, 65, pl. 2, 3, 4.
5. Voy. quelques beaux fragments de femmes drapées, *ibid.*, pl. 28, nos 3 à 5.

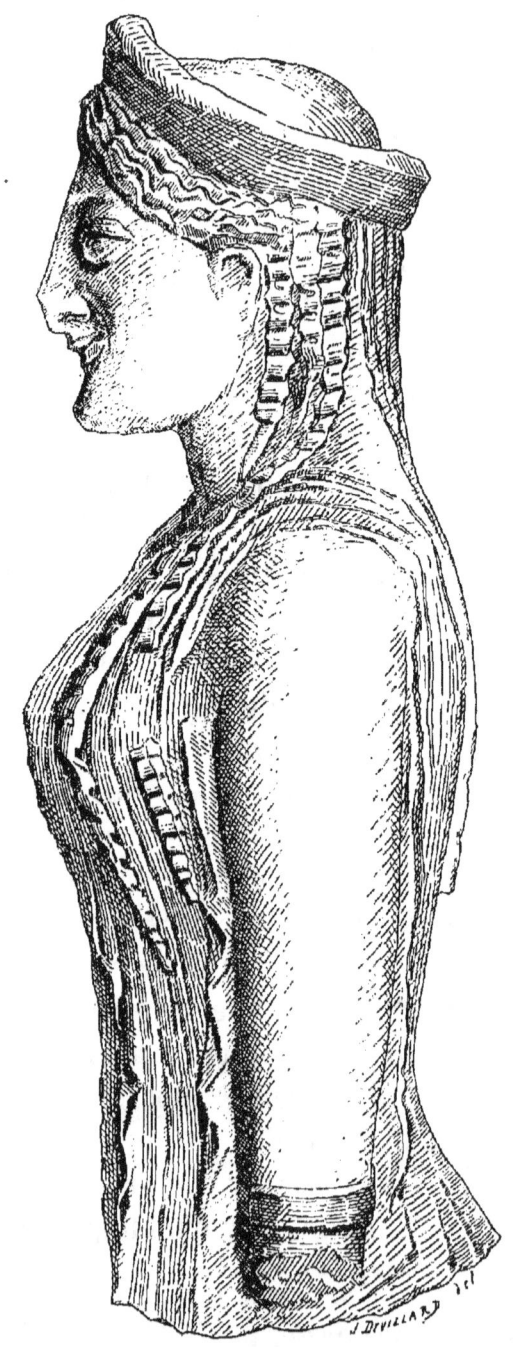

Fig. 64. — Déesse de style archaïque.
(Kékulé, *Terracotten von Sicilien*, pl. 1, n° 2.)

modèles helléniques. Les séries grecques reprennent avec le ıv° siècle. Là se placent de grandes têtes de femmes[1], dont le modelé ferme et un peu gras, la bouche sérieuse aux coins tombants, le menton puissant (fig. 65) rappellent les admirables médailles signées par Evaïnétos et Cimon de Syracuse[2]. Ces types s'inspirent encore des écoles sculpturales du v° siècle, en particulier de l'école dorienne dont Polyclète est le chef, tout en gardant leur caractère national. La grâce plus raffinée des motifs praxitéléens apparaît dans une catégorie fort nombreuse de têtes féminines[3], dont les coiffures et les fines silhouettes font naître l'idée d'une parenté assez étroite avec les Tanagréennes de Béotie. Mais, comme l'a justement remarqué M. Kékulé[4], la ressemblance est toute superficielle : les différences sont nombreuses et révèlent une

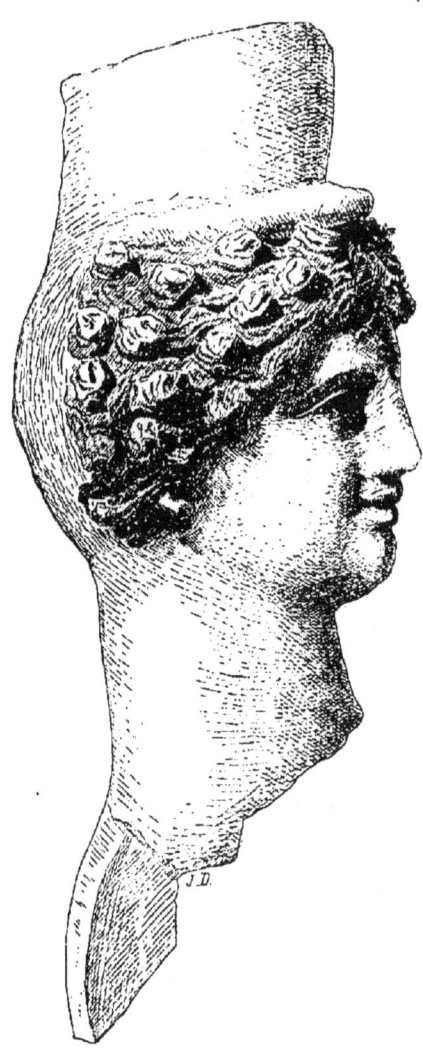

Fig. 65. — Tête d'Aphrodite.
(Kékulé, *ouvr. cité*, pl. 10, n° 1.)

1. Kékulé, fig. 122, 124, pl. 8 à 10.
2. Sur ces artistes voy. Lenormant, *Monnaies et Médailles*, p. 79 et suiv.
3. Kékulé, pl. 15 à 22, 34, 35.
4. *Ibid.*, p. 6.

beauté dans l'imitation qui équivaut à une véritable originalité. Les femmes coiffées d'un chapeau pointu, les jeunes garçons manquent complètement. L'art tanagréen est plus moelleux, plus nonchalant, peut-être plus gracieux. L'exécution dans les produits siciliens est plus minutieuse et même un peu sèche, comme si elle s'inspirait de modèles exécutés en bronze. Les artistes de Béotie ont recherché un type uniforme de physionomie, un idéal de beauté par eux entrevu en imagination et poursuivi dans des essais sans cesse renouvelés. Ici les visages sont plus individuels, plus rapprochés du portrait, plus conformes à la diversité de la nature vivante. Malheureusement, ce sens intelligent de la réalité s'émousse avec la grande diffusion des sujets hellénistiques au IIIe et au IIe siècle. La fabrication devient banale et vulgaire ; les types se distinguent à peine de leurs congénères d'Italie ou d'Asie Mineure : Vénus nues ou demi-nues, Éros bachiques ou funéraires, génies hermaphrodites, Dianes chasseresses, femmes coiffées de feuillages, danseuses[1], toute la population ordinaire des nécropoles de cette époque remplace, avec des formes plus empâtées et plus lourdes, les élégantes maquettes d'autrefois. Les copies de motifs célèbres, Vénus détachant sa sandale, Éros et Psyché s'embrassant, les serpents de Laocoon[2], indiquent aussi le goût des modeleurs pour les besognes faciles autant que le dilettantisme éclairé du public. Enfin la catégorie des caricatures et des grotesques à têtes d'animaux (fig. 66) s'introduit, comme à l'ordinaire, dans l'étalage des marchands, afin d'attirer par des drôleries divertissantes l'attention des acheteurs[3].

En Italie, les relations avec la Grèce avaient commencé à

1. Kékulé, fig. 70, 71, 75, 76, 77, pl. 24 à 27, 29 à 33, 36 à 41, 43 à 48.
2. *Ibid.*, fig. 81, pl. 42, 49.
3. *Ibid.*, pl. 50 à 53.

une époque très ancienne, antérieure à Homère. Les îles semées dans l'Adriatique, qu'on appelle aujourd'hui îles Ioniennes, étaient comme un gué naturel entre les deux rivages. Corcyre fut le centre actif d'un commerce qui avait surtout pour objet les précieux métaux d'Italie, en particulier le cuivre. Déjà, dans l'*Odyssée*, nous voyons Mentès, chef des Taphiens, insulaires de l'Adriatique, aller et venir avec ses vaisseaux autour des côtes italiennes, franchir le détroit de Messine, faire quelque peu la piraterie et vendre des captifs grecs aux Sicules, habitants primitifs de la grande île[1]. A une date également très reculée, les habitants de l'Eubée envoient leurs vaisseaux dans la même direction, contournent la pointe méridionale de la péninsule, remontent le long de la côte occidentale et s'arrêtent dans l'admirable baie dominée par le Vésuve : ils y fondent Cumes, qui passe pour la plus ancienne ville hellénique établie en Italie. Elle resta pendant longtemps comme une sentinelle avancée de la civilisation grecque en pleine terre barbare, résistant aux assauts des populations indigènes, développant sa marine et expédiant à son tour des colons au nord de la Sicile, à Zancle. De nouveaux renforts chalcidiens arrivent vers le milieu du VIII^e siècle et s'établissent en face, sur la côte d'Italie, à Rhégion : le passage du détroit était ainsi solidement fortifié et assurait la sécurité de la navigation pour les Grecs. Aussi le VIII^e siècle marque une ère nouvelle où la plus grande partie de l'Italie méridionale s'hellénise et

Fig. 66. — Homme à tête de grenouille.
(Kékulé, *ouvr. cité*, pl. 52, n° 1.)

[1]. *Odyssée*, I, 184.

devient ce qu'on a depuis appelé la Grande-Grèce. Les Chalcidiens marchent toujours en tête du mouvement : on leur doit la création de Sybaris vers 721, puis de Crotone. Les Sybarites à leur tour se frayent un passage à travers les régions intérieures de la péninsule et installent une colonie en pleine Campanie, à Posidonia (Pæstum). C'est alors une marée montante d'Hellènes qui arrivent prendre leur part de cette riche conquête. En 708, Tarente est fondée par des Laconiens; les Locriens donnent leur nom à Locres; Métaponte, en face de Tarente, doit son origine à des familles achéennes. Les ports helléniques forment bordure sur toute la côte de l'Italie méridionale, depuis l'extrémité de la terre des Iapyges jusqu'au nord de la Campanie. Tout le golfe de Tarente, la mer de Sicile et une partie de la mer Tyrrhénienne sont des eaux grecques. On remarquera que ce grand effort coïncide avec la période de colonisation dont la Sicile est le théâtre, et l'on ne s'étonnera pas si dans les deux pays les conséquences sont les mêmes pour l'histoire de l'art.

En effet, la série des terres cuites italiotes offre beaucoup d'analogies avec les produits des fabriques siciliennes. Les plus riches trouvailles ont été faites à Tarente. Elles proviennent de deux emplacements distincts, d'un énorme amas de fragments accumulés près de l'enceinte de la ville, sur les pentes qui descendent à la baie appelée Mare Piccolo, et de la nécropole. L'amoncellement de figurines en morceaux paraît être le résultat des nettoyages successifs opérés dans un ou plusieurs sanctuaires d'où l'on rejetait au fur et à mesure les ex-voto sans valeur. Le Musée du Louvre en possède une belle collection rapportée par M. F. Lenormant[1]. Le gouvernement italien a fait pratiquer, de son côté, des

1. *Gazette archéologique*, 1881-82, pl. 36, p. 148 et suiv.; 1885, p. 192; *Gazette des Beaux-Arts*, mars 1882, p. 201 et suiv.

recherches fructueuses par M. Viola, qui a recueilli près de 20 000 spécimens. On évalue à environ 50 000 le nombre total des morceaux extraits du sol[1]. Les pièces complètes sont extrêmement rares ; il est probable que l'on brisait systématiquement ces offrandes religieuses avant de les enfouir. Si mutilées qu'elles soient, elles présentent un grand intérêt, car elles embrassent toute l'histoire de la cité au temps de son indépendance, depuis la fondation jusqu'à la domination romaine. Rien absolument n'y représente la période postérieure à la conquête (209 av. J.-C.)

Le motif le plus fréquent est la représentation d'un banquet : un homme demi-nu est couché sur un lit, tandis qu'une femme drapée se tient assise au pied de la couche[2]. Cette scène est représentée à des milliers d'exemplaires : on discute encore la signification des personnages. Doit-on y voir des divinités ? Sont-ce des idoles funéraires, symbolisant le culte des ancêtres, des morts héroïsés[3] ? Nous pencherions plutôt pour la première interprétation, défendue par M. Lenormant et par M. Evans. Les ornements en forme de hautes palmettes, les larges bandelettes placées souvent dans la coiffure de l'homme, semblent le désigner comme un Dionysos avec sa mystique épouse. La grande diffusion du culte bachique en Italie, dont Rome plus tard finit par s'alarmer au point d'interdire les Bacchanales par le sénatus-consulte de l'an 186, est un indice favorable à cette hypothèse. L'uniformité du sujet n'a pas exclu la variété dans l'exécution. On suit toute la série des changements introduits dans la facture du modelé, dans la physionomie même des visages, par les innovations successives de l'art plastique. A la figure barbue, aux traits rigides, succèdent

1. Evans, *Journal of Hellenic studies*, t. VII, 1886, p. 8.
2. *Gazette archéologique*, 1881-82, p. 157; *Monumenti dell' Instituto*, XI, pl. 55, 56 ; *Journal of Hellenic studies*, 1886, p. 8-10, pl. 63, 64.
3. Duemmler, *Annali dell'Instituto*, 1883. p. 192 et suiv., pl. O P.

de beaux types imberbes, d'une pureté de lignes classique (fig. 67). Les proportions du groupe sont parfois colossales; certains fragments permettent de supposer que la pièce complète devait mesurer une longueur de plus d'un mètre et l'on signale des pieds de lits indiquant des dimensions encore plus grandes[1]. C'est là un caractère de l'industrie italiote sur lequel nous aurons occasion de revenir. La région de Métaponte a fourni des spécimens tout à fait identiques à ces ex-voto et sortis évidemment des mêmes moules[2]. La proximité des deux cités explique ce partage en commun. Outre la représentation du banquet, on signale encore à Tarente des figures très archaïques de déesses, provenant peut-être d'un sanctuaire de Proserpine[3], des têtes de Dioscures, patrons de la lacédémonienne Tarente, coiffés du bonnet conique[4], etc.

Fig. 67. — Tête de Tarente. (*Archæologische Zeitung*, 1882, pl. 13, n° 5.)

De la nécropole tarentine proviennent plusieurs terres cuites de style hellénistique, apparentées aux produits béotiens, et en particulier aux charmants Éros de Tanagre. La date peut en être fixée à la fin du IVe et au début du IIIe siècle, car on les trouve également associées aux vases apuliens de bon style et aux vases à décor blanc[5]. Dans ces sujets les modeleurs tarentins témoignent d'une assez grande

1. Lenormant, *Gazette archéologique*, 1881-82, p. 161.
2. *Ibid.*, p. 163.
3. Evans, *ouvr. cité*, p. 24-25.
4. Lenormant, *ouvr. cité*, p. 165.
5. *Ibid.*, p. 174.

individualité ; ils ne copient pas servilement les modèles fournis par les ateliers de la Grèce ; ils savent créer des compositions d'une allure originale. Leurs petits Amours, étendus mollement sur des lits, à cheval sur des volutes d'où ils conduisent un attelage imaginaire (fig. 68)[1], sont traités avec un esprit du meilleur aloi, et l'on en chercherait vainement ailleurs la réplique exacte. Quelques torses d'hommes nus semblent avoir subi l'influence des principes d'art formulés par Lysippe[2] : il convient d'ailleurs de rappeler qu'une des œuvres les plus fameuses et les plus considérables du maître, un colosse en bronze de Jupiter, avait été exécutée pour Tarente.

Fig. 68 — Éros de Tarente.
(D'après l'original du Musée du Louvre.)

En Apulie et en Lucanie, les modeleurs montrent un goût moins raffiné, un désir moins vif de s'affranchir des types de convention. Les figurines attribuées à ces régions[3] sont lourdes, empâtées,

1. Lenormant, *ouvr. cité*, p. 175 à 178.
2 *Ibid.*, p. 162.
3. Il est très difficile actuellement de rassembler des documents sur les figurines de l'Italie méridionale, car on ne leur a consacré encore aucun ouvrage d'ensemble. Il est probable que le grand *Corpus* des terres cuites commencé par l'Institut allemand comprendra un pendant aux volumes déjà publiés sur la Sicile et sur Pompéi. M. Heuzey prépare, de son côté, une suite à ses *Figurines du Musée du Louvre* où l'on aura de bons spécimens de l'Italie méridionale. En attendant, on est réduit à des publications éparses dans des ouvrages fort anciens et écrits à une époque où l'on attachait une médiocre importance à l'indication des provenances.

sorties du moule et cuites sans avoir subi de retouches. On a recueilli à Oria, près de Tarente, des statuettes de Déméter assise[1], à Ruvo quelques groupes représentant un homme et une femme, sorte de couple divin dont la nature est mal déterminée : l'homme, au type de Silène, tient une corne d'abondance et paraît symboliser quelque dieu de la richesse et de la prospérité comme Ploutos ou Agathodaimon[2]. A la même provenance appartiennent des vases en forme de bustes de femmes, Aphrodite ou Coré, d'un style libre qui indique l'époque hellénistique[3]. Une statuette conservée dans une collection particulière de Ruvo (fig. 69) montre à quelles singulières combinaisons aboutissaient les céramistes d'Italie quand ils s'inspiraient de types hellénistiques différents : c'est une déesse demi-nue, ayant à ses côtés Éros ; sa tête est surmontée du polos et elle tient un masque de comédie. On reconnaît là une véritable *contaminatio* de trois motifs bien connus par les produits de la Grèce : Aphrodite et son fils, les femmes portant des attributs de théâtre, Muses ou Nymphes bachiques, enfin Déméter ou Coré. A Fasano (Gnathia) nous constatons un essai intéressant dont nous avons déjà vu les résultats en Crimée : la décoration céramique est appliquée à des meubles ou à de petits édicules. C'est une série de statuettes exécutées en ronde-bosse

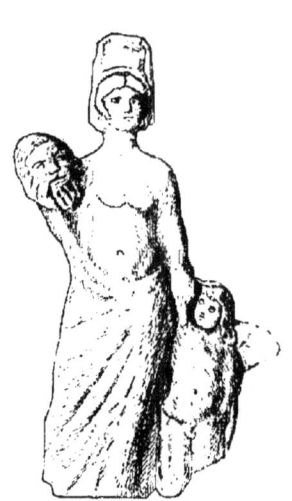

Fig. 69. — Aphrodite de Ruvo.
(*Annali dell' Instituto*, 1874, pl. S.)

1. *Gazette archéologique*, 1881-82, p. 113.
2. Panofka, *Terracotten des königlichen Museums*, pl. 49; cf. pl. I, n° 1.
3. *Monumenti dell' Instituto*, III, pl. 8.

avec un revers entièrement plat, percé de trous pour donner passage aux clous d'attache. On façonne ainsi une suite de personnages groupés dans une même action dramatique et réunis sous forme de fronton. La composition s'inspire

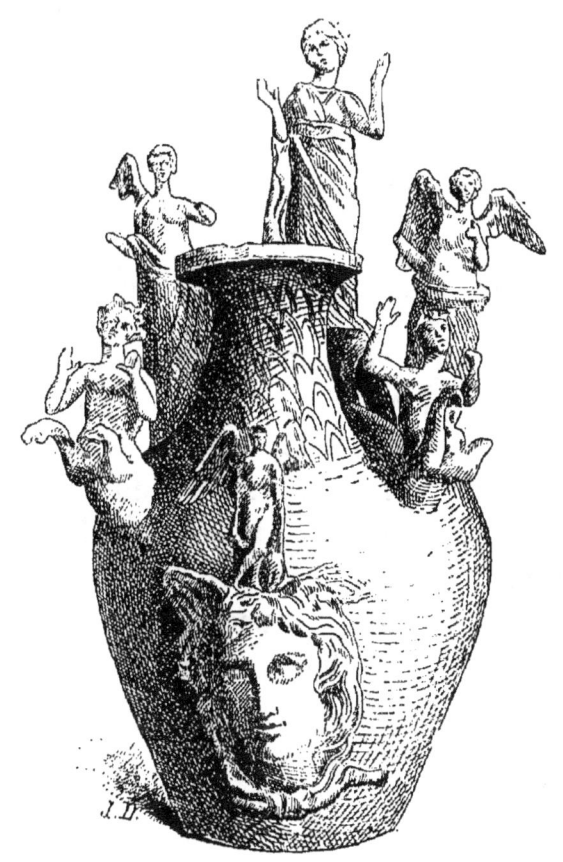

Fig. 70. — Vase de Canosa.
(Rayet et Collignon, *Céramique grecque*, fig. 126.)

généralement d'œuvres plastiques célèbres, comme la mort des Niobides[1]. Le Musée du Louvre possède une série italo-grecque de ce genre reproduisant un combat de guerriers à pied et à cheval. Les vases bien connus de Canosa, dont la panse est surmontée de statuettes féminines entourées de

1. *Bullettino arch. Napolitano*, v, pl. 3.

chevaux marins, de Tritons ou de Centaures (fig. 70), montrent aussi un retour curieux à l'alliance de la poterie avec la plastique céramique[1]. Le développement de la décoration indique une ambition très haute de l'artiste : il vise à un effet monumental, pareil à celui qu'ont réalisé avec plus de bonheur certains orfèvres de la Renaissance dans les vases de métal ciselé ; mais l'effort est ici pénible, l'ordonnance compliquée et laborieuse, l'aspect général trop hérissé de saillies, l'exécution des détails dénuée de toute finesse. Du reste, d'après une observation de M. Lenormant, cette industrie daterait d'une époque voisine de l'Empire, du premier siècle avant notre ère[2].

L'influence des bons modèles grecs est plus sensible à Locres. Le Musée du Louvre a récemment acquis de cette provenance plusieurs têtes de femmes traitées dans la manière sévère de la première moitié du ve siècle : les dimensions indiquent des statuettes de grandes proportions. Une série de plaques à reliefs, percées de trous et destinées à être fixées sur des parois, offrent une imitation curieuse des types archaïques : on y voit des représentations de divinités, entre autres un couple conjugal trônant sur des sièges élevés et tenant en main un coq, un épi de blé[3] ; la ressemblance est grande avec les marbres funéraires de Laconie, où l'on s'accorde aujourd'hui à reconnaître des morts héroïsés, mais l'archaïsme du style paraît ici conventionnel et date peut-être d'une époque relativement récente. Rappelons que Pasitélès, fondateur au 1er siècle avant notre ère d'une école de sculpture où l'on s'attachait à reproduire la rigidité majestueuse des anciennes

1. Biardot, *Terres cuites grecques funèbres*, pl. 40-44 ; Rayet et Collignon, *Histoire de la céramique grecque*, p. 336-337.
2. *Academy*, 3 janvier 1880, p. 14. Une épitaphe funéraire, trouvée dans la même tombe, est datée par des noms consulaires de l'an 687 de Rome (65 av. J.-C.).
3. *Bullettino archeologico Napoletano*, v, pl. 5.

œuvres grecques, était précisément originaire de la Grande-Grèce. Il est possible que son influence se soit exercée sur les ateliers céramistes de cette région. Nous retrouvons une plaque semblable, de très fine exécution, à Hipponium, dans le Bruttium [1]. Le Cabinet des Médailles, à Paris, possède un relief du même genre, qui présente au contraire tous les caratères d'un véritable archaïsme : il peut appartenir à la fin du vie ou au début du ve siècle [2]. Cet exemple suffit à prouver clairement que le système de décoration architecturale, si développé à l'époque impériale (voy. le chap. X, p. 229), a été de bonne heure en usage parmi les populations grecques de l'Italie. Notons encore parmi les terres cuites archaïques de cette région une belle tête d'homme barbu, de taille remarquable, trouvée à Rhegium [3].

En remontant vers le nord, nous rencontrons sur la frontière de Campanie un centre de fabrication important, Posidonia, actuellement Pæstum. Près des sanctuaires construits sur le rivage de la mer, on a découvert un dépôt de figurines analogue à ceux que nous avons précédemment signalés, et formé sans doute par l'amoncellement des ex-voto d'argile. Ces offrandes religieuses sont, comme toujours, d'un modèle presque uniforme et reproduisent à satiété la figure de Déméter voilée (fig. 25) ou celle de sa fille Coré tenant dans ses bras le porc destiné aux lustrations : la date en remonte apparemment au ve siècle [4]. Les spécimens de l'art hellénistique y sont plus rares [5].

Au centre de la Campanie, Nola et Capoue ont fourni

1. *Annali dell' Instituto*, 1867, pl. D.
2. Rayet, *Études d'archéologie et d'art*, p. 325, pl. 4.
3. *Abhandlungen der Akademie der Wissenschaften zu Berlin*, 1848, pl. 1.
4. Gerhard, *Antike Bildwerke*, pl. 95-99, p. 231 et 339; Panofka, *Terracotten des königlichen Museums*, pl. 51, 54 (1), 56 (1), 57 (1, 2), 58 (1, 2). Voy. *Annali*, 1835, p. 50.
5. Panofka, *ouvr. cité*, pl. 21 (1).

quelques types antérieurs à l'époque romaine. Dans les produits de la première cité nous rencontrons des petits masques de Silènes barbus, aux moustaches pendantes, d'un caractère archaïque[1], dont on a recueilli des exemplaires sur divers points du monde ancien. La seconde ville a été le théâtre d'une trouvaille analogue à celle de Pæstum, mais provenant sans doute d'un grand atelier plutôt que d'un temple. Des centaines d'ex-voto, représentant surtout la déesse nourrice, ont été trouvés en cet endroit; on y remarque en outre des antéfixes décorées de Gorgones et d'Artémis persiques ailées, une panthère dans chaque main, d'autres reproduisant le type d'une déesse locale qu'on croit être Diane Tifatina[2], enfin un nombre considérable de motifs hellénistiques, Vénus nue ou demi-nue, Éros volant, Diane, Hercule, Minerve, un dieu barbu ailé en costume phrygien, des femmes drapées dérivant du type tanagréen, enfin quelques curieuses figures de poupons emmaillotés[3]. Un groupe conservé au Musée de Naples est catalogué comme provenant de la même ville; c'est un Centaure portant son enfant en croupe; on pense qu'il est inspiré par le célèbre tableau de Zeuxis, le Centaure entouré de sa famille[4]. Un autre groupe, au Musée Britannique, associe deux joueuses d'osselets du type tanagréen[5].

1. Panofka, *ouvr. cité*, pl. 47, p. 156. Voy. le *Bullettino dell' Instituto*, 1829, p. 21. Le Louvre en possède une assez belle série.
2. *Gazette archéologique*, 1881-82, p. 82, pl. 14.
3. *Gazette des Beaux-Arts*, 2ᵉ période, tome xxi, p. 224-228. M. Minervini avait commencé la publication des *Terracotte del Museo Campano* (un fascicule paru en 1880); elles proviennent principalement des fouilles pratiquées près de Santa-Maria di-Capua. L'auteur annonçait trois séries de types : figurines de style primitif et local, figurines de travail grec archaïque, figurines de style libre.
4. Heydemann, *Terracotten aus dem Museo Nazionale zu Neapel*, pl. 5 (2).
5. *Gazette archéologique*, 1876, p. 97; Duruy, *Histoire des Romains*, II, p. 435.

Dans le Latium, nous signalerons à Préneste et à Voltumna (Viterbo) une reproduction à la façon italiote du groupe des Grandes Déesses ayant à leurs pieds le petit Iacchos ; une autre triade, d'un caractère probablement plus national, comprend un dieu barbu, son épouse et son fils[1]. On connaît de Velletri, ville d'origine volsque, des frises de terre cuite, destinées à l'ornementation de maisons ou d'édifices, où se déroulent plusieurs scènes de la vie familière; le style en est archaïque[2]. On a récolté aussi dans la nécropole de Préneste des statuettes de l'époque hellénistique, femmes ailées, Éros bachiques, Silènes et grotesques[3]. Enfin le Musée du Louvre a fait récemment l'acquisition d'un lot de figurines trouvées, dit-on, sur les bords du Tibre, aux environs immédiats de Rome. Elles ressemblent aux ex-voto de Pæstum ; c'est la même exécution sommaire, avec une certaine majesté d'attitude et de physionomie qui révèle l'imitation d'un modèle grec archaïque. Là encore Déméter et sa fille Coré sont les sujets prédominants.

Nous voici arrivés de proche en proche jusqu'au cœur même de l'Italie. Dans la partie tout à fait septentrionale, occupée par le bassin du Pô, on ne signale jusqu'à présent que des trouvailles très rares en ce genre. Notons pourtant quelques masques anciens de Déméter ou de Coré, provenant de l'antique cité d'Adria, située à l'embouchure de l'Adige[4]. On voit par quelle marche insensible et sûre l'hellénisme avait pénétré dans la péninsule dès une époque reculée, comme l'indique le style des antiquités dont nous venons de parler. A partir du ve siècle avant notre ère, l'Italie est déjà envahie par l'art grec. Cet art

1. Gerhard, *Antike Bildwerke*, pl. 2, 3 (1), 302 (1 et 2).
2. Müller-Wieseler, *Denkmäler*, i, pl. 57, n°⁸ 285, 286.
3. Fernique, *Étude sur Préneste*, p. 211-214.
4. Schöne, *Le antichità del Museo di Adria*, pl. 16, n° 1, p. 153, n° 651.

règne en maître pendant toute la période d'Alexandre et de ses successeurs. Nous avons dû négliger, faute de renseignements précis sur les provenances, une quantité considérable de monuments que l'on peut cependant étudier avec profit, en les considérant en bloc comme les représentants de l'art italiote influencé par les modèles grecs. On y retrouve tous les motifs créés de l'autre côté de la mer Adriatique, Vénus demi-nues, Éros volant, Victoires et génies féminins, femmes drapées, enveloppées dans leurs voiles ou couronnées de feuillages, danseuses, éphèbes habillés et coiffés à la mode phrygienne, enfants jouant avec des animaux, acteurs comiques et caricatures (fig. 78, 79)[1]. Nous reproduisons ici comme spécimens de cette catégorie une Niké (fig. 74) et une Vénus nue agenouillée dans une coquille

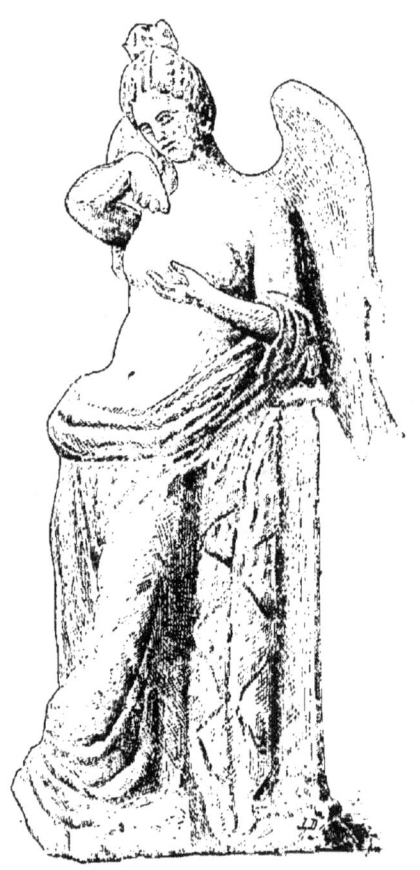

Fig. 74. — Niké versant une libation.
(Biardot, *Terres cuites funèbres*, pl. 28, n° 2.)

[1]. Voyez en particulier les ouvrages cités de Gerhard, Panofka, Biardot, et le *Choix de terres cuites antiques du cabinet Janzé*, par M. de Witte. La collection Campana du Louvre, en grande partie inédite, est fort instructive pour cette étude. Malheureusement les provenances n'en ont point été notées par le premier possesseur (*Cataloghi del Museo Campana*, classe IV, série V). M. Lenormant affirme que le plus grand nombre vient de la trouvaille de Capoue (ci-dessus, p. 213).

marine (fig. 72). La seconde composition existe déjà à Tanagre[1].

Que sera l'art romain proprement dit? Sera-t-il partout le disciple docile de l'étranger? Réussira-t-il quelque part, au milieu de cet encombrement des types helléniques, à dégager son originalité personnelle? Pour le retrouver en possession de sa nationalité, éloigné du contact tyrannique

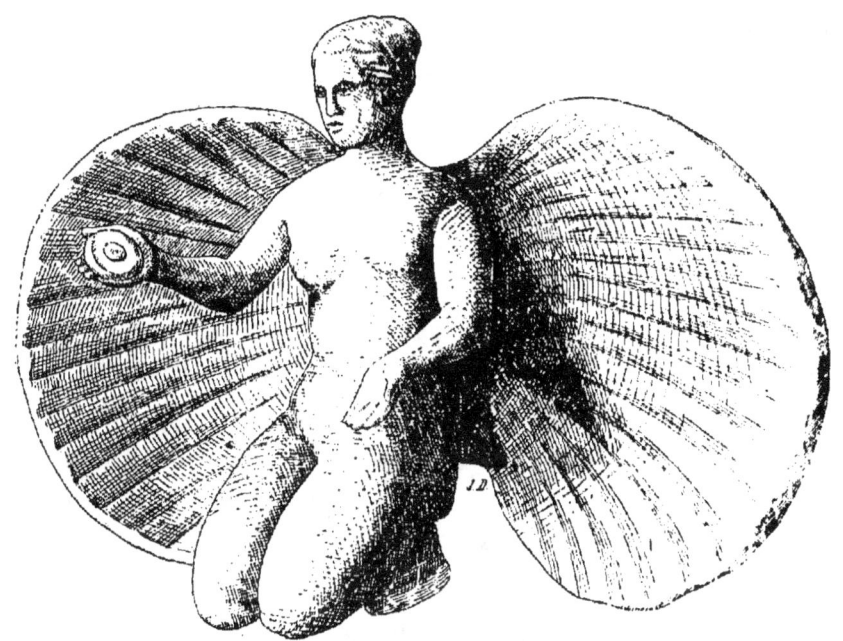

Fig. 72. — Vénus nue dans une coquille.
(Panofka, *Terracotten des königlichen Museums*, pl. 18, n° 2.)

de la Grèce, nous devons faire un pas de plus vers le nord et entrer en Étrurie.

L'Étrurie, depuis longtemps florissante au moment où quelques aventuriers fondaient Rome en 753, fut la première éducatrice de la cité naissante. Elle était en pleine possession d'un art moitié indigène, moitié oriental. Pour décorer leurs grands édifices, les Romains se virent obligés

1. *Collection Lecuyer*, pl. E, n° 2.

tout d'abord de faire venir des ouvriers du pays toscan. Les trois statues renfermées dans la triple *cella* du Capitole, Jupiter, Junon et Minerve, étaient en argile peinte ; celle de Jupiter eut pour auteur un artiste véien[1]. Les figures du fronton et les chars qui couronnaient le toit en acrotères avaient été également confiés à des ateliers étrangers : le char de Jupiter fut fabriqué à Véies. Ces renseignements historiques prouvent la prospérité artistique des nations italiotes établies au nord de l'Italie, et nous constatons déjà une originalité remarquable dans leur façon de manier l'argile. Ils ont créé de toutes pièces la statuaire céramique et, d'autre part, ils l'ont appliquée avec une singulière hardiesse à l'architecture. Assurément cette double invention n'a pas été inconnue aux Grecs La mention faite par Pline d'artistes habiles dans le modelage de l'argile, Eucheir, Diopos, Eugrammos, accompagnant le Corinthien Démarate dans son exil en Étrurie (vers 660), fait présumer que les Hellènes contribuèrent beaucoup à la diffusion de cette industrie en Italie. Nous avons signalé, à Olympie (fig. 16) et ailleurs, des fragments de terre cuite remarquables qui supposent l'existence de reproductions plastiques en grandeur naturelle. On sait aussi, par les mêmes fouilles d'Olympie, que les temples primitifs de bois ou de tuf recevaient dans les parties hautes une brillante décoration de terres cuites peintes. Parmi les ruines d'Athènes et du Pirée on a recueilli souvent des chéneaux, des antéfixes, des acrotères, modelés en argile ; de même en Sicile, à Sélinonte, à Syracuse et à Acræ ; de même dans l'Italie méridionale, à Métaponte et à Crotone[2]. Mais les Grecs

1. Il s'appellait Volca ou Volcanius. On nomme ordinairement Turrianus de Fregellæ comme auteur de cette statue. Mais cette tradition repose sur une leçon fautive du texte de Pline l'Ancien (xxv, 157). Les éditions récentes l'ont corrigée.
2. Voy. sur ces questions Rayet et Collignon. *Céramique grecque*. p. 379-388.

abandonnèrent de bonne heure cette technique, quand ils eurent pris l'habitude des constructions en marbre dont on recouvrait les surfaces de délicates peintures. De plus, ils se contentèrent toujours de simples pièces décoratives : c'était de la céramique d'ornemanistes, plutôt que de sculpteurs. Chez les Étrusques, tout est en terre cuite, les idoles adorées dans le sanctuaire, les statues du fronton, la décoration du toit. M. Martha fait remarquer que cette différence résulte naturellement de la structure architecturale des temples dans les deux contrées. En Grèce, les frontons posent d'aplomb sur l'architrave, soutenue elle-même par les robustes colonnes de la façade. En Étrurie, la base du tympan est en quelque sorte en l'air : c'est une espèce de balcon saillant, posé sur l'extrémité des poutres insérées dans la base de la toiture; on ne pouvait donc pas y placer de lourdes statues de pierre ou de marbre. Non seulement on les faisait en argile, mais encore on les évidait par derrière et on aplanissait le revers, de façon à coller les personnages contre la paroi et à les y clouer solidement. De loin et d'en bas, on croyait voir de véritables statues en ronde-bosse; en réalité, c'était une suite de hauts-reliefs, accrochés et suspendus au fronton[1]. Le Musée du Louvre possède deux importants spécimens qui caractérisent bien la double innovation des Étrusques dans l'emploi de l'argile. L'un est le fragment d'une corniche qui supportait des figures en haut relief (haut. 0 m. 52) : elles représentent Minerve debout versant à boire à Hercule assis[2]. C'est l'adaptation d'un sujet bien connu dans les peintures de vases grecs, l'union mystique de la déesse athénienne avec le héros péloponnésien; toutefois l'exécution a une saveur toute locale, encore imprégnée d'archaïsme, un peu lourde,

1. Martha, *l'Art étrusque*, p. 328-329.
2. *Ibid.*, p. 324, fig. 221.

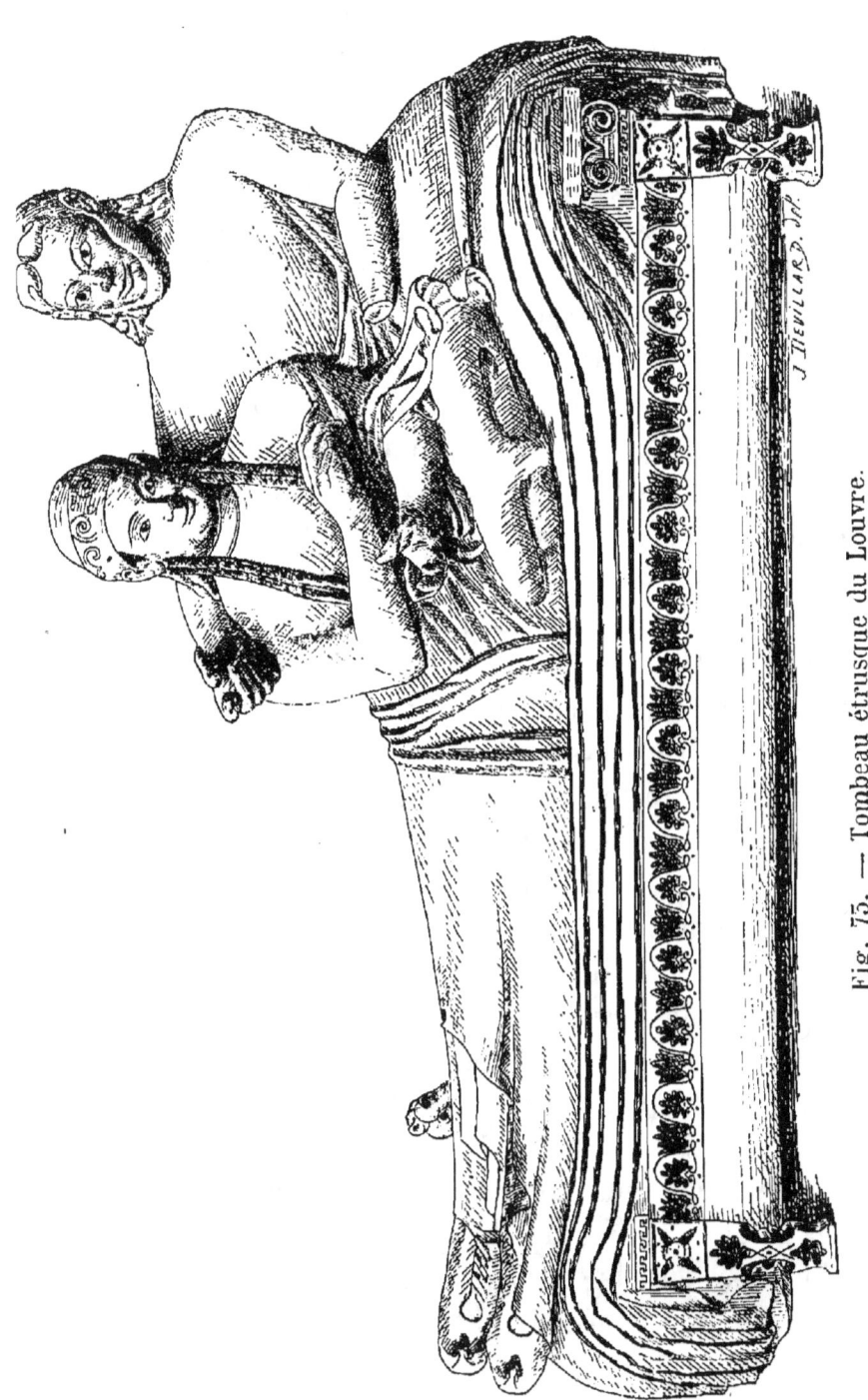

Fig. 75. — Tombeau étrusque du Louvre.
(D'après une photographie de l'original.)

mais fort expressive et rendue vivante par l'éclat des tons polychromes dont la terre est recouverte. L'autre monument est plus remarquable encore et communément désigné sous le nom impropre de *tombeau lydien*. Il peut passer pour l'exemple le plus instructif de la statuaire céramique pratiquée par les Étrusques (long. 2 mètres; haut. 1 m. 17). Il a été trouvé dans une chambre sépulcrale de la nécropole de Cæré (Cervetri), où il symbolisait sous une forme impérissable l'union de deux époux ensevelis l'un auprès de l'autre : tous deux sont étendus sur un lit de banquet, l'homme appuyé contre les coussins du chevet et touchant d'une main l'épaule de sa femme, avec un geste de familier abandon (fig. 73). Le type de la physionomie, les coiffures et les costumes sont du plus haut intérêt; ils font revivre sous nos yeux les populations du nord de la péninsule et de l'Italie centrale, avec les détails curieux de la chevelure massée et flottante par derrière, de la barbe drue et taillée en pointe sans moustaches chez l'homme, des longues tresses pendantes, du bonnet conique (*tutulus*) et des chaussures recourbées à la poulaine (*calcei repandi*) chez la femme. C'est même ainsi, selon toute probabilité, que nous devons nous imaginer les Romains et les Romaines vivant à l'époque des premiers rois, car nous savons par les témoignages les plus autorisés des historiens que l'Étrurie avait fourni à la petite cité voisine la plupart de ses institutions, de ses cérémonies religieuses, de ses costumes et de ses objets mobiliers. Les artistes modernes, en prêtant aux héros de la Rome primitive la toge usitée à la fin de la république ou sous l'empire, ne se doutent pas qu'ils commettent un anachronisme grossier.

Ces œuvres paraissent avoir été exécutées au vi^e siècle. Pour les temps qui suivent nous avons d'autres renseignements sur la persistance de la céramique monumentale. Nous savons qu'au v^e siècle, deux artistes grecs dont l'un

est Sicilien, Gorgasos et Damophilos, avaient été chargés de décorer le temple de Cérès, à Rome, en terres cuites polychromes. Pendant la période hellénistique, on continuait à orner de statues d'argile les frontons des temples italiotes ; on a recueilli de beaux exemplaires de ce genre à Orvieto et à Luni[1].

L'art étrusque mérite notre attention par une autre particularité dont la plastique romaine a largement profité. Les artistes apportent une précision singulière dans la reproduction de la physionomie humaine. Les Grecs visaient à un idéal de beauté qui les éloignait d'une copie scrupuleuse de la nature avec ses imperfections ou ses difformités : ils n'ont pour ainsi dire pas connu le *portrait*, au sens étroit du mot. Les sculpteurs italiotes, au contraire, étaient amenés par la nature même de leur talent, moins raffiné et plus vulgaire, à se tenir aussi près que possible de la réalité, à l'imiter servilement, sans souci de la perfection. De cette conception peu élevée est sorti un genre nouveau, appelé

Fig. 74.
Canope étrusque.
(Extrait du *Dictionnaire des Antiquités* de Saglio, I, fig. 784.)

à renouveler la sculpture antique et à progresser rapidement entre les mains des Romains qui l'ont légué aux modernes. Dans les produits archaïques de l'Étrurie on saisit déjà une façon toute particulière de rendre les traits du visage. L'effort est sensible dans les vases funéraires, appelés *canopes*, où l'on renfermait les cendres des morts (fig. 74). Le couvercle de l'urne était formé par une tête

1. Martha, *ouvr. cité*, p. 319, fig. 218, p. 325, 327, fig. 222, 223.

humaine qui représentait le défunt lui-même et, suivant l'idée répandue dès la plus haute antiquité parmi les peuples de l'Orient et de l'Égypte, lui assurait l'immortalité en le reconstituant tout entier ou partiellement dans une matière impérissable; quelquefois on ajoutait aux flancs du vase des bras et des mains, des seins, pour compléter la ressemblance avec un être humain[1]. Plus tard, on perfectionna ce procédé de résurrection en façonnant une véritable statue qui exté-

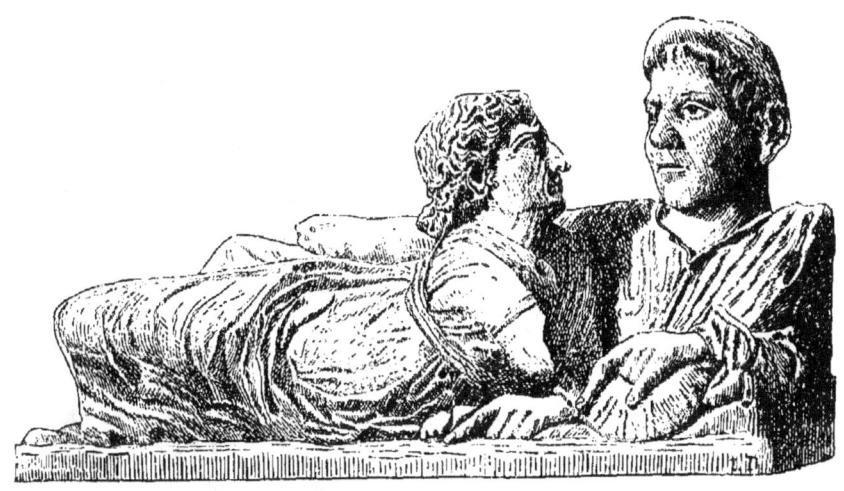

Fig. 75. — Tombeau étrusque de Volterra.
(Martha, *l'Art étrusque*, p. 348, fig. 240.)

rieurement n'avait plus aucun rapport avec une poterie : seulement la tête était mobile et pouvait s'enlever comme un couvercle; on versait dans la cavité intérieure du corps les restes incinérés[2]. De telles croyances et de tels usages ont eu pour conséquence naturelle que l'on attachait une véritable importance à l'exactitude de la représentation. Le corps, à la rigueur, pouvait être fabriqué sur un modèle banal. Mais la tête, la physionomie, ne sont-elles pas la marque distincte de l'individualité propre à chacun? Il est

1. Martha, p. 334, fig. 224 à 231.
2. *Ibid.*, fig. 232-234, 240.

remarquable de voir s'affirmer dans toute la sculpture funéraire un effort persistant pour rendre scrupuleusement la différence des visages, telle qu'on l'observe dans la réalité. Il arrive souvent que les essais sont lourds, exagérés, poussés involontairement à la caricature et au grotesque (fig. 75). L'intention n'en est pas moins consciencieuse et le principe excellent.

Même quand l'Étrurie est envahie par l'élément grec, elle résiste autant qu'elle peut à la tyrannie des modèles imposés à l'Italie; elle les utilise en les transformant, elle fait plutôt des adaptations que des copies. Dans les statues destinées aux nécropoles le type classique de la déesse assise est bien reconnaissable, mais on y sent parfois un accent tout nouveau, une métamorphose opérée sous des influences locales qui rend douteux le sens précis de la figure : telle est, par exemple, une grande terre cuite de Clusium (Chiusi), en forme de femme trônant sur un siège orné de têtes de sphinx et tenant une grenade à la main.

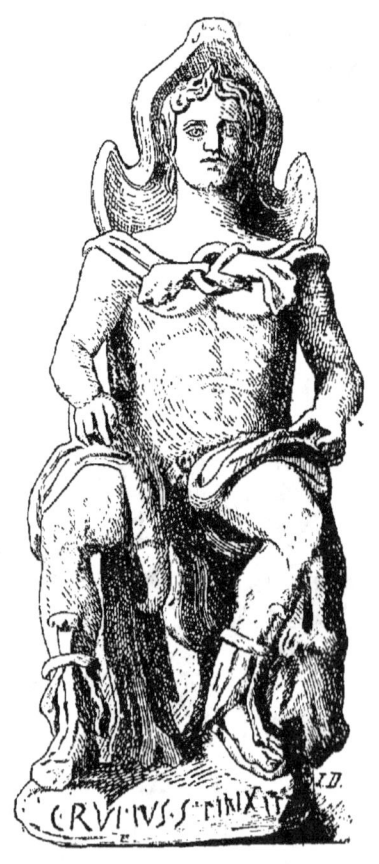

Fig. 76. — Hercule, statuette signée, trouvée à Pérouse.
(*Annali dell'Instituto*, 1867, pl. 1.)

L'attitude et les attributs en font une Coré; mais la tête nue les traits ronds, les porportions massives la caractérisent comme une œuvre essentiellement indigène[1]. Signalons

1. Panofka, *Terracotten des könig. Museums*, pl. 3.

encore une statuette de taille inusitée (0 m. 76), trouvée à Pérouse, où l'on reconnaît Hercule (fig. 76). Le motif tout hellénique est traité avec une manière fort différente des produits exécutés en Grèce ou même avec l'Italie méridionale. La gueule du lion, ramenée au-dessus de la tête du héros, forme une sorte de nimbe; le visage imberbe ne ressemble pas aux figures classiques inspirées par Lysippe.

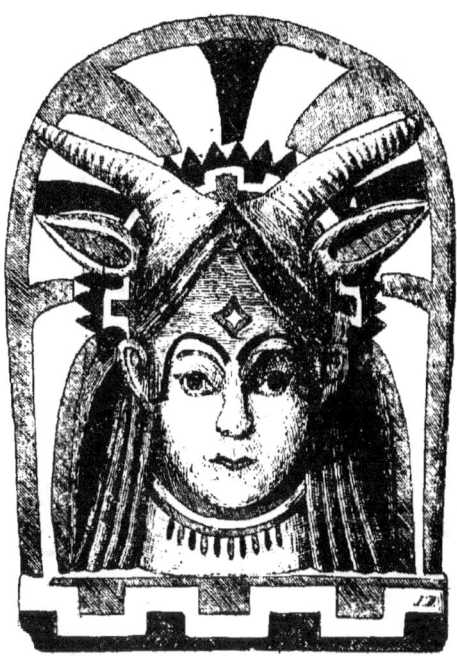

Fig. 77. — Antéfixe étrusque.
(Panofka, *ouvr. cité*, pl. 10.)

Le monument date d'une époque assez récente qu'on peut placer, d'après la signature de l'artiste inscrite sur la base, C. Rufius, vers le 1^{er} siècle avant notre ère : il garde pourtant une apparence de rudesse et une étrangeté de composition qui sentent le terroir étrusque.

Nous avons dit combien est fréquent l'emploi des antéfixes de terre cuite placées au sommet des édifices étrusques. Le Musée du Louvre s'est enrichi d'une série très complète en ce genre, grâce à l'acquisition de la collection Campana.

On y remarque beaucoup de motifs empruntés à la Grèce, des têtes de Gorgones, des masques de Silènes, etc.; mais on peut y noter aussi la présence de types indigènes, comme celui de la Junon Caprotina, avec une tête surmontée de deux cornes de chèvre, divinité latine spécialement honorée dans le sanctuaire de Lanuvium (fig. 77).

Tous ces traits distinguent nettement l'industrie établie dans l'Italie centrale ou septentrionale des produits exécutés au sud de la péninsule. Ici tout était hellénisé sans effort; là, au contraire, l'originalité de la race primitive perce à travers son apparente soumission. Elle réussit à rester elle-même, sans grand mérite d'exécution, il est vrai, mais avec une opiniâtreté digne d'éloges. Elle aura la gloire d'influencer, presque autant que la Grèce, les œuvres de la céramique romaine.

Fig. 78 et 79. — Grotesques trouvés en Italie.
(Extrait du *Dictionnaire des Antiquités* de Saglio, I, fig. 596 et 2091.)

CHAPITRE X

LES TERRES CUITES ROMAINES ET GALLO-ROMAINES.

Il est difficile de séparer nettement la catégorie dont nous allons parler de celle qui précède. Les limites de la période hellénistique sont vagues; il n'y a point d'arrêt brusque dans la fabrication des terres cuites en Italie et, jusque sous l'Empire, les ateliers conservent la plupart des moules qu'on employait dans les trois siècles antérieurs. Parmi les monuments mentionnés ci-dessus, nous en avons signalé plusieurs dont la date avoisine déjà la fin de la République, alors que la domination romaine s'étendait sur toute l'Italie; ils se rattachent, par la composition et par le style, à l'art hellénique et, pour cette raison, nous ne pouvions les distraire de l'ensemble, mais chronologiquement ils appartiennent à l'époque romaine. Nous pourrions citer d'autres trouvailles où persiste l'usage des motifs grecs, par exemple les figurines de Némi, près d'Aricie, dont on place la fabrication au premier siècle avant Jésus-Christ et même sous l'Empire[1]. Il est certain que le fonds hellénistique s'épuise lentement et ne cesse pas d'alimenter l'industrie céramique pendant longtemps encore. Comme au confluent de deux rivières, un double courant se mêle

1. *Roemische Mittheilungen des deuts. Inst.*, 1886, p. 177-178; *Archæoogia*, 1887, pl. 9.

sans qu'on puisse établir un départ entre les eaux de l'une et de l'autre source. Aussi nous laisserons de côté l'élément étranger pour ne plus envisager l'emploi de l'argile que dans les applications particulières à la civilisation romaine.

De l'Étrurie Rome avait reçu la céramique architecturale

Fig. 80. — Apprêts d'un sacrifice, plaque en terre cuite du Louvre. (Campana, *Opere in plastica*, pl. 61.)

et plastique. Nous retrouvons, aux approches de l'Empire, ces deux industries encore en pleine prospérité. Une place publique de la capitale portait le nom de *Sigillaria*. Après sept ou huit siècles les terres cuites romaines ont naturellement subi des modifications profondes de style, mais le

principe technique est resté le même. Elles ont à peu près perdu la clientèle des temples et des grands édifices pour lesquels on recherche une ornementation plus luxueuse, mais les particuliers riches leur ont ouvert un débouché plus large encore. Les parties hautes des maisons sont couvertes de corniches, de gargouilles, d'antéfixes en terre cuite peinte. Des bas-reliefs décorés de scènes mythologiques, d'animaux fantastiques et de rinceaux fleuris, courent autour des murailles, à l'extérieur et à l'intérieur, où ils forment une frise continue, rehaussée de tons polychromes (fig. 80, 86). Le Louvre possède la magnifique série des plaques recueillies par le marquis Campana, tant à Rome qu'aux environs[1]. Le Musée Britannique est riche en monuments de même nature[2]. Des trouvailles analogues ont été faites à Némi, à Capoue, à Pompéi[3]; on y constate aussi le procédé familier aux Étrusques, qui consiste à coller sur une paroi des hauts-reliefs et à leur donner l'aspect de sculptures en ronde-bosse[4].

C'est Pompéi qui fournit les documents les plus abondants sur les formes des gargouilles, corniches et cimaises de terre cuite[5] : les rebords sont couverts de mufles de lions, de têtes de Satyres et d'acteurs, de figures de femmes. Les margelles des puits elles-mêmes étaient parfois décorées de modelages[6]. Une sorte d'annexe à la céramique architecturale consiste dans l'emploi des statues de terre cuite comme soutiens d'entablements : c'est ainsi que dans les thermes de la ville, la corniche du *tepidarium* est portée

1. Campana, *Antiche opere in plastica*, 2 vol.
2. Combe, *A description of the collection of ancient terracottas*, pl. 4 à 20, 23 à 36.
3. *Rœmische Mittheilungen*, 1886, p. 173; Rohden, *Terracotten von Pompeji*, p. 16, pl. 20, 21.
4. Rohden, *ouvr. cité*, p. 17, pl. 22.
5. *Ibid.*, p. 1 à 16, pl. 1 à 19.
6. *Ibid.*, pl. 27.

par une série de grands atlantes, encore en place aujourd'hui[1]. Ailleurs les cariatides d'argile forment des pieds de table; on obtenait dans l'ameublement, de cette façon, des combinaisons du plus heureux effet[2].

La statuaire céramique est représentée à Rome par une importante série de sculptures découvertes en 1765 près de la Porta Latina et transportées au Musée Britannique : c'est un ensemble de femmes drapées, au nombre de cinq ou six, dans lesquelles on veut reconnaître, mais sans certitude, des Muses; deux bustes de Bacchus, d'un archaïsme conventionnel, font partie du même ensemble[3]. La hauteur des statues varie entre 0 m. 70 et 1 m. 30 environ. Une collection anglaise possède une magnifique tête de jeune homme ayant une expression de douleur ou de souffrance, la joue appuyée sur la main gauche, qui devait appartenir à une statue de grandeur naturelle; elle mesure 0 m. 29 avec le cou. On la dit trouvée à Rome, sur l'Esquilin; peut-être était-elle destinée à un tombeau[4]. Mais, en somme, les renseignements sur la destination de ces monuments sont très peu certains.

Les fouilles de Pompéi viennent heureusement combler cette lacune et nous procurer de précieux indices sur l'emploi des statues d'argile. Au siècle dernier, on a trouvé dans le temple d'Esculape deux grandes figures de femme et d'homme barbu, l'un et l'autre debout, vêtus d'amples draperies (haut. 1 m. 70 et 1 m. 85), qui passent pour des représentations de Jupiter (fig. 81) et de Junon : réunies à un buste de Minerve, elles forment la triade nationale[5].

1. Rohden, *ouvr. cité*, pl. 25. Voy. aussi une cariatide, pl. 24, 3.
2. *Ibid.*, pl. 26, 2.
3. Combe, *ouvr. cité*, pl. 3 (1), 21 (38), 22 (40), 38 (76), 40 (79), 37 (75).
4. Burlington Club, *Catalogue of objects of ceramic art*, n° 249.
5. Rohden, *ouvr. cité*, pl. 29, p. 21.

Fig. 81. — Statue de Jupiter trouvée à Pompéi.
(Rohden, *Terracotten von Pompeji*, pl. 29, n° 2.)

L'exécution en est soignée et voisine de l'époque impériale. De meilleur style encore est un fragment de Minerve colossale, placée dans une niche près de la Porta Marina, à l'entrée de la ville du côté de la mer; elle date probablement du premier siècle avant notre ère. Le morceau conservé jusqu'au cou, sans la tête, mesure plus d'un mètre[1]. A l'intérieur des maisons particulières on a constaté la présence d'œuvres analogues, ordinairement de dimensions moins considérables, isolées sur des bases ou placées dans des niches. Telles sont la statuette du médecin ou du malade assis (haut. 0 m. 59), d'une originalité si expressive qu'elle fait songer à un portrait de quelque célébrité contemporaine dont le nom n'est pas venu jusqu'à nous[2]; une figure d'enfant nu (haut. 0 m. 51), recueillie avec les débris d'un autre semblable dans des niches disposées autour d'un enclos[3]; enfin deux acteurs, homme et femme, portant le masque de théâtre (haut. 1 m. 11 et 1 m. 15), découverts près d'une porte d'entrée conduisant à un petit parterre. Tous ces monuments sont de la plus haute importance pour l'histoire de l'art à la fin de la République et au début de l'Empire. La catastrophe de Pompéi permet de leur assigner une date dont la limite extrême s'arrête à l'année 63 après Jésus-Christ. Ils nous prouvent qu'à cette époque on faisait encore largement usage de la statuaire céramique et qu'on ne craignait pas de placer des œuvres d'argile à côté de beaux marbres, comme l'Artémis archaïsante de Naples : celle-ci, en effet, provient du même endroit que les deux acteurs dont nous venons de parler[4]. A côté des trouvailles pompéiennes on peut signaler, dans le même

1. Rohden, *ouvr. cité*, pl. 51, p. 20
2. *Ibid.*, pl. 52.
3. *Ibid.*, pl. 54.
4. *Ibid.*, p. 22.

genre plastique, des statuettes de grande taille trouvées dans le Latium, à Némi[1], et sur l'emplacement d'Ardée[2].

En ce qui concerne l'industrie des petites figurines, nous pouvons encore puiser dans les antiquités de Pompéi bien des renseignements instructifs. On a recueilli des statuettes dans les maisons particulières de la ville et dans la nécropole. La série de la première provenance éclaire un point de controverse très délicate, relative à la destination générale des terres cuites : cette question a fait l'objet de discussions contradictoires entre les archéologues, et nous comptons l'examiner en détail (voy. le chapitre XII). Contentons-nous ici de rappeler que les sujets sont souvent les mêmes dans les habitations et dans les tombes; par suite, la dénomination ordinaire de figurines *funéraires* pour caractériser l'ensemble de ces monuments est tout à fait impropre. Celles qui proviennent des appartements pompéiens étaient, pour la plupart, placées dans la niche ou petite chapelle réservée aux dieux Lares. On n'y mettait pas seulement des figures de divinités, Vénus, Mercure, Bacchus, mais aussi des bustes d'enfants, masques et autres menus objets[3]. Quelquefois même la simple intention de décorer les murs paraît avoir inspiré aux habitants l'idée de disposer des terres cuites le long des parois; tel est le système adopté dans la maison de Julia Félix, où le mur de clôture autour du jardin contient dix-huit niches ornées alternativement de petits Hermès en marbre et de figurines en argile : parmi celles-ci se trouve un groupe curieux, inspiré par le tableau célèbre de la Charité romaine, sous les traits d'une fille allaitant son père prisonnier et con-

1. *Rœmische Mittheilungen*, 1886, p. 176-177.
2. Duruy, *Histoire des Romains*, t. I, p. 45; de Ronchaud, *Gazette des Beaux-Arts*, 1862, XII, p. 497. Toute cette série est conservée au Musée du Louvre.
3. Rohden, *ouvr. cité*, p. 24-25.

damné à mourir de faim[1]. Les recherches opérées dans la Via Holconia ont fait mettre la main sur un ensemble plus intéressant encore. Un dépôt de quarante-trois terres cuites, vestiges d'un atelier établi dans le quartier, a permis de constater que la plupart des figurines pompéiennes étaient faites sur place, et non pas importées ; parmi elles figurent plusieurs des types recueillis dans les maisons[2]. On remarque aussi que les terres cuites sont beaucoup plus fréquentes dans les faubourgs pauvres de la ville que dans les centres luxueux. Les palais qui bordent les principales rues n'ont fourni aucun monument d'argile digne d'intérêt : tout au plus signale-t-on dans la maison de Lucrèce deux statuettes entièrement dorées et deux médiocres images de divinités, mais notons qu'elles ont été extraites d'une sorte d'annexe située à côté du corps de logis et probablement réservée à la domesticité. Au contraire, à mesure qu'on approche des quartiers pauvres, les monuments de ce genre deviennent plus nombreux[3]. C'est évidemment la classe populaire qui constituait la clientèle des modeleurs ; les riches n'admettaient chez eux que de grandes statuettes en argile et, pour leurs dieux Lares, pour leurs chapelles privées, ils achetaient surtout des petits bronzes dont les exemplaires se comptent par centaines au Musée de Naples.

Les figurines sorties des tombeaux sont peu nombreuses. Du moins elles suffisent à attester que ce rite pieux n'avait pas cessé d'être en usage sous l'Empire. Les motifs ne diffèrent pas des précédents, à tel point que l'on remarque dans le nombre un masque de jeune homme imberbe, coiffé d'un bonnet phrygien, identique à un autre masque trouvé

1. Rohden, *ouvr. cité*, p. 24, pl. 47, 36 (1 et 2), 35 (3), 41 (4).
2. *Ibid.*, p. 25, 53, pl. 42.
3. *Ibid.*, p. 24.

dans la maison d'Epidius Rufus[1]. D'autres statuettes représentent Mars, Mercure, un gladiateur, des esclaves portant un fardeau, etc.

Dans la catégorie des figurines, est-il possible, comme dans la statuaire céramique, de déterminer le caractère romain de la fabrication? Nous emprunterons encore la réponse aux indications de M. von Rohden, qui a étudié avec une patiente sagacité toute la céramique de Pompéi et dont nous résumons ici les conclusions[2]. Pour le style, l'industrie romaine ne fait qu'accentuer la décadence qu'annonçaient déjà les terres cuites hellénistiques de la Grèce et de l'Italie méridionale. Le modelé est de plus en plus lâche, les contours empâtés, les proportions du corps inexactes, tantôt démesurément allongées, tantôt raccourcies à l'excès; la chevelure est négligemment indiquée, les doigts des pieds et des mains exécutés sans finesse. La science du coloris se perd. Les couleurs ne servent plus à souligner les formes, mais plutôt à en dissimuler la pauvreté. Un enduit épais recouvre la partie antérieure de la statuette et déborde même parfois de l'autre côté; les tons sont criards et violents. Le revers est de moins en moins travaillé; la plupart des figurines sont traitées en simple relief; c'est la face seule qui compte. Le trou d'évent pour la cuisson disparaît complètement; les figures ne sont ouvertes qu'en dessous. Il n'y a plus de différences de style entre les ateliers : tout est mélangé et confondu dans une monotone uniformité. On ne peut guère distinguer les fabriques qu'à la couleur de la terre. La technique romaine est plus spécialement caractérisée par la légèreté et le peu d'épaisseur de l'argile, par le poli des surfaces, par la forme des socles où prédomine l'aspect cylindrique. Ce qui survit dans ce naufrage de

1. Rohden, *ouvr. cité*, p. 24, fig. 14.
2. *Ibid.*, p. 22-23.

l'art et ce qui maintient la tradition venue des influences étrusques, c'est le goût pour le portrait, le souci du réalisme dans la reproduction des physionomies. Le laid et le grotesque y occupent une place toujours importante, mais plutôt par recherche de l'expression juste que par intention satirique. Un second caractère, propre à la céramique romaine, est la création des motifs empruntés à la société contemporaine. Les sujets helléniques disparaissent peu à peu : plus de jeunes filles debout ou assises, coquettement enveloppées dans leurs draperies, plus d'Éros bachiques. Ces compositions ont fait leur temps : on leur substitue des hommes et des femmes en costume romain, vêtus de la toge (fig. 82) et du *pallium*, des enfants portant au cou la *bulla*, des gladiateurs, des soldats avec l'armure du légionnaire, des esclaves avec le *cucullus*, etc.[1].

Fig. 82.
Enfant romain.
(Rohden, *ouvr. cité*, pl. 44, n° 2.)

En dehors de l'Italie, une annexe importante à l'art romain est formée par la catégorie des terres cuites trouvées en Gaule. Dès le vii° siècle avant notre ère, la fondation de Marseille par des Phocéens d'Ionie avait amené sur les côtes méridionales de cette région le commerce de l'Orient et de la Grèce. Grâce à la prospérité de ce centre industriel, la civilisation pénétra promptement dans l'intérieur. La large vallée du Rhône était une voie toute tracée qui s'ouvrait aux explorateurs. On alla chercher jusqu'en Bretagne de précieux gisements d'étain, nécessaires à l'industrie du cuivre, que l'on expédiait au port phocéen en échange du vin, de l'huile et des produits manufacturés. C'est ainsi que la Gaule connut les bienfaits de la civilisation hellénique, avant de subir l'influence romaine. Dès le iv° siècle avant Jésus-Christ elle frap-

1. Rohden, *ouvr. cité*, pl. 36 à 45.

pait des monnaies d'or indigènes à l'imitation des statères de Philippe de Macédoine ; elle imitait les pièces grecques de Sicile. Plus tard, elle s'inspira pour son monnayage des deniers de la République romaine portant d'un côté la tête de Rome, de l'autre côté Castor et Pollux à cheval. Toutes ces copies étaient assez infidèles et grossières, mêlées à des emblèmes de la religion locale, à des types de chefs gaulois. Les mêmes influences se sont exercées sur la fabrication des terres cuites, mais c'est surtout par l'Italie que les Gaulois connurent les types helléniques. Il est peu probable qu'il y ait eu des fabriques d'ex-voto religieux ou funéraires avant la conquête de Jules César (58 av .J.-C.). Les statuettes furent exécutées pour les colons romains qui apportaient dans le pays leurs coutumes religieuses. Les principaux ateliers paraissent s'être établis en Auvergne et sur les bords du Rhin. Une importante trouvaille faite en 1857 à Toulon-sur-Allier nous offre un ensemble à peu près complet des sujets familiers aux céramistes gaulois[1]. Ces figurines ne proviennent pas en général de tombeaux ; elles ont été recueillies sur des emplacements de fabriques anciennes, dans des puits, des étangs, des ruines de villas. Elles sont d'une argile blanchâtre qui les rend faciles à reconnaître au premier coup d'œil. Celles qu'on trouve dans la région du Cantal et de la Gironde sont plutôt en terre grise et même noire ; dans la vallée du Rhin, l'argile

1. Elle a passé presque tout entière au Musée de Moulins et au Musée de Saint-Germain : ce sont les deux collections les plus complètes de cette céramique. Voy. S. Reinach, *Catalogue sommaire du Musée des Antiquités nationales*, p. 114-118 ; Tudot, *Collection de figurines en argile de l'art gaulois* ; Payan-Dumoulin, *Antiquités gallo-romaines découvertes à Toulon-sur-Allier* ; Caumont, *Cours d'antiquités monumentales*, t. II, p. 219, 222 ; *Atlas*, pl. 50, n°° 7, 8 ; *Revue archéologique*, 1864, I, p. 418 ; 1865, I, p. 195 ; 1875, II, p. 269, etc. ; abbé Cochet, *La Seine-Inférieure*, à l'Index *s. v.* Statuettes de Latone et de Vénus, etc.

est souvent rougeâtre[1]. La technique est fort semblable à celle des ateliers romains d'Italie. Le trou d'évent est très petit ou même absent; le socle affecte une forme sphérique; le modèle est lourd et empâté; les spécimens les plus récents confinent à la barbarie, tant la décadence du style y est complète. L'ensemble peut se diviser en trois périodes : 1° l'introduction des types italiotes empruntés eux-mêmes à l'archaïsme hellénique, 2° l'influence de l'art gréco-romain, 3° la décadence sous l'Empire.

A la première série appartiennent des groupes analogues à ceux de l'Italie méridionale, le couple divin assis sur un trône[2], la déesse mère avec son nourrisson sur les genoux[3], une divinité diadémée assise, faite à l'imitation de Déméter et de Coré, et portant au lieu de torche une corne remplie de fruits[4], une autre tenant un oiseau à la place du porc[5], Vénus drapée serrant une colombe sur sa poitrine[6], la Diane éphésienne avec la poitrine couverte de mamelles[7]. Comme exemplaires de la seconde nous signalerons des vases en forme de têtes et des bustes insérés comme des médaillons en haut relief dans des plats[8], des divinités comme l'Abondance, Pallas, Mercure, Épona sur son cheval[9], des bustes d'enfants ayant au cou la *bulla*[10], et des femmes coiffées à la mode romaine[11], des petites

1. Pour les terres cuites de la région rhénane, voy. les *Jahrbücher des Vereins von Altertumsfreunden im Rheinlande*, au mot *Terracotten* de l'Index publié en 1879.
2. Tudot, *Collection de figurines en argile*, fig. xii.
3. Fig. xli à xliii, pl. 28, 30.
4. Fig. xliv, pl. 33, 34.
5. Fig. xlix.
6. Pl. 72, F.
7. Pl. 74, G.
8. Fig. vii, viii, cvi, pl. 51, 53, 56.
9. Fig. xvi, xvii, xxiv, xxv, xxvi, xxvii, pl. 32, 34, 35, 37, 38, 40.
10. Fig. xxxii à xxxiv, lxii, lxxvi, pl. 48, 50, 55.
11. Fig. lvii, lviii, pl. 52, 53, 54.

figurines couchées sur des dauphins, transformation de l'Éros au dauphin si fréquent dans l'art hellénistique[1], des matrones drapées[2], des esclaves portant le *cucullus* ou chargés de fardeaux[3], des caricatures sous les traits de singes accroupis[4]. Les imitations de la plastique grecque survivent, grâce aux intermédiaires italiens, dans des types rappelant la Vénus anadyomène d'Apelle[5], la Vénus pudique de Praxitèle[6] et le motif célèbre du *Spinario* ou Enfant se retirant une épine du pied[7]. Quelques bustes d'hommes et de femmes paraissent inspirés par les portraits si répandus, en marbre et en bronze, des empereurs et des impératrices[8].

La dernière époque se reconnaît surtout à la dégénérescence du style : ce sont les mêmes motifs, mais appauvris de formes et raidis par une exécution barbare dont le caractère anguleux semblerait marquer un retour aux procédés archaïques, si la négligence du modelé et les traits émoussés des visages ne révélaient la fin d'un art vieilli. L'admirable Vénus du maître attique devient entre les mains de ces gâcheurs d'argile une idole figée dans son immobilité hiératique, au corps efflanqué, à la poitrine plate, aux gestes gauches[9]. On cherche vainement à lui donner un cadre architectural en la plaçant dans une petite niche ornée d'un fronton et de pilastres; on ne réussit qu'à écraser la figurine par un décor trop somptueux[10]. Parfois, pour éco-

1. Fig. LXIII, pl. 47.
2. Fig. LXIV, XCVIII, pl. 33.
3. Fig. LXV, pl. 42, 43, 74 (E).
4. Fig. LXXII, LXXIV, pl. 63, 64.
5. Fig. XXXVII, XXXIX.
6. Fig. XXXVIII, pl. 71.
7. Pl. 70, vignette à la p. 89; *Gazette archéologique*, 1881-82, vignette à la p. 129; *Revue archéol.*, 1888, I, p. 146.
8. Fig. LVII, LVIII, LXI, pl. 53, 54, 55, 74.
9. Fig. XVIII, XXXV, CXII, pl. 19, 20 à 24.
10. Fig. II, XXXI, pl. 16, 17.

nomiser la matière et le travail, on se contente de plaquer la déesse contre une espèce de pilier tout couvert de rosaces sommairement indiquées par des cercles concentriques[1]. Si le pilier est trop étroit, on n'hésite pas à semer les mêmes ornements sur le corps même de la divinité, sous prétexte de l'embellir (fig. 83).

Les jolies promeneuses de Tanagre se reconnaîtraient difficilement dans la descendance que leur donnent les céramistes gallo-romains en façonnant d'informes poupées, plantées maladroitement comme des mannequins sur une base demi-sphérique[2]. Aux charmants et espiègles bambins de l'art hellénistique se substituent d'horribles magots, qui tiennent plus de l'avorton et du nain difforme que de l'enfant[3]. Le groupe poétique d'Éros et de Psyché, l'image de l'amour vainqueur et de l'âme s'éveillant au plus délicat des sentiments, est travesti en un couple de bourgeois patauds qui s'embrassent placidement[4]. La déesse mère, assise sur un siège d'osier, empruntant sans doute aux croyances locales une complication singulière d'attributs, reçoit dans son sein deux, puis trois enfants, qui s'étagent sur sa poitrine comme une pyramide

Fig. 83. — Vénus gallo-romaine.
(*Revue archéologique*, 1888, I, pl. 6.)

1. Fig. XXVIII, XXX, pl. 24 (B).
2. Fig. XV, pl. 45 (D).
3. Fig. XIX, pl. 44, 72 (A).
4. Fig. L, pl. 59.

symbolique[1]. D'autres dieux, comme Pallas et Mercure, conservent leur forme classique, mais tout semblant de grâce a disparu de leur personne[2]. Les animaux eux-mêmes sont exécutés avec une raideur qui les fait ressembler à des jouets de bois sculpté[3].

La grossièreté de ces idoles n'a pas empêché l'amour-propre des auteurs d'en concevoir un singulier orgueil, si l'on en juge par le nombre de signatures qui s'étalent au dos des statuettes, souvent même des plus barbares[4]. Les Tibérius, les Lucanus, les Priscus et Attilianus n'ont pas voulu nous laisser ignorer leurs noms. Plus encore que leurs collègues d'Asie Mineure et d'Italie dont nous avons dit un mot, ils étonnent par ce souci d'immortaliser leur mémoire. Cet excès de vanité nous sert pourtant : comme des signatures identiques se retrouvent sur les poteries à vernis rouge d'époque romaine, on peut en inférer que la vaisselle d'argile et les statuettes étaient ordinairement fabriquées dans les mêmes ateliers.

En considérant ces tristes restes d'un art que nous avons vu si florissant deux ou trois siècles auparavant, on est surpris de constater une décrépitude si prompte et si complète. Nous devons tenir compte cependant du provincialisme de ces œuvres. Il est bien probable qu'au cœur de l'Italie la fabrication des figurines s'est poursuivie avec plus de succès et de mérite jusqu'à l'époque des Antonins ou même plus tard. L'usage des laraires, des petites chapelles privées, n'a pas dû cesser de fournir un débouché à cette industrie : il faut attendre l'avènement des empereurs chrétiens pour admettre un ralentissement notable dans l'emploi de ces idoles. Un prince chrétien du IVe siècle, Valentinien, s'amu-

1. Fig. XIII, XLVII, XLVIII, pl. 25, 26, 27, 31.
2. Pl. 40 (B).
3. Pl. 60 à 62.
4. Pl. 47.

sait encore à modeler de petites figures en cire et en argile. D'un autre côté, les rites funéraires contribuaient à prolonger l'existence de ces pieux ex-voto.

Il suffit de jeter un coup d'œil sur les produits céramiques des autres provinces de l'Empire pour constater que si la décadence s'y manifeste par des indices tout aussi clairs, ils ne tombent pourtant pas à ce degré d'abaissement. Nous avons noté à Tarse des motifs qui attestent l'influence de la civilisation romaine. On a quelques raisons de croire qu'en effet, la fabrication des terres cuites s'est prolongée assez tard dans ce centre[1]. Dans la région d'Asie Mineure se rencontrent des représentations de gladiateurs[2], des caricatures curieuses de fonctionnaires romains, à la physionomie rébarbative et comiquement solennelle, drapés majestueusement dans leur toge. Alexandrie d'Égypte offre des spécimens d'un art qui appartient à la période impériale, car les détails techniques sont semblables à ceux que nous venons d'étudier : diminution ou disparition du trou d'évent, bases cylindriques, formes empâtées, motifs inspirés par la plastique romaine. Mais on se sent en présence d'une civilisation qui a derrière elle un long et glorieux passé; elle lutte encore pour conserver dans sa céramique les traditions du passé et l'originalité des types nationaux. En voici

Fig. 84.
Buste d'Ammon.
(D'après l'original du Louvre.)

1. M. Heuzey pense qu'elle dure encore au temps de Trajan; *Fragments de Tarse*, p. 20.
2. Frœhner, *Collection Gréau*, pl. 54.

un exemple choisi dans la collection du Louvre (fig. 84). C'est un dieu Ammon avec la haute coiffure en *pschent* sur la tête et la barbiche postiche sous le menton. L'aspect général ne diffère pas des nombreux bustes d'enfants portant au cou la *bulla* ; mais le sujet a été habillé à l'égyptienne. Les nécropoles de l'Afrique romaine, en particulier celle de Sousse (ancienne Hadrumète), ont fourni aussi des statuettes datant de l'époque impériale [1]. Quelques types intéressants figuraient à l'Exposition de 1889 dans la section de Tunisie. L'influence des motifs hellénistiques y est encore très sensible ; on y compte des représentations de Vénus nue, d'éphèbe en costume phrygien jouant de la lyre, de cavalier, de dieu Bès ; ce dernier atteste la survivance de l'élément phénicien dans ces régions. D'autres compositions sont manifestement inspirées par la vue d'épisodes familiers et propres à l'Afrique : signalons entre autres un personnage assis sur un chameau et portant deux gargoulettes. L'animal connu et redouté de tous les Africains, le lion, se présente sous une forme remarquablement soignée et étudiée d'après nature. Aux cérémonies de la religion nationale les modeleurs ont emprunté des images de prêtres ou d'*orants* tenant un bélier, puisant l'encens dans un vase pour le brûler sur un petit *thuribulum* [2]. Toutes ces images ont un caractère bien local et, malgré la négligence ordinaire du style, révèlent des efforts persistants pour créer une céramique indigène.

Nous devrions, en terminant, fixer la date à laquelle

1. De Lacomble et Hannezo, *Bulletin arch. du Comité des travaux historiques*, 1889, p. 110, pl. 3.
2. Cagnat, *Archives des Missions scientifiques*, 3ᵉ série, tome xi, 1885, p. 27-29, pl. 14. Dans la pl. 15, enfant accroupi, tenant un oiseau et une grappe de raisin, dérivé du motif hellénistique bien connu. Un type de prêtre portant le bélier ou le chevreau a été recueilli à Carthage même par MM. Reinach et Babelon, *Bulletin arch. du Comité des trav. hist.*, 1886, p. 31, pl. 3.

prennent fin ces manifestations d'un art expirant. Il n'est guère possible, dans l'état de nos connaissances, d'assigner une époque précise à ce terme suprême. L'industrie céramique, suivant les régions et suivant les circonstances, a pu prolonger plus ou moins longtemps la fabrication des petites idoles. Celle-ci s'est éteinte peu à peu dans chaque centre, à mesure que les progrès irrésistibles du christianisme abolissaient, avec le culte des dieux païens, les pratiques de l'idolâtrie. Il paraît peu probable qu'elle ait persisté au delà du IV^e siècle de notre ère et, en beaucoup d'endroits, elle a dû décroître rapidement à partir du II^e siècle. Parmi les monuments de la période impériale, on remarque une terre cuite qui semble un dernier défi porté à l'influence chrétienne et une sorte de vengeance exercée contre les proscripteurs des idoles : c'est une caricature du Christ représenté en âne, comme dans le célèbre graffite de Pompéi; il a les sabots et les grandes oreilles de l'animal ridiculisé; il est vêtu de la toge romaine et tient de la main gauche un livre, l'Évangile (fig. 85). Tertullien, qui vivait au commencement du III^e siècle, nous apprend avec indignation qu'un peintre de son temps avait imaginé cette plaisanterie impie[1]. La satire eut, paraît-il, du succès, mais elle n'empêcha pas la mort des petites industries qui vivaient surtout des cérémonies du paganisme. Les

Fig. 85. — Caricature du Christ.
(Extrait de l'*Hist. des Romains* de Duruy, v, p. 795.)

1. *Apolog.* 16.

modeleurs combattaient à leur manière le fondateur de la religion nouvelle, car ils sentaient instinctivement qu'il était leur pire ennemi et que, s'il triomphait, c'en était fait de leur art.

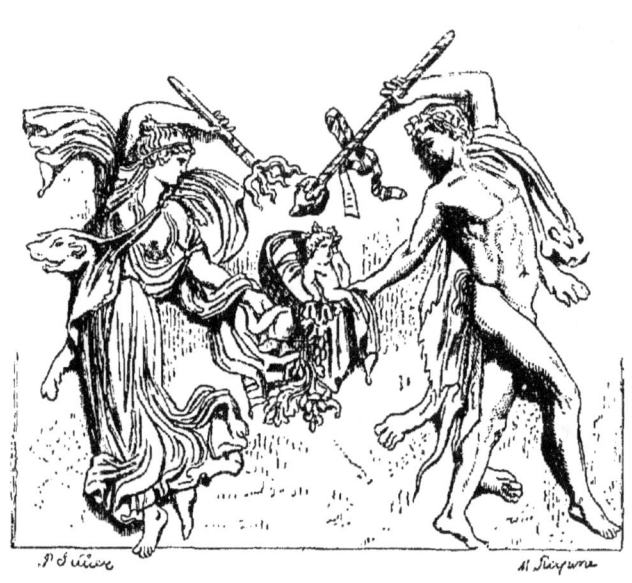

Fig. 86. — Enfance de Bacchus, plaque en terre cuite du Louvre.
(Extrait du *Dictionnaire des Antiquités* de Saglio, I, fig. 267.)

CHAPITRE XI

LA FABRICATION DES TERRES CUITES.

Nous venons de voir se dérouler, pendant la durée de quinze siècles environ, l'histoire artistique des terres cuites ; nous avons mesuré la portée de cette industrie féconde qui s'est faite, en quelque sorte, la menue monnaie de la grande sculpture, en répandant par milliers dans le monde ancien les imitations des chefs-d'œuvre plastiques ; nous avons expliqué l'importance de ces documents pour l'étude générale du génie grec. Il nous reste à pénétrer plus intimement encore, si c'est possible, dans la vie des modeleurs antiques, à examiner de près leurs procédés techniques, à résumer brièvement les détails du métier même.

La fabrication comprend cinq opérations successives : le pétrissage de la pâte argileuse, le façonnage à la main ou dans les moules, les retouches à l'ébauchoir, la cuisson, la coloration à laquelle s'ajoute parfois la dorure[1].

Comme dans l'industrie des vases, les anciens ont donné tous leurs soins à obtenir pour la confection des terres

[1]. Nous empruntons en grande partie les détails qui suivent à l'introduction du *Catalogue des figurines en terre cuite du Musée de la Société archéologique d'Athènes* par M. Martha, et à notre ouvrage sur la *Nécropole de Myrina*, chapitre III. Voy. aussi H. Blümner, *Technologie und Terminologie der Gewerbe und Künste*, II, p. 113-137 ; O. Rayet, *Études d'archéologie et d'art*, p. 287-297.

cuites une pâte d'argile bien homogène et parfaitement épurée. C'est la terre dite à *foulon*, dont les gisements sont très communs dans toutes les contrées, qui forme la matière première. La terre à modeler présente ordinairement de pays à pays, avec les mêmes qualités de densité et de ductilité, certaines différences de coloration qui n'échappent pas à un œil exercé; avec un peu d'habitude et le maniement quotidien des pièces antiques, on arrive aisément à reconnaître à première vue les principales provenances des figurines d'après l'aspect de la terre. On ne peut pourtant pas dire que ce détail serve de criterium infaillible pour distinguer les centres de fabrication. En certains cas, les argiles sont fort semblables d'aspect, quoique prises en des lieux éloignés les uns des autres. D'autre part, la même localité fournit quelquefois des pâtes très différentes pour la couleur et pour la densité. Nous avons eu occasion de faire de nombreuses constatations sur les fragments de Myrina, où l'on ne compte pas moins de neuf catégories qui varient du rouge au bistre clair, et qui sont tantôt très dures au couteau, tantôt faciles à entamer avec l'ongle seul. On ne peut pourtant pas douter que toutes ne soient de la même provenance. De même, M. Martha note cinq pâtes différentes pour la fabrique d'Athènes. La raison de ces variations est que la même terre prend des aspects divers suivant la durée plus ou moins longue de la cuisson et suivant le degré de température auquel elle a été soumise. Il faut donc se contenter de remarquer dans la terre de chaque fabrique une tonalité générale que la pratique seule et l'examen fréquent des originaux apprennent à connaître.

Dans le façonnage il faut distinguer deux méthodes : on modèle les objets en pleine pâte, ou bien on les estampe dans un moule. Le premier procédé n'est employé que pour des figures de petite dimension, des animaux, de petites poupées servant à divertir les enfants, des maquettes en

pâte étirée que l'on coupe à la grandeur voulue pour exécuter les jambes, les bras et le corps, et dont on soude ensuite les différentes parties l'une à l'autre. Il est facile de comprendre que cette catégorie ne peut contenir que des statuettes de proportion fort exiguë, car, si l'on exécutait ainsi des pièces de taille et d'épaisseur ordinaires, le retrait de la terre à la cuisson ferait nécessairement éclater ou fendre les objets. C'est pour cette raison que la fabrication au moule est de beaucoup la plus usitée; elle offre l'avantage, en donnant le moins d'épaisseur possible aux parois, d'avoir un faible retrait et d'éviter les accidents de cuisson. De plus, elle permet d'avoir des pièces creuses d'une grande légèreté, et c'est là une des principales qualités que possèdent les originaux antiques. La contrefaçon moderne, malheureusement trop florissante, réussit rarement à imiter d'une façon satisfaisante ce caractère particulier.

Le moule lui-même était en terre bien cuite et devenue d'une grande dureté. La plupart des musées en possèdent des spécimens au moyen desquels on se rend compte de tous les détails de la fabrication. Pour les figurines petites et d'exécution sommaire, le moule donne le personnage entier, avec la tête et même le socle. L'ouvrier prend un morceau de pâte soigneusement épurée et triturée, débarrassée de tous les graviers et impuretés qui pourraient s'y rencontrer. Il le pose sur le moule et avec ses doigts fait pénétrer l'argile dans tous les creux. Cette première couche est trop mince pour constituer une paroi suffisamment solide. Aussi l'on superpose de la même manière plusieurs couches, jusqu'à ce que l'on obtienne l'épaisseur convenable. Le moule ainsi garni est laissé à l'air où il sèche, et le retrait qui se produit dans la terre fraîche est assez considérable pour permettre, en peu de temps, de retirer l'épreuve de la matrice.

Les fabriques orientales, celles d'Égypte et de Chaldée, ne paraissent avoir connu que le système sommaire d'épreuves coulées tout d'une pièce dans un moule, sans cavité intérieure. La face postérieure est simplement aplatie et polie avec soin. Cette méthode rudimentaire a dû persister longtemps dans l'Asie centrale, car les figurines de l'époque parthe présentent encore ces caractères. Dans les pays grecs on reconnut vite l'avantage qu'il y avait à tirer deux épreuves, face et revers, d'une même statuette. Quand on se contente de la première épreuve, la face, on s'attache à lui donner le moins d'épaisseur possible. C'est le cas des des masques ou des ex-voto destinés à être fixés contre une paroi, comme les masques de Déméter et les plaquettes archaïques estampées (fig. 18, 21, 87). Mais ordinairement on a besoin de donner plus de stabilité à la figurine, afin qu'elle puisse se poser debout, et il est nécessaire de façonner un revers. Dans les œuvres de fabrication courante et, comme nous dirions, de pacotille, il suffit pour former le dos de la statuette d'un morceau d'argile aplatie qu'on colle au revers en laissant une cavité intérieure. Mais dans les pièces soignées, le façonnage des revers suppose un second moule qui reproduit les formes du corps, quelquefois même les plis du vêtement par derrière. On tire une épreuve, comme pour la face, et les deux parties appliquées l'une contre l'autre se rejoignent longitudinalement. On fait disparaître avec un peu de barbotine, c'est-à-dire d'argile délayée, toutes traces de suture.

Nous venons de supposer le cas le moins fréquent, celui où le moule donne la statuette entière, des pieds à la tête. C'est le procédé le plus ancien chez les Grecs, celui des statuettes de Chypre et de Rhodes. Mais les produits ordinaires de Tanagre, de Myrina, de Sicile et d'Italie, supposent un plus grand nombre d'opérations et l'emploi de moules différents pour les différentes parties d'une figurine. Prenons

comme exemple un Éros ailé de Myrina (fig. 88) ; nous devons nous représenter pour la confection de cette pièce complète quatorze matrices : deux pour le torse, deux pour la tête, deux pour chaque bras et chaque jambe, chaque moule don-

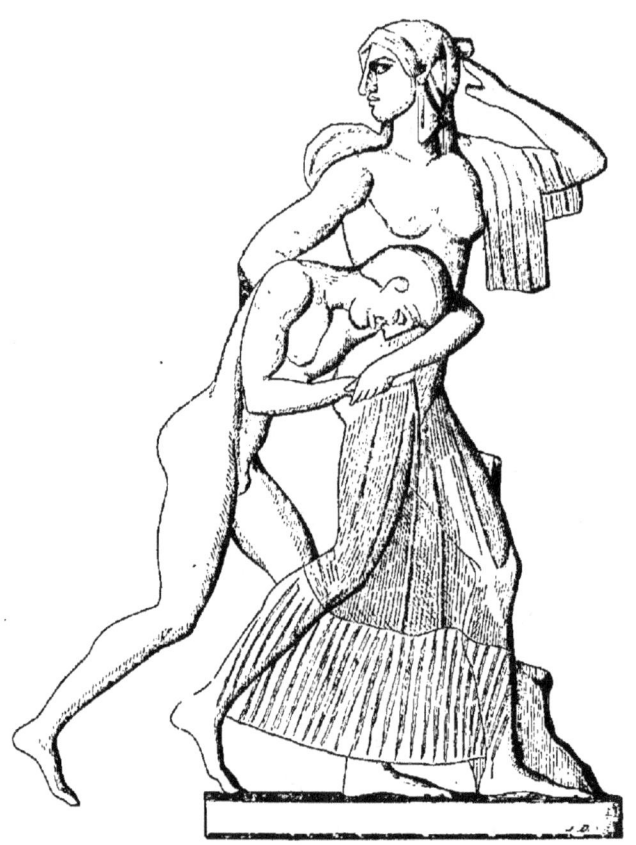

Fig. 87. — Pélée enlevant Thétis, plaquette archaïque d'Égine.
(Dumont et Chaplain, *Céramiques*, II, pl. 1.)

nant la face ou le revers d'une de ces parties, puis un moule pour l'aile gauche et un pour l'aile droite. C'est là l'exemple le plus compliqué, parce que la statuette a les bras et les jambes séparés du corps. Si nous examinons une femme drapée de Tanagre (fig. 89), nous ne trouvons plus que quatre matrices, deux pour la tête (face et revers), deux

pour le corps (face et revers), parce qu'il est possible d'exécuter dans le même creux le corps avec les bras et les jambes qui sont cachés sous les draperies[1]. L'ajustage des bras et des jambes au corps se faisait par des plans de section fort nets qu'on piquait ou grattait au moyen d'un instrument tranchant : cette opération s'appelle *chiquetage*. La barbotine, ou argile liquide, employée pour le collage, entrait dans ces creux et facilitait l'adhérence parfaite des parties réunies ensemble. Cependant il arrivait parfois qu'à la cuisson la soudure s'émiettait et le membre se détachait. On a recueilli à Tarse un certain nombre de ces déchets de fabrique qui ne laissent aucun doute sur la méthode employée pour l'ajustage des pièces[2].

Les accessoires supposent également un façonnage spécial. Les éventails en forme de feuilles, les chapeaux, les ailes, les troncs d'arbre ou cippes, les termes, etc. sont estampés dans des moules comme les figurines ; certains d'entre eux exigent une double empreinte, face et revers. Il en est de même pour les bases, simple plaquette rectangulaire à Tanagre, socle massif et élevé en Locride, rond ou carré à Myrina.

De ce qui précède il ne faudrait pas conclure que le nombre des moules employés dans un atelier céramique dût être très considérable. Là se montre le génie pratique des Grecs, qui savaient tirer d'un outillage économiquement installé toutes les ressources nécessaires à une production très variée. Si l'on passe en revue d'un coup d'œil rapide les statuettes d'une seule provenance et d'un même style,

1. Voy. l'insertion d'une note manuscrite de M. Rayet dans les *Études d'archéologie et d'art*, p. 288, à propos d'un moule du Pirée apporté à Paris. Ce moule, comprenant la tête, avait la forme d'une pyramide et se décomposait en cinq morceaux de forme irrégulière. Le creux donnait une statuette d'éphèbe assis.
2. Heuzey, *Les fragments de Tarse au Musée du Louvre*, p. 14. fig. 4 à 6 (Extrait de la *Gazette des Beaux-Arts*, novembre 1876).

qui représentent le travail d'une ou de plusieurs fabriques opérant dans quelque ville grecque pendant une période de temps restreinte, on est frappé de voir que les exemplaires

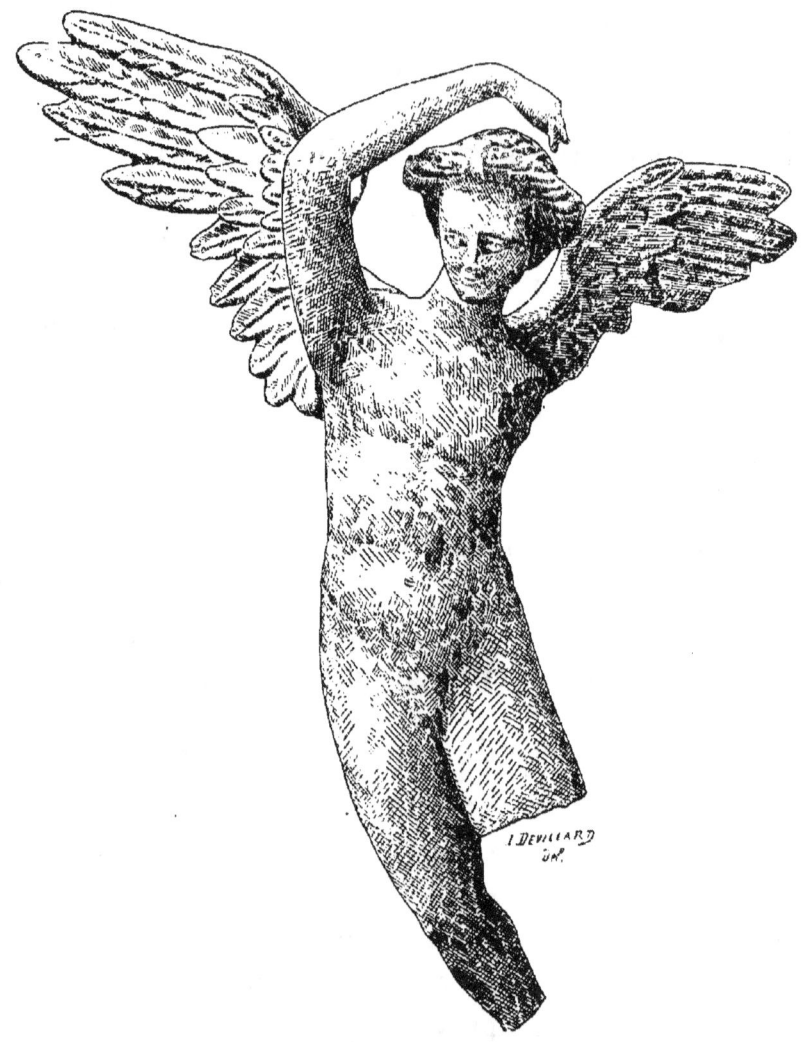

Fig. 88. — Éros volant de Myrina.
(Pottier et Reinach, *Nécropole de Myrina*, pl. 11, n° 3.)

identiques sont extrêmement rares. Beaucoup de figurines peuvent avoir entre elles un air de parenté étroite; mais on constate presque toujours une différence d'attitude, un

geste, un mouvement de tête ou de bras, un accessoire changé de place, un rien, mais ce rien suffit à diversifier les motifs. Toutes les Tanagréennes sont sœurs : il en est peu qui soient jumelles. On fera la même réflexion devant les vitrines du Louvre où sont renfermés les Éros de Myrina. Ces Amours sont bien fils de la même mère; mais l'art ingénieux du modeleur a visé à observer les lois de la nature en donnant à chacun de ces enfants une individualité distincte. Comment ce but est-il atteint? Par les moyens les plus simples. Si l'on examine avec attention les jeunes filles de Tanagre ou les Éros de Myrina, si l'on met à côté les unes des autres une série de figures similaires pour les comparer, on s'aperçoit que toutes ces formes en apparence différentes sont sorties d'un seul et même moule. C'est l'ajustage des pièces qui a produit la diversité. Il a suffi d'incliner une tête sur l'épaule, de relever un bras ou de l'abaisser, de porter une jambe en avant, de changer de main un éventail, pour produire dix motifs au lieu d'un. Si l'on suppose maintenant la combinaison des moules entre eux, on conçoit aisément quelle multiplication presque infinie de motifs il est possible d'obtenir. Sur le corps d'une femme drapée on mettra une tête voilée de matrone ou bien une tête bouclée de jeune fille, sur cette tête un chapeau ou une couronne de feuillages, entre les mains un éventail ou une guirlande, un sac à osselets, un oiseau, etc. Ainsi pratiqué, le mélange des différentes portions de moules conduit à une variété de sujets en quelque sorte illimitée. Les modeleurs grecs ont déployé dans cette partie de leur métier une fertilité d'invention et une ingéniosité étonnantes. Un petit atelier pouvait ne posséder que les moules nécessaires à une dizaine de types; avec cet outillage restreint il créait sans peine un monde de statuettes au milieu desquelles l'acheteur trouvait amplement à faire son choix.

De cette particularité retenons une conséquence importante : si la composition naît souvent d'une combinaison capricieuse de moules différents, il en résulte qu'il ne faut pas attacher une trop grande importance au sens symbolique de l'image. On risquerait de faire fausse route en s'épuisant à rechercher pour quelles raisons l'ouvrier a mis sur une tête de jeune femme une couronne de pampres, tandis qu'ailleurs il nous la montre coiffée d'un chapeau conique ou couverte d'un voile. A-t-il pensé à une Ariane, plus tard à une Coré ou à une Déméter? Ne perdons pas de vue les conditions pratiques dans lesquelles ces petites poupées sont exécutées. N'oublions pas qu'un modeleur, même quand il est grec (ne peut-on pas dire surtout quand il est grec?) a pour principal mobile la vente de sa marchandise, et qu'à ses yeux la faculté de produire le plus grand nombre d'objets avec le moins de frais possible est d'un intérêt primordial. Sans doute il est guidé par une idée générale qui répond à des préoccupations religieuses et funéraires; il sait que pour contenter sa clientèle certains sujets sont préférables à d'autres. Mais nous

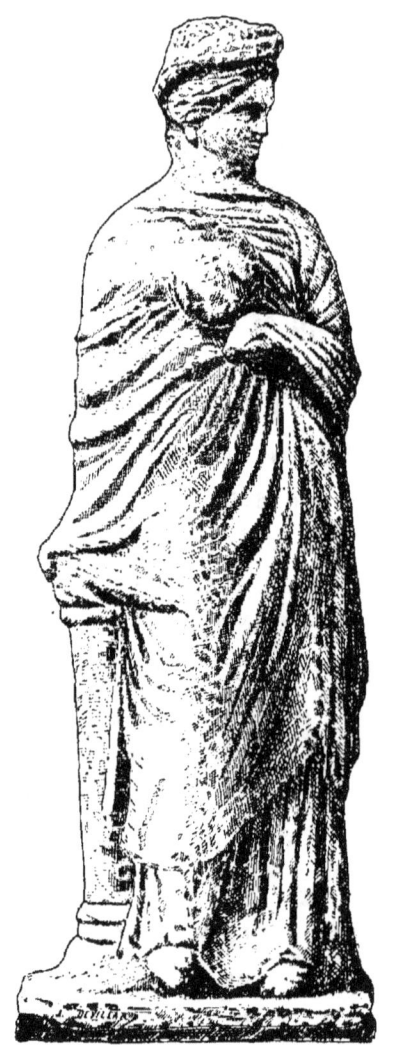

Fig. 89. — Femme drapée de Tanagre.
(*Griechische Terracotten im Berliner Museum*, pl. 18.)

pensons que dans l'exécution pratique des détails sa main allait vite et parfois au hasard. M. Martha a cité des faits curieux en ce genre, une cueilleuse de fleurs transformée en Satyre, un éphèbe coiffé en Hermès. Dans notre ouvrage sur Myrina, nous avons, M. Reinach et moi, confirmé cette théorie à l'aide de remarques analogues, en signalant un Bacchus ailé, un Éros à tête de Victoire, etc. Nous aurons à revenir sur cette idée, car elle entre en ligne de compte dans la question si controversée du sens symbolique des terres cuites, et nous l'appuierons d'autres faits. Nous ne faisons que l'indiquer ici comme un détail relatif à la méthode de fabrication.

Quand les pièces moulées dont se compose une figurine ont été ajustées et soudées l'une à l'autre avec un peu d'argile fraîche, il ne reste plus qu'à cuire l'objet. La majorité des statuettes passent ainsi des mains des modeleurs dans le four. Mais, quand il s'agit de pièces soignées, d'un plus grand prix, une opération délicate et importante précède la cuisson. C'est le travail de *retouche* qui consiste à reprendre avec l'ébauchoir l'argile rafraîchie au contact d'une matière humide et ramenée à l'état ductile, afin d'en perfectionner les détails. Là est la partie véritablement artistique du métier. Elle correspond au polissage du marbre par le sculpteur, quand la statue lui est livrée dégrossie par le praticien. On distingue à première vue les figurines qui sont restées brutes au sortir du moule et celles qui ont subi des retouches. Il est intéressant surtout de comparer deux types semblables dont l'un n'a pas été travaillé et dont l'autre a été modelé à nouveau par la main de l'ouvrier. Une série d'Éros provenant de Myrina, au Louvre, offre des spécimens instructifs à cet égard[1]. La trace des doigts est visible sur la pièce retouchée; toutes les parties du corps ont été polies avec soin, les formes

[1]. Voy. la *Nécropole de Myrina*, p. 134-136; *Catalogue*, nos 54 à 60.

accusées et assouplies, les yeux et la bouche fouillés à la pointe de l'ébauchoir; la tête s'attache mieux aux épaules, les bras et les jambes au torse. D'une maquette banale l'art fait une créature vivante, qui a sa physionomie et sa structure propre. Les ouvriers de Tanagre, en particulier, ont montré dans les retouches une science consommée et une finesse exquise. Il est rare qu'ils aient laissé une pièce à l'état brut : c'est le contraire en Locride et à Tégée, où les figurines conservent à peu près l'aspect qu'elles avaient en sortant du moule. L'absence de retouches ou la négligence apportée à ce travail délicat sont également causes de la lourdeur que l'on remarque dans les statuettes d'Italie. Dès qu'on délaisse cette partie du métier, on entre dans la voie de la production courante et de la pacotille. Les ex-voto destinés aux temples, qui représentent en général un type unique et uniformément répété, sont d'ordinaire sans retouches. Les terres cuites vendues pour les sépultures offrent, au contraire, une variété de motifs qui piquait au jeu l'émulation des modeleurs et, en intéressant leur goût artistique, les entraînait à perfectionner leur travail; aussi sont-elles bien plus souvent retouchées.

La cuisson n'exige que du soin et de l'attention, mais elle n'est pas moins importante que les précédentes opérations. C'est d'elle que dépend la réussite finale. Si l'évaporation ne se fait pas bien par les ouvertures ménagées à cet effet dans la terre cuite, si la température est poussée à un degré trop élevé, la pièce éclate dans le four ou se fend, les soudures s'effritent, les morceaux ajustés se détachent les uns des autres, et c'en est fait d'une œuvre qui représente souvent de longues heures d'un travail patient. Ces accidents n'étaient pas rares, si l'on en juge par les fragments de Tarse, dont nous avons parlé plus haut, et dans lesquels M. Heuzey a reconnu des rebuts de fabrication, détachés pendant la cuisson. Aussi l'on prenait de nombreuses pré-

cautions pour que la mise au four s'effectuât dans les conditions les meilleures On attendait que les pièces fussent bien séchées à l'air libre, ce qui déterminait un retrait lent et progressif de l'argile humide. Les parois, comme nous l'avons dit, étaient faites d'une couche mince et légère, pour que ce retrait fût aussi faible que possible. De plus, on pratiquait dans le revers de la statuette une ouverture assez grande, de forme ovale, rectangulaire ou triangulaire, appelée le *trou d'évent*, de façon à ce que la vapeur d'eau, en fusant à travers les pores de la terre sous l'action du feu, trouvât un passage facile et s'exhalât sans produire de fissure ni de rupture. Le feu du four était maintenu à une température modérée ; il n'était pas nécessaire de donner une grande dureté à l'argile, comme nous le faisons pour nos porcelaines et nos faïences. Aussi s'aperçoit-on que les figurines antiques sont très peu cuites, en général ; elles absorbent rapidement l'humidité de l'air qu'elles rendent sous forme de salpêtre et de légère moisissure dont il est difficile de les préserver, même dans les armoires bien sèches d'un musée.

Une fois la statuette cuite et retirée du four sans accident, elle est remise aux mains d'un ouvrier qui la peint. Il semblerait plus naturel de supposer que l'opération de la peinture avait lieu avant celle de la cuisson, pour que la couleur pénétrât davantage dans l'argile et s'y incorporât. Mais l'expérience démontre, au contraire, que toutes les couleurs employées pour peindre les figurines antiques sont fort peu adhérentes ; ce sont des matières fusibles à une température basse, et la cuisson les aurait détruites entièrement ou du moins en aurait modifié les teintes. Elles sont donc appliquées à froid, et c'est pourquoi l'adhérence à la terre est très faible. Pour l'augmenter un peu et donner aux couleurs un soutien, on passait la figurine dans un bain de lait de chaux ; cette matière pénétrait dans les

pores de l'argile et formait une teinte blanche éclatante sur laquelle les autres couleurs prenaient mieux et ressortaient avec plus de vivacité. On remarque seulement dans les terres cuites archaïques et dans celles de la décadence romaine l'absence de ce bain préparatoire. En réalité, ce procédé était incapable de donner une véritable solidité à la peinture. Bien peu de statuettes ont revu la lumière avec leur fraîche parure des anciens jours; en les débarrassant de l'enveloppe de terre accumulée sur elles par les siècles, on enlève généralement la légère couche de couleur qui les recouvre, et souvent sans s'en apercevoir. Les fouilleurs doivent user des plus grandes précautions pour tâcher de la respecter. L'humidité l'a rendue excessivement friable et elle tombe par petites écailles. Mais si l'on est assez attentif ou assez adroit pour la faire reparaître sans l'endommager, on est surpris de la retrouver aussi vive de tons qu'il y a deux mille ans. Il est vrai qu'à la lumière du jour et sous le soleil ces teintes délicates pâlissent très rapidement. Si nous avons peu de statuettes entièrement peintes dans nos musées, c'est qu'on n'use pas de ménagements pour les nettoyer, au moment de la découverte, et que, tombées la plupart du temps aux mains de paysans ignorants ou de marchands trop pressés, elles sont raclées au couteau ou même lavées. Mais que l'on prenne ces mêmes statuettes si maladroitement dépouillées de leur vêtement de couleurs et qu'on les examine à la loupe, on constatera toujours dans les plis des vêtements, dans les creux de l'argile, quelque trace du lait de chaux ou de la couleur appliquée par-dessus. En somme, sans crainte d'avancer un paradoxe, on peut affirmer que, malgré les apparences, *toutes les statuettes de terre cuite antiques étaient peintes.*

Les couleurs employées sont, outre le blanc du lait de chaux, le rouge, depuis le vermillon jusqu'au rose, le bleu, le vert, le jaune, le noir. Elles sont appliquées sur toutes

les parties, sur les vêtements, le corps nu, le visage, la chevelure et les pieds, même sur le socle. Rien ne paraissait de l'argile, si ce n'est à la partie postérieure. La teinte est franche et n'admet pas de variété dans la même nuance. Le rouge et le bleu sont de beaucoup les plus fréquents. Le vert est plus rare, sans être le moins du monde banni, comme on l'a prétendu. Le jaune est souvent réservé comme soutien à la dorure; il est posé sur la tranche des ailes, sur les franges des tuniques, sur tous les accessoires qui devaient être dorés. Les cheveux sont traités en brun jaune; les sourcils et les yeux marqués d'un trait noir; la bouche soulignée par une ligne rouge; les parties nues du visage et du corps portent un ton uni de brun rouge ou de jaune foncé, imitant la chair. Les draperies sont ordinairement roses ou bleues, quelquefois blanches avec des bandes de couleurs variées. La vraisemblance n'est pas toujours observée dans le choix des teintes : ainsi l'on trouve du bleu sur des feuillages, du vert sur des pelages d'animaux, etc.; ce sont les marques d'un travail hâtif et machinal.

La dorure est employée exceptionnellement. A Tanagre et à Myrina, on la rencontre sur les ornements du costume, sur les bandelettes et diadèmes qui couronnent la chevelure, sur les boucles d'oreille, les bracelets et les colliers; jamais on n'en trouve de traces sur le nu. Les produits d'une seule fabrique, celle de Smyrne, font exception à la règle. Dans plusieurs figurines de cette provenance le corps est entièrement doré. C'est une véritable contrefaçon, destinée à imiter les petits bronzes dorés dont les amateurs riches étaient friands, mais auxquels la classe populaire ne pouvait prétendre à cause du prix trop élevé. On avait tourné la difficulté en dorant l'argile. Remarquons qu'à la même époque l'usage était assez répandu d'une sorte de vases en terre cuite, recouverts d'une mince couche d'argent. L'intention était la même : c'était une manière de procurer

à bon compte une fausse vaisselle plate à ceux qui n'avaient pas le moyen d'en acheter une véritable.

Sauf cette exception, on constate une parfaite unité de fabrication sur tous les points du monde ancien. La méthode est partout la même. La différence n'est appréciable que dans les qualités d'exécution. Comme nous l'avons déjà démontré, les moules voyageaient beaucoup. On trouve en Cyrénaïque, en Asie Mineure, en Tauride, des figures de femmes drapées qui sont tout à fait semblables aux Tanagréennes de Grèce et qui paraissent être des épreuves tirées de moules identiques. Il est parfois très difficile de reconnaître la provenance à la seule inspection de la statuette, quand la couleur de l'argile ou la lourdeur du style ne décèlent pas une origine étrangère, et l'on pourrait mettre sous les yeux de l'amateur le plus expert telle figurine de Cyrénaïque ou de Myrina en la donnant comme Tanagréenne, sans exciter les soupçons. Pour cette raison il est utile de se méfier des provenances indiquées par les marchands, qui ont souvent trop d'intérêt à dissimuler la véritable source de leurs antiquités.

Ce qui frappe dans les procédés techniques de cette industrie, c'est la simplicité. L'esprit grec s'y retrouve tout entier avec sa dose naturellement équilibrée de raison pratique et de sens artistique. Le beau est le but où tendent instinctivement les modeleurs; l'utile n'est jamais perdu de vue par eux. Ils seront penseurs et créateurs à leur manière, en réduisant à des proportions plus maniables les sujets de la sculpture contemporaine; ils entreront avec intelligence dans les concepts philosophiques qui président à la création des motifs religieux et funéraires. Fournisseurs attitrés des sanctuaires et des nécropoles, ils n'oublieront pas que leur clientèle vient chercher chez eux des symboles en qui se résument, sous une forme gracieuse, les sentiments complexes d'adoration envers les dieux,

d'espérance en la vie immortelle, de regrets et de tendresse pour les disparus. Mais leur philosophie reste vague et leur foi très large, comme celle de leurs chalands. Ils se contentent d'à-peu-près, et la rouerie du métier, si l'on peut dire, prime souvent la notion de l'idéal entrevu. L'addition d'une paire d'ailes au dos d'un personnage ne sera pas toujours le résultat de profondes réflexions et n'annoncera pas l'avènement de dieux nouveaux; une tête de femme voilée mise sur les épaules d'un Éros ne révèlera pas une philosophie particulière sur l'hermaphroditisme. Il faut juger leur nature d'esprit, comme ils la jugeaient sans doute eux-mêmes, ni trop haut ni trop bas. Ce sont des ouvriers supérieurement habiles, tout imbus d'une éducation artistique, supérieure à celle de tous les autres peuples, pénétrés à leur insu des pensées élevées que répandaient la philosophie et la littérature contemporaines, sorte d'atmosphère subtile qui était l'air respirable de cette nation heureuse. Mais en même temps nous devons voir en eux des industriels essentiellement pratiques, prompts à faire leur profit de tout, contrefacteurs déterminés, âpres au gain, décidés à produire le plus possible avec l'outillage le moins compliqué, expéditifs dans l'exécution, attentifs surtout au goût du public et même à ses engouements passagers. Aussi leurs produits sont, avec les vases peints qui représentent une autre branche du même métier, le plus clair miroir où se reflète la société antique. Il n'y a pas de nom dans le langage moderne pour rendre la condition des *coroplastes* grecs. Artiste est un titre qu'on leur aurait refusé et auquel ils ne prétendaient pas. Ouvrier ou artisan est un nom trop faible pour rendre compte de leurs qualités d'invention. Comme tous les céramistes de cette époque, ils tiennent le milieu entre ces deux catégories : ils sont le trait d'union entre la pensée qui crée et la main qui copie.

CHAPITRE XII

LA DESTINATION DES TERRES CUITES.

Plusieurs fois, au cours de cette étude, il nous est arrivé de faire allusion aux emplacements sur lesquels on recueillait les terres cuites. Nous avons surtout signalé des nécropoles, quelquefois des sanctuaires, plus rarement des habitations privées. Ce sont les trois genres de résidences que l'antiquité paraît avoir assignées à ce petit peuple de statuettes. Le lecteur a pu se demander souvent quel motif avait amené les anciens à déposer des figurines d'argile dans leurs tombeaux, dans leurs temples ou dans leurs maisons. Nous avons réservé pour la fin cette question, parce qu'elle exige un développement tout particulier : elle résume en même temps l'enseignement historique et pour ainsi dire moral fourni par l'étude des terres cuites. Si nous n'écoutions que le désir d'être clair et précis dans nos réflexions sur l'industrie céramique, nous aurions laissé de côté cette partie d'exégèse qui est plus laborieuse et plus délicate qu'aucune autre. En effet, malgré les efforts d'un grand nombre de savants qui se sont attachés à expliquer l'usage et la destination des figurines antiques, le problème est resté obscur. Les dissertations abondent sur ce sujet[1], mais elles se contredisent presque

1. Voici la liste des ouvrages principaux qui traitent de la matière. Elle nous dispensera de renvoyer en détail à chacun des livres où est

toutes sur les points principaux. *Tot homines, tot sententiæ.* Malgré la difficulté du sujet, il nous a semblé qu'il n'était pas permis dans un ouvrage de vulgarisation de passer sous silence les interprétations proposées, ni d'esquiver la nécessité d'une réponse à la question posée. Si la théorie que nous présentons ne réussit pas à convaincre tous les esprits, nous n'en serons nullement étonné; mais nous espérons au moins lui donner quelque apparence de vraisemblance et de simplicité[1].

Nous énumérerons d'abord, en les discutant brièvement, les différentes solutions qu'on a mises en avant.

1° « Les figurines de terre cuite sont des objets symboliques, employés dans les Mystères dionysiaques. On les mettait sous les yeux des fidèles comme des images saintes

exposée la théorie que nous discutons. — Welcker, *Alte Denkmäler*, v, p. 485; Biardot, *Explication du symbolisme des terres cuites grecques*, 1864; *Les terres cuites grecques funèbres dans leurs rapports avec les mystères de Bacchus*, 1872; Lüders, *Bullettino dell' Inst.*, 1874, p. 122; F. Lenormant, *Gazette des Beaux-Arts*, mars 1882, p. 215; Heuzey, *Monuments grecs*, 1873, p. 17-22; 1874, p. 1-25; 1876, p. 1-19; *Comptes rendus de l'Académie*, novembre 1882, p. 23-24; Rayet, *Études d'archéologie et d'art*, p. 301-308; Houssaye, *Gazette archéologique*, 1876, p. 74-75; Martha, *Catalogue des figurines du Musée de la Société arch. d'Athènes*, 1880, p. xxvii; Ravaisson, *Revue politique et littéraire*, 1880, p. 968; Kékulé, *Griechische Thonfiguren aus Tanagra*, 1878, p. 17-18; von Rohden, *Terracotten von Pompeji*, 1880, p. 25-26; Collignon, *Manuel d'archéologie grecque*, p. 248-249; Frœhner, *Terres cuites d'Asie Mineure*, 1879, p. 21, 29, 38, 41, 43, 55; *Collection Gréau*, préface; Cartault, *Terres cuites antiques de la Collection Lecuyer*, notices des pl. D², D³, C⁴; S. Reinach, *Manuel de philologie classique*, 2ᵉ édit., 1884, p. 73-74; Babelon, *Gazette archéologique*, 1884, p. 325-331; Haussoullier, *Quomodo sepulcra Tanagræi decoraverint*, 1884, p. 86-91; Furtwaengler, *Collection Sabouroff*, tome II, Introduction; P. Paris. *Bulletin de correspondance hellénique*, 1887, p. 409-418.

1. Je résume ici un travail présenté à la Faculté des lettres de Paris sous ce titre : *Quam ob causam Græci in sepulcris figlina sigilla deposuerint* (Paris, Thorin, 1883). En faisant passer du latin en français les idées contenues dans cette thèse, j'ai pensé rendre service au public d'amateurs qui s'intéresse à ces questions.

qui personnifiaient tous les rites sacrés, comme des amulettes à chacune desquelles était attaché un sens secret, impénétrable au vulgaire. Elles n'avaient de signification claire que pour les dévots admis aux saints Mystères. Elles n'étaient placées que dans les tombeaux des initiés. »

Cette thèse[1] a été présentée sous une forme tellement outrée et, en quelque sorte, apocalyptique, qu'elle échappe par sa nature même à la discussion. Aucun texte ancien, aucun document sérieux n'est invoqué à l'appui des explications données. Il était facile, sur une donnée pareille, d'échafauder une série d'hypothèses qui ne peuvent pas plus être convaincues de fausseté qu'elles ne sont appuyées de preuves authentiques. Chacun sait que nous ne possédons absolument rien sur l'organisation intérieure des grands mystères, ni sur la façon dont on instruisait les initiés, ni sur les objets qu'on leur présentait comme symboles. Quant à l'attribution des terres cuites aux seuls tombeaux d'initiés, elle est démentie par des faits matériels. En premier lieu, les terres cuites sont fréquentes dans les sépultures d'enfants auxquels leur âge n'avait pas permis de parcourir les différents degrés de l'initiation. En second lieu, nous avons fait remarquer qu'à Athènes, centre de la religion éleusinienne et dionysiaque, les terres cuites sont relativement rares dans les tombeaux, tandis qu'on les trouve en quantité innombrable dans les nécropoles de Tanagre. Ainsi une petite bourgade de la Béotie aurait contenu plus d'initiés que la première cité de Grèce? Une pareille hypothèse est insoutenable. Nous n'avons donc pas à nous arrêter longtemps à cette théorie; elle n'a d'autre mérite que d'être la première en date et n'a pas trouvé de défenseurs, à notre connaissance, parmi les érudits qui ont examiné plus tard le même problème.

1. Voy. l'ouvrage cité de P. Biardot.

2° « Les figurines de terre cuite ont d'abord décoré l'habitation du défunt; elles l'accompagnaient ensuite dans le tombeau avec différents objets mobiliers.»

Cette seconde interprétation compte des défenseurs nombreux et d'une autorité beaucoup plus considérable[1]. Leur raisonnement est spécieux : ils rappellent d'une part le grand principe de la religion funéraire chez les peuples anciens, la croyance à la survivance du mort dans son tombeau, et ils invoquent d'un autre côté des faits d'observation dont l'exactitude ne saurait être constatée. De quoi se compose le mobilier ordinaire d'une sépulture? Outre les terres cuites, on y compte tout un attirail destiné aux soins du corps, des vases à boire, des fioles à parfums, des boîtes à fard, des miroirs, des épingles à cheveux, etc. Tout le monde s'accorde à reconnaître que ces instruments sont pris dans l'ameublement de la maison pour reconstituer, de l'autre côté de la mort, une existence pareille à celle des vivants. Le défunt a faim et soif comme les mortels : il aura de quoi boire et manger. L'éphèbe conservera son strigile à ses côtés pour se souvenir des exercices de la palestre; le chasseur emportera ses flèches; la femme se mirera et se parfumera comme au temps de sa jeunesse. Chacun trouvera dans son tombeau le superflu avec le nécessaire, les plaisirs de la vie passée avec les moyens de subsistance. Si les figurines font partie du mobilier funéraire, n'est-ce pas qu'elles ont droit, comme les autres objets, à suivre le défunt dans cette sorte d'emménagement posthume? N'est-ce pas qu'elles réjouissaient ses yeux de son vivant, qu'elles constituaient une portion de son luxe mobilier dont il aurait peine à se séparer, dont il sentira encore plus le prix dans la tristesse morne de sa nouvelle demeure? Les fouilles

1. Voy. les travaux cités de Welcker, Lüders, von Rohden, Lenormant, Martha, Cartault.

démontrent que les anciens aimaient, comme les modernes, à embellir leur intérieur de ces riens charmants dont la futilité n'exclut pas le charme et qui ajoutent à l'intimité du foyer domestique. A Pompéi, on a remarqué des petites niches creusées dans les murs des chambres exprès pour recevoir des statuettes; quelques-unes de celles-ci étaient encore en place. Quand elles représentent des dieux, ce sont des idoles qu'on adorait avec les Pénates dans les *lararia* ou petites chapelles privées. Celles qui reproduisent des sujets de genre étaient recherchées par goût artistique; elles récréaient les yeux par leur gracieuse beauté. Tous les usages funéraires de l'antiquité tendent à nous montrer l'identification parfaite du tombeau avec une habitation soigneusement aménagée pour l'éternité. Comment s'étonner que les Grecs n'y aient pas oublié les œuvres d'art, sous la forme réduite et indestructible que leur offraient les figurines d'argile?

Il y a beaucoup à prendre dans les réflexions qui précèdent; en plusieurs points elles sont d'une justesse incontestable, et nous aurons nous-mêmes à faire valoir la parité étroite que l'antiquité établissait entre la sépulture du mort et la demeure du vivant. Mais le côté défectueux du raisonnement peut être mis en lumière de deux façons. D'abord est-il vrai que les anciens aient connu comme nous le goût des bibelots et des objets d'étagères? Cela est fort douteux. Il ne suffit pas de signaler les statuettes trouvées dans les niches de Pompéi et le grand nombre des sujets de genre fournis par les terres cuites pour établir ce postulat. On risque fort de se tromper en assimilant l'ornementation de nos appartements, remplis de tableaux, de gravures et de curiosités, à l'ameublement des demeures antiques. Pour un moderne, le plaisir des yeux est le seul but à atteindre. Pour un ancien, la préoccupation religieuse domine tout. La religion domestique n'est pas cloîtrée dans

l'étroit parvis d'une chapelle privée ; elle envahit toute la demeure, elle s'étale sur les parois des murs où les peintures retracent les aventures des dieux, elle se dissimule dans les ciselures des trépieds de bronze à têtes de Priape, elle va se nicher jusque dans la cuisine, au-dessus du fourneau, sous forme de deux serpents, emblème des génies du foyer. Il ne faut donc pas conclure de l'apparence familière donnée à une œuvre d'art qu'elle n'a rien de commun avec la religion, qu'elle est mise en place pour récréer le spectateur. En réalité, elle reste sous le couvert de la protection pieuse qui planait sur la maison entière, elle fait partie de l'ensemble d'offrandes que le propriétaire dédie à ses Pénates ; les niches de Pompéi ont, selon toute vraisemblance, un véritable caractère de *laraires.* Ce qui le prouve, c'est que les mêmes sujets familiers se retrouvent dans les temples des dieux. Parmi les objets recueillis sur les emplacements des sanctuaires anciens on compte, à côté des figures de divinités, nombre de personnages n'ayant aucun caractère symbolique ni divin. Ce n'en sont pas moins des ex-voto dont le caractère sacré est indéniable. Cette première raison empêche donc d'assimiler les figurines funéraires à des objets de pure curiosité dont la vue réjouirait le mort.

De plus, si la thèse soutenue est exacte, il s'ensuit que les statuettes placées dans le tombeau auraient été prises dans le mobilier appartenant au défunt. Pour charmer ses loisirs dans la solitude du sépulcre, pouvait-on mieux faire que de lui apporter ses figurines préférées, celles qu'il contemplait avec amour de son vivant ? Or, l'examen des terres cuites funéraires nous conduit à une conclusion diamétralement opposée. Imagine-t-on que les Grecs du vi^e et du v^e siècle aient décoré leurs demeures de ces milliers d'idoles représentant à satiété Déméter et sa fille ou le Bacchus des Mystères ? Alors même que les sujets familiers

se mêlent aux divinités, au ive et au iiie siècle, ne voyons-nous pas reparaître avec persistance des motifs qui eussent fait une singulière figure sur l'étagère d'un amateur, comme les Sirènes douloureuses, s'arrachant les cheveux, les Éros appuyés sur une torche renversée, emblème de la vie éteinte? Ne reconnaissons-nous pas à ces signes certains que le choix des statuettes s'est fait au moment de l'enterrement, qu'il est le résultat de préoccupations funéraires, qu'en un mot il représente les offrandes religieuses des survivants, et non pas une donation prélevée au profit du mort sur sa propre succession? S'il en est ainsi, la relation qu'on cherche à établir entre les figurines déposées dans les sépultures et les prétendues statuettes décoratives des appartements n'existe plus; nous devons chercher ailleurs une interprétation plus exacte.

3° « Les figurines de terre cuite sont des images de divinités qu'on place auprès du mort pour le protéger[1]. »

L'étude que nous avons faite des statuettes archaïques dans les pays grecs démontre que le principe ainsi posé est absolument juste pour la série de siècles qui s'étend des origines de l'art hellénique jusqu'au ive siècle. L'usage funéraire des terres cuites a pour fondement l'idée que l'esprit populaire s'est faite de la vie d'outre-tombe. L'inconnu qui attend le mort aux portes de sa nouvelle existence, la froide nuit du sépulcre, les dangers mystérieux dont est semée la route de l'âme errant aux bords de l'Achéron, les croyances au jugement dernier, les épouvantes réservées dans les Enfers aux consciences coupables, tous ces tableaux, que l'imagination des poètes et des artistes revêtait de si sombres couleurs, inspiraient nécessairement un désir profond d'aide et de protection au

1. Voy. les travaux cités de MM. Heuzey, Ravaisson, Frœhner, Reinach, Furtwængler.

milieu de ces ombres funestes. Chez les Égyptiens, l'âme se présente au tribunal d'Osiris escortée de divinités qui la soutiennent et l'encouragent. Chez les Grecs, les grandes déesses des Mystères remplissent ce rôle de conductrices et d'alliées bienfaisantes. Plus tard, on leur adjoint ou bien on leur substitue Bacchus et son thiase, Vénus et les Amours, Apollon ou Hercule; mais l'intention ne change pas. Chaque génération ou chaque race a ses dieux préférés auxquels elle se confie pour le voyage suprême. Sur toutes les figures de divinités que l'on recueille dans les sépultures il n'y a pas d'hésitation possible : leur rôle de protectrices est suffisamment établi. Le doute commence quand apparaissent les sujets empruntés à la vie familière. On peut encore trouver une explication plausible, lorsqu'il s'agit de métiers manuels dont le concours était utile à la subsistance du mort : nous nous sommes expliqué sur ce sujet à propos des cuisiniers, des coiffeurs, des boulangers, en rattachant l'introduction de ces personnages aux plus vieilles croyances de l'antiquité, relatives à la vie du mort dans son tombeau. Mais l'interprétation devient plus laborieuse quand, à partir du milieu du ive siècle, on voit surgir une foule de types empruntés par les modeleurs à la société contemporaine, femmes et jeunes filles occupées de leur toilette, enfants joueurs, éphèbes à la palestre ou au gymnase, guerriers armés, etc. Dans cette brusque invasion de la réalité, le symbolisme religieux semble perdre de ses droits ou, tout au moins, il se métamorphose singulièrement. Pour rendre compte de ce changement, on rattache certains motifs familiers à des compositions anciennes, d'un caractère tout religieux. On a dit avec beaucoup de justesse que, pour représenter une mère accompagnée de sa fille, le modeleur n'avait pas oublié la façon dont ses prédécesseurs montraient la réunion de Déméter et de sa fille Coré. Nous ne reviendrons pas sur cette question

qui a été suffisamment discutée dans le chapitre relatif aux produits de Tanagre. Nous concéderons tout ce que l'on voudra à l'influence de la plastique religieuse sur les sujets familiers. Nous croyons aussi à un enchaînement logique des choses, à une transformation progressive des types, et non point à une rupture brusque entre le présent et le passé. Mais, toutes ces réserves faites, nous sommes dans la nécessité de constater un fait inéluctable. Les rites funéraires, à partir du iv^e siècle, admettent des statuettes du genre familier, sans rapport apparent avec la condition des morts. La petite fille assise et écrivant sur son diptyque, le jeune garçon prenant une leçon de lecture sous la surveillance de son précepteur, le groupe du pédagogue avec ses élèves, celui des personnages jouant au jeu de dames, etc., et tant d'autres compositions amusantes ou gracieuses de l'art céramique, n'ont plus rien à faire avec les idées de protection assurée au mort par la présence d'idoles saintes.

Les partisans de la signification religieuse des terres cuites ajoutent, il est vrai, un corollaire à l'idée énoncée plus haut. Le mort n'a pas seulement besoin d'être protégé par un pouvoir divin ; il attribue plus d'importance encore à l'idée de sa propre survivance ; il veut s'entourer d'images qui reflètent tous les détails de sa vie passée comme autant de symboles auxquels s'attachait la certitude d'une existence ultérieure. Dans les statuettes de Tanagre, de Myrina, de Tarse et d'Italie, dans ces représentations variées et libres du monde vivant, subsiste à l'état latent l'antique doctrine des Égyptiens sur le *double* du mort, sur les statuettes funéraires qui répétaient l'image du défunt à nombreux exemplaires pour que la destruction n'eût jamais raison de lui. Les Grecs ont embelli cette superstition ; ils l'ont parée d'une grâce plus idéale en relâchant le lien qui unissait d'une façon trop grossière l'âme du mort à ces petits mor-

ceaux d'argile. Les statuettes ne sont plus, à proprement parler, des doubles du défunt. Elles symbolisent simplement sa vie d'outre-tombe. Tel il a vécu au milieu de ses pareils, tel il vivra dans l'heureuse quiétude des Champs Élysées, occupé aux mêmes soins et aux mêmes divertissements que le charmant cortège de femmes, d'hommes et d'enfants placé à ses côtés. Quelques-uns précisent encore cette doctrine, en pensant que les figurines sont autant d'images du mort héroïsé et, en quelque sorte, béatifié sous les aspects variés d'un mortel livré aux douceurs du repos éternel ou même d'un dieu, comme Hercule, Bacchus, Éros, etc.

La théorie que nous venons d'exposer rend compte fort ingénieusement de l'introduction des sujets familiers, sans abandonner rien du caractère religieux et mystique qu'on se croit en droit d'attribuer à des offrandes funéraires. Mais elle est obligée de superposer l'une à l'autre deux doctrines différentes, sans expliquer un si important changement dans les usages religieux. Nous voulons bien que les statuettes symbolisent l'état du mort dans sa vie d'outre-tombe. Mais pourquoi cette idée met-elle tant de siècles à aboutir et à prendre une forme concrète dans l'industrie céramique? L'espérance d'une existence tranquille et fortunée dans les Enfers, analogue à celle des mortels heureux, ne date pas d'une époque récente. Homère connaît les divines prairies d'asphodèles où s'entretiennent les ombres des héros. Pindare nous représente les bienheureux jouant de la lyre, se livrant au divertissement des échecs ou des dames. Comment expliquer que ces douces images d'une condition sans soucis, si consolantes pour affronter l'inconnu de la mort, n'aient pas de bonne heure hanté l'imagination des artistes qui se faisaient les fournisseurs attitrés des nécropoles? Pourquoi, pendant des siècles, auraient-ils cru suffisant de donne au défunt des images

de dieux comme amulettes protectrices, puis tout d'un coup, à une époque déjà raffinée et sceptique, auraient-ils voulu lui présenter en raccourci une image de la vie future, avant-coureur des délices qui l'attendent? N'est-ce pas retomber dans la difficulté qu'on voulait précisément éviter? N'est-ce pas supposer une rupture brusque, une solution de continuité entre les croyances de l'âge archaïque et celles de l'époque hellénistique? Enfin, nous revenons encore à notre précédente objection. Pourquoi les statuettes trouvées sur les emplacements des temples ou des laraires privés sont-elles si souvent pareilles à celles des tombeaux? Est-ce encore le monde élyséen qu'on offre à un dieu dans son sanctuaire, à un dieu Pénate dans sa chapelle?

4° « Les figurines de terre cuite représentent des offrandes faites au mort, au lieu et place des victimes humaines que la religion ancienne commandait de sacrifier sur le tombeau[1]. »

Cette dernière thèse a quelque rapport avec la précédente, car elle explique la naissance des sujets familiers par le désir de donner au défunt un cortège qui le suive dans sa nouvelle demeure, prêt à le servir et à le distraire. Mais au lieu d'en faire un symbole purement poétique du bonheur élyséen, elle lui donne un caractère beaucoup plus pratique et concret; elle en recherche l'origine dans un rite très ancien que nous font connaître les premiers monuments de la littérature grecque. On se rappelle la description des funérailles de Patrocle, dans l'*Iliade* d'Homère. Achille égorge sur le bûcher de son ami quatre coursiers, neuf chiens et douze jeunes Troyens. Plus tard, Polyxène, fille de Priam, est immolée à son tour par Pyrrhus sur le tombeau d'Achille. Ces coutumes barbares étaient répandues chez tous les peuples de race aryenne, Grecs, Étrusques, Gaulois,

1. Voy. les travaux cités de MM. Rayet, Collignon, Houssaye, Cartault.

Germains. Cette rosée sanglante apaisait d'abord les Mânes toujours avides du sang dont ils faisaient leur boisson favorite, ainsi qu'on le voit dans l'*Odyssée*, lors de l'évocation des ombres par Ulysse. De plus, on pensait que ces animaux et ces captifs sacrifiés descendaient dans les Enfers pour se ranger autour du maître, cause de leur trépas, et restaient attachés à son ombre comme une troupe de serviteurs fidèles. Mais le progrès et l'adoucissement des mœurs devaient bientôt rendre intolérables ces affreux holocaustes. Déjà, dans les vers d'Homère, on sent une pitié mal déguisée pour les victimes, un blâme presque formel pour les farouches sacrificateurs. Achille égorge les Troyens « non sans gémir amèrement »; mais « dans son âme il a résolu cette action mauvaise ». Ainsi, les sentiments d'humanité se révoltaient, dès cette époque, contre la rigueur implacable de la religion. De bonne heure on dut songer à tourner la difficulté. L'histoire est remplie de ces anecdotes où transparaît naïvement l'idée de contenter les dieux avec la ferme intention de les tromper. Numa offre à Jupiter les dix têtes qu'il lui a demandées : mais ce sont dix têtes d'oignons. Minerve déchaîne la peste dans Athènes, jusqu'à ce qu'on lui rende Cylon, arraché de son sanctuaire et massacré au mépris des droits d'asile; on lui restitue un Cylon en pierre. Même incident à Sparte, où le roi Pausanias meurt de faim et de soif, muré dans le temple de la déesse; l'oracle prescrit aux Lacédémoniens de rendre le double de ce qu'ils ont pris et, en effet, ils replacent dans le temple deux Pausanias au lieu d'un : seulement ils étaient de bronze. Toutes ces petites roueries à l'égard des dieux se conciliaient avec la piété la plus profonde. Pourquoi n'en aurait-on pas usé aussi librement avec les morts? Les sépultures contiennent beaucoup d'objets qui ont un caractère bien marqué de substitution. Les parures d'or sont en feuilles si minces qu'elles ne pourraient servir à un usage

réel; les pierres précieuses sont en verre coloré; rappelons encore les fruits en terre cuite, les petites tables chargées de mets, de gâteaux, de raisins et de pommes, le tout en argile[1]. On est ainsi conduit à se demander si les figurines ne font pas, elles aussi, partie des objets substitués. N'est-ce pas en souvenir des anciens rites funéraires qu'elles ont été placées auprès du mort? Ne remplacent-elles pas, par une fiction commode, les compagnons et les animaux qui jadis escortaient le guerrier enseveli? On constate, en outre, par des traces de brûlure visibles, que les statuettes étaient souvent incinérées sur le bûcher ou dans le tombeau même avec le corps[2]. N'est-ce pas encore un rapprochement avec la coutume primitive qui justifie l'assimilation proposée?

Les partisans de cette théorie ont senti mieux que personne l'importance de l'évolution religieuse marquée par l'introduction des sujets familiers. Ils ne cherchent pas à éluder la difficulté qui naît du contraste entre les images religieuses et les types empruntés à la société contemporaine; ils ne songent pas à réunir par des liens plus ou moins subtils ces deux classes de figurines d'un aspect si différent; ils acceptent franchement la scission qui s'est produite et, à cet égard, nous ne pouvons que leur donner raison. Mais le point essentiel de leur explication, c'est-à-dire la survivance des sacrifices humains transformés par une fraude pieuse en offrande de terres cuites, prête à de nombreuses objections. Si fréquents qu'aient été ces rites sanglants aux temps héroïques, chez des nations encore peu policées, on ne peut pas les considérer comme des faits journaliers ni d'usage courant. Pour consommer de si monstrueux attentats, il était nécessaire que les esprits subissent une aberration complète des sentiments humains, sous l'influence

1. Voy., sur ces objets de substitution, la *Nécropole de Myrina*, p. 200, 213, 242-245.
2. *Ibid.*, p. 104.

d'une passion violente ou d'un événement extraordinaire. On comprend qu'Achille immole des jeunes gens sur le corps de Patrocle, que Pyrrhus égorge une femme sur le tombeau de son père, parce qu'il s'agit d'apaiser les mânes de héros ravis par une mort violente au milieu des combats; ils descendent aux Enfers tout fumants de courroux contre leurs ennemis, et il est naturel que le sang d'une race odieuse monte agréablement à leurs narines. On comprend que les Grecs, retenus par les vents à Aulis, consentent à sacrifier la fille même de leur roi, Iphigénie, parce qu'il s'agit d'une entreprise considérable qui met en mouvement tout un peuple. Mais imagine-t-on que ces sacrifices affreux aient été prodigués à tout moment? Pense-t-on que la mort de tout homme riche ou fameux, survenue dans des circonstances normales, par suite de maladie ou de vieillesse, ait entraîné nécessairement le trépas de victimes humaines et que le sang ait coulé sur tous les bûchers funéraires? Nous ne croyons pas qu'on l'ait prétendu, et rien, en effet, ne justifierait une telle opinion. Les sacrifices de ce genre doivent être regardés comme des rites malheureusement assez fréquents chez certains peuples et dans certains temps, mais ayant toujours un caractère exceptionnel. On se demande donc si ces rites pouvaient servir de base à un usage aussi répandu que l'offrande des terres cuites, en admettant que le souvenir s'en fût conservé à travers les siècles.

Une seconde objection porte précisément sur le long intervalle de temps qui sépare l'époque des holocaustes sanglants et celle où apparaissent en quantité surprenante dans les sépultures les terres cuites de type familier. On signale, il est vrai, au vi[e] et au ve siècle, des représentations appartenant au cycle de la vie quotidienne; nous avons nous-même interprété la présence des boulangers, cuisiniers et coiffeurs, comme le reste de traditions fort

anciennes, remontant jusqu'à la lointaine Égypte. La théorie énoncée ci-dessus s'appliquerait bien à ces sujets, si l'on n'avait pas à rendre compte des quatre ou cinq siècles qui les séparent des poèmes homériques. On peut trouver que les modeleurs songent bien tard à remplacer les victimes humaines par des figures d'argile. Que s'est-il passé depuis le moment où le poète déplorait lui-même la cruauté inutile de son héros? Pourquoi attendre le siècle de Pisistrate ou celui de Périclès pour se souvenir d'une religion meurtrière? Remarquons, en outre, que les sujets de ce genre sont extrêmement rares dans la fabrication antérieure au IVe siècle. C'est seulement à partir d'Alexandre le Grand que l'invasion des types familiers survient, irrésistible et toujours grossissante. Ainsi, plus on s'éloigne de l'âge archaïque, plus le temps a eu le loisir d'effacer ces tristes et honteux souvenirs d'une superstition barbare, et plus les Grecs se seraient montrés attentifs à en faire revivre la mémoire, sous le couvert d'une supercherie un peu enfantine à l'adresse des morts et des dieux. N'y a-t-il pas là une forte invraisemblance? Si l'on supposait *a priori* un enchaînement logique des faits, on aurait, ce semble, le droit de concevoir un âge de transition, succédant immédiatement au temps des sacrifices humains : cet âge verrait naître la substitution de l'argile inerte à la chair vivante; on retrouverait dans les tombeaux les plus anciens de nombreuses images représentant les captifs immolés, les serviteurs, les animaux domestiques; puis, une religion plus pure se faisant jour, on constaterait l'apparition de types symboliques et abstraits, des divinités, des génies protecteurs du défunt, mêlés encore aux types familiers, jusqu'au moment où ceux-ci, éliminés par la vogue toujours croissante des nouveaux venus, se feraient de plus en plus rares; enfin ils disparaîtraient, et ce serait le temps des rêveries idéales de l'art, d'accord avec la philosophie et le mysticisme reli-

gieux. Le tableau que nous venons de tracer est fidèle, mais à la condition d'en renverser complètement la chronologie. Les types divins et mystiques se montrent les premiers; fort tard dans la suite, les sujets familiers apparaissent, timidement d'abord, puis avec persistance; ils règnent en maîtres au plus beau temps de la civilisation hellénique. C'est assez dire que l'idée de soustraire aux Mânes le sang de leurs malheureuses victimes préoccupe sans doute fort peu les esprits, et qu'en offrant à un parent mort une poupée tanagréenne, le donateur ne songeait guère à le tromper par amour de l'humanité.

Après avoir indiqué nos doutes et nos objections au sujet des interprétations proposées, il nous reste à exposer notre opinion personnelle. Elle est contenue dans la formule suivante : « L'industrie céramique n'a pas pour objet unique les rites d'ensevelissement. Elle a quatre débouchés, d'une importance à peu près égale : les jouets d'enfants, l'ornementation des chapelles privées dans l'intérieur des maisons, les offrandes apportées aux dieux dans leurs temples, les dons faits aux morts. Chacune de ces catégories donne naissance à un groupe spécial de terres cuites : tel genre de statuettes a un rôle bien marqué de jouets, un autre s'associe de préférence au culte des dieux Pénates, un troisième est fabriqué à l'usage particulier des pèlerins qui se rendent dans les sanctuaires, un quatrième s'adresse exclusivement à la clientèle des nécropoles. Mais, en dehors de ces produits dont l'attribution est déterminée, les modeleurs en fabriquent un bien plus grand nombre qui, n'ayant aucun caractère précis, sont à même de satisfaire à tous les besoins du public. C'est un domaine commun où chacun puise à son gré, une catégorie neutre, de plus en plus pourvue de sujets familiers à partir du IVe siècle; l'art s'y exerce en pleine liberté, sans autre guide que sa propre inspiration ou les leçons de la statuaire contempo-

raine. Les types qui en font partie représentent la vie humaine sous tous ses aspects. Ils n'ont aucune destination spéciale dans l'esprit de celui qui les façonne. C'est l'acheteur qui leur donnera une signification précise, en les plaçant dans une maison, dans un temple, dans un tombeau. Ces images seront un cadeau d'amitié, une idole protectrice du foyer, un ex-voto pieux, une offrande funéraire, suivant l'intention du donateur[1]. »

Le principe sur lequel repose notre théorie est que l'industrie des terres cuites ne s'est pas développée uniquement en vue des cérémonies d'ensevelissement. Nous pensons qu'on a fait fausse route en étudiant cette question sous l'empire d'une préoccupation trop exclusive. Comme les figurines sont en grande majorité recueillies dans les sépultures, on en a conclu qu'elles appartenaient en propre à la religion funéraire. On a négligé de regarder à côté, de rechercher dans les textes des auteurs, dans les monuments figurés, dans les comptes rendus de fouilles, ce qui avait trait à d'autres emplois de ces objets. Il faut élargir la discussion, considérer le problème sous toutes ses faces, noter soigneusement les documents variés que l'archéologie fournit à l'étude d'un sujet aussi complexe. On découvre alors que ce genre de commerce s'appliquait à des usages très variés. Là est la clef de l'énigme et, suivant nous, l'explication des transformations successives dont on réussissait mal à pénétrer les causes.

1. Depuis que j'ai développé cette théorie, j'ai rencontré l'expression de la même idée chez deux auteurs qui n'avaient pas encore connaissance de ma thèse ; voy. l'ouvrage de M. Haussoullier, *Quomodo sepulcra Tanagraei decoraverint*, 1884, p. 88-89, et un article de M. Duemmler, *Annali dell' Instituto*, 1885, p. 193. Trois autres archéologues ont donné plus tard leur adhésion à l'ensemble ou partie de nos propositions : voy. une notice de M. Cartault, *Collection Lecuyer*, pl. C⁴; un article de M. Babelon, *Gazette archéologique*, 1884, p. 325-331 ; un article de M. Paris, *Bulletin de correspondance hellénique*, 1887, p. 411.

Les auteurs ne font aucune allusion précise aux idées religieuses ou artistiques qui s'attachaient à l'usage des statuettes d'argile. Mais ce n'est pas à dire pour cela que l'antiquité ait été muette sur ce genre d'objets. Démosthène nous apprend qu'on les vendait à l'Agora, sur la place publique d'Athènes[1]. Les lexicographes Hésychius et Suidas définissent le *coroplaste* comme un industriel qui façonne des poupées d'argile, de cire ou de toute autre matière, destinées à amuser les enfants, à être données en cadeau aux jeunes filles. Le philosophe Lucien rappelle aussi cet amusement de son jeune âge. L'orateur Dion Chrysostome se plaint que de son temps on décerne des statues à des citoyens, comme on achète des statuettes pour les enfants. L'Anthologie contient des épigrammes dédicatoires où sont mentionnées de petites images de dieux en argile comme idoles protectrices du foyer ou comme ex-voto consacrés dans les sanctuaires. Le rôle religieux de ces figurines est attesté encore par un des défenseurs du christianisme, Lactance, qui raille l'habitude païenne de consacrer des poupées aux dieux. « On pourrait pardonner cet amusement à des petites filles, dit-il, mais non à des hommes ayant barbe au menton. » Nous savons, en outre, qu'à Rome une partie de la fête des Saturnales portait le nom de *Sigillaria*; ce jour-là, les maîtres faisaient cadeau à leurs serviteurs de figurines en argile ou en cire; on les apportait comme présents à ses amis pour fêter le premier jour de l'année. Nous possédons même des renseignements sur la polychromie des statuettes. Lucien les dépeint toutes barbouillées de rouge et de bleu au dehors, couleur d'argile au dedans, ce qui est absolument conforme à ce que l'on constate sur les originaux réunis dans les musées. Le type

1. Pour tous les textes et les citations d'ouvrages qu'il est inutile de multiplier ici, je renvoie aux chapitres i à v de la seconde partie de ma thèse.

de la physionomie est parfois décrit. Le mot qui revient le plus souvent est celui de κόρη ou νύμφη, jeune fille : il désigne habituellement l'ensemble des produits fabriqués par les modeleurs (coroplastes). Il est curieux de remarquer combien ce terme s'accorde bien avec les observations que nous avons présentées sur la prédominance et la persistance de la figure féminine. Le poète Martial signale des statuettes d'argile à face grotesque, au corps bossu : qu'on se reporte aussi à ce que nous avons dit sur la fréquence des personnages grotesques à l'époque gréco-romaine et sous l'Empire. Enfin Achilles Tatius fait allusion aux imitations de la grande plastique, en décrivant un Marsyas pendu à un tronc d'arbre.

Suivant la définition des lexicographes, l'industrie des coroplastes ne comprenait pas seulement des figurines de terre cuite, mais aussi de cire. Si cette matière ne se rencontre pas dans les tombeaux, c'est qu'elle était trop facilement destructible. Mais nous devons mettre sur le même rang cette catégorie et admettre que l'emploi en était tout à fait semblable à celui des terres cuites. Le philosophe Platon mentionne les *coroplastes* et les *céroplastes*. Le poète comique Euboulos parle d'un Éros ailé en cire. D'après un passage du pseudo-Anacréon, un Amour de ce genre se vendait au prix d'une drachme. On assimile parfois les cires à des jouets; mais souvent on y reconnaît des images de divinités et Juvénal spécifie qu'on faisait des dieux Lares en cette matière.

Nous ne trouvons dans les auteurs qu'une seule allusion à l'emploi des statuettes dans les rites funéraires. Il est vrai qu'il y est question de figurines en or et en ivoire, et non pas en argile ou en cire; mais, comme il s'agit des obsèques d'un personnage considérable, il est permis de penser que la richesse de la matière était destinée à rehausser l'éclat de la cérémonie, sans que ces offrandes eussent une autre

signification que les statuettes d'argile ordinaires. Diodore de Sicile, à propos de la mort d'Héphestion, le lieutenant et l'ami d'Alexandre le Grand, rapporte que chacun des généraux ou des amis du défunt, dans l'intention de complaire au roi, avait fait faire des figurines d'ivoire, d'or et d'autres matières précieuses, pour les déposer sur le bûcher. Il est regrettable que l'historien n'ait pas jugé à propos d'ajouter un mot sur le sens religieux de ce rite funèbre, car il nous aurait épargné bien des recherches laborieuses et des discussions stériles. Nous sommes cependant heureux de noter ce témoignage qui s'ajoute aux autres pour confirmer notre opinion sur les quatre débouchés offerts à l'industrie des coroplastes : jouets d'enfants, dieux Pénates, ex-voto religieux, offrandes funéraires.

Si nous passons à un autre ordre d'informations, aux monuments figurés, nous aboutissons à la même conclusion. Certains bas-reliefs, peintures et monnaies, nous montrent des personnages devant un autel et tenant dans leurs mains étendues des offrandes, parmi lesquelles on remarque de petites idoles. Au nombre des amulettes qu'on attachait aux arbres sacrés, dont le culte fort ancien a persisté en Grèce et en Italie jusqu'à une époque relativement récente, figurent également des statuettes. La nature de ces représentations ne permet pas de constater si l'on se trouve en présence d'images d'argile; mais, comme nous venons de le voir, la matière importait peu et l'intention religieuse était la même pour tous ces objets. Une identification plus certaine est fournie par deux peintures de vases à figures rouges, de la fin du v^e siècle ou du début du iv^e : on y voit des tablettes peintes et des figurines déposées auprès de fontaines jaillissantes (fig. 92). La religion antique attachait un caractère saint aux sources et aux ondes courantes auxquelles on venait se désaltérer, puiser l'eau des lustrations, se baigner et se purifier. Un passage

célèbre de Platon, la promenade de Socrate et de Phèdre aux bords de l'Ilissus, contient une description gracieuse de ces sanctuaires rustiques, ordinairement consacrés aux Nymphes et aux divinités fluviales. Sur les vases dont nous parlons on distingue parmi les ex-voto des représentations de jeunes femmes debout et drapées, d'éphèbes nus, absolument semblables aux figurines sorties en si grand nombre des sépultures; la présence des tablettes d'argile nous confirme dans l'idée que tous ces objets proviennent des boutiques de coroplastes. D'autres peintures montrent l'emploi d'amulettes analogues dans l'intérieur des maisons, dans des ateliers de fondeurs, comme préservatifs contre les mauvaises influences et les accidents du métier. L'usage des statuettes comme jouets n'est pas moins certain, quand on considère une pièce de la *Collection Lecuyer* (pl. H^5, n° 2) qui représente une femme portant un petit enfant; la mère tient dans ses mains une poupée qui reproduit de tous points la physionomie et le costume de l'enfant : la mode des *babys*, habillés à l'instar de leurs petits maîtres, n'est pas nouvelle. Nous prêtons le même sens à une figurine de femme assise posée sur le bras d'un Éros volant, dans la collection de Berlin (fig. 90). Nous avons dit que les modeleurs aimaient à mettre entre les mains de ces petits dieux certains attributs empruntés aux récréations enfantines, des balles, des petits vases, des sacs à osselets, etc. On ne s'étonnera pas d'en voir un emporter triomphalement une poupée et l'on notera combien cette poupée minuscule imite avec fidélité les Tanagréennes. Une récente acquisition du musée allemand nous montre un Éros tenant de chaque main une petite statuette qui n'est autre chose que la réduction du dieu enfant lui-même[1]. A cette série on pourrait joindre plusieurs bas-reliefs de marbre où

1. *Jahrbuch des deutschen Instituts*, *Arch. Anzeiger*, 1889, p. 89, vignette.

apparaissent des statuettes entre les mains d'enfants et de jeunes filles. Ce sont à la fois des jouets et des symboles funéraires, car les sculptures appartiennent à des pierres tombales, élevées sur le tertre d'un mort et rappelant ses divertissements familiers. Il n'est pas jusqu'aux cadeaux d'amitié offerts sous la forme de figurines qu'on ne rencontre dans cette série de monuments. M. Rayet a signalé le premier un vase du Musée de Saint-Pétersbourg sur lequel est peint une réunion de Bacchantes et de Satyres : un de ceux-ci s'approche d'une femme assise, tenant dans sa main ouverte une petite idole qu'il semble lui offrir comme présent amoureux; on remarquera encore la ressemblance de cette image avec les nombreux types recueillis dans les tombeaux de Béotie. Nous trouvons donc ici, dans une catégorie différente, les mêmes témoignages sur l'emploi varié des figurines : elles servaient de jouets, d'ex-voto religieux dans les maisons et dans les sanctuaires publics, de symboles funéraires et de cadeaux d'amitié.

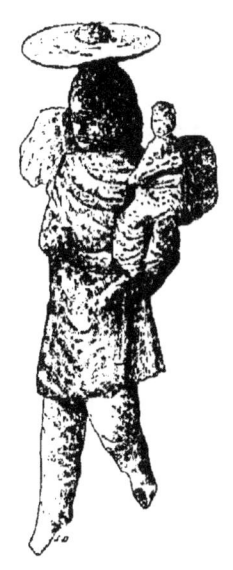

Fig. 90.
Éros portant une poupée.
(*Griechische Terracotten im Berliner Museum*, pl. 25, n° 3.)

Une troisième source de documents fournit de nouvelles preuves à l'appui de notre théorie. Ce sont les fouilles elles-mêmes, quand elles sont pratiquées avec méthode et que les observations recueillies sur le terrain sont consignées dans des comptes rendus scientifiques. Il est rare qu'on ait exploré l'emplacement d'un sanctuaire antique sans trouver quelques fragments des ex-voto d'argile que les pèlerins y avaient apportés : en certains lieux, ils forment de véritables amoncellements et ont l'aspect de dépôts régulièrement constitués Nous avons déjà expliqué

ce fait : lors de l'inventaire des richesses rassemblées dans un temple, les prêtres rejetaient en dehors de l'enceinte les offrandes considérées comme sans valeur; mais, pour empêcher la profanation d'objets qui, après avoir appartenu au dieu, auraient pu être recueillis par des mains cupides et seraient rentrés dans la circulation commerciale, ils les mettaient hors d'usage, ils les brisaient avant de les enfouir dans de vastes fosses. De là l'existence de ces couches superposées de terres cuites en morceaux qu'on signale à Larnaca, dans l'île de Chypre, et à Tégée, dans le Péloponnèse. Nous mettons hors de cause le dépôt de Tarse, en Cilicie, qui est considéré plutôt comme le produit de rebuts de fabriques. Voici d'ailleurs une liste des principaux emplacements où l'on a recueilli des restes d'ex-voto d'argile dans le voisinage d'un temple : à Athènes, sur la pente de l'Acropole, près du temple d'Esculape, et sur le sommet de la citadelle, près du Parthénon et des Propylées; à Éleusis, près du temple des Grandes Déesses; en Béotie, près du temple d'Apollon Ptoos; à Épidaure, près du temple d'Esculape; à Élatée près du temple de Minerve; à Mantinée, à Tégée, près du temple de Déméter; à Olympie, près du temple de Junon; à Dodone, près du sanctuaire primitif de Jupiter; à Corfou, dans les environs d'un temple de Diane; à Délos, près du temple des divinités étrangères; en Asie, à Cnide et à Halicarnasse, près des temples de Déméter; à Novum Ilium, en Troade; à Larnaca, dans l'île de Chypre; en Italie, à Tarente, Préneste, Capoue, Pæstum, etc. La majorité des statuettes recueillies sur ces emplacements ont un caractère particulier d'ex-voto : elles rentrent dans la catégorie des figurines fabriquées pour une destination spéciale; elles sont façonnées par centaines et poussées à la hâte dans un moule unique, afin de satisfaire aux demandes des nombreux pèlerins qui voulaient laisser un souvenir de leur passage dans le lieu consacré. La plupart sont restées

brutes au sortir de la matrice. Elles reproduisent à satiété un sujet uniforme, où l'on reconnaît les traits de la principale divinité adorée dans la localité. A cet égard, elles se distinguent assez facilement des terres cuites funéraires. Cependant il ne faudrait pas supposer une démarcation absolument tranchée entre les deux catégories. Bien des statuettes de Déméter, trouvées à Éleusis, à Cnide, à Tégée, sont tout à fait semblables à celles du même type que l'on rencontre dans les sépultures. De même, on aurait tort de croire que les statuettes de la classe neutre, riche en motifs familiers, ne prennent pas aussi bien place parmi les ex-voto d'un temple que dans le mobilier d'un tombeau. Les terres cuites de Tégée et de Larnaca représentent parfois des guerriers, des éphèbes, des femmes drapées, des danseuses, des grotesques, sans relation directe avec le culte d'une divinité. L'exemple le plus instructif, à cet égard, est fourni par les trouvailles de M. Paris à Élatée[1]. On remarque, parmi les fragments publiés dans le *Bulletin de Correspondance hellénique*[2], un assez grand nombre de têtes de femmes, coiffées et voilées à la façon tanagréenne, des visages d'éphèbes imberbes, des grotesques, qui ne diffèrent en aucune façon des types connus par les fouilles des nécropoles grecques (fig. 91). On peut donc affirmer qu'au IVe siècle et au IIIe, comme antérieurement au VIe et au Ve, l'ornementation des sanctuaires et celle des tombes admettait des offrandes identiques. La seule différence est que les types purement religieux sont plus fréquents dans les sanctuaires, les types funéraires ou de genre neutre plus nombreux dans les sépultures, ce qui est parfaitement logique.

1. Cette découverte a eu lieu deux ans après la publication de ma thèse, et j'ai été fort heureux d'y trouver une confirmation inattendue de ma théorie.

2. *Bull. de Corr. hell.*, 1887, pl. III, IV, V.

Examinons maintenant l'ameublement des maisons particulières, comparé à celui des tombeaux. La démonstration la plus claire est donnée par les monuments de Pompéi, le seul endroit où l'on puisse trouver des renseignements abondants et certains sur l'aspect intérieur des habitations. Des images d'enfants nus, remplissant chacun une niche creusée dans le mur, décoraient le pourtour d'un petit jardin. Dans la maison de Julia Félix, on a constaté la présence

Fig. 91. — Terres cuites trouvées sur l'emplacement d'un temple à Élatée.
(Extrait de l'*Histoire des Grecs* de Duruy, III, p. 216.)

de dix-huit niches semblables, espacées sur les parois d'un vestibule et contenant des petits Hermès en marbre ou des statuettes d'argile : celles-ci ne dépassent pas la hauteur moyenne des figurines et représentent en général des types grotesques; on y remarque un groupe reproduisant le sujet célèbre de la Charité romaine. Dans la maison de Lucrèce, l'association des idoles d'argile aux dieux Pénates apparaît sous un jour plus clair : une niche contenait cinq statuettes de divinités en bronze, la For-

tune, Isis, Hercule, deux images de Jupiter et, de plus, un buste en terre cuite de jeune enfant avec la *bulla* au cou. Dans une maison plus petite et d'apparence pauvre, même laraire en forme de niche, avec deux statuettes de bronze (Diane et un cavalier) mêlées à d'autres en terre cuite (tête de déesse, femme avec son nourrisson, petits masques de Méduse et d'enfants)[1]. Signalons enfin quelques images de divinités en argile, une Minerve et un Esculape à Pompéi, une Vénus et un Mercure à Herculanum. Si l'on doutait encore du caractère religieux de ces idoles, de leur droit au titre de Pénates ou de Lares, toute hésitation cesserait en présence d'une funèbre découverte faite au cours des fouilles pompéiennes : un cadavre d'homme fut trouvé, serrant dans sa main crispée une petite figurine d'argile avec une poignée de monnaies et quelques bracelets. C'est tout ce que le malheureux avait réussi à emporter de plus précieux au moment de la catastrophe : sa fortune et son dieu Lare. Près d'un autre corps, celui d'une femme, on a recueilli une statuette de déesse nourrice.

Admettra-t-on, d'après ces faits, que les terres cuites recueillies dans les maisons de Pompéi aient eu, en général, un caractère bien défini d'idoles protectrices? Alors il ne reste plus qu'à montrer en quoi elles diffèrent ou se rapprochent des terres cuites funéraires. La démonstration sera plus rigoureuse, si nous prenons comme point de comparaison les figurines recueillies dans les sépultures des Pompéiens eux-mêmes. Un seul de ces objets suffirait à trancher la question : c'est un masque de jeune homme aux cheveux bouclés, coiffé d'un bonnet pointu, qu'on a recueilli en double exemplaire, l'un dans une tombe, l'autre dans la maison d'Epidius Rufus. Peut-on exiger une preuve plus

1. Voy. des représentations de ces laraires, faites d'après nature à Pompéi, dans l'*Histoire des Romains* de Duruy, tome VII, p. 510, 511.

formelle de la similitude entre les amulettes protectrices des habitations et les offrandes funéraires? Nous ajouterons que, dans l'ensemble, les statuettes sorties de la nécropole pompéienne ne diffèrent en aucune façon des types que nous venons d'étudier plus haut à propos de l'ornementation des maisons. Nous y constatons le même mélange de motifs religieux et familiers, des figures de Mars, de Mercure, à côté de gladiateurs, d'esclaves, d'animaux, etc. Toutes les observations qui précèdent nous amènent donc à renouveler pour la troisième fois notre conclusion. Il y a peu de terres cuites spécialement funéraires; l'emploi général de ces objets est applicable à tous les besoins de la vie religieuse, qu'elle se rapporte aux vivants, aux dieux ou aux morts.

Ce principe une fois établi, il est facile d'en déduire les conséquences et de montrer combien celles-ci laissent subsister peu d'obscurités dans l'interprétation des terres cuites. L'industriel reste dans la sphère modeste de son métier; il ne songe qu'à créer le plus grand nombre de motifs agréables à sa clientèle et capables de satisfaire à tous les désirs. Il n'a ni les conceptions profondes d'un philosophe, ni la science érudite d'un théologien. En façonnant ses figurines dans son humble boutique, il ne songe ni à la vie des élus dans les Champs Élyséens, ni aux doctrines des Mystères, ni aux temps héroïques où l'on sacrifiait des victimes humaines. Nous en avons d'ailleurs trouvé une preuve formelle dans les inscriptions gravées sur les ailes des statuettes myrinéennes[1]. L'ouvrier, obligé de modeler un grand nombre de types semblables et voulant éviter de se tromper dans l'ajustage des pièces préparées, a parfois noté d'un signe conventionnel les ailes d'un personnage, en répétant la même marque au revers de la figurine. C'est

1. Voy. ci-dessus, p. 184.

quelquefois un mot entier, et ce mot rappelle la physionomie
générale du personnage ou l'attribut qu'il tient en main.
Il écrira, par exemple, κιθαριστής, le joueur de lyre, ἀλαβασ-
τροθήκη, celui qui porte une boîte à alabastres, ou plus sim-
plement encore, ἔφηβος, l'éphèbe, etc. Nous saisissons ainsi
la pensée intime de l'ouvrier occupé à son ouvrage ; nous
assistons au travail qui se fait dans son cerveau, quand il
cherche à caractériser ses créations. Il est remarquable de n'y
surprendre aucune désignation mythique ni religieuse, alors
même qu'il s'agit de figures ailées. Ce sont pour lui des
« bonshommes », comme nous dirions, et c'est bien ainsi
que doit penser et travailler un simple artisan. En effet,
comme nous avons essayé de le démontrer, son domaine est
très vaste ; son champ d'action n'est limité par aucune
préoccupation restrictive ; plus il restera dans le vague et
l'indéterminé, plus ses produits s'écouleront facilement,
répondant à des besoins très variés. Il n'ignore sans doute
pas les différentes catégories de gens dont se compose
sa clientèle : il aura des petites poupées articulées, des
chevaux à roulettes, des animaux de toute taille pour amuser
les enfants ; il aura des idoles représentant la divinité
honorée dans le sanctuaire le plus proche, afin de satisfaire
aux demandes des pèlerins et des dévots ; il aura des
Mercures, des Vénus et des Hercules, pour garnir les cha-
pelles privées des particuliers ; il aura un assortiment de
Sirènes aux gestes douloureux, d'Éros appuyés sur une
torche renversée, de femmes mélancoliquement assises,
pour attirer la nombreuse et quotidienne procession des
parents se rendant à un enterrement. Mais son fonds le
plus riche consistera dans un étalage de statuettes faciles
à utiliser en toute occasion. Au vie et au ve siècle, les
statuettes d'Aphrodite-Astarté, de Déméter et de Coré, de
Bacchus, de Silènes, d'éphèbes portant un coq ou un lièvre,
de femmes hydrophores, de guerriers, de boulangers, de

coiffeurs et de cuisiniers, représenteront la catégorie neutre : elles peuvent prendre place dans une maison, comme dans un temple ou dans un tombeau. Au IVe siècle, les motifs de la vie réelle se multiplient, parce que le grand art, la statuaire, en fait de plus en plus l'objet de ses études attentives. Le coroplaste subit docilement cette influence ; il n'a aucune raison de ne pas étendre le cercle de ses créations ; il sait, au contraire, que tout objet est admis comme offrande pourvu qu'il soit apporté dans une intention pieuse et consacré par les mains d'un prêtre. Voilà pourquoi la fabrication des figurines reflète si fidèlement la sculpture contemporaine, pourquoi elle a, suivant chaque époque, des sujets de prédilection. Strictement religieuse à l'âge des Kanachos et des Anténor, elle aborde avec Phidias et Polyclète l'étude du corps nu, de la beauté virile, des savants agencements du vêtement. Sous l'influence de Praxitèle, elle se fait plus familière ; elle gagne en grâce ce qu'elle perd en majesté. Lysippe la ramène à l'exécution raffinée du nu, aux proportions élancées jusqu'à l'exagération. Les écoles de Rhodes, de Tralles et de Pergame, lui enseignent le goût du colossal, la recherche de l'expression dans la physionomie. Enfin la foule plus obscure des artistes gréco-romains, qui songent surtout à copier au profit des particuliers riches les chefs-d'œuvre des âges antérieurs, la poussent dans la voie de l'imitation, des reproductions libres d'œuvres connues. Telles sont les grandes lignes de l'histoire artistique des terres cuites ; ces phases différentes correspondent rigoureusement aux évolutions de l'art plastique tout entier.

Que restera-t-il donc, en dernière analyse, dans l'emploi des terres cuites consacrées aux morts ? L'intention du donateur. C'est elle qui fait tout, elle qui applique à une cérémonie funéraire ce qu'elle aurait pu destiner à toute autre cérémonie. Il faut absolument débarrasser notre esprit des habitudes modernes pour comprendre en quoi

consistait une offrande religieuse, aux yeux d'un ancien. Pour nous, la religion n'admet pas toute espèce de don. Le choix des ex-voto, si familiers qu'ils soient, est toujours soumis à des raisons de convenance et de goût. Dans la religion antique, il n'y a pas de limite assignée à cette catégorie. Elle comprend toute espèce d'objets naturels ou fabriqués. Il suffit de feuilleter les épigrammes dédicatoires de l'Anthologie ou, dans les recueils d'inscriptions, les inventaires dressés par les prêtres d'un temple en grand renom, comme le Parthénon à Athènes et le sanctuaire d'Apollon à Délos, pour se rendre compte de la variété infinie de présents qui constituaient le trésor d'une divinité. C'est un amoncellement extraordinaire de vases, de bijoux, de monnaies, de couronnes, de meubles, de vêtements, d'ustensiles de toilette, d'instruments manuels, d'armes, de statues et de statuettes; il faut y ajouter les immeubles, les propriétés foncières, les fermages, les locations; dont se composait le revenu le plus clair et le plus solide du temple. Un dieu est logé dans son sanctuaire comme un roi dans son palais : aucune des commodités qui peuvent rendre une habitation confortable, aucune des ressources nécessaires à la subsistance matérielle, aucun des plaisirs ou des divertissements agréables à un particulier riche, ne sont absents du lieu où il a élu domicile. La plupart des objets qu'on met à sa disposition n'ont pas été fabriqués uniquement en vue de lui servir ou de le récréer; ils auraient pu recevoir toute autre destination; mais, du jour où ils ont été apportés dans son enceinte, ils font partie de son domaine et revêtent par ce fait seul un caractère sacré et inaliénable.

Il en est de même pour les ex-voto apportés au mort. C'est qu'en effet le mort est un véritable dieu aux yeux des survivants; la pierre de son tombeau est un autel où l'on vient sacrifier et faire des libations, prier et adorer.

Le culte des Mânes est un des rites les plus anciens et les plus respectés de la religion grecque. Les Mânes sont des intermédiaires entre les mortels et les divinités ; on les consulte comme des oracles, on se les rend favorables par toutes sortes d'hommages. Leur sépulcre est autant que possible semblable à une habitation assez commode pour y passer l'éternité. C'est pourquoi ce sépulcre offre une image réduite de la maison et du temple. Le mobilier en est beaucoup plus restreint, mais il en reproduit les catégories essentielles : on y trouve de la vaisselle, des ustensiles de toilette, des bijoux, des monnaies, des armes, et enfin, sous la forme réduite des figurines, des œuvres d'art. L'assimilation nous paraît donc complète entre ces trois termes : le vivant dans sa maison, le dieu dans son temple, le mort dans son tombeau.

Notre théorie a, comme on le voit, l'avantage de rendre claires les transformations des types céramiques employés dans les sépultures et, en même temps, de mettre les figurines sur le même rang que les autres offrandes. Parmi ces dernières nous constatons aussi la présence d'objets spécialement fabriqués pour le mobilier funéraire, des parures fragiles, des bandelettes d'or ténues, des bijoux faux pour orner le corps, des petites bouteilles d'une capacité dérisoire ou même sans cavité intérieure, des mets et des fruits en terre cuite destinés à remplacer d'une façon plus durable les aliments naturels, etc. Mais de quelle nature sont les autres offrandes, les plus nombreuses de beaucoup ? Ne sont-elles pas puisées dans le domaine commun de l'ameublement antique ? Est-ce à l'intention du mort que le fondeur a fabriqué les miroirs, les strigiles, les couteaux, les pointes de flèches, les monnaies ; que le verrier a façonné les fioles à parfums ; que le potier a tourné et peint les vases recueillis dans une nécropole ? Offrandes *funéraires*, sans doute, mais par la volonté du

donateur, non par celle du fabricant. Nous en disons autant des terres cuites : figurines *funéraires*, si l'on veut, parce qu'on les a déposées dans un tombeau, mais non pas toujours parce qu'on a pensé en les modelant au culte des morts.

En exposant notre méthode d'interprétation, nous avons cherché à lui donner toute la précision et la netteté désirables. Mais nous ne voudrions pas qu'on en fît une doctrine d'intransigeance. Elle admet, au contraire, des points communs avec plusieurs des théories précédemment énoncées. Nous avons montré que les terres cuites avaient place dans les habitations privées, qu'on ne devait pas leur faire un sort à part dans l'ensemble du mobilier funéraire. Tout en admettant le changement survenu au IVe siècle dans les types céramiques et l'introduction toujours croissante des motifs familiers, nous avons pensé qu'il ne faut jamais perdre de vue le caractère essentiellement pieux de ces ex-voto. La partie principale de notre discussion a porté sur les emplois multiples des figurines[1] et sur la valeur attribuée par le fabricant lui-même au sens réel de ces objets. Nous prétendons que la signification funéraire est due surtout à l'intention du donateur, mais qu'il n'est pas le moins du monde nécessaire de chercher une relation étroite entre toutes ces images et les croyances relatives à la mort. Nous ne nions pas que les survivants, en faisant leur choix dans la boutique d'un coroplaste, aient recherché de préférence les sujets qui convenaient à l'ameuble-

1. Cette idée même avait déjà été indiquée, et nous n'avons pas eu la prétention de la présenter comme une nouveauté. Mais elle nous a paru mériter un examen approfondi qui n'avait pas encore été fait. Voy. en particulier une phrase de M. Heuzey sur « l'énorme consommation qui se faisait, dans l'antiquité, des figurines de terre cuite, pour les temples, pour les tombeaux, pour les chapelles intérieures des maisons, et aussi sans doute à l'occasion de certaines grandes panégyries religieuses (*Les fragments de Tarse au Musée du Louvre*, p. 16). »

ment d'une tombe ; nous avons insisté sur la catégorie où l'on reconnaît des types spécialement funèbres. Mais, puisque tout objet, de quelque nature qu'il soit, peut devenir à certain moment un symbole religieux, il est clair, que dans le nombre des statuettes consacrées à un mort, il en est beaucoup qui échappent à une interprétation mythique. Elles n'ont qu'un caractère vague et abstrait d'ex-voto.

On dira peut-être que la question est simplement déplacée, mais non résolue. On voudra bien nous accorder que le fabricant de terres cuites n'a pas eu la pensée de modeler ces petites images uniquement pour les morts, mais on demandera quel était le sentiment intime du donateur quand il déposait une joueuse d'osselets ou un enfant jouant avec un coq près du corps d'un parent. N'est-ce pas là qu'il faudra faire intervenir une conception plus philosophique et plus profonde? Dans ce pieux hommage, n'y a-t-il pas le sentiment d'un devoir accompli, d'un service rendu aux mânes du défunt, la volonté expresse de lui donner des compagnons qui le consoleront en lui rendant le souvenir de la vie perdue ou en lui présentant l'image de la douce quiétude dont il va jouir. Rien ne permet d'opposer un démenti formel à cette hypothèse; rien ne permet de l'appuyer par des preuves décisives. L'archéologie, qui est l'histoire des idées morales autant que des faits positifs, n'a malheureusement pas des instruments d'investigation assez délicats pour pénétrer dans tous les replis de l'âme antique. Elle doit s'arrêter au seuil de ce monde des idées qui est comme la pénombre de la conscience humaine. Nous n'avons pas, pour notre part, la prétention de soulever ce voile. Nous nous sommes contenté d'expliquer, à la lumière de documents et d'observations précises, dans quelles conditions matérielles s'est formée et s'est développée l'industrie des figurines, pour quelles raisons on doit leur prêter la signification la

plus générale et la plus étendue, et non pas une destination exclusive.

S'il reste encore une part assez grande à l'inconnu, nous n'en sommes pas surpris. Il ne faut pas vouloir tout expliquer et, pour dire notre pensée entière, nous ne croyons pas que les anciens eux-mêmes aient toujours eu l'idée bien nette du motif qui leur faisait placer des figurines auprès de leurs morts. En est-il autrement dans la vie moderne? Faisons un retour sur nous-mêmes et examinons nos rites funéraires. Demandez à un homme du peuple pourquoi il va déposer une couronne de fleurs sur la tombe de ses proches? Mieux que cela, demandez-vous à vous-même le sens de chacun des rites que vous accomplissez machinalement dans les funérailles; pourquoi, aujourd'hui encore, dans les enterrements, les hommes et les femmes sont séparés, tandis que dans les services ordinaires ils peuvent se mêler; pourquoi chacun des assistants jette un peu d'eau bénite sur la bière et sur la fosse; pourquoi, dans les obsèques de cérémonie, on tient le cordon du poêle en conduisant le mort; pourquoi, dans nos cimetières, les monuments affectent souvent la forme d'une pyramide, d'une colonne, d'un vase, d'une petite chapelle. A combien de ces questions pourriez-vous répondre? C'est que tous ces usages dérivent de symboles extrêmement anciens dont plusieurs remontent à l'antiquité même et dont le sens est actuellement obscurci. Il en est de même pour les Grecs de l'époque classique. Ils ont déposé des statuettes d'argile dans les sépultures parce que leurs pères en faisaient autant. On les eût peut-être fort embarrassés en leur demandant ce qu'ils en pensaient. Il n'est donc pas étonnant que la réponse soit difficile à faire pour la science moderne. Nous nous trouvons en présence de traditions qui datent des premiers âges de l'humanité : elles se transmettaient de génération en génération comme un

legs qu'on était tenu de respecter, même sans le comprendre. Les terres cuites sont le produit de ces croyances vénérables. Nous aussi, nous devons les toucher d'une main respectueuse et légère et ne pas les accabler sous le poids de nos exégèses érudites.

Fig. 92. — Terres cuites placées en ex-voto près d'une fontaine, peinture de vase.
(Extrait du *Dictionnaire des Antiquités* de Saglio, I, fig. 395.)

CONCLUSION

Il y a un double enseignement à tirer de l'histoire des terres cuites antiques. Ce sont des œuvres d'art et des ex-voto. Elles sont produites par l'accord des deux sentiments les plus profonds chez la race hellénique, le goût du beau et l'instinct religieux. Voyons dans chacun de ces éléments ce qui peut intéresser la vie moderne.

*
* *

Malgré l'essor remarquable qu'a pris la sculpture contemporaine, et en particulier la sculpture française, il est surprenant de constater combien les efforts se sont peu tournés du côté de la terre cuite. En dehors des médaillons et des bustes pour lesquels les artistes recherchent parfois les tons chauds de l'argile, on ne voit personne, parmi les maîtres en renom, songer à ressusciter cet art charmant et délicat de la statuette. Quant aux essais de polychromie auxquels se prêterait tout naturellement le modelage de la terre, nous n'en parlons même pas. Cette question est encore lettre morte pour nos contemporains, et il faudra sans doute attendre plusieurs générations avant qu'une telle idée pénètre dans le public. Alors on verra refleurir comme au moyen âge ou au début de la Renaissance des

écoles de polychromistes et l'on adorera ce qui semble aujourd'hui une étrange hérésie. Mais, sans demander d'aussi grandes réformes, comment ne pas rappeler que la sculpture de petites dimensions était encore, il y a moins d'un siècle, un art essentiellement français, et qu'il est actuellement en pleine décadence, livré à des praticiens obscurs, accaparé le plus souvent par des industriels italiens? La fin du xviiie siècle marqua le règne de la terre cuite. Les jolies faunesses, les satyres nerveux, les bébés aux pieds de chèvre du sculpteur Clodion vinrent momentanément ressusciter l'antiquité telle qu'on la comprenait en ce temps-là, telle que l'avaient personnifiée les tableaux de Boucher. Ces statuettes, dans leur nudité harmonieuse et fine, réalisent encore à nos yeux l'idéal du genre; le dessin en est pur et la souplesse des lignes leur donne, sinon par le type des figures, du moins par l'ensemble des formes, quelque analogie avec les plus gracieuses productions de la Grèce. C'était aussi l'époque où Florian chantait Estelle et Némorin, où les disciples de Watteau peignaient des bergères en paniers et des bergers en culottes de soie. Une nouvelle industrie naquit, celle des porcelaines de Saxe, tout un monde de petits bonshommes et de jeunes demoiselles en pâte tendre, vernissés et coloriés, enrubannés jusqu'à leur houlette et se faisant pendant avec la symétrie la plus galante. Si nous parlons de ces bibelots, ainsi que des essais en biscuit de Sèvres qui remontent à la même date, ce n'est pas pour les mettre en parallèle avec les œuvres de Clodion, mais simplement pour noter une évolution dans l'histoire des statuettes d'argile, remarquer qu'elles tenaient déjà une place dans les produits de fabrication courante et constater que le maniérisme y fait alors invasion.

De nos jours, deux débouchés importants s'ouvrent encore à la vente des terres cuites, et ce sont précisé-

ment les mêmes qu'autrefois. Nous retrouvons chez les céramistes contemporains les deux ordres de sujets traités de préférence par les anciens : sujets religieux et sujets de genre. Mais quelle pauvreté dans l'inspiration, quelle médiocrité dans la facture!

Que l'on compare les statuettes qui ornent nos églises avec quelqu'une des idoles les plus primitives de la Grèce, et l'on verra si l'avantage ne reste pas à la dernière. Ce sourire que nous avons vu éclore, informe encore, mais naïf et bon, dans la pénombre des essais archaïques, il s'épanouit aujourd'hui, banal, sur des lèvres carminées dont un manœuvre maladroit a emprunté l'expression aux têtes de cire qu'il prend pour idéal. Le geste aussi s'est immobilisé : rien de vrai, rien qui parle à l'âme; on dirait, à voir ces froides images, que la divinité, lasse de sourire et de tendre les bras depuis tant de siècles, s'est composé une attitude dont elle ne se départira plus. Et pourtant ces statues devraient, mieux que toute autre, donner l'illusion de la vie, car presque seules entre les représentations plastiques de notre époque, elles ont conservé la polychromie, en vertu d'une tradition très ancienne dont il est curieux de constater la persistance. Malheureusement, ce puissant élément de naturel et de vérité se réduit, dans les ateliers d'imagerie religieuse, à un badigeonnage enfantin, appliqué avec propreté, mais ignorant de toute loi esthétique : c'est un mélange de tons fades et criards, de bleus crus et de roses violacés, qui repousse le regard et fait regretter le blanc du plâtre ou la teinte bistre de la terre cuite.

Les sujets de genre, presque exclusivement laissés aux Italiens, présentent plus de variété; là aussi, nous retrouvons la polychromie. Les petits lazzaroni en bonnet rouge que l'on vend à Naples, raccommodant leurs filets ou mangeant à pleine main le traditionnel macaroni, sont

exécutés avec une faconde toute méridionale et une curieuse habileté de main. Il s'en faut cependant que nos voisins aient trouvé le dernier mot de l'art céramique au xixe siècle; leurs articles d'exportation sont loin de valoir les statuettes napolitaines et consistent le plus souvent en laides caricatures ou en mièvres figurines plus laides encore. Sur nos ponts, le long de nos quais, on voit s'aligner les reproductions trop connues de ces œuvres de décadence : frileuses effrontées, vieilles femmes grimaçantes, bustes prétentieux, n'ayant avec les terres cuites achetées jadis dans les rues de Tanagre d'autre rapport que la modicité du prix et la vente en plein air.

Il faut aller dans l'Extrême-Orient pour rencontrer enfin des œuvres dignes de rivaliser avec celles qui sortaient des fabriques béotiennes. Tout le monde a pu admirer à l'Exposition de 1889 une collection de maquettes japonaises, habillées avec la plus grande exactitude et reproduisant dans leurs moindres détails des scènes de la vie publique et privée, depuis le barbier, grave et solennel dans l'exercice de ses fonctions, jusqu'au savant vêtu d'étoffes sombres, un rouleau à la main; depuis le mendiant lépreux, dont les traits déformés sont rendus avec un effrayant réalisme, jusqu'au grand seigneur à la lèvre insolente, portant d'un air hautain son grand sabre et ses larges manches. Nous pourrions citer aussi, parmi les envois de la Chine, une série de terres cuites microscopiques, revenant, tous frais payés, à moins de dix centimes pièce, dont la tête, grosse comme un pois, sourit, pleure ou grimace aussi consciencieusement que si elle se trouvait sur les épaules d'un colosse. Il y a là une préoccupation nouvelle, inconnue aux anciens, qui passionne visiblement les artistes chinois et japonais; un sentiment très vif du vrai, avec une pointe de sarcasme si fine et si discrète qu'elle indique à peine le ridicule sans jamais tomber dans le grotesque.

CONCLUSION.

On voit par ce court aperçu que, si l'art de la terre cuite n'existe plus en France, ce ne sont pas les modèles ni les enseignements qui manqueraient pour le faire revivre. Mais que demandons-nous? Qu'on nous fasse de fausses Tanagres ou de fausses japonaiseries? Assurément non. Le pastiche stérilise tout ce qu'il touche : de toutes les méthodes c'est la plus répugnante. L'important n'est pas de reproduire les maîtres : c'est de comprendre comment ils ont travaillé. Pourquoi les Grecs se rencontrent-ils avec les patients ouvriers de l'Asie dans une forme voisine de la perfection? Parce que, malgré la différence des sujets, les deux peuples ont procédé de la même façon. Ils ont été droit à la nature; c'est la société contemporaine qu'ils ont prise et moulée sur le vif, dans ses habits de tous les jours, dans ses expressions de figures et dans ses gestes. Qu'on nous donne, à nous aussi, cette image réduite de notre monde, mais sans les simagrées ridicules du caricaturiste qui cherche à faire rire, sans les airs guindés et précieux des chanteurs de romances, sans ce parasitisme faux qui déshonore une des branches les plus vivantes de la plastique. Qu'on chasse les vendeurs du Temple et qu'on nous fasse de l'art à bon marché qui ne soit pas le contraire de l'art. Alors nous n'aurons plus à être jaloux des Béotiens de Tanagre.

* * *

Un autre élément de réflexion nous est fourni par la destination religieuse des figurines grecques. La portée en est toute philosophique : c'est un sujet qui intéresse les idées morales de l'humanité entière, en touchant au grand inconnu de la mort. Quelle est la valeur de la solution proposée à notre esprit par les Grecs? L'idée qui est au fond de tous ces rites antiques, l'idée du mort vivant dans son tombeau,

ayant besoin de nourriture et de boisson, désireux de garder sous la main tous les objets qu'il maniait pendant sa vie, peut sembler une croyance bien peu philosophique, une conception enfantine et grossière. Pourtant, quelle pratique religieuse prouvera d'une façon plus sensible à quelles racines tient cet amour désespéré de la vie dont l'homme est saisi en face de la mort? Toutes ces fragiles terres cuites, ces débris d'armes, ces miroirs rouillés et ces vases en morceaux que nous recueillons avec tant de peine dans les tombeaux anciens, c'est encore et toujours la grande espérance de l'humanité, l'espérance de l'immortalité future qu'ils nous révèlent. Mais une chose distingue le Grec de l'homme moderne et chrétien : sa foi s'enferme dans les bornes de la vie terrestre et humaine, telle qu'il l'a connue et pratiquée. Il n'a pas de comptes à régler avec son dieu, il n'a pas de compensations à lui demander, il n'a pas quitté la terre comme une vallée de larmes et la vie comme une prison. Cette terre et cette vie, il les a aimées de toutes les forces de son être; il s'y est épanoui sous le soleil du plus beau climat du monde et, quand il est venu prier sur le rocher sacré de l'Acropole, en face de l'Athéné d'or et d'ivoire sortie des mains de Phidias, il ne lui a demandé qu'une chose, c'est de le faire vivre longtemps et de lui accorder jusque dans la mort l'ombre et le reflet de cette existence qu'il a chérie.

Non, pour qui sait la comprendre, elle n'est ni vaine ni futile, la religion qui a entouré le mort de tous ces menus ustensiles, symboles de consolation et liens de rattachement suprême avec le monde. Ce miroir oxydé et cette fiole de verre brisée, c'est tout ce qui reste à la jeune femme, mais c'est pour se souvenir du temps où elle était belle et aimée. Ces frêles statuettes, c'est l'image de ses dieux familiers, de ses compagnes, des enfants qu'elle a vus jouer autour d'elle, des animaux favoris qu'elle nourrissait de sa main.

C'est un monde en raccourci qui tient sous six pieds de terre et qui rappelle à tous que la vie était bonne. Les livres sacrés de la religion chrétienne ont répandu une idée opposée, et cette idée a pesé de tout son poids sur l'esprit et sur le caractère des sociétés modernes. « J'ai haï cette vie, dit l'Ecclésiaste, à cause que les choses qui se sont faites sous le soleil m'ont déplu, parce que tout est vanité et tourment d'esprit. » A cette parole désespérée, la religion antique répond par le cri de regret éloquent qui sort de la bouche du plus illustre des Grecs, Achille, quand il dit à Ulysse dans les Enfers : « J'aimerais mieux, simple bouvier, être au service du dernier des pauvres parmi les vivants que d'être le roi de toutes ces ombres mortes. » C'est que la foi du Grec, en effet, est tout entière dans l'amour de l'existence; cet amour, il l'a fait passer dans sa littérature et dans ses monuments. Qui osera dire qu'une telle conception de la vie est inférieure à la nôtre? Qui osera dire qu'une religion n'a pas été forte et belle, quand elle a appris aux hommes à élever leurs cœurs au-dessus des misères du monde et à voir dans l'existence ce qu'elle a de sain et de bon, si bien qu'ils n'envisagent pas de plus grande félicité que de pouvoir la recommencer toute semblable dans la mort? Nous sommes persuadé, pour notre part, que ces croyances n'ont pas peu contribué à faire des Grecs ce qu'ils ont été, à leur assurer le premier rang parmi les nations civilisées et, en particulier, à donner à leurs œuvres d'art cette sérénité, cette santé morale et physique, cette noblesse tranquille que nous admirons et que nous pouvons leur envier.

FIN

TABLE DES MATIÈRES

Introduction		i
I.	Les motifs orientaux.	1
II.	Les essais primitifs dans les pays grecs.	9
III.	La constitution des styles et des sujets.	23
IV.	Le style attique.	51
V.	Période tanagréenne. L'introduction des sujets familiers.	79
VI.	L'art hellénistique en Grèce.	115
VII.	L'art hellénistique en Afrique et en Crimée.	131
VIII.	L'art hellénistique en Asie Mineure	155
IX.	Les terres cuites de Sicile et d'Italie avant la domination romaine.	197
X.	Les terres cuites romaines et galloromaines	227
XI.	La fabrication des terres cuites.	247
XII.	La destination des terres cuites.	263
Conclusion.		299

TABLE DES VIGNETTES

Fig. 1. — Statuette funéraire égyptienne 2
Fig. 2. — Femme chaldéenne 3
Fig. 3. — Dieu assyrien 5
Fig. 4. — Déesse nourrice babylonienne 6
Fig. 5. — Masque carthaginois 7
Fig. 6. — Femme avec tympanon, fragment phénicien 8
Fig. 7. — Vases de la Troade 13
Fig. 8. — Vase chypriote à tête de femme 16
Fig. 9. — Hydrophore chypriote 19
Fig. 10. — Femme assise, figurine archaïque de Tanagre . . . 20
Fig. 11. — Femme debout, figurine archaïque de Tanagre . . . 21
Fig. 12. — Vase rhodien en forme de tête féminine 31
Fig. 13. — Déesse assise, style rhodien 33
Fig. 14. — Déesse tenant la colombe, style rhodien 35
Fig. 15. — Tête de Minerve, trouvée sur l'Acropole d'Athènes . 41
Fig. 16. — Tête de Jupiter, trouvée à Olympie 45
Fig. 17. — Cuisinier 47
Fig. 18. — Aphrodite et Éros sur un char attelé de griffons . . 49
Fig. 19. — Coré, divinité d'Éleusis 56
Fig. 20. — Coré . 57
Fig. 21. — Masque de Déméter 63
Fig. 22. — Tête chypriote 67
Fig. 23. — Aphrodite au livre 73
Fig. 24. — Éphèbe de Locride 75
Fig. 25. — Déméter nourrice, trouvée à Pæstum 77
Fig. 26. — Jeune fille assise près d'un Silène, statuette de Tanagre 81

TABLE DES VIGNETTES.

Fig. 27. — Jeune fille assise, statuette de Tanagre. 82
Fig. 28. — Femme drapée debout, la tête levée, statuette de Tanagre . 83
Fig. 29. — Femme drapée, tenant un tympanon, statuette de Tanagre. 84
Fig. 30. — Femme drapée, coiffée d'un chapeau, statuette de Tanagre 85
Fig. 31. — Femme drapée, tenant un éventail, statuette de Tanagre. 86
Fig. 32. — Femme couchée, statuette de Tanagre. 87
Fig. 33. — Joueuse d'osselets, statuette de Tanagre. 89
Fig. 34. — L'*enkotylé*, groupe de Tanagre. 90
Fig. 35. — Éphèbe, statuette de Tanagre. 91
Fig. 36. — Guerrier drapé et casqué, statuette de Tanagre. . . 93
Fig. 37. — Femme voilée, fragment de Chypre. 97
Fig. 38. — Coré, vase en forme de statuette. 99
Fig. 39. — Danseuse. 100
Fig. 40. — Groupe de deux femmes, fabrique de Corinthe. . . 101
Fig. 41. — Éros, statuette de Tanagre. 114
Fig. 42. — Éros, statuette de Mégare. 121
Fig. 43. — Caricature d'acteur tragique 123
Fig. 44. — Éros, statuette de Tanagre. 129
Fig. 45. — Femme penchée, statuette de Cyrénaïque. 134
Fig. 46. — L'enfant à l'oie 136
Fig. 47. — Éros funéraire 139
Fig. 48. — Satyre pressant une outre 142
Fig. 49. — Pédagogue et enfant. 150
Fig. 50. — Niobide blessée 152
Fig. 51. — Buste d'Aphrodite, terre cuite de Myrina. 159
Fig. 52. — Éros volant. 163
Fig. 53. — Sirène funéraire. 169
Fig. 54. — Enfant se défendant contre un coq. 170
Fig. 55. — Acteur comique. 172
Fig. 56. — Marchand ambulant 173
Fig. 57. — Scène nuptiale. 175
Fig 58. — Satyre portant Bacchus enfant. 177
Fig. 59. — Vénus drapée 180
Fig. 60. — Tête de Minerve. 187

TABLE DES VIGNETTES.

Fig. 61. — Attis phrygien ailé. 188
Fig. 62. — Athlète nu, imitation du *Diadumène* de Lysippe. . . 195
Fig. 63. — Esclave cuisinier, statuette de Myrina. 196
Fig. 64. — Déesse de style archaïque 201
Fig. 65. — Tête d'Aphrodite, terre cuite de Sicile. 202
Fig. 66. — Homme à tête de grenouille. 204
Fig. 67. — Tête de Tarente. 207
Fig. 68. — Éros, statuette de Tarente 208
Fig. 69. — Aphrodite, statuette de Ruvo. 209
Fig. 70. — Vase de Canosa, orné de statuettes 210
Fig. 71. — Niké versant une libation. 215
Fig. 72. — Vénus nue dans une coquille. 216
Fig. 73. — Tombeau étrusque du Louvre. 218
Fig. 74. — Canope étrusque à tête humaine 221
Fig. 75. — Tombeau étrusque de Volterra 222
Fig. 76. — Hercule, statuette signée, trouvée à Pérouse. . . . 223
Fig. 77. — Antéfixe étrusque. 224
Fig. 78. — Grotesque à figure de Polichinelle, trouvé en Italie. 225
Fig. 79. — Grotesque assis, trouvé en Italie 225
Fig. 80. — Apprêts d'un sacrifice, plaque en terre cuite du Louvre. 228
Fig. 81. — Statue de Jupiter trouvée à Pompéi. 231
Fig. 82. — Enfant romain 236
Fig. 83. — Vénus gallo-romaine. 240
Fig. 84. — Buste d'Ammon. 242
Fig. 85. — Caricature du Christ. 244
Fig. 86. — Enfance de Bacchus, plaque en terre cuite du Louvre. 245
Fig. 87. — Pélée enlevant Thétis, plaquette archaïque d'Égine. 251
Fig. 88. — Éros volant, statuette de Myrina. 253
Fig. 89. — Femme drapée, s'appuyant sur un cippe, statuette de Tanagre 255
Fig. 90. — Éros portant une poupée. 284
Fig. 91. — Têtes, fragments de terres cuites trouvées à Élatée . 287
Fig. 92. — Terres cuites placées en ex-voto près d'une fontaine, peinture de vase. 297

TABLE DES LOCALITÉS

Abæ 63
Acræ 217
Adria 214
Aegæ . , 194
Agrigente 200
Alexandrie . . . 139, 142, 242, 243
Ardée 233
Argos 21
Asie Mineure . . . 11, 38, 55, 56
 64, 105, 155-196, 242, 261, 285
Assyrie 3
Attique 21, 35, 38, 42, 44-
 47, 53-54, 217, 285
Babylonie 3, 29
Béotie . . . 22, 35, 55, 56, 63, 65
 80-114, 285
Camarina 200
Canosa 210
Cæré 220
Capoue . . . 212-213, 215, 229, 285
Carthage 4, 243
Cervetri 220
Chaldée 2-3, 250
Chiusi 223
Chypre . . . 15-19, 26-29, 45, 55
 66-72, 97, 250, 285
Clusium 223

Cnide 285, 286
Coloé 188
Corfou 40, 285
Corinthe 102, 120, 183
Crimée 64, 143-153, 261
Crotone 217
Cymé 194
Cyrénaïque . . . 38, 42, 55, 73-74
 103, 131-139, 261
Defenneh 2
Délos 285
Dodone 285
Égine 35, 45, 120
Égypte . . . 2, 139-142, 242-243
 250
Élatée 48, 285, 286
Éleusis 55, 285, 286
Éphèse 191
Épidaure 285
Étrurie 44, 216-225
Fasano 209
Gaule 237, 241
Gnathia 209
Hadrumète 243
Halicarnasse . . . 56, 158, 285
Herculanum 288
Hipponium 212

Ilium (Novum). 285
Italie. . . 38, 55, 56, 58, 74, 203-256, 250, 257, 285
Larnaca 66, 285, 286
Lébadée 65
Locres. 211
Locride . . . 63, 74-75, 252, 257
Luni 221
Mantinée 285
Mégara Hyblæa. 200
Mégaride. 55, 120-122
Métaponte. 207, 217
Milo. 63, 105
Mycènes 21
Myrina. . . 105, 155-185, 194 250, 251, 252, 254, 256, 260, 289
Naples 213
Naucratis 2
Nauplie 21
Némi. 227, 229, 233
Nisyros. 56
Nola 212-213
Olympie 21, 43, 217, 285
Oria. 209
Orvieto 221
Pæstum. 212, 285
Pergame 123, 194
Pérouse. 224
Perse. 43
Phénicie. 4-6, 26-29, 243
Phocide. 63
Pirée. 217, 252
Pompéi 229-236, 287-289
Préneste. 61, 214, 285

Rhégium 212
Rhodes. . . 20, 29, 30-31, 33, 55 57, 64, 250
Rome. . . 55, 214, 217, 221, 229- 230
Ruvo 209
Salamine. 35
Sardaigne. 58, 64
Sélinonte 200, 217
Sicile. . . 38, 42, 55, 56, 64, 197-205, 217, 250
Smyrne 189-194, 260
Sousse. 243
Syracuse. 217
Tanagre . . . 21-22, 55, 65, 79-114, 119, 124, 216, 250, 251, 252, 254, 257, 260
Tanis 2
Tarente . . . 41, 74, 205-208, 285
Tarse. . . 185-189, 242, 252, 257 285
Tégée. . . . 21, 35, 55, 56, 257 285, 286
Thèbes. 55
Thespies. 55
Thisbé 55
Tirynthe. 21, 35, 46
Troade 12-15, 285
Tunisie 243
Véies 217
Velletri 214
Viterbo 214
Volterra. 222
Voltumna 214

20046. — IMPRIMERIE GÉNÉRALE LAHURE
Rue de Fleurus, 9, à Paris.

www.ingramcontent.com/pod-product-compliance
Lightning Source LLC
Chambersburg PA
CBHW071623220526
45469CB00002B/453